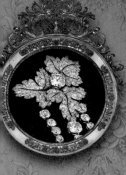
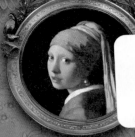

그림 속

명화 속 주얼리가 말해주는
숨겨진 역사와 가치

보석

민은미 저

이야기

J & jj
제이 앤 제이제이

민은미
주얼리 칼럼니스트, 작가 | GIA GD, GIA AJP, AGK
서울예고, 이화여자대학교 생활미술과,
Aalto University(구, 헬싱키경제대) EMBA 졸업
(전)까르띠에 코리아, 티파니 코리아, 샤넬 코리아 세일즈 매니저
2018년부터 중앙일보 더오래 코너 [민은미의 내가 몰랐던 주얼리]
주간동아 [명품의 주인공] 등 기명 칼럼을 써왔고
현재 여성경제신문에 [민은미의 보석상자]를 연재 중이다.
주얼리와 보석 이야기로 독자들과 대화한다.

그림 속
보석
이야기

| 만든 사람들 |
기획 인문·예술기획부 | **진행** 양종엽, 장소라 | **집필** 민은미
표지디자인 원은영 · D.J.I books design studio | **편집디자인** 이선주

| 책 내용 문의 |
도서 내용에 대해 궁금한 사항이 있으시면
저자의 홈페이지나 J&jj 홈페이지의 게시판을 통해서 해결하실 수 있습니다.
제이앤제이제이 홈페이지 www.jnjj.co.kr
디지털북스 페이스북 www.facebook.com/ithinkbook
디지털북스 인스타그램 instagram.com/digitalbooks1999
디지털북스 유튜브 유튜브에서 [디지털북스] 검색
디지털북스 이메일 djibooks@naver.com
저자 이메일 mia.min1230@gmail.com

| 각종 문의 |
영업관련 dji_digitalbooks@naver.com
기획관련 djibooks@naver.com
전화번호 (02) 447-3157~8

그림 속 보석 이야기

명화 속 주얼리가 말해주는
숨겨진 역사와 가치

민은미 저

J & jj
제이 앤 제이제이

시작하는 글

2017년 3월 26일 아침 8시, 뉴욕엔 부슬부슬 비가 내렸다. 서둘러 메트로폴리탄 미술관으로 향했다. 공교롭게 처음으로 방문했던 메트로폴리탄 미술관의 첫번째 관람객으로 입장하게 되었다. 중앙 계단을 올라 2층 전시실에서 꽤 오랜 시간 동안 홀로 머물게 되었다.

돌이켜보니, 7년 전 그 날이 이 책의 시작이었다. 아무도 없는 전시실에서 의자에 앉아 무심코 벽에 걸린 그림들을 마주한 순간, 유독 한 작품에 눈길이 갔다. 티에폴로 作 '카르타고 함락(The Capture of Carthase)'이란 1725년경의 작품으로 가로 4 미터, 세로 3.7 미터나 되는 대형 작품이었다. 크기가 압도적이었고 전투 장면을 그린 역사화답게 쓰러진 인물, 말을 타고 창을 든 인물들에게서 긴장감과 역동성이 느껴졌다. 마치 그림이 나에게 큰 소리를 치는 것 같은, 짜릿한 전율감마저 들었다. 이 날의 전율은 미술 학도로 그림에서 수많은 영감을 얻어왔던 나의 학창 시절을 다시 상기시켜 주었다.

당시 나는 샤넬, 까르띠에 등 해외 명품 브랜드에서 세일즈 매니저로 근무하다 티파니를 마지막으로 직장 생활을 접고, 제 2의 커리어를 계획하던 때였다. 그간 하지 못했던, 하고 싶었던 일을 해야겠다는 생각을 하던 차에 우연히 '글'이라는 것을 쓰기 시작했다. 주얼리 회사에 근무했던 경험을 살려 주얼리와 보석을 주제로 삼아 칼럼을 썼다. 노트북 하나만 있으면 간단하게 나만의 크리에이티브한 결과물이 나온다는 것이 글의 매력이었다. 글 하나를 쓸 때마다, 마치 그림 하나를 완성하는 기분이었다.

'카르타고 함락'을 본 후 내 안에 여진이 이어졌고 '그림으로 보석을 말해야겠다'는 구상을 품고 돌아왔다. 어느 덧 '주얼리 칼럼니스트'라는 이름으로 글을 쓴 지 6년차로 지금까지 언론 매체를 통해 약 300편의 기사와 영상 콘텐츠를 만들었다. 해를 거듭하며 메트로폴리탄 미술관에서의 구상을 가다듬어 나갔고, 마침내 이 책으로 실현할 수 있게 되었다. 이 책은 위대한 화가들이 남긴 그림을 통해 주얼리의 과거를 되짚어 보는 구성이다. 1400년대 말 르네상스 시기부터 1900년대 초반, 사진이 대중화되면서 그림의 기록성을 대체하기 전까지의 500년을 집중 조명하고 있다.

- 1489년 레오나르도 다빈치가 그린 '담비를 안은 여인'이 한 검은색 목걸이는 어떤 보석일까?

- 앤 불린 왕비(작자 미상, 1550년경)는 왜 B 이니셜 펜던트를 했을까?

- 400년 전 마르가리타 공주(벨라스케스, 1656년경)는 몇 개의 주얼리를 착용했나?

- '진주 귀걸이를 한 소녀(베르메르, 1665년경)'는 왜 하필 진주를 했을까?

- 250년 전 마리 앙투아네트 왕비(비제 르 브룅, 1783년경)가 한 다이아몬드는 몇 캐럿일까?

- 조선시대 신윤복의 '미인도(19세기 초)'에서 미인이 찬 노리개는 무엇일까?

 차 한잔하는 마음으로 편안한 의자에 앉아 주얼리와 보석에 대한 시간 여행을 떠날 수 있도록 가급적 주얼리사의 흐름을 따라 술술 읽히도록 쉽게 전하려 노력했다. 또한 그간 써온 칼럼 중에서 주얼리·보석 구입 전에 도움이 될만한 내용을 발췌하여 엮었다. 역사 속 인물들이 실제로 착용했던 박물관에서 현존하는 주얼리도 만날 수 있다. 각 시대를 대표하는 동·서양 거장들의 그림 속 주얼리를 스토리로 접하다 보면 생생한 주얼리의 역사를 이해할 수 있고, 인류의 시작과 함께 존재해온 주얼리가 인간에게 어떤 의미였는지 다가올 수 있을 것이라 기대해본다.

 이 책을 통해 시간을 거슬러 거장들의 손끝에서 탄생한 눈부시게 아름다운 보석과 주얼리, 그리고 그에 담긴 스토리를 들려드릴 수 있

게 되어 설레는 마음이다. 사실 주얼리와 보석은 엄밀히 말하면 다른 개념이다. 보석은 영어로 젬(Gem), 젬스톤(Gemstone) 혹은 스톤(Stone)이라 표현한다. 주얼리(Jewelry)는 그 보석을 금은 같은 금속의 틀에 끼워서 옷이나 신체에 착용할 수 있도록 만든 장신구다.

우리나라에서는 주얼리든 보석이든 고가의 사치품을 떠올리거나, 없어도 되는 물건으로 치부하는 등 부정적인 시각이 아직도 강하다. 하지만 주얼리는 단순한 사치품이 아니라 인생의 소중한 순간을 담은 가치품이다. 주얼리 산업 역시 세계 경제를 이끌어가는 고부가 가치 산업의 한 분야다. 이 책이 주얼리의 감성적이면서 경제적인 가치를 이해하는데 작은 도움이라도 되었으면 더 이상 바랄게 없겠다. 나의 취지에 공감해 파트너가 되어준 양종엽 편집장님, 장소라 담당자님 외 제이앤제이제이 출판사와 원고가 더욱 돋보이게 편집 디자인을 해 준 이선주님께 감사의 마음을 전한다.

언젠가 한국산 주얼리가 전세계를 재패한 K-Culture의 주역으로, 선두에서 빛나는 날을 꿈꾸며...

민은미

차례

1
얀 반 에이크, 왕관과
'천사의 보석 사파이어'
(Jan van Eyck, 1395년경~1441년)

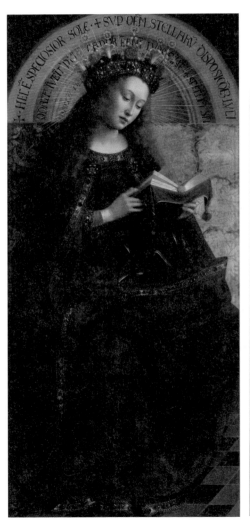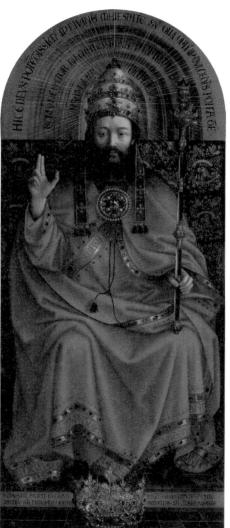

겐트 제단화 중 〈성모 마리아〉, 〈하나님〉 얀 반 에이크, 1432년.

1

얀 반 에이크, 왕관과
'천사의 보석 사파이어'
(Jan van Eyck, 1395년경~1441년)

자화상으로 추정되는 〈남자의 초상화〉
얀 반 에이크, 1433년경.

'나랏 말쌈이 듕국에 달아'

조선의 4대 왕인 세종대왕(1397년~1450년, 재위 1418년~1450년)은 재위 25년인 1443년에 한글을 창제했다. 한글은 창제자와 만든 시기 그리고 원리를 알 수 있는 세계 유일의 문자이다. 세종대왕이 남긴 가장 위대한 업적이자 우리 민족의 가장 훌륭한 문화 유산임이 틀림없다. 문화예술 분야는 물론 모든 영역에 걸쳐 오늘날 꽃을 피울 수 있는 것은 한글이 있었기에 가능했다고 말해도 과언이 아니다.

한글이 만들어질 무렵, 유럽에서는 무슨 일이 일어나고 있었을까? 단순하게 비교하기엔 다소 무리가 있지만, 같은 시기 유럽에서도 문화적으로 엄청난 변화가 시작되고 있었다. 바로 '르네상스(Renaissance)'였다. 르네상스는 프랑스어로 '재탄생', '부활'을 의미한다. 르네상스는 인간 본연의 개성, 합리성, 현세적 욕구를 추구하며 반 중세적인 정신 운동을 일으켰다. 자연히 문학, 미술, 건축, 자연 과학 등 방대한 분야에서 문예 부흥이 일어났다. 이로 인해 유럽에선 천년 넘게 지속되었던 기나긴 중세 시대가 막을 내렸으니, 실로 르네상스의 파장은 어마어마 했다고 할 수 있다.

르네상스 정신, 혹은 르네상스 운동은 이탈리아를 중심으로 시작되었다. 이탈리아 반도에서 시작된 운동은 급기야 알프스를 넘어 유럽의 다른 국가, 즉 프랑스, 네덜란드, 영국, 독일, 스페인 등 유럽 전역으로 퍼져나갔다. 르네상스를 거치며 비로소 유럽은 근세 시대로 접어들게 된다. 르네상스는 여러 방대한 분야에서 변화를 주도했지만, 특히 미술사에도 획기적인 변화를 가져왔다.

르네상스 이전 중세 시대 미술은 종교를 위한 수단에 불과했다. 성당 건축을 중심으로 해서 그림은 건축에 종속되었다. 성당 장식을 위한 모자이크, 프레스코(회반죽 벽에 그려진 벽화 기법) 벽화, 교회의 유리창을 장식하기 위한 스테인드 글라스가 발달한 것을 예로 들 수 있다. 자연히 중세의 화가들이 그리는 그림의 소재도 성서의 내용과 의미전달을 위한 것이었다. 중세 시대 화가들에게는 신의 정신을 마음으로 느끼고 표현하는 것이 가장 중요한 부분이었기 때문이다.

그러니 회화는, 지금은 소수만 남아 있는데, 템페라화나 필사본의 세밀화 등이 발달했다. 바로 앞에 나온 프레스코나 템페라는 물감의 종류다. 주로 벽화를 그리는데 사용한 프레스코화는 안료를 물에 섞어 사용하는

〈아르놀피니 부부의 초상〉
얀 반 에이크, 1434년.

것으로 수채화처럼 투명한 느낌을 준다. 템페라는 안료에 계란의 노른자를 섞는 것으로, 프레스코보다는 불투명한 느낌이나 선명하고 진한 느낌을 준다. 지금 우리에게 익숙한 유화 물감이 처음 사용된 것은 르네상스 시기인 14세기 중반 즈음이었다.

물론 르네상스 미술에도 여전히 종교적인 주제는 많았다. 그러나 종교적 주제이더라도 인간 중심적, 인간의 경험과 감정 등을 그림에 표현했다는 점이 중세와는 확연하게 구분된다. 또한 비잔틴 시대나 중세 시대의 그림은 평면적으로 인물과 사물을 묘사했다면, 르네상스로 넘어 오면서 원근법이 발전하게 되어 원근법을 통해 3D의 입체적인 이미지가 나타나게 된다. 원근법과 함께 명암법을 사용하게 됨으로써 밝고 어두운 부분을

살려 현실감 있는 덩어리로 보이게 하는 일이 가능해졌다.

재료에도 큰 변화가 있었다. 바로 유화 물감의 사용이다. 유화 물감은 전통적으로 사용하던 것들에 비해 마르는 속도가 느리다. 사소해 보이지만 이로 인한 변화는 컸다. 화가들은 작품을 수정해 가면서 그림을 그릴 수 있게 되었고, 이전에 하지 못했던 섬세한 표현도 가능해졌다. 유화 물감을 본격적으로 사용한 화가는 플랑드르 화가 얀 반 에이크(Jan van Eyck, 1395년경~1441년)다. 얀 반 에이크는 유럽 북부 르네상스 미술의 선구자로 불린다.

그는 리얼리즘을 기본으로 한 종교화와 초상화를 많이 그렸는데, 계란에 섞은 템페라 물감이 빨리 마르는 단점이 있어서 안료에 기름을 섞어 사용하였다고 한다. 물론 얀 반 에이크가 유화 물감을 발명한 것은 아니다. 누가 유화를 발견했는지 정확한 기록은 남아 있지 않지만, 얀 반 에이크는 유화를 놀랍도록 정교하고 완벽하게 구현해낸 화가다. 그로 인해 유화가 본격적으로 확산됐다고 할 수 있다.

그의 대표작으로 우리에게 잘 알려진 '아르놀피니 부부의 초상(The Arnolfini Portrait, 1434년)'이 있다. 그림 안에 거울을 그려 넣어 또 다른 공간을 보여주는 기발한 발상이 돋보인다. 아르놀피니 부부의 초상도 유명하지만 그의 작품 중 걸작이라고 평가받는 작품이 바로 겐트 시에 있는 '제단화(Gent Altarpiece, 1432년)'다.

겐트 제단화, 진귀한 보석이 빛나는 천상의 공간

이 제단화는 벨기에 겐트 시의 '성 바보 대성당(Saint Bavo Cathedral of Ghent)'에 설치하기 위한 작품으로, 당시 겐트 시장 부부가 주문했

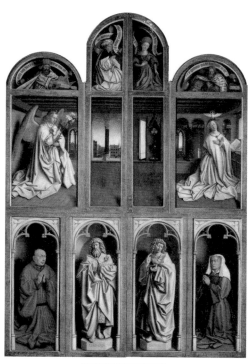

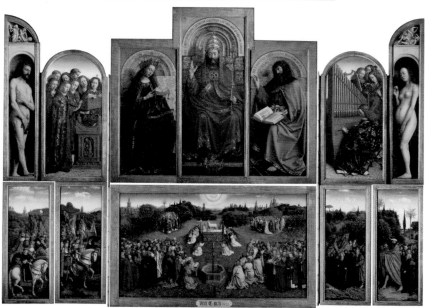

〈겐트 제단화〉얀 반 에이크, 1432년.
(위)〈겐트 제단화가 닫힌 모습〉, (아래)〈겐트 제단화가 열린 모습〉

다. 이 작품은 화가였던 에이크의 형 휴버트 반 에이크(Hubert van Eyck, 1370년경~ 1426년)가 먼저 시작했다. 하지만 그는 작품을 완성하지 못하고 1426년에 사망했다. 형이 사망하자 궁정 화가로 다른 지역에서 일했던 얀 반 에이크는 1431년 브뤼헤(겐트 시 인근)에 돌아와 정착한 뒤 1432년에 그림을 완성했다. 형이 전체적인 구도를 잡고 그림의 주요 부분은 동생인 얀 반 에이크가 그렸다는 것이 현재 학계의 정설이다. 지금도 바보 대성당 뒤편에 있는 공원에는 휴버트 반 에이크와 얀 반 에이크 형제의 동상이 나란히 서 있다.

제단화는 교회 건축물의 주 제단 뒤에 수직으로 세우는 패널화나 패널 조각을 뜻한다. 이후 제단 뒤에 가리개를 설치하는 경우가 생기면서, 이러한 가리개까지 포함하는 용어로 사용된다. 제단화는 중앙 패널 양측에 날개 패널을 나란히 놓고 문처럼 열고 닫는다. 우리나라의 병풍과 비슷한 구조이다. 일반적으로 세 폭 제단화(Triptych)의 형태가 가장 많다. 그 외에도 날개가 많은 다폭 제단화(Polyptych)나 휴대가 가능한 소형의 두 폭 제단화(Diptych)도 있다. 주로 삼면 이상인 제단화는 성서를 다루는 근원적인 주제를 중심으로 한 대작이 많다.

얀 반 에이크의 겐트 제단화는 모두 12쪽의 패널로 구성되어 있으며, 폭이 540cm에 달하는 초대형 작품이다. 중앙 패널과 좌우에 날개 패널은 경첩으로 연결되어 있는데, 상단과 하단으로 구성되어 있다. 상단 중앙에는 하나님(God Almighty)이 파란 하늘을 배경으로 교황의 삼층관을 쓰고 왕좌에 앉아 있다. 세속 왕이 쓰는 왕관은 하나님의 발 아래 멀찍이 놓였다.

하나님을 중심으로 좌우에는 성모 마리아(Mary)와 세례 요한(Saint John the Baptist)이 있고, 그 주위로는 노래하고 악기를 연주하는 천사들이 보인다. 상단의 양쪽 끝에는 아담과 이브가 서 있고, 하단으로 성경 이

야기가 이어지며, 경첩을 닫으면 보이는 패널의 뒷면에도 그림이 그려져 있다. 아담과 이브의 등장에서 보듯이 제단화 전체의 주제는 인간 구원의 역사다. 아담과 이브에서 시작된 원죄와 타락이 예수 탄생의 예언, 수태고지(대천사 가브리엘이 성모 마리아에게 예수의 회임을 알린 일), 예수의 희생, 신자의 순교, 최후의 심판을 거쳐 생명수가 흐르고 생명 나무가 우거진 천국에 이른다는 내용이다.

12가지 보석, 12달 탄생석

성경에는 하나님의 신성과 지혜, 능력과 권위 등을 나타낼 때 보석이 나온다. 구약성경 출애굽기에 이스라엘의 12지파를 상징하는 12가지 보석이 나오는 것을 예로 들 수 있다. 12가지 보석은 제사장 의복 중 흉패(대제사장이 직무를 수행할 때 가슴에 다는 패)에 달려 있는데, 세 개씩 4열로 12개의 보석이 박혀 있다. 첫번째 열 루비, 토파즈(Topaz), 카벙클(Carbuncle), 두번째 열 에메랄드, 사파이어, 다이아몬드, 세번째

▶ 흉패에 있는 12가지 보석

열 리규르(Ligure), 아게이트(Agate), 아메시스트(Amythst), 네번째 열 베릴(Beryl), 오닉스(Onyx), 제스퍼(Jasper)등이다. 이 12개의 보석이 오늘날 12달 탄생석의 유래가 되었다.

12달 탄생석은 미국의 경우 1912년 미국주얼리협회(American National Association of Jewelers)에서, 영국에선 1937년 영국골드스미스

협회(Britain's National Association of Goldsmiths)에서 처음으로 표준화했다. 나라마다 탄생석은 선정에 따라 차이가 있고 나라별로 보석을 일부 추가하는 사례도 있다. 우리나라의 경우, 탄생석에 대한 명확한 기준은 없지만 보편적으로 알려진 월별 탄생석을 사용하고 있다. 1월 가넷, 2월 아메시스트, 3월 아쿠아마린, 4월 다이아몬드, 5월 에메랄드, 6월 진주, 7월 루비, 8월 페리도트, 9월 사파이어, 10월 오팔, 11월 토파즈, 12월 터콰이즈다.

탄생석 12개의 보석은 신성과 영원, 하늘의 영광 등을 상징하는데, 얀 반 에이크의 제단화에서도 수많은 보석들이 빛을 발하고 있다.

12달 탄생석

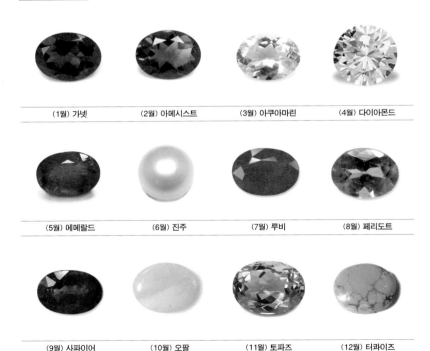

(1월) 가넷	(2월) 아메시스트	(3월) 아쿠아마린	(4월) 다이아몬드
(5월) 에메랄드	(6월) 진주	(7월) 루비	(8월) 페리도트
(9월) 사파이어	(10월) 오팔	(11월) 토파즈	(12월) 터콰이즈

ⓒ 미래보석감정원

하나님의 삼층관, 홀, 그리고 핀

▶ 하나님 부분 확대

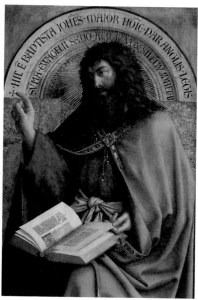

▶ 세례 요한 부분 확대

제단화에서 하나님이 쓰고 있는 삼층관은 카톨릭 교황의 관이다. 금과 사파이어, 루비, 에메랄드를 비롯한 보석으로 화려하게 장식된 타원형 모양. 세 개의 층으로 이루어졌고 맨 꼭대기에는 십자가가 있다. 이런 삼층관은 얀 반 에이크의 제단화가 그려지기 이전부터 만들어졌다.

그림 속의 삼층관은 현존하는 삼층관과도 유사하다. 그림 속 하나님이 쓴 삼층관은 마치 세개의 금으로 만든 왕관을 층층이 올려놓은 것 같은 모습이다. 삼층관에는 층마다 진주가 두열로 나란히 띠처럼 둘러져 있다. 그 사이에 다양한 색의 보석이 세팅 되어 있다. 특히 꼭대기 십자가 아래에는 파란색 사파이어가 눈에 띄게 장식되어 있다. 사파이어와 십자가 사이에는 진주가 장식되어 있는데, 삼층관의 가장 아래 부분인 반대편의

끝 하나님의 이마에도 진주가 있다. 시작과 끝을 진주로 한 것은 상징적이다. 진주를 통해 순결과 순수의 의미를 심으려 한 것으로 보인다. 이뿐 아니라 십자가 아래에도 수많은 보석이 박혀 있다. 하나님의 왼손에는 락 크리스탈로 된 홀이 들려 있는데, 홀의 상단에는 사파이어가 보이며 가장 위 꼭대기에는 다시 진주가 장식되어 있다.

하나님과 세례 요한의 가슴 부분 중앙에는 붉은색 망토를 고정시키는 커다란 금 핀이 있다. 핀은 옷을 만드는 기술이 정교하지 못했던 과거에 의상이 흘러내리지 않도록 고정하는 기능적인 역할로 쓰였다. 의상을 만드는 기술이 발달하면서 핀의 용도는 기능성보다는 장식적인 목적으로 점차 진화되었고 나중에는 핀보다는 브로치라는 이름으로 불리게 된다. 핀, 클립, 배지, 피불라(Fibula), 페르마이(Fermail) 등 다양한 용어가 쓰이는데 모두 같은 기능을 담당했던 브로치의 다른 이름이다.

옷의 가장자리는 금사로 된 띠가 모두 둘러져 있다. 핀을 자세히 보면 가운데에 십자가 모양으로 루비와 에메랄드, 루비와 사파이어가 놓였다. 그 사이와 핀의 테두리 역시 진주로 둘렀다. 핀의 정 중앙에는 마름모꼴의 검은색 보석이 뾰족하게 튀어나왔는데, 이 보석은 아마도 다이아몬드로 짐작된다.

〈금은, 자수정, 사파이어, 진주 등으로 만든 페르마이〉, 13세기, 루브르 박물관

〈좋은 사람(bonne amour) 글자가 새겨진 페르마이〉, 15세기, 루브르 박물관

〈금, 가넷, 사파이어, 에나멜 기법으로 만든 페르마이〉, 14세기 중반, 루브르 박물관

〈에메랄드를 꼬리에 감은 고양이 푸슈킨 브로치〉 ⓒ Fabergé

유색 보석의 조화가 아름다운 〈나비 브로치〉, 〈공작새 브로치〉, 〈플라밍고 브로치〉 ⓒ Fabergé

핀의 포인트 컷 다이아몬드

당시에는 다이아몬드 연마 기술이 발달되기 이전이라 다이아몬드 원석 모양 그대로 사용하는 경우가 많았다. 지금처럼 다이아몬드의 이상적인 광채를 낼 수 있는, 58면으로 깎는 연마 형태인 라운드 브릴리언트 컷이 개발되기 수백 년 전 이었음을 감안하면 이해가 쉬울 것이다. 현재 유통되는 최고의 광채를 발하기 위한 과학적인 연마법인 라운드 브릴리언트 컷은 1919년에 개발되었고, 이와 유사한 형태의 정교한 연마 방법은 17세기 중반 즈음에야 나타나기 시작했다.

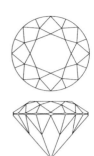

라운드 브릴리언트 컷

르네상스 시대 다이아몬드는 '포인트 컷'이 주로 사용되었다. 다이아몬드 원석의 모양은 다양하게 산출되지만, 피라미드 바닥 두개를 맞대어 놓은 것 같이 위 아래가 뾰족한 형태가 가장 흔하다. 그런 원석의 모양을

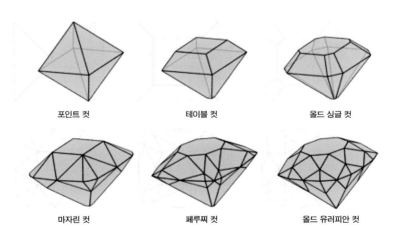

포인트 컷 테이블 컷 올드 싱글 컷

마자린 컷 페루찌 컷 올드 유러피안 컷

▶ 가장 오래된 '포인트 컷'부터 '올드 유러피안 컷'까지 다이아몬드 컷의 진화 과정

그대로 살린 것이 '포인트 컷'이다. 이 경우 오늘날 우리가 흔히 보는 다이아몬드의 밝은 광채와 투명한 색은 찾아보기 어려워 그림에서 보통 검은 색으로 묘사되는 경우가 많았다.

얀 반 에이크가 그림에서 묘사한 삼층관은 현존하는 그 어떤 삼층관보다도 화려하다. 삼층관 뿐 아니라 하나님의 발 아래에 놓인 왕관에도 수많은 보석이 빛나고 있다. 왕관의 진주는 빛을 받아 영롱하게 빛나고 있고, 어두움 속에서도 표면의 은은한 광택이 빛을 발하고 있다. 3층으로 높이 쌓아 올린 삼층관, 락 크리스탈로 된 황금과 진주로 장식된 홀. 그 자체가 범접할 수 없는 절대자의 전능한 힘을 나타내고 있다.

황금, 다이아몬드, 루비, 에메랄드, 사파이어, 진주야 말로 이러한 하나님의 절대적인 힘과 권위를 나타내는 상징물이다. 그런 상징물을 얀 반 에이크는 붓 자국이 느껴지지 않을 만큼 섬세하고 세밀하게 표현해 실제 보석 같은 느낌을 준다. 화가는 왕관의 금속 뒷면에선 면의 굴곡이 느껴질 만큼 실감나게 그렸다. 그의 작품이 걸작으로 꼽히는 이유다.

414캐럿 에메랄드로 장식한 나폴레옹 삼층관

얀 반 에이크의 그림에 등장하는 삼층관은 화려함의 극치를 보여주고 있다. 삼층관은 교황의 주권을 상징한다. 현존하는 삼층관 중 그림의 삼층관과 흡사한 것이 있다. 나폴레옹이 교황 비오 7세에게 1805년 감사의 의미로 선물한 삼층관이다. 나폴레옹 삼층관(Napoleon Tiara)은 그림에 나온 것과 동일하게 3단으로 되어 있고, 각종 보석이 장식되어 있다. 교황 비오 7세는 나폴레옹의 대관식에도 참석했다. 하지만 나폴레옹에 의해 여러 번 감금 당하는 수난을 겪은 교황이기도 하다.

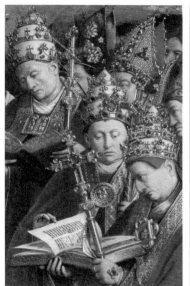
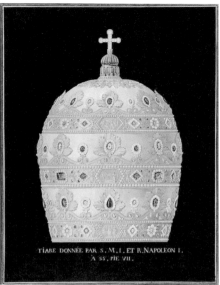

▶ (왼쪽부터)〈겐트 제단화〉 중 삼층관 부분 확대, 마리 앙트완 니토(쇼메의 창립자)의 나폴레옹 삼층관 오리지널 스케치

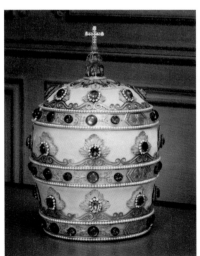

▶ (왼쪽부터)〈나폴레옹 삼층관〉, 〈나폴레옹 삼층관을 장식한 414캐럿의 에메랄드〉 ⓒ Chaumet

삼층관에는 대형 에메랄드가 꼭대기에 장식되어 있다. 그 에메랄드 조각 위에 다이아몬드 십자가가 있다. 에메랄드는 무려 414캐럿 짜리다. 교황 그레고리 13세의 것으로 추정되는 이 414캐럿의 에메랄드는 16세기부터 교황의 애장품이었다. 교황 율리우스 2세의 교황관을 장식해 '율리오 2세' 라고 불리었다. 나폴레옹이 교황에게 선물을 한 삼층관을 장식하고 있지만, 본래 교황청 보석이었던 것이다. 그러나 1797년 톨렌티노 조약 (Treaty of Tolentino)에 따라 교황청에서 나폴레옹에게 이관되었다.

톨렌티노 조약은 나폴레옹이 시작한 이탈리아 정복 전쟁을 마무리한 조약이다. 나폴레옹은 교황청이 소유하고 있던 지역을 점령한데 이어 베네치아 공화국까지 침공하자 교황청은 엄청난 불이익을 감수한 채 결국 평화 조약을 요청하게 된다. 이때 엄청난 금액의 전쟁 배상금으로 414캐럿의 에메랄드 소유권도 나폴레옹에게로 넘어갔다. 하지만 나폴레옹은 삼층관의 제작을 통해 에메랄드를 다시 교황청에 돌려줬다. 자신의 관대함과 아량을 과시하는 외교적인 수단으로 활용한 것이었다.

역사적 곡절이 담긴 414캐럿 에메랄드 외에도, 삼층관에는 보석의 향연이라 불러도 무방할 정도의 화려함을 과시하고 있다. 나폴레옹 교황관에는 무려 3,345개의 다이아몬드, 루비, 사파이어, 에메랄드 등에 2,990개의 진주가 세팅되어 있다. 나폴레옹이 기증한 삼층관은 당시 프랑스 왕실의 주얼리 제작자였던 마리 앙트완 니토(Marie-Etienne Nitot, 1750년~1809년)가 만들었다. 니토는 프랑스 럭셔리 주얼러 '쇼메(Chaumet)'의 창립자다.

성모와 천사들의 왕관

▶ 성모 마리아의 왕관 확대

얀 반 에이크의 제단화 속 성모 마리아 후광에는 라틴어가 적혀 있다. 문구의 내용은 뭘까.

'그녀는 해와 별들보다 더 아름답고 빛보다 우월하며 진정으로 영원한 빛의 반영이며 하나님의 선하심이 티 없는 거울이다.'

라틴어로 된 문구는 결코 과장이 아니다. 성모 마리아는 꽃과 진주, 보석으로 만든 황금 왕관을 쓰고 앉아 있는데, 왕관은 반짝반짝 빛을 발한다. 금빛 후방과 잘 어우러져 빛을 내뿜고 있다. 황금 왕관에 꽂힌 꽃은 네 가지다. 장미, 백합, 은방울꽃, 컬럼바인이다. '해와 별들보다 더 아름다운 영원한 빛의 반영이자 하나님의 티 없는 거울'임을 보여줄 만하다. 아름답고 향기로운 장미는 성모의 영광과 사랑, 백합은 순결, 컬럼바인은 겸손, 은방울꽃은 고결함과 성모에게 바치는 노래 선율을 상징한다.

성모 마리아의 왕관과 머리 장식은 얀 반 에이크의 그림에 반복적으로 등장하는 소재이기도 하다.

교회에 서 있는 성모 마리아(The Madonna in the Church, 1438년경)라는 그림에서는 성모 마리아가 아기 예수를 안고 서 있는데, 고딕 양식 교회의 뾰족하고 높은 첨탑처럼 높고 화려한 왕관을 쓰고 있다.

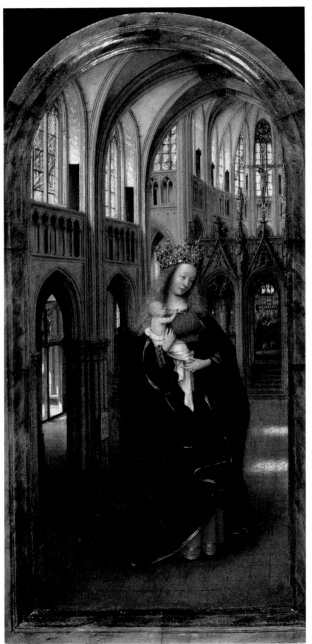

▶ 왕관 부분 확대

〈교회에 서 있는 성모
마리아〉, 1438년경,
얀 반 에이크

그가 남긴 그림을 통해 우리는 현재 명품 브랜드의 하이 주얼리 컬렉션보다도 더 화려한 '젬스톤의 향연'을 감상할 수 있다. 이처럼 왕관과 보석은 얀 반 에이크에겐 주요한 소재였다. 심지어 제단화에서는 천사들까지도 왕관을 쓰고 있다. 성모 마리아 주위에서 노래하는 소녀 천사들의 모습을 보자. 너무나 흥미로운 것이 천사들의 얼굴 표정이다. 각자 다른 음과 다른 소리를 내고 있어서인지 노래하는 천사들의 표정과 눈·코·입 모양이 모두 다르다. 이런 생동감 넘치는 표정의 묘사 또한 중세 시대에는 볼 수 없던 것이었다. 천사들의 모습은 동적인데 반해, 오르간이나 첼로 등의 악기를 연주하고 있는 천사들의 모습(세례 요한 옆)은 차분하고 정적이다. 이들 천사들에게 도드라진 것이 바로 왕관이다. 왕관을 마치 성가대의 유니폼처럼 똑같이 쓰고 있지만 왕관 자체는 제각각 다른 모습이다. 그러나 모두 하나같이 보석이 박혀 있다.

노래하는 천사의 사파이어 브로치

겐트 제단화에서 노래하는 천사를 줌으로 크게 당겨 보면, 노래하는 천사에게서 놀라운 디테일을 발견할 수 있다. 제단화의 각 패널에 담긴 보석의 색과 보석을 묘사한 얀 반 에이크의 붓 놀림은 세심의 극치다. 화가가 그린 빛을 받은 보석의 반짝임을 따라가다 보면 얀 반 에이크의 극사실주의가 느껴진다. 그 중에서도 '와' 하는 탄성이 나오는 부분이 있다. 노래하는 천사 중 가장 앞에 서 있는 천사의 브로치에는 손바닥 절반 정도 크기의 선명한 파란색의 사파이어가 장식되어 있다. 사파이어는 깊고 푸른 청색으로 인해 천상의 신비를 간직한 보석이다.

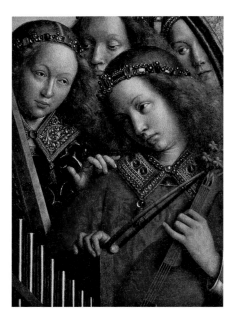

▶ 음악을 연주하는 천사들 부분 확대

그림에서 사파이어는 보석의 투명함이 그대로 느껴진다. 사파이어 주위를 마름모꼴의 녹색 보석과 진주가 둘러 싸여 있는데 사파이어를 조금 더 유심히 살펴 보면... 표면에 빛을 받은 격자의 형체가 보인다. 바로 반사된 교회 창문의 스테인드 글라스가 비친 것을 묘사한 것이다. 얀 반 에이크의 섬세함에 다시 한번 놀란다. 화가는 성 바보 성당에 제단화가 놓일 장소를 미리 계산하고, 천사가 있는 위치에서 반사되는 빛의 움직임까지 그려 넣은 것이었다.

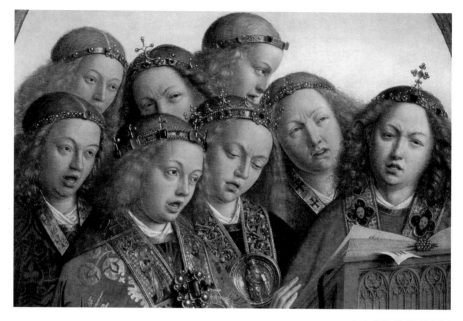

▶ 노래하는 천사들 부분 확대

▶ 노래하는 천사의 사파이어 브로치 부분 확대 사파이어에 반사된 교회 창문의 스테인드 글라스가 보인다.

〈총 39.44 캐럿의 페어 컷 사파이어가
세팅된 주얼리 워치, 다이얼 판은 파란
색 마더 오브 펄〉ⓒ Chopard

〈사파이어 반지〉ⓒ Fabergé

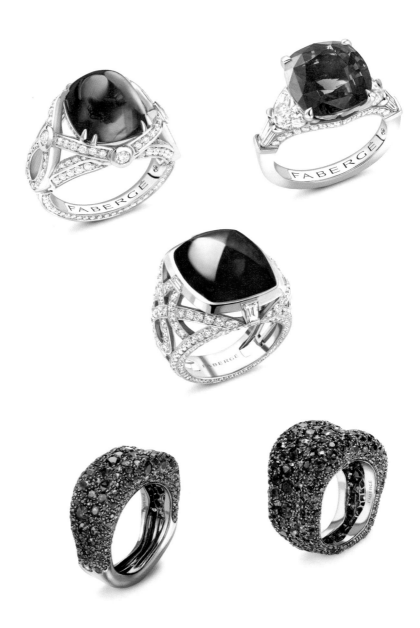

〈사파이어 반지〉 ⓒ Fabergé

현존하는 가장 오래된 영국 왕관

왕관(王冠, Crown)은 말 그대로 왕이 머리에 쓰던 관이다. '크라운'은 라틴어로 화관을 의미하는 '코로나(Corona)'에서 유래되었으며, 비유적으로는 군주제를 의미한다. 동서를 막론하고 오랜 기간 동안 지위와 권위를 나타내는데 사용됐다. 현존하는 왕관 가운데 가장 화려한 왕관으로 꼽히는 것 중 하나가 1370년~1380년경 제작된 영국왕 헨리 5세의 딸 블란치 공주의 왕관이다. 장미 모양과 백합 문양을 사용하고 있는 이 왕관은 중세 시대 왕관의 특징을 그대로 보여준다. 다이아몬드, 루비, 에메랄드, 사파이어, 에나멜 그리고 진주가 화려하게 세팅 된 금 소재로 높이와 지름이 모두 18cm다. 고딕 양식의 금 세공품 중 가장 훌륭한 작품 중 하나로 평가된다.

흥미로운 것이 얀 반 에이크의 그림에 나오는 왕관과 매우 유사하다는 점이다. 얀 반 에이크의 그림에서 나오는 것처럼 왕관 상단의 가장 윗부분을 진주가 장식하고 있는 것이 특징이다. 왕관의 틀이 되는 밴드의 가장 아래에는 진주와 루비를 번갈아 장식했고, 전체적으로 보석을 흩뿌린 듯 크고 작은 수많은 젬스톤들을 세팅하고 있다.

공주가 1402년 독일로 시집 가면서 왕관도 함께 독일로 건너가게 되었는데 이후에도 오랜 기간 원형이 유지되어 현재 독일 뮌헨에 있는 레지덴츠 박물관에 전시되어 있다. 비록 독일에 보존되어 있지만 현존하는 영국 왕관 중 가장 오래된 왕관으로 알려져 있다.

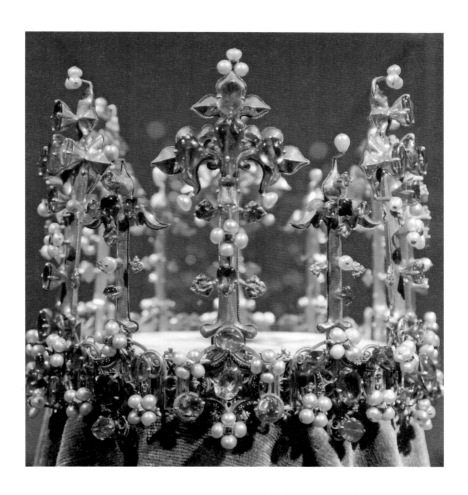

〈영국 블란치 공주의 왕관〉 1370년~1380년경 제작. 독일 레지덴츠 박물관

얀 반 에이크 전과 후, 극사실주의로 빛을 발하는 젬스톤

(왼쪽)〈성모와 아기 예수〉시몬 마티니. 1326년경. (오른쪽)〈제단화 '수태고지와 두 성인'〉시몬 마티니와 리포 멤미. 1333년.

여기서 잠깐, 얀 반 에이크가 활동하던 시절의 다른 화가들의 작품들을 감상해 보자. 이탈리아 화가 시몬 마티니가 그린 '성모와 아기 예수(Madonna and Child, 1326년경)', 시몬 마티니와 리포 멤미가 공동으로 그린 '제단화 수태고지와 두 성인(Annunciation and Two Saints, 1333년)' 두 작품이다. 얀 반 에이크의 겐트 제단화가 그려지기 약 100년 전, 중세시대 작품이다.

중세 시대 작품들의 대부분은 배경이 금색으로 칠해져 있다. 이로 인해 공간감이 느껴지지 않고 꽉 찬 평면적인 느낌이 드는데, 얀 반 에이크의 그림과는 큰 차이가 있다. 또다른 작품인 '창에 남자가 있는 여인의 초상(Portrait of a Woman with a Man at a Casement, 1440년경)'은 이탈리아 화가 필리포 리피의 작품이다. 그는 얀 반 에이크와 동시대를 살았던 인물이다.

템페라로 그린 이 여인의 초상은 무척 인상적인 작품이다. 여인과 마주보고 있는 남성이 동시에 나오는 구도가 특이하다. 이전과는 달리 금색이 아닌 일상의 자연이 배경으로 나온다는 점도 특징이다. 창 뒤로 도시가 펼쳐지고 나무와 집들도 보인다. 겐트 제단화에서 볼 수 있는 파란 하늘 배경처럼 현실적인 자연 배경이 드디어 등장하게 된 것이다. 창 밖을 바라보는 여인은 주얼리 애호가로 보인다. 주얼리를 여러 개 착용했다. 한 줄짜리 진주 목걸이와 중앙에 보석이 있는 진주 브로치를 했다. 머리 장식 한 가운데는 진주 핀을 꽂았다. 깔끔하게 빗어 넘긴 머리에는 귀를 가리는 망을 썼는데, 망의 가장자리에도 진주를

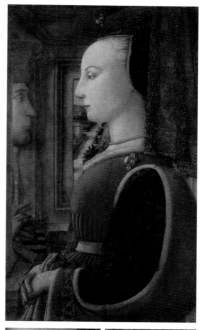

〈창에 남자가 있는 여인의 초상〉 필리포 리피. 1440년경.

둘렀다. 여인의 오른 손으로 가보자. 검지에는 반지 3개를 겹쳐 꼈다. 중지에도 반지 2개를 끼고 있다. 보이는 반지만 해도 5개다. 반지에는 제각각 다른 색의 보석이 세팅 돼 있다. 창 밖에서 실내를 바라 보고 있는 남자의 손에도 보석 반지가 보인다. 르네상스 시대에는 남녀 모두가 반지를 즐겨 착용했고 손가락 모두 마디마다 착용하는 것이 일반적이었다. 이 작품은 '성모와 아기예수', '제단화 수태고지와 두 성인' 등 두 작품에 비해 르네상스로 넘어가는 길목에 있음을 보여주는 작품이라 할 수 있다.

얀 반 에이크를 중심으로 전과 후의 작품이 달라짐을 느낄 수 있다. 유화의 개척자인 얀 반 에이크가 왜 새로운 르네상스 미술의 선구자인지가 쉽게 다가온다. 한편으론 얀 반 에이크가 구사한 표현들이 놀랄 만큼 사실적임을 알 수 있다.

얀 반 에이크는 유럽의 여러 나라를 여행했던 화가였다. 스페인, 포르투갈 그리고 알프스를 넘어 예루살렘까지 다녀온 것으로 알려져 있다. 새로운 것들을 눈에 담은 얀 반 에이크는 그의 그림에서 실물처럼 되살려냈다. 겐트 제단화에 나온 수많은 왕관, 삼층관, 홀, 브로치 등도 화가의 상상 속 이미지가 아닌 당시에 존재했던 실물에서 영감을 받았을 것으로 생각된다. 얀 반 에이크가 실물처럼 그려낸 그림을 통해 당시의 금을 다루는 기술, 보석을 다루는 기술이 이미 상당한 수준이었음을 알 수 있다.

얀 반 에이크의 겐트 제단화는 또 하나의 기록을 보유하고 있다. 미술 역사상 가장 많은 탈취와 도난을 당했다는 점이다. 1432년 작품이 겐트시 성 바보 대 성당에 설치된 이후, 그의 제단화는 혁명과 전쟁의 소용돌이 속에 수세기에 걸쳐 여러 번 이곳저곳을 옮겨 다녀야 했다. 미술 역사상 사람들이 가장 탐내고 열광한 작품 중 하나가 얀 반 에이크의 겐트 제단화다. 미국의 미술사학자 노아 차니(Noah Charney)에 의하면, 제단화는 설치 이후 13건의 탈취 대상이었고, 7건 도난을 당했다. 20번의 사건사고 중심에는 심지어 나폴레옹과 히틀러도 포함되어 있다.

그의 경이로운 작품성이 여러 인간군상의 욕망을 자극해서 끊임없이 그들의 표적이 되었던 셈이다. 그러나 현재는 비교적 탈취와 도난에 안전한 상태로 보인다. 성 바보 성당 내부의 방탄 유리로 된 박스 안에 보관되어 있으니.

① 주얼리 가게에 오신 것을 환영합니다

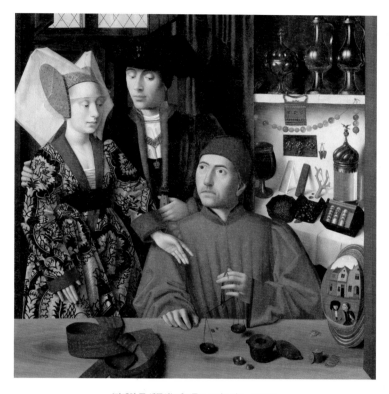

〈가게의 금 세공사〉 페트루스 크리스튀스, 1449년.

주얼리 가게에 오신 것을 환영합니다! 여기는 600여년 전 주얼리 가게. 젊은 커플 손님이 무언가 주문하는 중으로 주인장은 저울에 반지로 보이는 금의 무게를 재고 있다. 가게 주인장은 금 세공사의 수호 성인으로 알려진 성 엘로이. 성 엘로이 뒤편에 작업장 선반에 가지런히 진열해 놓은 반지들, 진주와 나석들, 산호가지, 수정 등이 보인다. 당시 고객들이 선호했던 보석과 주얼리 디자인을 가늠할 수 있다.

② 얀 반 에이크의 왕관보다 무려 천년 전 신라 금관

〈천마총 금관〉 신라시대, 국립경주박물관

〈황남대총 금관〉 신라시대, 국립경주박물관

우리나라 신라 시대의 금관은 유럽의 왕관만큼이나, 아니 오히려 훨씬 오랜 역사를 지니고 있다. 더구나 1500여년 전 제작된 신라 금관은 우리 가까이에 현존하고 있다. 신라는 한국사를 통틀어 가장 오랜 시간인 천년 동안 이어진 고대 국가였다. 한 국가가 천년이라는 긴 시간을 유지한 예는 흔치 않다. 세계사에서도 로마 제국을 제외하고 그 유래를 찾아볼 수가 없다. 천년 왕국이라는 찬란한 칭호와 함께 신라는 화려한 황금 문화로도 알려져 있어 '황금의 나라'라고도 불린다.

신라 금관은 왕과 최상위 계층에게 그들의 신분을 가장 잘 표현하는 권위의 수단이었다. 제작 시기는 5세기~6세기경으로 추정된다. 황금으로 만든 관은 서아시아의 고대 유적에서도 종종 출토되었는데 그 중에서도 신라의 금관은 빼어난 조형미를 자랑한다. 또한 그 모양이 진귀하며 출토 숫자도 많아 한국의 역사적 관모(冠帽)를 대표한다. 영원 불변이라는 금의 특성으로 인해 신라 금관은 천오백 년 전 신비의 모습을 간직한 채 지금도 찬연하게 빛나고 있다.

2
레오나르도 다빈치의
'담비를 안은 여인' 속 제트 목걸이
(Leonardo da Vinci, 1452년~1519년)

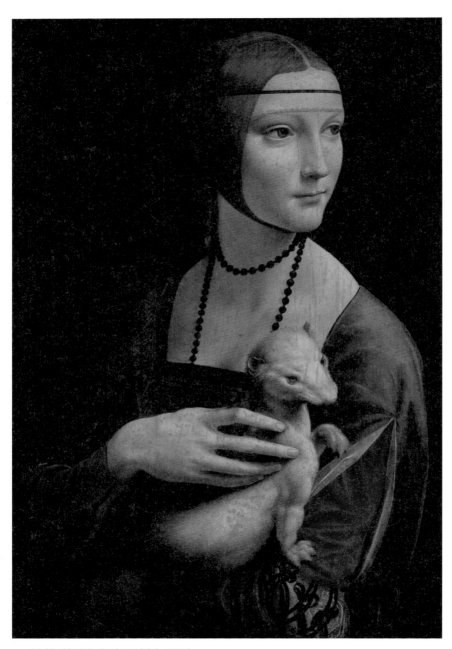

〈담비를 안은 여인〉 레오나르도 다빈치, 1489년.

2

레오나르도 다빈치의
'담비를 안은 여인' 속 제트 목걸이
(Leonardo da Vinci, 1452년~1519년)

〈레오나르도 다빈치의 초상화〉
프란체스코 멜치, 1515~1517년경.

영국의 과학전문지 '네이처'가 2007년 11월 '인류 역사를 바꾼 천재 10명'을 선정해 순위를 매겼다. 창의적인 인물로 천재 발명가 에디슨, 천재 물리학자 아인슈타인 등의 이름이 떠오르지만, 1위를 차지한 인물은 다소 의외였다. 바로 위대한 화가 하면 떠오르는 레오나르도 다빈치(Leonardo da Vinci, 1452년~1519년). 2위 셰익스피어, 3위 괴테, 4위 피라미드 설계자들, 5위 미켈란젤로. 아인슈타인은 10위, 에디슨은 순위권 밖이었다.

레오나르도 다빈치는 이탈리아의 르네상스를 대표하는 인물이다. 그는 화가이면서 조각가, 발명가, 건축가, 해부학자, 지리학자, 음악가였던 석학이다. 다방면에 걸쳐 인류사에 큰 업적을 남긴 르네상스 시대의 천재 레오나르도 다빈치는 주얼리사에도 한 획을 그었다.

그는 여성 초상화 4점을 남겼는데, 인류의 걸작으로 손 꼽히는 '모나리자(1503년)'가 그중 하나다. 이외에도 '라 벨르 페로니에르(연도 미상)', '담비를 안은 여인(1489년)', '지네브라 데 벤치의 초상화(1474년~1478년경)' 등이 있다. 거장의 초상화 4점 중 초상화의 주인공이 주얼리를 착용하고 있는 2점의 작품, '라 벨르 페로니에르'와 '담비를 안은 여인'의 발자취를 따라 그가 어떻게 주얼리사에 획을 그었는지 살펴보자.

레오나르도 다빈치가 만든 이름 '페로니에르'

'라 벨르 페로니에르(La belle Ferronnière)'. 미술 애호가들에겐 모나리자만큼 유명한 작품으로 프랑스 파리 루브르 박물관이 소장하고 있다. 검은색 배경에 붉은 드레스를 입고 있는 한 여인. 마치 사진관에서 사진을 찍는 듯한 포즈로 여인의 커다란 눈동자는 화면 밖 어딘가를 응시하고 있다. 다소 강렬한 시선의 여인은 고혹적인 모습으로 특히 이마 장식이 시선을 사로잡는다. 여인은 이마에 보석이 박힌 띠 장식을 둘렀다.

'페로니에르'는 이 여인의 이름일까? 그렇지 않다. 그림 속 여인이 이마에 두른 얇은 띠. 이 헤드 밴드의 이름이 바로 '페로니에르'다. 띠 한가운데는 루비로 보이는 붉은색 보석이 장식되어 있다. 페로니에르는 프랑스어로 이마에 두르는 천이나 금속으로 된 끈을 말하는데 머리 장식의 중앙에는 주로 보석이나 금속 장식이 달려 있다. 그림 속 여인이 하고 있는 장식과 그대로 일치한다.

여인의 헤어 스타일은 영화 '로미오와 줄리엣(1968년)'에 나왔던 여주인공 줄리엣의 머리 장식인 코아조네(Coazzone) 스타일로, 르네상스 시대 밀라노에서 대유행이었다. 코아조네는 크게 세가지로 구분된다. 앞머리를 가지런히 정리해 뒤로 넘긴 머리 위에 천이나 금속으로 덧댄 모자,

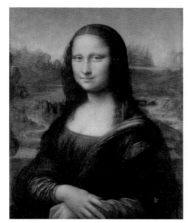

(왼쪽)〈모나리자〉 1503년. (오른쪽)〈지네브라 데 벤치의 초상화〉 1474~1478년경. 레오나르도 다빈치

하나로 모은 머리를 리본이나 천으로 땋듯이 가지런히 내리는 포니테일, 그리고 전체를 고정시키기 위해 이마에 두르는 얇은 끈이다. 이 끈을 당시에는 렌자(Lenza)라고 불렀다. 그런데 왜 보석이 박힌 머리 장식을 페로니에르라고 부르게 되었을까? 여인은 누구이며, 여인의 이름은 무엇일까?

프랑스 철물업자의 아내

레오나르도 다빈치 그림의 제목을 직역하면 불어로 '아름다운(La belle) 페로니에르' 혹은 '페로니에르를 한 아름다운 여인'이라는 뜻이다. 이 그림은 원래 프랑스 왕실의 소장품이었다. 왕실에서 발견될 당시에 이 작품은 언제 누구를 그렸는지가 미상이었기 때문에, '알 수 없는 여인의 초상(Portrait of an Unknown Woman)'으로 불렸다.

하지만 이 그림을 본 대다수는 프랑수와 1세(François I, 1494년~1547년, 재위 기간 1515년~1521년)의 연인을 그린 초상화로 생각하게 됐다. 사실 불

〈라 벨르 페로니에르〉 레오나르도 다빈치.
연도 미상.

어 '페로니에르'는 다른 뜻이 있다. 직역할 경우 '철물업자' 혹은 '철물업자의 아내'란 의미다. 프랑수와 1세의 연인이 바로 철물업자의 아내, 페로니에르였다. 그래서 이후 레오나르도 다빈치의 그림은 '알 수 없는 여인의 초상'에서 철물업자의 아내라는 뜻을 담아 제목이 '라 벨르 페로니에르'로 바뀌었다. 그러다 나중에는 머리 장식의 이름으로 까지 '의미의 진화'가 이뤄진 것이다.

메리암-웹스터 사전을 검색하면 '페로니에르'라는 단어가 처음 사용된 것은 1831년이다. 레오나르도 다빈치가 그린 이 작품 때문에 머리 장식에 페로니에르라는 이름이 붙여졌다는 내용이 사전에도 그대로 나와 있다. 거장 레오나르도 다빈치가 그린 작품의 이름이 결과적으로 특정한 스타일의 머리 장식을 가리키는 용어가 된 것이다. 하지만 그림 속 여인의 정체는 여전히 미스터리다. 다빈치가 이탈리아에서 그린 그림을 프랑스로 오면서 가져온 것인지, 혹은 프랑스에 와서 그린 작품인지 조차 알 수 없다.

다빈치는 말년에 프랑스와 1세의 초청으로 프랑스로 건너가 프랑스 궁정에서 일을 한 바 있다. 프랑스 왕 프랑스와 1세가 이탈리아 르네상스의 전성기 문화와 예술을 낙후된 프랑스로 가져오는 일에 열중했음을 보여준다. 실제로 프랑스와 1세는 여러 이탈리아 예술가들의 작품을 수집하여 소장했고, 오늘날 루브르 박물관에 이탈리아 작품들을 풍성하게 보유하는 데 큰 역할을 했다.

레오나르도 다빈치가 67세에 숨을 거둔 장소도 이탈리아가 아닌, 프랑스 발 드 루아르(Val de Loire) 지방에 위치한 클로 뤼세(Clos Lucé) 성이

었다. 그래서 그가 프랑스에서 철물업자의 아내를 그렸을 거라는 것에는 고개가 끄덕여지는 부분이다.

밀라노 군주의 여인들과 라 벨르 페로니에르

프랑스 철물업자의 아내라는 주장 말고도 다른 의견들이 여럿 있다. 이탈리아 밀라노의 지배자 루도비코 스포르차(Ludovico Sforza, 1452년~1508년)의 아내 베아트리스 데스테(Beatrice d'Este)라는 설이 그 중 하나다. 베아트리스는 권력자의 아내로, 당대 가장 영향력 있는 여성이었다. 그녀는 지중해 무역을 기반으로 부가 흘러 넘쳤던 이탈리아 패션을 주도하던 인물이었다. 베아트리스가 결혼식에서 보석으로 치장한 머리에 얇

〈베아트리스 데스테〉 레오나르도 다빈치, 1500년경.

은 끈을 착용하면서 렌자(현 명칭, 페로니에르)가 더 유행하게 되었다.

다빈치가 1500년 전후로 펜과 수채 물감만으로 그린 베아트리스의 초상은 지금도 남아 있는데, 그림 속 베아트리스도 페로니에르를 착용하고 있다. 때문에 그림의 구도와 모델의 포즈, 얼굴의 윤곽 그리고 머리에 두른 페로니에르까지 상당히 유사하여 충분히 가능성이 있는 가설이다. 어떤 이는 스포르차의 아내 베아트리스가 아닌, 스포르차의 애인 루크레시아 크리벨리(Lucretia Crivelli)였다고 하고, 스포르차의 또 다른 연인이었던 체칠리아라고도 주장한다. 체칠리아의 이름이 나오는 이유는 다빈치가 그녀의 초상화를 그렸기 때문이다. 바로 이어 소개할 제트 목걸이를 한 '흰 담비를 안은 여인'의 주인공이 바로 체칠리아다.

레오나르도 다빈치가 그린 두 개의 걸작 초상화 '라 벨르 페로니에르'와 '흰 담비를 안은 여인'의 분위기는 어두운 배경과 앉아 있는 구도 등 묘하게 유사한 점이 있다. 또한 두 그림의 바탕이 같은 목재 라는 연구 결과도 스포르차의 여인들 중 한 명인 체칠리아일 것이란 주장을 가능하게 한다. 그러나 두 개의 그림을 비교해보면 동일 인물이라고 단언하기는 쉽지 않다.

다빈치가 누구를 그렸는지, 정확히 알 길은 없지만 초상화의 이름이 '라 벨르 페로니에르'라는 것 하나는 분명하다. 또한 페로니에르라는 머리 장식이 레오나르도 다빈치로 인해 명명되었다는 것 또한 분명한 사실이다.

페로니에르, 15세기 vs 19세기

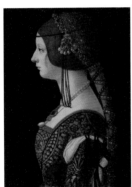

(왼쪽부터)〈비앙카 마리아 스포르차의 초상화〉지오바니 암브로조 드 프레디스, 1493년. 〈젊은 여인의 초상〉바르톨로메오 베네토, 1520년경. 〈엘리사베타 곤차가〉라파엘로 산치오, 1504년경.

이탈리아 화가 지오바니 암브로조 드 프레디스가 1493년에 그린 '비앙카 마리아 스포르차'의 초상화. 초상화를 통해 왕족의 코아조네 머리 스타일을 확인할 수 있다. 머리에 덧댄 금사로 된 망사, 길게 늘어뜨린 포니테일 전체에 진주와 각종 유색 보석이 화려하게 장식되어 있다. 망사를

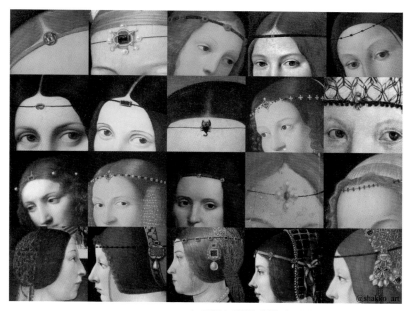

▶ 르네상스 시대의 다양한 페로니에르 ⓒ Wikipedia / Shakko

고정하고 있는 페로니에르에 큰 보석 장식을 추가한 옆 모습을 볼 수 있다. 머리 외에도 알이 굵은 진주와 보석 펜던트가 달린 목걸이를 하고 있고, 허리 벨트 전체에 상당히 큰 크기의 보석을 세팅하는 등 온 몸을 보석으로 휘감았다. 착용한 주얼리 품목을 통해 당시의 수준 높은 세공 기술과 뛰어난 주얼리 디자인을 감상할 수 있다.

이 작품보다 27년 뒤에 그려진 1520년경 '젊은 여인의 초상(바르톨로메오 베네토 作)'에는 진주와 보석이 중앙에 장식된 페로니에르가, '엘리사베타 곤차가(라파엘로 산치오 作, 1504년경)'에는 전갈 모양 장식에 초록색 보석이 박힌 페로니에르가 등장한다. 페로니에르는 15세기 후반 경 이탈리아 지역을 중심으로 상당히 유행했음을 보여주는 장면이다. 하지만 페로니에르는 이탈리아에서 뜸해지며 자취를 감추는 듯 했다. 그러다가 19세기 초 중반 경에 전 유럽에서 다시 크게 유행했다. 복고풍이 각광받으면서 였다.

〈왼쪽부터〉〈줄리 위고의 초상화〉 프랑수아 제라르, 1801년. 〈캐롤라인 크라프트의 초상화〉 프리드리히 듀르크, 1835년. 〈고결한 수잔 캐번디시〉 윌리엄 찰스 로스, 1844년.

그래서 19세기의 수많은 그림에는 페로니에르가 다양한 모습으로 남아 있다. 프랑스 화가 프랑수아 제라르가 1801년에 그린 '줄리 위고의 초상화', 독일 화가 프리드리히 듀르크의 1835년 작 '캐롤라인 크라프트의 초상화', 영국 화가 윌리엄 찰스 로스의 1844년 작 '고결한 수잔 캐번디시' 등에서 페로니에르를 볼 수 있다.

여성들이 페로니에르를 착용함으로서 헤어 스타일과 패션에도 영향을 미쳤다. 앞머리를 가지런하게 붙이는 머리 모양과 함께 하는 머리 장식, 페로니에르에 어울리는 길게 늘어지는 드롭형 귀걸이가 덩달아 같이 유행했다. 레오나르도 다빈치로 인해 이름이 생긴 페로니에르가 수많은 스타일을 파생시킨 것이다.

담비를 안은 여인의 제트 목걸이

뽀얀 어깨 선을 드러낸 여인이 얼굴을 돌려 어딘가를 바라보고 있다. 까만 배경 속 검은색 제트(Jet) 목걸이를 한 여인은 담비를 안고 있다. 제

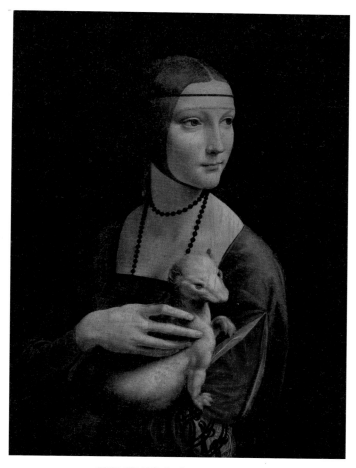

〈담비를 안은 여인〉 레오나르도 다빈치. 1489년.

트는 우리에게 흑옥(黑玉)으로 알려져 있는 검은색 보석. 검은색 배경이 목
걸이와 대조를 이루며 여인의 얼굴과 어깨에 드러난 속살이 유난히 희고
곱다. 여인에게 마치 누군가가 밝은 환한 조명을 비추고 있는 느낌마저 든
다. 뺨에는 약간 붉은 기가 도는 젊고 아름다운 이 여인. 긴 손가락으로 담
비를 쓰다듬고 있는 그녀가 앞에서 말한 밀라노 군주 루도비코 스포르차의
연인 체칠리아 갈레라니(Cecilia Gallerani, 1473년~1536년)다.

〈제트 비즈를 엮은 줄〉. 8~12세기경, 메트로폴리탄 미술관.

체칠리아를 그린 '담비를 안은 여인(Lady with an Ermine)'은 레오나르도 다 빈치가 1490년경 그린 여성 초상화다. 미술사에 길이 남을 걸작이라 불리는 '모나리자'보다 더 먼저 그린 작품이다. 체칠리아는 이마에 두 개의 밴드를 장식하고 있다. 하나는 머리 전체를 감싼 검은색 얇은 밴드, 다른 하나는 그 아래로 눈썹 주위에 얇은 금사(金絲)로 된 레이스 띠다. 금사 레이스는 거의 잘 보이지 않을 정도로 얇은 베일의 끝 장식으로 머리 전체에도 투명한 베일을 착용한 것으로 보인다.

헤드 밴드로 인해 잘 정돈된 머리는 턱 아래까지 붙어 있다. 흐트러지는 머리가 없어서인지 체칠리아는 단아한 모습이며, 그녀의 목도 유독 더 가늘고 길어 보인다. 그녀의 목에는 검은 색 제트로 된 목걸이를 하고 있다. 검은 비즈로 된 제트를 목에 꼭 맞게 한번 두르고 나머지는 길게 늘어뜨린 모습이다. 초상화는 스포르차가 레오나르도 다빈치에게 의뢰해서 그리게 됐다. 16세에 군주의 연인이 된 체칠리아는 초상화를 그릴 당시, 나이 17세 정도로 추정된다. 체칠리아는 절세 미인으로 통했다.

르네상스 시대 미인의 조건

신 중심에서 인간 중심으로 탈바꿈한 르네상스 시기에는 이상적인 미인의 조건이 있었다. 첫째, 흰칠하고 '넓은 이마'가 필수 조건이었다. 그래서 이마를 넓어 보이게 하기 위해 헤어 라인에서 앞머리 털을 뽑고, 심지어 눈썹을 뽑기도 했다. 둘째, 무조건 '금발 머리'가 최고였다. 금발이 아닌 여성들은 머리카락을 금발로 물들이기 위해 무진장 애를 썼다. 셋째, 백지장처럼 '흰 피부'. 백옥 같이 하얀 살결은 미인의 필수 조건이었다. 피부를 희게 보이기 하기 위해 뽀얀 분 칠을 하는 것도 유행이었다. 넷째는 사슴처럼 '긴 목'이었다.

그림 속 담비를 안은 여인, 즉 체칠리아는 이러한 미인 조건에 딱 맞는 인물이었다. 자태로 보아도 귀족의 신분이 틀림없어 보인다. 여인이 귀족임을 암시하는 것이 바로 그녀가 안고 있는 담비다. 그림 속 담비는 여러 가지 의미를 가진다. 귀족이나 왕족들의 옷에만 쓰인 귀한 모피를 제공하는 것이 담비이기 때문에, 담비를 든 사람은 상류 계층이라는 것을 보여준다. 또한 중세 유럽에서 흰 담비는 순백의 상징이었다. 모피가 더럽혀지면 스스로 죽음을 택한다는 속설까지 있었기 때문에 체칠리아의 순수하고 청정함을 드러내려 했다는 분석도 있다. 또한 담비는 스포르차 가문의 상징이기도 했다. 그래서 담비야 말로 체칠리아의 연인인 밀라노 군주 스포르차를 의미한다는 해석이 있다.

체칠리아가 쓴 가벼우면서도 얇고 반투명한 베일도 귀족의 상징이었다. 중세 사회에서는 여성의 머리카락이 남성을 유혹한다고 생각했다. 그래서 베일로 머리를 꽁꽁 감싸고 다녔다. 베일의 크기는 체칠리아처럼 머리 전체를 감싸고 목을 반쯤 덮는 정도가 일반적이었지만 상황에 따라 쓴 반원형의 베일을 사용해 얼굴을 틀에 가둔 것처럼 보이는 경우도 있었다.

높은 신분의 아내와 딸은 반드시 베일을 써야 했고 창녀와 노예는 베일을 쓰는 것을 법으로 금지했다. 그래서 높은 지위의 여성 머리는 체칠리아의 머리카락처럼 대부분 정갈하고 단정한 모습이었다.

무엇보다 그림 전체의 검정색 바탕과의 조화로움 때문인지 여인의 하얀 목에 걸려 있는 검은색 제트 목걸이가 더욱 시선을 사로잡는다. 체칠리아의 긴 목걸이에서 보듯 르네상스 시대에는 제트를 세팅해 주얼리로 사용했다. 그림 속 제트 목걸이는 거장 레오나르도 다빈치의 손끝에서 한 알 한 알 빛을 받으며 입체적으로 반짝이고 있다. 담비를 안은 여인의 고혹적인 검은색 제트 목걸이는 영원히 그녀와는 뗄레야 뗄 수 없는 상징물이 되었다.

제트, 검은 옥으로 불리는 보석

〈제트 원석〉

제트는 화석화된 나무의 산물이다. 나무가 죽으면 일부는 늪이나 강에 떨어져 부서지거나 땅 속에 묻힌다. 이런 썩은 목재가 극도의 압력을 받아 형성된 것이 석탄이다. 석탄이 땅속에 묻혀 압력이 커지게 되면, 수분은 감소하고, 더욱 단단한 석탄으로 만들어진다. 이러한 과정을 거쳐 단단하고 불투명하며 검은 광택을 갖는 것을 제트라고 부른다. 석탄, 연필심과 비슷하지만 더 단단해 내구성이 있고 연마하면 광택이 나 반짝인다.

그러나 광물이 아니라 나무에서 나오기 때문에 다른 보석들과는 달리 매우 무른 것이 단점이다. 제트는 모스 경도가 2.5~4인데 경도는 광물이

외부의 저항, 즉 마모나 긁힘에 견디는 정도를 나타내는 것으로 1~10단계로 나뉜다. 다이아몬드의 경도가 가장 높은 10, 손톱이 2.5임을 감안하면 제트는 손톱으로 강한 힘을 가하거나 동전으로 눌러도 표면에 상처가 날 수가 있어 착용할 때와 보관에 유의해야 한다.

제트는 르네상스 시대보다 훨씬 이전인 기원 전부터 장신구로 사용된 보석이다. 기원전 1만 년 전 청동기 시대의 무덤 속에서 제트로 엮인 구슬

〈제트로 만든 브로치〉 19세기.

들이 발굴된 적도 있다. 중세 시대에는 광택이 나는 제트 조각을 거울, 장신구와 공예품 등으로 사용해 왔으나 중세 시대 이후 점차 사용이 줄어들었다. 그러다 1861년 영국 빅토리아 여왕(1819년~1901년, 재위기간 1837년~1901년) 시절 크게 유행한 적이 있었다. 남편 앨버트 공이 세상을 떠난 뒤 여왕이 깊은 슬픔을 표현하기 위해 검은색 제트로 된 애도 주얼리를 착용하면서였다.

레오나르도 다빈치가 15세기에 그린 '담비를 안은 여인(1489년)'의 제트 목걸이는 19세기 빅토리아 시대에 다시 크게 사랑받았다. '라 벨르 페로니에르(연도 미상)'의 페로니에르 또한 19세기에 다시 유행했다. 거장이 붓질로 남긴 한 획이 주얼리사에서 뿌리가 되어 시대를 넘어 여러 줄기로 뻗어나간 셈이다. 언젠가 그 줄기는 다시 힙한 모습으로 다가오지 않을까.

③ 결혼반지 없는 결혼은 없다

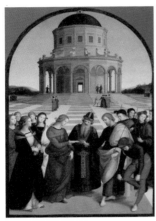

〈성모 마리아의 결혼〉 라파엘로, 1504년.

　인생에서 가장 축복받는 순간 함께 하는 주얼리. 바로 결혼반지다. 사랑의 징표로 반지를 사용하기 시작한 건 고대 이집트부터 이고 그 풍습이 현대까지 이어지고 있다. 레오나르도 다빈치가 살던 시대의 결혼식 모습은 어땠을까. 1504년 이 그림은 신랑이 신부에게 결혼반지를 껴 주기 직전의 순간을 포착하고 있다.

　신부는 오늘날 결혼식의 공식 같은 순백색의 드레스가 아니라 붉은색 드레스를 입고 있다. 또 한가지, 신부의 손을 유심히 보면 오른손에 반지를 끼려 한다. 지금은 결혼반지는 당연히 왼손 네번째 손가락이지만, 과거에는 달랐다. 오른손 네 번째 손가락에 주로 착용했다. 이 커플의 결혼반지를 자세히 보면, 아무런 보석 장식이 없는 밋밋한 반지임을 알 수 있다. 최근 결혼식이 간소화되고 형식적인 허례허식이 허물어졌다. 그러나 이 커플처럼 결혼반지 없는 결혼은 상상할 수 없다.

④ 다이아몬드 약혼반지의 시조새 커플

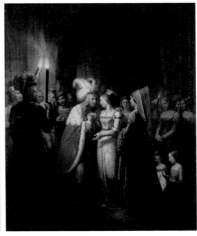

(왼쪽)〈부르고뉴의 마리의 약혼반지, 금, 다이아몬드 소재〉 1477년경, 빈 미술사 박물관.
(오른쪽)〈막시밀리언 1세와 부르고뉴의 마리의 결혼〉 안톤 페테르, 1813년경.

그렇다면 언제부터 밋밋한 고리 반지 대신 다이아몬드 반지로 프로포즈를 했을까. 1477년 신성로마제국의 황제이자 독일의 왕이었던 막시밀리언 1세가 신부가 될 부르고뉴의 마리에게 다이아몬드로 프로포즈한 것이 시초로 알려져 있다.

과거 다이아몬드는 너무나 귀해서 왕이나 귀족 등 극소수 상류 계층에게만 허락된 보석이었다. 17세기 말까지 인도가 유일한 생산국이었다. 그러나 18세기 초 브라질에서 다이아몬드 광산이 발견되면서 양상이 달라졌다. 1866년에는 오늘날 세계 최대 생산국인 남아프리카공화국에서 대규모 다이아몬드 광산이 발견됐고, 다이아몬드가 비로소 대중화되는 길이 열렸다.

다이아몬드가 결혼 예물로 대중적으로 쓰이게 된 것은 전 세계 80%의

〈지멜(Gimmel) 반지〉 - 〈루비와 에메랄드로 만든 지멜 반지를 합친 모습과 분리한 모습, 16세기〉 메트로폴리탄 미술관.
지멜은 쌍둥이를 뜻하는 라틴어로 반지 두 개가 서로 맞물려 있다. 둘이 합쳐 하나가 되는 구조로 인해 지멜 반지는 르네
상스 시대에 주로 결혼반지로 사용되었다.

원석을 공급하는 영국 드비어스(De Beers Diamond Mines)가 20세기 중
반 '다이아몬드는 영원히(A Diamond is Forever)'라는 광고를 시작한 이
후부터다. 이때부터 소비자들은 다이아몬드를 자연스럽게 약혼반지의 보
석으로 생각하게 됐다. 현재의 약혼반지(Engagement Ring)와 결혼반지
(Wedding Ring)는 1900년대, 즉 20세기에 생긴 콘셉트다.

약혼반지와 결혼반지가 한 쌍을 이룬 것을 웨딩 세트, 브라이덜 세트
(Bridal Set)라고 부른다. 전통적인 약혼반지는 하나의 메인 스톤이 세팅
된 다이아몬드 솔리테어 링(Solitaire Ring), 결혼반지는 흔히 웨딩 밴드라
고 하는 얇은 일자형 반지다. 결혼반지는 약혼반지의 가드(Guard) 역할을
한다. 반지가 미끄러지지 않도록 도움을 줄 뿐 아니라, 같이 착용했을 때
스톤이 세팅된 약혼반지의 아름다움을 돋보이게 한다.

1477년의 막시밀리언 1세와 부르고뉴
마리 커플을 소환했던 것도 사실은 다이
아몬드 회사들이었다. 과거 여느 왕족들
처럼 결혼은 정략 결혼이었지만, 잉꼬부
부로 잘 살았다는 이 커플은 주얼리사에
시조새로 남아 있다.

〈솔리테어 링〉 ⓒ ALOD

3

홀바인과 앤 불린의
B 이니셜 펜던트

(Hans Holbein, 1497년~1543년)

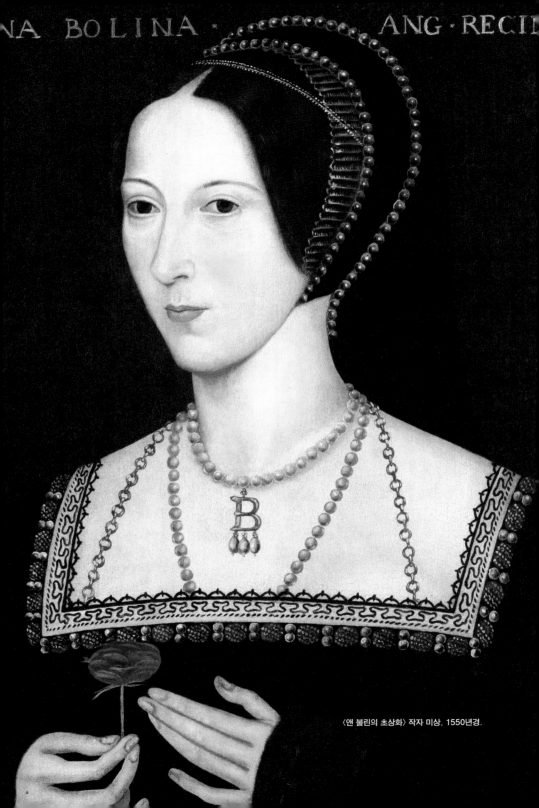

NA BOLINA · ANG · RECI

〈앤 불린의 초상화〉 작자 미상. 1550년경.

3

홀바인과 앤 불린의
B 이니셜 펜던트
(Hans Holbein, 1497년~1543년)

〈자화상〉
한스 홀바인. 1542년경.

머리부터 발끝까지 휘감은 보석. 위풍당당한 포즈. 떡 벌어진 어깨. 진중한 눈빛… 권력자의 이미지는 이런 것일까. 그림에서조차 힘과 권력이 느껴진다. 잉글랜드 국왕 헨리 8세(Henry VIII, 1491년~1547년 재위 1509년~1547년)의 초상화다. 그림은 마치 '내가 이 세상의 지배자다'라고 말하고 있는 듯 하다. 헨리 8세는 재위중 종교 개혁, 영국 국교회 수립, 정치적 중앙집권화 등을 통해 절대 왕정을 구축하면서 영국 역사의 큰 흐름을 바꾸었다.

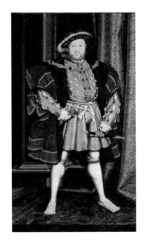

〈헨리 8세의 초상화〉
After 한스 홀바인. 1537년경.

절대 권력자에게 화려한 여성 편력은 필연적인 것일까. 그는 여섯 번의 결혼으로, 또는 그에 따른 '최악의 남편'으로도 대중에 각인돼 있다. 막장과 반전의 끝을 보여주는 헨리 8세의 왕비 6명과 그의 정부(情婦)들을 둘러싼 이야기는 지금까지도 드라마나 영화의 단골 소재다. 드라마나 영화는 다양한 시각으로 헨리 8세를 재조명한다

1972년 개봉한 6부작 미니 시리즈《헨리 8세, 원제; Henry VIII and His Six Wives》는 임종을 앞둔 헨리 8세가 하느님 앞에서 회개를 하라는 신부의 말에 자신의 과거를 되돌아보면서 시작한다. 튜더 왕조의 핏줄을 이어받아 정통성을 인정받은 왕이었으며 절대 왕권을 확립한 그였다. 하지만 드라마 속의 그는 정치보다는 사냥과 연애를 좋아하던 자유분방한 성정의 왕이었다. 헨리 8세의 첫번째 왕비는 원래 왕위 계승자였다가 요절한 형의 부인. 스페인 출신의 캐서린이다. 헨리 8세는 스페인과의 우호적인 관계를 위해 형의 아내와 결혼했다. 그러나 왕비와의 사이에서 아들이 없자 이혼을 결심하고 귀족의 딸인 앤 불린을 두 번째 아내로 맞는다.

그런 과정에서 스페인 왕족과 가까운 교황청이 재혼을 허락하지 않자 그는 앤 불린과 재혼하기 위해 의회의 동의를 얻어 교황청과의 인연을 끊어 버린다. 그리고는 영국 국교회(성공회)를 선포한다. 하지만 앤 불린도 아들을 낳지 못하고 여러 남자들과의 스캔들이 일자... 참수 시킨다. 이어서 바로 세번째 부인을 맞는다. 세 번째 부인 제인 시모어는 왕비로서 손색이 없는 정숙한 여인이었다. 헨리 8세가 애타게 기다리던 아들(훗날 에드워드 6세)도 낳았다. 그렇지만 산후 후유증으로 바로 사망하고 만다. 그 후 헨리 8세는 네 번째 부인 클레베(독일 서부의 도시)의 앤을 맞는다. 외교상의 목적이 컸다. 하지만 결혼 전 초상화로 보던 모습과 딴판인 그녀의 모습에 실망하여 결혼을 무효화하고, 그 결혼을 주선

한 신하를 사형한다. 이후 나이가 아주 어린 다섯째 부인, 캐서린 하워드를 맞는다. 하지만 그녀 역시 외도를 한 것이 밝혀져 사형에 처한다. 헨리 8세는 마지막 왕비 캐서린 파를 맞으면서 안정을 찾게 된다. 이상은 드라마 스토리만이 아니라 그의 실제 여성 편력사다.

천일의 스캔들, 천일 동안 왕비였던 앤 불린

2008년에 개봉한 영화 《천일의 스캔들, 원제; The Other Boleyn Girl》은 헨리 8세의 부인들 가운데 두 번째 부인에 초점을 맞췄다. 영화는 불린 가의 아름다운 두 딸 앤(나탈리 포트만)과 메리(스칼렛 요한슨)의 혼담을 이야기하는 그들의 부모가 나오면서 시작한다. 앤 불린은 국왕 헨리 8세를 유혹하여 권력과 명예를 얻기 위해 결국, 앤은 첫번째 부인을 내쫓고 왕비 자리에 오르지만, 천일 만에 단두대의 이슬로 생을 마감한다.

이 외에도 1933년 개봉한 영화 《헨리 8세, 원제; The Private Life Of Henry VIII》에서 2007년 방영한 미국 드라마 시리즈 《튜더스, The Tudors》까지 헨리 8세와 그의 왕비 스토리는 끊이지 않는다. 2023년 3월에는 여섯 왕비의 '이혼, 참수, 사망, 이혼, 참수, 생존'을 다룬 《식스 더 뮤지컬》도 국내에 첫 선을 보였다. 한 세기에 걸쳐 만들어진 수많은 헨리 8세에 대한 이야기는 다양하지만 공통점이 한가지 있다. 헨리 8세의 궁정 화가였던 한스 홀바인(Hans Holbein, 1497년~1543년)이 그린 그와 왕가의 초상화를 바탕으로 그 시대와 인물들을 재현하고 있다는 점이다.

홀바인, 왕의 화가

홀바인은 독일 태생으로 16세기 르네상스 말기를 대표하는 화가다. 명성 높은 미술가 집안이었던 홀바인 가문의 차남으로 태어났다. 아버지 한스 홀바인의 아들이자 제자로, 형 암브로지우스 홀바인과 함께 아버지의 회화 공방에서 그림 수업을 받았다. 이어 1515년경 스위스 바젤에서 화가 생활을 시작했다. 독일, 프랑스 등에서 활동하다가 인문학자 에라스무스의 추천을 받아 1526년 영국으로 가게 된다. 홀바인은 1535년에 헨리 8세의 궁정 화가가 되어 그곳에서 영국 왕족과 귀족들의 초상화를 그렸다.

그의 초상화는 주인공들의 지위를 상징적으로 묘사했다. 인물의 심리를 꿰뚫는 통찰력, 정확한 사실주의적 표현이 바탕이 됐다. 그 결과 홀바인은 역사상 가장 위대한 초상화가 중 하나로 평가받고 있다. 〈대사들, 1533년〉, 〈헨리 8세의 초상, 1537년경〉, 〈로테르담의 에라스무스 초상, 1523년〉 등의 걸작이 그의 대표 작품이다.

홀바인이 그린 헨리 8세의 초상화

홀바인이 그린 헨리 8세의 초상화 중 가장 먼저 떠오르는 것은 전신상이다. 1537년경 그렸던 헨리 8세의 전신상(p. 63)에서 홀바인은 왕의 존재감이 극대화 되도록 묘사했다. 당시 유럽은 치열한 권력 다툼이 한창이던 때였고, 헨리 8세는 르네상스 시대 군주였다. 르네상스 시대에 왕은 자신의 부를 가능한 모든 방법으로 표시하려 했다. 사진과 영상이 없던 시절, 왕의 초상화는 국가 내외의 소통과 통치의 수단이자 자국의 힘을 나타내는 강력한 외교적인 홍보 수단이었기 때문이다.

홀바인은 왕의 코트(상의) 어깨를 태평양처럼 넓게 부풀렸다. 화려함과 위압감을 강조하려 한 것으로 보인다. 의상의 한 부분이었던 코드피스(Codpiece, 15세기~16세기경 남자의 성기 보호를 목적으로 솜과 패드를 넣어서 만든 것)는 하의의 중심에 돌출되어 있다. 자수로 수놓은 품위 있는 고급 진 모양이 시선을 집중시킨다. 당시 하의는 양쪽이 분리된 허벅지까지 올라오는 딱 붙는 바지 호즈(Hoses)를 입었는데 중간 부분이 드러나면서 코드피스가 쓰이게 되었다. 부풀린 상의와는 대조적으로, 헨리 8세는 밀착된 호즈로 인해 탄탄한 종아리 근육이 그대로 나타나 남성미를 과시하는 효과를 내고 있다.

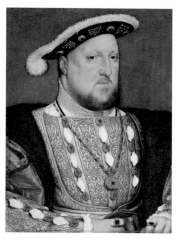

〈헨리 8세의 초상화〉한스 홀바인, 1537년.

무엇보다도 최고 권력자의 품위를 더없이 잘 보여주는 것이 그가 걸치고 있는 보석들이다. 헨리 8세는 소문난 보석 애호가였다. 모자부터 의상 전체에 유색 보석을 세팅한 금 장식과 진주 장식을 착용했다. 양 손에는 검지와 새끼 손가락에 반지를 도합 6개나 꼈다. 또한 볼륨감 있는 목걸이를 2개 착용했다. 하나는 굵은 체인의 중후한 목걸이, 다른 하나는 둥근 메달이 펜던트로 매달린 긴 목걸이다. 그가 착용한 수많은 주얼리 중 다른 왕들의 초상화에서는 흔히 찾을 수 없는 특별한 디자인이 이목을 끈다. 바로 왕의 이니셜 H로 만든 체인 목걸이다. 가슴 아래까지 내려오는 긴 목걸이의 체인에 이니셜인 H가 반복적으로 연결되어 있다.

홀바인이 그린 이 전신상은 1698년 화이트홀 궁(Palace of Whitehall)의 화재로 소실되었다. 그렇지만 여전히 홀바인의 원작을 모방한 많은 사본들이 남아 있다.

헨리 8세의 H 이니셜 목걸이

 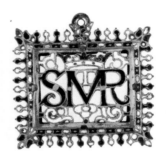

〈IHS 펜던트, 1560년경〉 빅토리아 앨버트 박물관. 〈SMR 펜던트, 17세기〉 루브르 박물관.

헨리 8세의 H이니셜 목걸이를 찬찬히 살펴 보면, 마치 오늘날 명품 브랜드에서 출시하는 로고가 박힌 디자인처럼 세련된 느낌이다. 명품 브랜드들은 잊을만하면 브랜드 로고를 활용한 제품을 출시하곤 한다. 소비자들에게 각인 시키듯 에르메스는 H자, 루이비통은 LV 두 글자, 샤넬은 CC를 끊임없이 활용하고 있다. 이처럼 헨리 8세는 'H'자를 자신을 나타내는 하나의 아이덴티티로 목걸이를 착용하고 있다. 금속으로 된 H자와 금과 검은 색을 꼰 것 같은 금속 마디를 서로 번갈아 엮어 만든 두께감 있는 체인으로 된 목걸이다.

홀바인이 그린 헨리 8세의 전신상에 나오는 것처럼 16세기 유럽, 특히 영국에서는 이니셜 주얼리가 인기 아이템이었다. 이런 사실은 여러 초

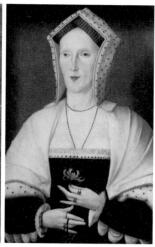

(왼쪽)〈에탕프 공작부인 앤의 초상화〉, 코르네유 드 라이온, 1535-40년경.
(가운데)〈부르고뉴 공작 부인의 초상화〉, 알베트 템나야 리시츠카, 연도 미상.
(오른쪽)〈마가렛 폴 백작부인의 초상화〉, 작자 미상, 1535년경.

상화에서 살펴볼 수 있다. 헨리 8세의 세 번째 부인 제인 시모어의 초상화에는 IHS 세 글자가 있는 펜던트가 나온다. IHS는 예수를 뜻하는 모노그램이다. 1540년경 그려진 프랑스 귀족 에탕프 공작부인 앤의 초상화를 보자. 이 초상화에서 앤은 물방울 진주가 매달린 A펜던트를 착용하고 있다. A는 그녀의 이름 앤(Anne)의 첫 글자. 영국의 마가렛 폴 백작부인의 초상화로 알려진 다음 그림은 1535년경 그려졌다. 이 초상화에서 부인은 오른손에 W펜던트를 들고 있다. W는 부인의 어머니 가문(Earl of Warwick)의 첫 글자다.

1470년경 그려진 또 다른 여인의 초상화에는 B펜던트가 부인의 머리 베일을 장식하고 있다. 그녀는 부르고뉴 공작 부인(Duchess of Burgundy). B는 자신의 타이틀이자 버건디 가문의 이니셜이다. 이니셜 목걸이를 그린 초상화를 통해 정체성과 신분, 지위를 드러내려 한 것으로 보인다.

앤 불린의 상징, B 이니셜 펜던트

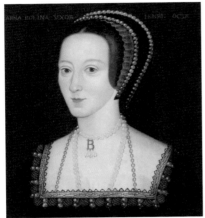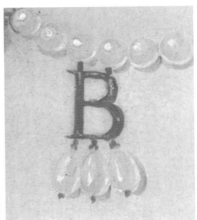

〈앤 불린의 초상화〉, 작자 미상, 1584~1603년경.

‘천일의 앤’으로 유명한 앤 불린(1501년 혹은 1507년~1536년). 그녀는 천일 동안 헨리 8세의 왕비였던 비운의 왕비다. 1533년 결혼 후 딸 엘리자베스를 낳은 뒤, 불륜과 이단 등의 혐의를 받아 1536년 5월 17일에 폐위되었다. 이틀 후인 5월 19일에 단두대의 이슬로 사라졌다. 앤 불린은 비록 불륜의 죄목을 뒤집어 쓰고 사형 당했지만, 보다 근본적인 원인은 헨리 8세가 그토록 원했던 후계자 아들을 낳지 못했기 때문이었다. 작자 미상 화가가 그린 앤 불린의 초상화 속에 B이니셜의 펜던트 목걸이가 등장한다.

초상화 속 앤 불린은 당시 여성의 전형적인 주얼리 한 벌 세트를 갖췄다. 한 벌 세트에는 드레스의 네크 라인을 장식하는 스퀘어(Square), 머리에 쓰는 후드를 장식하는 빌리먼트(Billiment), 카카넷(Carcanet)이라고 부르는 목에 꼭 맞게 착용하는 목걸이, 그리고 허리에 벨트처럼 착용하는 거들(Girdle)로 이루어졌다. 이 한 벌 세트에 각자 선호하는 스타일에 따

라 목걸이나 펜던트를 추가하여 착용하곤 했다. 헨리 8세의 여섯 왕비의 초상화 모두에서 이와 같은 구성의 주얼리 세트를 공통적으로 볼 수 있다. 한 벌 세트 가운데 카카넷은 초커 스타일의 목걸이로 프랑스어인 카칸(Cacan)에서 유래된 말이다. 카칸은 원래 죄인을 말뚝에 매달 때 목에 채우는 쇠고리라는 섬뜩한 뜻에서 유래했다.

앤 불린은 짧은 진주 카카넷에 긴 진주 목걸이 하나를 더해 두 줄로 착용했다. 짧은 진주 카카넷에는 자신의 이름인 불린(Boleyn)을 상징하는, 금으로 된 B펜던트가 매달려 있다. B 아래에는 물방울 모양의 진주 3개가 추가로 장식된 디자인이다. 이 도발적인 디자인의 주얼리는 앤 불린이 왕의 배우자로 하사 받은 왕실의 주얼리 컬렉션이 아니라, 그녀의 개인 소장품이었을 것이라는 의견이 지배적이다.

앤은 프랑스에서 활동한 적이 있는 교양 있고 지적인 여인이었다. 프랑스 궁정에서 프랑스 여왕의 시녀(1499년~1524년)로 활동한 경력이 있다. 그녀가 프랑스에서 영국으로 돌아왔을 때, 프렌치 스타일이 가미된 그녀의 패션과 주얼리는 세련되고 독특해서 시선을 사로잡았다고 한다. B펜던트는 그 중의 일부였을 가능성이 매우 높다. 앤 불린의 초상화를 통해 B펜던트는 앤 불린의 심볼이 되었다. B펜던트는 역사

〈엘리자베스 1세의 초상화〉 윌리엄 스크로츠. 1533-1603년.

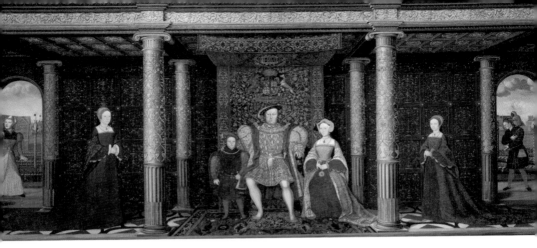

〈헨리 8세의 가족 초상화〉, 작자 미상, 1545년경.

상 모든 초상화를 통틀어 가장 유명한 주얼리라고 해도 과언이 아니다. 지금
까지 만들어진 헨리 8세에 대한 수많은 영화나 드라마에서 B펜던트는 빠짐
없이 등장했고 이는 단숨에 앤 불린을 식별할 수 있는 강력한 기호가 됐다.

앤 불린이 죽은 후, 헨리 8세는 초상화를 포함하여 그녀의 흔적을 모
두 지우라고 명했다. 당시 왕실은 새로운 왕비가 오면 전 왕비의 주얼리
를 녹이고 해체한 뒤 리세팅해서 사용하는 것이 관습이었다. 다만, 앤 불
린의 B 펜던트 목걸이는 딸인 엘리자베스 1세에게 전해졌다는 설이 있다.
1545년경에 작자 미상이 그린 헨리 8세의 가족 초상화에는 당시 10대 초반
이던 엘리자베스 1세가 나오는데, A이니셜 펜던트가 있는 진주 목걸이를 착
용하고 있다. 비슷한 시기에 그려진 엘리자베스 1세의 공주 시절 초상화에
도 진주 3개가 펜던트에 매달린 목걸이가 나온다. 이는 어머니 앤 불린의 B
펜던트와 매우 유사한 디자인이다. 어머니의 목걸이를 변형한 것이라고 추정
되나 이에 대한 기록은 남아있지 않다. 호사유피 인사유명(虎死留皮 人死留
名). 사람은 죽으면 이름을 남기고, 호랑이는 죽으면 가죽을 남긴다는 말이
다. 천일의 왕비 앤 불린은 이름에 더해 B펜던트를 남겼다.

헨리 8세, 주얼리는 사랑의 언어

앤 불린 : "그건 무엇이냐?"

제인 시모어 : "로켓입니다. 여왕 폐하."

로켓(Locket)은 사진이나 머리카락, 부적 같은 기념물을 넣는 작은 상자. 열고 닫는 콤팩트 형 케이스로 되어 있다. 금이나 은으로 만들어 체인이나 리본에 꿰어 펜던트처럼 목에 걸고 다니거나 시계줄에 달기도 했다. 로켓은 지금도 여전히 쓰이고 있다.

〈제인 시모어의 초상화〉, 한스 홀바인 The Elder, 1536년.

앤 불린 : "내게 보여라."

제인 시모어 : (로켓을 보여주기를 주저한다)

앤 불린 : (언성을 높이며) "내게 보여 달라니까."

제인 시모어: (마지 못해 로켓을 내민다.)

로켓을 열자, 안에는 남편 헨리 8세의 얼굴이 있다. 앤 불린은 격노하며 로켓 목걸이를 거칠게 잡아 챈다.

미국 드라마 튜터스의 한 장면이다. 앤 불린이 헨리 8세와 자신의 시녀 제인 시모어의 불륜을 확인한 순간이었다. 앤은 남편이 제인 시모어와 심상치 않은 관계임을 눈치채고 있었으나 심증만 있던 상황이었다. 하지만, 헨리 8세가 사랑의 징표로 보낸 로켓을 목에 걸고 있는 불륜녀를 눈앞에서 본 것이었다. 실제로 로켓 때문에 둘의 관계가 들통났다고 한다.

헨리 8세는 최고의 보석을 수집하고 그것을 직접 착용하는 것을 즐겼다. 왕이 이동할 때 그의 보석들은 금고에 실려 그와 어디든 함께 동행했다고도 전해진다. 또한 그는 '아내들'에게 아낌없이 큰 보석을 주는 것으로도 유명했다. 예를 들어, 헨리 8세는 앤 불린에게 왕관을 장식하기 위해 1만 5,000개의 보석을 선물했다. 58개의 루비, 28개의 다이아몬드, 19개의 사파이어, 2개의 에메랄드, 168개의 진주를 통 크게 앤 불린에게 하사했다. 다만 이런 보석들로 장식한 앤 불린의 왕관은 초상화나 실체가 남아 있지 않다. 습작 같은 간단한 스케치만 남아있을 뿐이다. 하지만 얼마나 호화스러운 왕관이었는지 충분히 짐작할 수 있다. 천일의 앤은 주얼리 그리고 보석과 함께 영욕의 세월을 누린 셈이다.

(위-왼쪽)〈로켓, 1597년〉, (위-오른쪽)〈유색 보석으로 장식한 로켓, 1830년〉, 빅토리아 앨버트 박물관.
(아래)〈로켓이 닫힌 모습과 열린 모습, 1872년〉, 빅토리아 앨버트 박물관.

삼형제와 헨리 8세의 루비 사랑

보석 중에서도 최고만을 고집했던 헨리 8세는 붉은색 루비를 특별히 좋아했다고 한다. 홀바인이 그린 헨리 8세의 초상화에서 붉은색의 보석은 모두 루비 라고 알려져 있다. 의상을 장식한 다양한 보석은 물론 양손 검지에 육중한 크기의 유색 보석 반지를 착용한 것도 볼 수 있다. 이런 헨리 8세가 한가지 소문을 듣게 된다. 독일 은행가가 보유한 엄청난 크기의 루비가 새로운 소유자를 찾고 있다는. 헨리 8세는 1544년경 거금을 들여 루비를 구입했다. 그가 세상을 떠나기 불과 몇 해 전의 일이었다. 그 루비가 잉글랜드 왕실의 자랑이자 헨리 8세의 소유물 중 하나였던 '삼형제(Three Brothers) 루비'다.

삼형제 루비 펜던트는 14세기 후반에 제작된 것이다. 중앙에 다이아몬드 1개와 주위에 직사각형으로 긴 모양의 레드 스피넬 3개, 진주 4개로 구성되어 있다. 전체 보석의 중량이 300 캐럿(60g)에 이른다. 앤 불린의 딸 엘리자베스 1세 여왕의 〈족제비 초상화, 1585년경〉에서 가슴 중앙에 펜던트로 매단 것이 바로 삼형제 루비다. 엘리자베스 1세의 뒤를 이어 영국과 스코틀랜드의 왕이 된 제임스 1세의 초상화에서도 모자에 장식된 삼형제 루비를 볼 수 있다.

헨리 8세가 구입했던 삼형제 루비는 왕의 사후인 1551년부터 1643년까지 약 92년 동안 영국 왕실의 보석으로 기록되어 있다. 그러나 이후 영국 내전을 벌이는 동안 재정 확보를 위해 네덜란드 암스테르담에 저당 잡혔다는 기록을 끝으로 자취를 감추고 말았다.

한 가지 더욱 놀라운 사실은 이 보석이 루비로 알려져 있지만, 실제로는 스피넬(Spinel)이라는 점이다. 보석 감정 기술이 발달하기 이전에는 외관이 루비와 똑 닮은 레드 스피넬을 당연히 루비로 알았다. 더욱이 16세

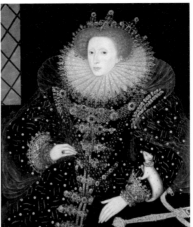

(위-왼쪽)〈제임스 1세의 초상화〉After 존 드 크리츠, 1605년경.
(위-오른쪽)〈엘리자베스 1세 여왕의 족제비 초상화〉, 윌리엄 시거 作으로 추정 1585년경.
(아래)〈삼형제(Three Brothers) 루비〉

(위)〈루비 반지, 16세기〉 **루브르 박물관.** (아래)〈에메랄드 반지, 16세기〉 **앞면과 뒷면, 루브르 박물관.**

기에는 이 값비싼 보물이 루비가 아니라는 생각은 그 누구도 하지 못했다. 그러나 18세기에 와서 왕실 보석 중 루비로 알려진 '흑태자의 루비'같은 대형 보석들이 루비가 아닌 스피넬이라는 사실이 밝혀졌다. '삼형제 루비'도 이름은 루비였지만, 사실은 루비가 아니었다.

〈루비 목걸이, 귀걸이, 팔찌〉 ⓒ Fabergé

〈루비 반지와 시계〉 ⓒ Fabergé

주얼리 북 by 한스 홀바인

헨리 8세가 1547년에 사망한 후, 왕실은 곳곳에 흩어져 있던 그의 소유물들을 모두 수집했다. 왕의 보석, 식기류, 가구, 의상, 실내 장식품, 군복, 검, 방패, 마구류, 선박, 부동산 등을 모두 파악해 물품 목록을 기록하게 된다. 이 조사는 그 양이 워낙 방대해서 1547년~1548년에 걸쳐 총 18개월의 기간이 걸렸다. 그 결과로 나온 물품 목록이 총 1만 7,810개였다. 그 중 보석과 귀금속에 대한 것이 3,690개에 달했다. 여기에 앞서 언급한, 영국이 자랑하는 왕실 보석 중 하나인 '삼형제(Three Brothers) 루비'가 포함되어 있다.

그런데 뜻밖의 일이 일어났다. 작은 함 안에서 책 한권이 발견된 것이다. 바로 주얼리 북(Jewellery Book, 1579년경)이라는 제목의 책이었는데 저자가 한스 홀바인이었다. 이 책에는 금속 제품에 응용할 수 있는 다양한 디자인이 수록되어 있다. 펜던트, 메달 같은 주얼리 디자인을 비롯하여 의상에 사용되는 벨트, 의상과 모자 장식은 물론 잠금 장치, 방패 같은 무기류까지.

책에는 금 세공사나 주얼러가 물건을 제조할 수 있도록 주얼리 디자인이 세부적인 드로잉으로 그려져 있다. 실물과 거의 동일한 모습이다. 펜과 검은색 잉크로 그린 흑백 드로잉은 물론, 수채 물감으로 그린 칼라 드로잉도 있다. 홀바인은 초상화가 였을 뿐 아니라 종합적인 예술가이자 디자이너였다. 그는 물감뿐만 아니라 나무, 유리, 금속, 보석 등의 다양한 재료를 다뤘다. 책에 사용하는 표지, 책 속의 삽화를 위한 목판화도 다수 제작했다. 그림을 위한 스케치와 크고 작은 장식품을 만들기 위한 디자인 도안 등은 지금도 남아 있다. 다방면에 천재적인 재능을 유감없이 발휘한 그는 특히 주얼리 디자인에 괄목할 만한 발자취를 남겼다.

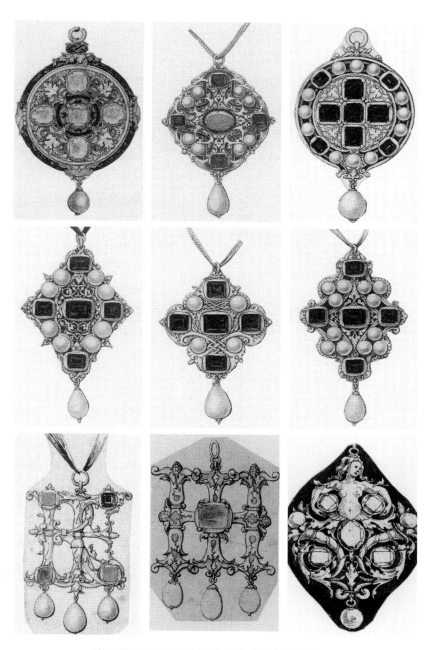

한스 홀바인의 〈펜던트 디자인 스케치〉 1532 − 1543년, 영국박물관.

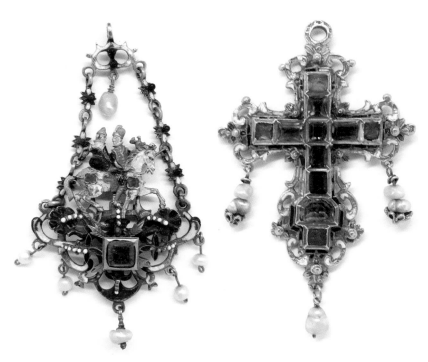

(왼쪽)〈말에 탄 커플이 있는 에나멜 펜던트, 16세기〉(오른쪽)〈에메랄드, 아메시스트, 진주로 된 십자가 펜던트, 17세기경〉, 루브르 박물관.

그의 책 'Jewellery Book by Hans Holbein'은 역사상 주얼리 디자인 북의 원조로 꼽힌다. 홀바인은 책으로 자신의 디자인을 남긴 선구자적인 주얼리 디자이너라고 할 수 있다. 홀바인은 인쇄술이 급격히 발달하는 시기였던 16세기에 주얼리 북 외에도 다양한 서적들을 남겼다. 서적에서 글자를 이용한 다양한 도안을 볼 수 있는데 '죽음의 춤 알파벳(The dance of Death Alphabet)'이 대표작으로 꼽힌다. 죽음의 춤 알파벳은 이니셜을 이용한 디자인으로 매우 흥미롭다. 국왕 헨리 8세의 H 이니셜 목걸이에 대한 자세한 기록은 전해지지 않지만, 결국 홀바인이 헨리 8세의 이니셜 목걸이를 직접 디자인한 것이라고 유추할 수 있는 대목이다. 현존하는 홀바

인이 그린 헨리 8세의 상반신 초상화(p. 67)에도 전신상에 등장하는 것과 동일한 H 이니셜 목걸이를 볼 수 있다.

헨리 8세와 그의 왕비들이 초상화 속에서 착용했던 수많은 주얼리들은 지금은 해체되고 녹아서 거의 남아 있지 않다. 그러나 홀바인의 주얼리 북은 지금도 잘 보존되어 영국 박물관(The British Museum)이 소장하고 있다. 홀바인의 주얼리 북으로 인해 약 450년 전 주얼리 디자인은 어떤 모티브를 사용했는지, 어떤 세공 기술을 사용했는지, 디자인 별로 어떤 보석을 세팅했는지 등을 소상히 알 수 있게 됐다. 현존하는 고증 자료이자 수많은 주얼리 디자이너들에게 지금도 영감을 주는 책으로 남아 있다.

홀바인네스크 주얼리

'홀바인네스크(Holbeinesque) 주얼리'라는 용어가 있다. 1860년대에 유행했던 르네상스를 리바이벌한 주얼리 스타일을 말한다. 우리말로 풀이하면 '홀바인풍 주얼리'라고 할 수 있다. 홀바인이 디자인했던 풍요롭고 화려한 스타일의 튜더 왕조 시대의 주얼리가 1860년대에 재조명되면서 생긴 말이다. 홀바인네스크 주얼리는 빅토리아 시대인 1900년대 초반까지 크게 유행했다. 특히 펜던트가 압도적인 인기였다.

홀바인네스크 주얼리는 주로 큰 카보숑(보석을 둥글게 돔 형태로 연마한 것) 보석이나, 카메오(Cameo, 양각 조각) 또는 인탈리오(Intaglio, 음각 조각)를 중앙에 두고 이를 금속으로 감싸 세팅하고, 금속에 화려한 색상의 에나멜로 칠하거나 작은 보석 또는 장식으로 꾸몄다. 그 아래에는 물방울 모양의 진주나 다이아몬드를 매달았다. 금속의 뒷면에는 문양을

〈홀바인네스크 펜던트 앞면과 뒷면〉 1870년경 영국의 주얼러 존 브로그덴이 만들었다.

사용하여 정교하게 조각했는데 이러한 디자인은 이름처럼 한스 홀바인의 예술에서 영감을 얻은 것이었다.

오늘날 우리에게 익숙한 프랑스 명품 주얼리 브랜드 부쉐론(1858년 설립)이나 쇼메(1780년 설립)를 포함해서 수많은 유명 보석상들이 홀바인의 초상화에 나오는 튜더 시대의 주얼리를 모방했다. 그것을 통해 새로운 주얼리를 만들어 냈다. 1870년경 영국의 주얼러 존 브로그덴(John Brogden, 1819~1884년)이 만든 홀바인네스크 펜던트 앞면과 뒷면을 통해 그 특징을 그대로 볼 수 있다. 뒷면 상단에는 제작자의 이름인 JB 이니셜이 각인되어 있다. 홀바인이 1500년대에 직접 그렸던 펜던트 드로잉과 거의 유사하다. 1882년작인 프레데릭 황태자비의 초상화에서 19세기에 유행했던 르네상스 주얼리의 부활을 볼 수 있다. 두터운 두 줄 목걸이와 큼직한 홀바인풍 펜던트를 착용했다.

(왼쪽)〈프러시아의 프레데릭 황태자비의 초상화〉하인리히 폰 앙겔리, 1882년.
(오른쪽)〈귀족 여성 초상화를 그리기 위한 스터디 드로잉〉,크라나흐, 1545년경.

홀바인이 살았던 르네상스 시대 주얼리는 역사상 그 어느 시대보다
가장 아름답고 풍성하고 화려했던 시기였다. 홀바인과 동시대 예술가인
이탈리아 화가 라파엘로(Raphael, 1483년~1520년), 독일 화가 크라나흐
(Lucas Cranach the Elder, 1472년~1553년)도 홀바인과 함께 주얼리 디
자인에 큰 영향을 미쳤다. 크라나흐의 귀족 여성 초상화를 그리기 위한
스터디 드로잉은 지금도 남아 있다. 초상화 작업을 용이하게 하기 위한
사전 작업으로서 의상부터 머리, 손, 주얼리 등 부분적으로 세부 사항을
세심하게 묘사해서 기록해 둔 것이 아직도 전해오고 있다. 위대한 예술가
들의 이런 노력 덕분에 오늘날 우리는 과거의 주얼리를 생동감 있게 마주
하고 있다.

⑤ 실오라기 하나 걸치지 않고 사파이어 반지를 든 여인

〈가브리엘 데스트레 자매의 초상화〉 퐁텐블로 화파(작자 미상),
1594년경.

실오라기 하나 걸치지 않았다. 유일하게 걸치고 있는 것이라곤 진주 귀걸이 단 한 개씩 뿐. 오른쪽에 있는 여인은 반지 하나를 손에 들고 있다. 왜 반지를 끼지 않고 들고 있는 것일까. 과연 두 여인의 정체는? 제목이 건재한 이 그림은 '가브리엘 데스트레 자매의 초상화'. 오른쪽 여인이 가브리엘 데스트레(Gabrielle d'Estrées, 1571년~1573년)로 프랑스 앙리 4세의 정부였다. 가브리엘의 초상화 중 가장 유명한 작품이다. 왼쪽 여성은 가브리엘의 여동생으로 언니의 가슴을 꼬집는 것은 가브리엘이 임산 상태임을 상징한다는 해석이 지배적이다. 당시에는 젖꼭지의 상태로 임신 여부를 판단했다고 한다.

가브리엘이 든 반지는 앙리 4세와 결혼을 약속했음을 의미한다. 그림 속 반지는 사파이어가 박힌 것인데, 가브리엘 데스트레의 초상이라는 결정적인 증거가 되었다. 바로 앙리 4세가 대관식 때 끼었던 사파이어 반지였다. 반지를 증표로 받은 이는 오직 가브리엘밖에 없었다. 앙리 4세는 가브리엘과 결혼하기 위해 왕비와의 결혼을 무효화시켰다. 그러나 가브리엘은 결혼 직전에 의문의 죽음을 맞이했다. 그림 속 가브리엘이 사파이어 반지를 손에 끼지 않고 두 손가락으로 집고 있는 동작 또한 결국에는 왕과 결혼하지 못했음을 묘사한 대목이라는 분석이 우세하다.

4
벨라스케스 작품 속
마르가리타 공주의 보디스 장식
(Diego Velázquez, 1599년~1660년)

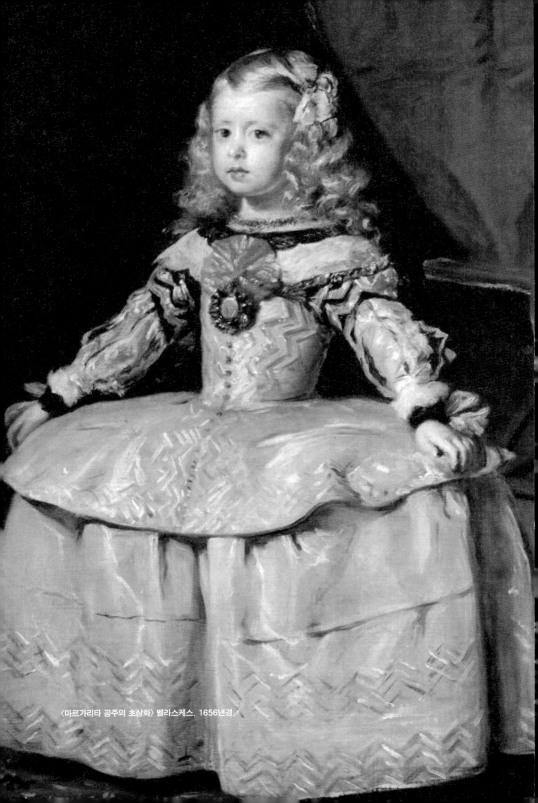

〈마르가리타 공주의 초상화〉 벨라스케스, 1656년경.

4

벨라스케스 작품 속
마르가리타 공주의 보디스 장식

(Diego Velázquez, 1599년~1660년)

〈자화상〉
벨라스케스, 1639년.

어여쁜 공주로 태어나 부모님의 사랑을 듬뿍 받았다. 왕실의 입지를 공고히 하기 위해 어릴 때 일찍이 결혼 상대가 정해져 15세의 나이에 신성 로마 제국의 황제에게 시집갔다. 정략 결혼이었지만 부부 사이는 좋았다. 왕비의 책무인 왕위를 계승할 왕자를 낳기 위해 6년 동안 무려 6번 임신했다. 2남 2녀를 낳았으나, 2번은 유산하고 만다. 쇠약해진 몸으로 7번째 임신을 했으나 임신 4개월 중 다시 한번 사산하고 그 후유증으로 결국 사망하고 말았다. 향년 21세.

너무나 젊은 나이에 사망한 꽃다운 공주. 스페인 합스부르크 (Habsburg) 왕가 마르가리타 공주(Margarita Teresa, 1651년~1673년) 의 일생이다. 당시는 수명이 지금처럼 길지 않아 평균 수명이 중세 39세, 20세기 초반까지 는 49세에 불과했다고 한다. 14세기 유럽 전체 인구의 30~40%를 몰살시키면서 중세 유럽을 초토화한 흑사병(페스트)같은 전염병도 창궐했다. 수세기 동안 치료 불가능한 전염병과 의술이 발달하지 않아 영아 사망률 또한 높았다. 그렇다 하더라도 공주의 21세는 너무 짧은 인생이었다. 집안 가풍 대로 정략 결혼을 하고, 왕위를 계승할 왕자를 낳기 위해 모든 걸 바친 공주는 한마디로 비운(悲運)의 공주였다.

유럽 왕실 가문들 중 막강 실세, 합스부르크

합스부르크 왕가는 유럽에서 가장 긴 역사(1273년~1918년)와 전통을 지닌 가문이다. 마르가리타 공주는 스페인의 국왕 펠리페 4세(1605년 ~1665년, 재위 1621년 ~1665년)와 두번째 왕비 마리아나(1634년~1696 년) 사이에서 태어난 딸이다. 마르가리타 공주는 프랑스 루이 14세의 왕비가 된 마리아 테레사의 이복 여동생이자 훗날 펠리페 4세에 이어 스페인계 합스부르크의 마지막 국왕이 되는 카를로스 2세의 친 누나다. 어머니인 마리아나는 공주의 이복 언니인 마리아 테레사에게 사촌 언니였다. 같은 합스부르크 가문끼리 혼인한 셈이다. 이러한 근친혼은 합스부르크 가문의 권력 유지 수단이었다.

'다른 이들은 전쟁을 하게 하라. 행복한 오스트리아여, 그대는 결혼하라.'

합스부르크 가문을 수식하는 유명한 말이다. 지금도 합스부르크의 결혼 정책을 대변하는 표현으로 자주 인용된다. 다른 유럽 군주들이 패

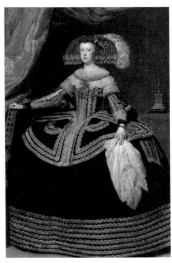

권을 쥐기 위해 오로지 전쟁에 몰두해 있을 때 합스부르크는 정략 결혼을 통해 외교적 실마리를 찾아나갔다. 마르가리타 공주의 아버지 필리페 4세처럼 대표적인 정략 결혼 사례가 바로 합스부르크 가문의 유일한 여성 통치자 마리아 테레지아(Maria Theresia, 재위 1740년~1780년)의 결혼 정책이었다.

신성 로마 제국 황제 카를 6세의 장녀인 마리아 테레지아는 가문의 상속권을 넘겨받았으나, 합스부르크 가문과 친족 관계를 맺은 유럽 열강의 이의 제기로 왕위계승 전쟁에 휘말렸다. 전쟁은 마리아 테레지아의 승리로 끝났다. 그러나 합스부르크의 상속권은 인정 받았어도 신성 로마 제국의 황제는 여성이 승계할 수 없었기 때문에 남편 프란츠 슈테판을 명목상의 황제로 즉위시키고, 실질적인 통치자로 정치적인 영향력을 행사했다.

마리아 테레지아는 그녀의 왕위 계승권을 처음부터 반대한 프로이센의 프리드리히 2세를 견제하기 위해 프랑스와 이탈리아 등의 강력한 유

〈마리아 테레지아의 초상화〉 마틴 판 마이텐스, 1759년.

럽 왕실과 정략 결혼을 추진했다. 특히, 200여 년간 적대적이던 프랑스와의 관계 회복을 위해 퐁파두르 부인의 주선으로 막내딸 마리아 안토니아를 프랑스의 루이 16세와 혼인시켰다. 그녀가 바로 마리 앙투아네트(Marie Antoinette 1755년~1793년) 왕비다. 프랑스와의 외교를 염두에 둔 정략 결혼이었으나 딸인 마리 앙투아네트가 단두대에서 공개 처형당하면서 계획은 수포로 돌아가고 말았다. 하지만 13세기 중세의 봉건 영주에 불과했던 합스부르크 가문이 20세기 근대 유럽의 건재한 황실로 자리 잡기까지 합스부르크 왕가의 결혼 정책은 실로 중요한 역할을 수행했다.

합스부르크가의 유명인사, 마르가리타 공주

마르가리타 공주는 마리 앙투아네트보다 거의 한 세기 이전의 사람이다. 공주의 결혼도 정략 결혼이었다. 공주는 태어난 지 얼마 안돼 신성 로마 제국의 황제 레오폴트 1세(Leopold I, 재위 1640년~1705년)와 결혼이 결정되었다. 마르가리타 공주보다 11살 위인 레오폴트 1세는 마르가리타에겐 외삼촌(어머니 마리아나의 남동생)이자 고종 사촌(고모 마리아 안나의 아들)이다. 마르가리타 공주는 친가, 외가, 시가가 모두 같은 집안인 것이다.

합스부르크 가에선 이처럼 이중 결혼, 겹사돈을 비롯해 삼촌-조카 간의 결혼이 허다했다. 눈길을 끄는 것은 근친혼 시대 이후 합스부르크 가문의 인물들 중 신체적으로 허약하거나 단명하는 경우가 많았다는 점이다. 외모면에서도 특별한 징후를 보였는데, 바로 주걱턱과 치아의 교열이 가지런하지 못한 부정 교합이었다. 근친혼으로 태어난 카를 5세, 펠리페 2세, 펠리페 4세(마르가리타 공주의 아버지) 등은

〈황금양털 기사단 훈장을 한 레오폴트 1세의 초상화〉 벤자민 블록. 연도 미상.

발음 문제로 정확한 의사소통이 어려웠고 음식을 제대로 씹을 수 없을 정도였다고 한다. 이 시기부터 그들의 주걱턱은 '합스부르크 턱'으로 불리게 되었다.

600년 넘게 천하를 호령했던 합스부르크가는 아이러니컬하게도 결국 대가 끊겨 무너지고 만다. 하지만 합스부르크 가문이 배출한 인물들은 역사 속에 많은 이야기를 남겼다.

마르가리타 공주 또한 오늘날 합스부르크 가문의 그 누구보다 유명 인사가 되었다. 그녀를 오늘날까지 살아 숨쉬게 만든 이가 바로 스페인 바로크를 대표하는 화가 디에고 벨라스케스(Diego Velázquez, 1599년~1660년)다. 벨라스케스가 그린 걸작 '시녀들(Las Meninas)'의 주인공으로, 그리고 벨라스케스가 연작으로 그린 초상화를 통해 마르가리타 공주를 지금도 생생하게 만날 수 있다. 특히 초상화 속 마르가리타 공주를 통해 당시 스페인 바로크 시대에 유행하던 주얼리 스타일도 그대로 볼 수 있다.

스페인 황금기의 거장 벨라스케스

디에고 벨라스케스는 17세기 회화의 거장이다. 스페인 세비야에서 태어난 벨라스케스는 10대부터 그림에 뛰어난 재능을 보였다. 1617년, 18세에 독립 화가로서 일할 면허증을 얻었다. 그는 새롭고 정직한 사실주의를 추구하며 종교화와 풍속화를 그렸다. 1623년 24세의 젊은 나이에 왕의 초상화를 그려 스페인 궁정 화가로 공직에 임명되었다. 그는 고향 세비야를 떠나 마드리드로 이사했고, 이후 평생을 궁정 화가로 지냈다. 벨라스케스에 대한 펠리페 4세의 신임은 견고했다. 자신의 초상화를 벨라스케스 외에는 아무도 그리지 못하도록 명령했을 정도였다.

바로크 시대의 궁정 화가는 하인들과 마찬가지로 낮은 신분이었다. 하지만 벨라스케스는 궁정 화가가 된 지 30여년만인 1652년에 화가 업무뿐만 아니라 다른 업무도 관장하는 왕의 궁정 의전관으로 신분이 상승되었다. 그는 순수한 귀족만이 가입할 수 있는 산티아고 기사단의 일원이 되기 위해 수년간 엄격한 심사를 거쳤고 펠리페 4세의 후원에 힘입어 1659년 교황에게 특별 허가를 받아 꿈에 그리던 기사단 제복을 입게 되었다. 귀족으로 인정을 받은 것이다. 그의 나이 61세로, 사망하기 불과 1년 전이었다.

왕실의 든든한 지원 아래 벨라스케스는 '펠리페 4세의 초상화(Philip IV, King of Spain)', '이사벨라 왕비의 초상화(Isabella of Bourbon, Wife of Philip IV of Spain, 1632년경. 펠리페 4세의 첫번째 아내)', '마리아나 왕비의 초상화(Portrait of Mariana of Austria, 1653년경. 펠리페 4세의 두번째 왕비이자 마르가리타 공주의 어머니)', '카를 왕자의 초상화(Prince Baltasar Carlos in Silver, 1633년경) 등 왕실 가족의 초상화를 두루 남겼다.

특히, 펠리페 4세는 궁정 화가인 벨라스케스에게 오스트리아 궁정에 시집 보낼 딸의 초상화를 그리도록 명했다. 미래의 사위가 될 레오폴트 1

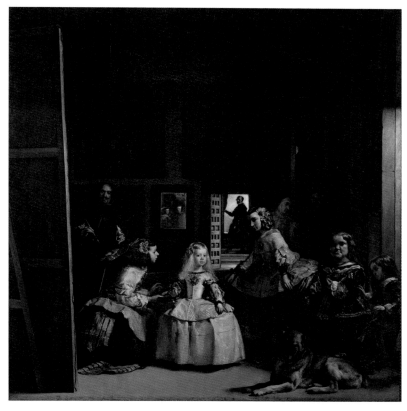

〈시녀들〉 벨라스케스, 1656년.

세에게 공주가 건강하게 자라는 모습을 보여주기 위함이었다. 벨라스케스는 1653년부터 세상을 떠나기 이전인 1659년까지 공주의 초상을 5차례 그렸다. 마치 사진첩에라도 담으려는 듯이 공주의 2세(1653년), 4세(1655년), 5세(1656년), 8세(1659년)의 모습을 남겼다. 나머지 한 차례는 그의 작품 '시녀들'에 등장한 공주의 모습이다. 벨라스케스는 초상화에 외모는 물론 인물의 성격을 잘 표현해 '시녀들', '교황 인노켄티우스 10세' 등은 역사상 가장 유명한 초상화로 평가된다. 벨라스케스의 작품들은 후대의 고야, 마네, 피카소, 클림트 등 많은 화가들에게 큰 영향을 미쳤다.

국립중앙박물관은 한국과 오스트리아 수교 130주년을 기념하여 2022년 10월 25일부터 2023년 3월 15일까지 [합스부르크 600년, 매혹의 걸작들] 전시회를 개최했다. 국립중앙박물관과 오스트리아 빈 미술사박물관이 협업한 전시로 전시회의 하이라이트는 단연 벨라스케스의 작품 '마르가리타 공주의 초상'이었다. 전시회를 계기로 마르가리타 공주와 합스부르크가가 국내 언론에 집중 조명 되었고 공주는 국내에서 더욱 유명세를 타게 되었다.

바로크 시대의 주얼리, 크고 화려함이 특징

바로크(Baroque)는 17세기 초부터 18세기 전반 유럽 국가들을 위주로 발달한 예술 양식이다. 바로크라는 용어는 포르투갈어 'Barroco'에서 온 것으로 알려져 있다. '비뚤어진 불규칙한 모양의 진주'라는 뜻이다. 르네상스 시대가 인간을 중심으로 한 고전적이고 이성적인 분위기였다면, 이와는 완전히 상반되게 인간의 격한 감정을 그대로 드러내는 작품이 본격적으로 나오면서 바로크라는 말이 생겨나기 시작했다. 고전의 엄격한 규칙을 무시하고 조화와 균형이 파괴된 데서 오는 부조화나 과장됨이 특색이다. 건축에서는 거대한 양식과 곡선의 활용 등의 특징이 나타났다. 17세기 후반으로 갈수록 형식과 사치를 중요시하게 되어 화려한 겉치장에 열중했다.

이와 같은 바로크의 시대적인 특성은 패션과 장신구에도 그대로 적용되었다. 합스부르크가의 결혼 정책으로 인해 가문이 유럽 각지로 진출하면서 나라마다 시기에는 차이가 있었지만 패션이나 주얼리에도 유럽 전역에 걸쳐 전반적인 통일성을 가지게 되었다. 17세기 초반에는 스페인이 유행을 주도했고, 중반 이후에는 프랑스가 점차 정치 외교적으로 막강해지면서 유행도 주도하게 된다.

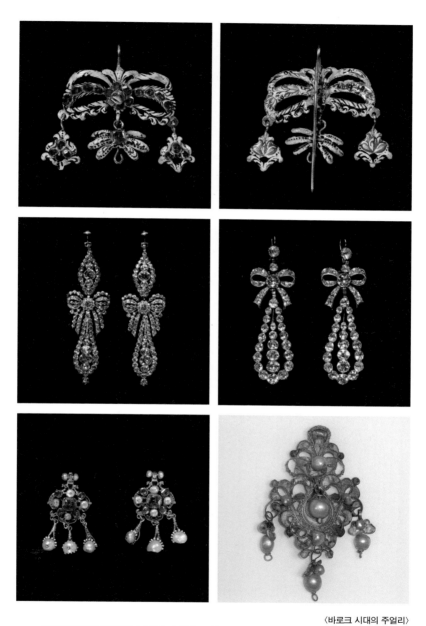

〈바로크 시대의 주얼리〉
(위)〈나비 모양의 귀걸이 앞면과 뒷면, 17세기〉, (가운데-왼쪽)〈은에 화이트 토파즈가 장식된 귀걸이, 18세기〉,
(가운데-오른쪽)〈은에 크리소베릴이 세팅된 귀걸이, 18세기〉, (아래-왼쪽)〈초록색 가넷과 진주로 만든 귀걸이,
17세기〉, (아래-오른쪽)〈금에 진주가 장식된 귀걸이, 17세기〉, 빅토리아 앨버트 박물관.

이 시기에는 국제 교역의 활성화, 신대륙의 발견과 새로운 보석 광산의 발견 등으로 다이아몬드, 루비, 에메랄드, 사파이어 같은 보석의 공급량이 원활해졌다. 물량이 충분하게 공급되면서 본격적인 주얼리 디자인이 이루어지게 되었고 보석의 수요가 부르주아층까지 확대되었다. 진주와 다이아몬드 외에 토파즈도 인기였다. 특히, 금에 유약을 입혀 여러 색을 입히는 에나멜이 나타나면서 에나멜과 보석이 어우러진 주얼리가 유럽 전역에 크게 유행했다. 나비, 식물, 꽃을 모티브로 한 제품이 주를 이뤘다.

마르가리타 공주가 입은 의상은 스페인 바로크의 대표적인 스타일이다. 공주의 드레스처럼 잔뜩 부풀린 파팅게일(Farthinggale, 버팀대로 부풀린 스커트)에 퍼프 소매(부풀린 형태), 깊게 파인 네크 라인에 가슴 중앙에는 커다란 브로치를 단 것이 전형적인 바로크 패션이었다. 머리 모양도 엄격하게 빗어 넘겼던 과거와 달리 자연스럽게 어깨까지 내렸다. 스커트는 인위적으로 넓힌 것이 스페인 귀족의 전형으로 허리를 조이고 드레스를 부풀리면 귀족의 위엄, 박력, 아름다움을 과시하는데 효과적이었다고 생각한 까닭이다.

스페인의 스커트 패션은 유럽 전역으로 퍼졌다. 나라마다 실루엣은 조금씩 달라졌지만 스페인어 '베르두고(Verdugo, 가지가 잘 휘어지는 어린 나무)'에서 유래된 버팀대는 프랑스, 영국으로 건너가 '파팅게일'로 불리게 되었다.

〈시크릿 가든 하이 주얼리 브로치〉ⓒ Fabergé
핑크, 옐로우, 블루, 파파라차 사파이어와 파라이바 투어멀린 등의 유색 보석으로 활짝 핀
꽃다발을 락 크리스탈 꽃병에 담았다. 줄기는 에메랄드, 잎은 네프라이트로 표현했다.

〈꽃 모티브의 레드카펫 컬렉션 귀걸이와 목걸이〉
ⓒ Chopard

자연의 총천연색을 유색 보석으로 담은 〈나비 브로치 2점과 잠자리 브로치〉 ⓒ Fabergé

작품의 주인공은 나야, 나! 시녀들에 둘러싸인 마르가리타 공주

　앞에 소개한 벨라스케스의 작품 '시녀들'은 바로크 회화의 대표적인 작품이자 스페인 황금기의 걸작이다. 화면의 중앙에서 하이라이트를 받는 공주를 여러 시녀들이 둘러싸고 있다. 그림의 가장 왼쪽에는 공주의 시선과 동일한 방향으로 정면을 응시하는 화가 벨라스케스가 보인다. 대형 캔버스 앞에서 팔레트 판과 붓을 들고 있는 화가의 상의에 보이는 붉은색 십자가가 바로 산티아고 기사단의 상징으로 '시녀들'이 완성된 것은 1656년이다. 그가 기사단으로 인정된 1659년 이후에 그림에서 화가의 상의 부분만 십자가를 추가해서 덧칠한 작품이다.

　'시녀들'을 보면서 감탄하게 되는 것은 깃털처럼 가벼운 벨라스케스의 붓 놀림이다. 특히, 공주의 드레스는 고급스러운 표면의 질감이 그대로 느껴진다. 소매에는 투명한 쉬폰이 장식된 부분이 있는데, 그저 긴 선을 몇 개 무심코 쓱쓱 칠한 듯하다. 그러나 비치는 느낌이 제대로 실감난다. 가슴 부분을 장식한 큰 브로치도 마찬가지다. 정확한 형태나 뚜렷한 윤곽선이 보이지 않지만, 점과 짧은 선으로 그려진 브로치는 빛을 받아 반짝이며 어린 공주의 얼굴을 더욱 고귀하게 만들고 있다.

　'시녀들'은 작품 속에 나오는 구성원이나 낯선 구도 등이 파격적이다. 무엇보다 의문투성이는 배경의 거울이다. 거울 속에 카메오로 출현한 사람들은 다름아닌 공주의 부모인 펠리페 4세와 왕비 마리아나. 이 거울로 인해 보는 관점에 따라 벨라스케스가 그림을 그리는 대상이 누구인지 여러 해석을 낳게 한다. 벨라스케스가 어떤 의도로 그린 작품이든, 결론은 걸작 '시녀들'의 주인공은 마르가리타 공주라는 점이다. 제목이 시녀들이긴 해도 가장 중심에서 빛나는 인물이 바로 마르가리타 공주다.

마르가리타 스타일 ① - 보디스 장식

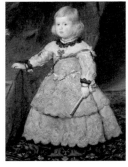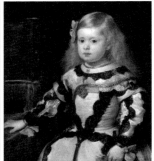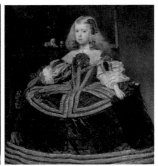

벨라스케스가 그린 〈마르가리타 공주〉 1653년, 〈가운데〉〈마르가리타 공주〉 1655년, 〈파란색 드레스를 입은 마르가리타 공주〉 1659년.

　'시녀들'을 포함하여 벨라스케스가 그린 마르가리타 공주의 초상화 5점(2세(1653년), 4세(1655년), 5세(1656년), 8세(1659년)의 모습)을 보면 합스부르크가에서 전례를 찾기 힘들 정도로 귀엽고 천사 같은 외모가 압권이다. 특히 시녀들 속 5살의 금발머리 어린이 공주는 사랑스럽기 그지없다. 보는 이들에게 미소를 퍼지게 하는 아리따운 외모 다음으로 공주의 트레이드 마크를 주얼리에서 찾을 수 있다.

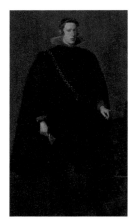

〈필리페 4세〉 벨라스케스. 1624년.

　　　　보디스 브로치, 화려한 머리 장식, 대형 귀걸이, 리본을 묶은 팔찌, 그리고 금 체인. 이 다섯 가지는 스페인에서 특히 유행했던 스타일이었다. 이 중 한쪽 어깨에서 가슴을 가로질러 길게 내리는 금 체인은 16세기 후반부터 스페인에서 특히 유행한 스타일로, 남녀 모두가 착용했다. 필리페 4세의 젊은 시절 초상(19세, 1624년경)과 마르가리타 공주의 초상화 여러 점에서도 금 체인을 볼 수 있다. 나머지 보디스 브로치, 팔찌, 귀걸이, 머리장

식, 네 가지는 의상과 함께 어우러지는 한 세트다.

현대에는 보석이 세팅된 주얼리는 반지, 목걸이, 귀걸이, 브로치 등 일부 품목에 한정된다. 하지만 과거 왕족과 귀족은 이를 포함하여 머리 장식, 의상 장식, 신발 장식에 전체적으로 보석을 사용하는 것이 일반적이었다.

마르가리타의 초상에서 가장 눈에 띄는 것이 가슴 중앙에 꽂은 큰 브로치와 그에 장식된 여러 보석들이다. 이를 '보디스 장식(Bodice Ornament)'이라고 부른다. 드레스의 상의를 보디스라고 한다. 보디스 장식은 주로 드레스와 동일한 원단으로 화려하게 모양을 만들고 브로치와 보석으로 장식했다. 보디스 장식은 브로치 핀으로 드레스에 고정하거나 드레스 자체에 바느질로 고정시키기도 했다.

〈부채를 든 여인〉 벨라스케스. 1640년경.

17세기 바로크 시대의 여성 드레스는 상의 보디스와 하의 스커트로 구분된 투피스 형태로 구성됐다. 그러나 투피스를 착용해도 원피스처럼 하나로 보이는 형태였다. 마르가리타 공주의 초상은 어린 나이라 잘 나타나지 않지만, 벨라스케스가 그린 다른 그림인 '부채를 든 여인(The Lady with a Fan, 1640년경)'을 보면 당시 여성들은 목 전체가 드러나는 파인 의상을 선호했다.

보디스 중앙의 가슴 브로치는 시선을 끌고 포인트를 주기에 더없이 좋은 위치였다. 따라서 과하게 큼직한 보디스 장식이 크게 유행했다. 마르가리타 공주의 경우도 초상화마다 화려한 보디스 장식을 볼 수 있다. 마르가리타 공주의 보디스 장식 중앙에는 대담한 크기의 보석들이 세팅 되어 있는데 '시녀들' 속 공주의 보디스 브로치에는 오렌지색 계열의 유색 보석이 세팅되어 있다. 파란 드레스를 입은 공주의 초상(8세경)에는 다이

아몬드와 오팔로 보이는 알록달록한 보석이 장식되어 있다. 벨라스케스 사후에 다른 화가들에 의해 그려진 공주의 초상화에서는 소녀에서 숙녀로 변해가는 공주를 볼 수 있다. 초상화 마다 보디스 장식의 크기는 점점 더 커지고 보석 장식도 더 화려해졌다.

마르가리타 스타일 ② - 가로로 부푼 머리 장식

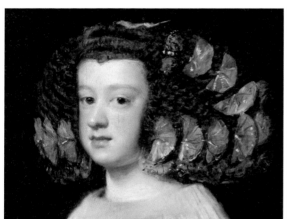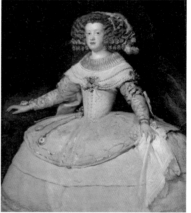

(왼쪽)벨라스케스가 그린 〈마리아 테레사〉 1651년경. (오른쪽)〈마리아 테레사〉 1653년경.

'시녀들'에서 여러 하인들에게 둘러싸인 마르가리타 공주는 9대 1 정도의 옆 가르마를 탄 앞 머리를 오른쪽으로 모았다. 그리곤 리본 장식이 있는 큰 핀을 꽂았다. 머리핀은 보디스 장식과 같은 디자인이다. 소매 끝에는 오렌지색으로 묶은 리본 장식이 보인다. 공주는 성장하면서 헤어 스타일이 점점 변했다. 파팅게일 치마처럼 가로로 커진 모습을 보인다. 과하게 부푼 머리에 리본을 여러 개 매단 모습이 보이는데 이는 다른 나라, 다른 시대에서는 찾기 힘든 독보적인 헤어 스타일이다.

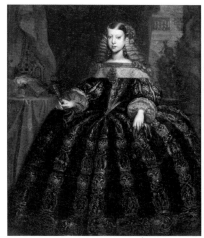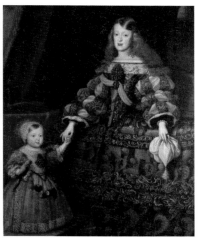

(왼쪽)〈마르가리타 공주〉 제라드 샤토, 1665년. (오른쪽)〈딸과 함께 있는 마르가리타 공주〉 벤자민 블록, 1670년경.

다만, 벨라스케스가 그린 공주의 어머니인 '마리아나 왕비의 초상'(p. 91)과 이복 언니인 '마리아 테레사(María Teresa Infanta of Spain, 1638년~1683년)'에서는 동일한 헤어 스타일을 볼 수 있다. 당대 스페인 왕가의 고유한 헤어 스타일로 보인다. 이러한 과한 머리 장식이 합스부르크가의 주걱턱을 가리는 목적으로 시선을 분산시키기 위함 이었다는 얘기도 있다. 영민했던 실력자였던 화가 벨라스케스가 초상화를 그리면서 왕가의 외모를 상당 부분 미화했을 것이라고 추측된다. 하지만 화가의 노력에도 불구하고 왕명으로 그린 초상화 속에서 공주의 모습은 십대에 접어들수록 주걱턱이 점점 돌출되는 변화가 뚜렷이 관찰된다.

벨라스케스에 의해 공주의 어머니인 마리아나 왕비의 초상이 그려진 것은 필레페 4세에게 시집온 지 4년쯤 지난 무렵인 1653년경이었다. 당시 그녀의 나이는 열아홉 살. 남편은 30살이나 나이가 많았다. 딸인 마르가리타 공주는 두 살 되던 즈음이었다. 초상화에 남은 것처럼 마리아나 왕비는 화려한 의상과 반짝이는 보석을 좋아했다고 한다. 왕비의 검은색 드레

스는 은실로 정교하게 꾸며져 있고 가로로 넓은 머리의 면적은 얼굴의 네 배는 족히 돼 보인다.

머리에는 보디스 장식보다 더 큼직한 장식을 달고, 머리의 끝에는 나비매듭 모양의 장식을 일렬로 나란히 한쪽에 네 개씩 달았다. 금 체인과 황금 브로치, 리본 장식을 맨 팔찌 등으로 한껏 멋을 부렸다. 사실적이고 질감 표현에 탁월했던 벨라스케스가 호사스러운 디테일까지 표현한 결과다. '시녀들'에서도 거울 속에 비친 왕비가 나오는데, 어김없이 부풀린 머리에 커다란 보디스 장식을 달고 있는 실루엣이 보인다.

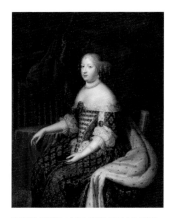

〈마리아 테레사 프랑스 왕비〉 앙리 보브룅과 샤를 보브룅, 1665년

이복 언니 마리아 테레사는 이중 사촌 오빠인 프랑스의 태양왕 루이 14세의 왕비가 되었다. 마리아 테레사가 막 시집갔을 무렵에는 프랑스 궁정에서 꽤나 비웃음을 샀다고 한다. 이유는 초상화 속 헤어 스타일과 드레스 등 패션 때문이었다. 초상화 속 패션은 당대 유럽, 특히 프랑스에서는 구닥다리 패션으로 악명 높았다. 아마도 최강국 자리를 놓고 경쟁하던 라이벌 국 스페인에서 정략 결혼으로 건너온 왕비를 두고 초반에 기선을 제압하고자 하는 의도도 있었을 거라 짐작된다. 프랑스로 시집간 마리아는 후계자는 낳았으나 타국에서 외로운 삶을 살았다고 알려져 있다. 44세에 세상을 떠난 그녀는 평생 스페인어밖에 할 줄 몰랐고, 프랑스어를 배우지 않았다고 한다.

파리로 시집간지 5년 후인 1665년에 프랑스 궁정 화가 앙리 보브룅과 샤를 보브룅이 공동으로 그린 마리아 테레사의 초상화를 보면, 스페인 티를 벗고 파리의 패션으로 완전히 변신한 모습을 볼 수 있다. 스타일은 변

했지만 여전히 큰 보디스 장식을 착용하고 있다. 그녀의 보디스 장식에는 다이아몬드 수집광으로 유명했던 태양왕 루이 14세의 왕비답게 다이아몬드로 보이는 큼직한 보석이 보디스 장식뿐만 아니라 상의의 앞판 전체에도 보석이 수 놓듯이 빼곡하게 박혀 있다.

마르가리타 스타일 ③ - 대형 드롭형 귀걸이

1665년경에 스페인 화가 후안 바티스타 마르티네스 델 마조(Juan Bautista Martínez del Maz)도 마르가리타 공주를 그렸다. 공주의 나이 14세. 벨라스케스가 남긴 2~8세보다 6년 뒤이자 시집가기 1년 전이었다. 화가 델 마조는 벨라스케스의 사위이다. 그는 장인 벨라스케스를 추종하던 다른 어떤 예술가들보다 벨라스케스와 가장 근접하게 모방한 초상화를 그려내던 저명한 화가였다. 이 초상화에서 마르가리타 공주는 핑크색 드레스를 입고, 긴 대형 귀걸이를 착용했다.

바로크 시대에는 대형 귀걸이가 유행했다. 대부분 두세 부분이 이어진 긴 드롭 형이었는데, 공주의 귀걸이는 화려한 색상의 리본으로 볼륨감을 키워 더욱 화려해 보인다. 귀걸이의 맨 아래에는 보석을 매달아 장식했다. 공주는 대형 귀걸이를 머리 장식이나 보디스 장식과 같은 디자인을 선택해서 장식 효과를 극대화했다. 때로는 보디스 장식과 머리 장식을 같은 디자인으로 착용하고, 때로는 머리 장식과 귀걸이를 같은 디자인으로 한 것으로 보아 공주의 스타일링 센스는 매우 뛰어났던 것 같다. 마지막으로 팔찌는 양쪽 손목에 모두 착용하고 있는데, 팔찌에 리본을 묶어 시선을 끌도록 강조했다.

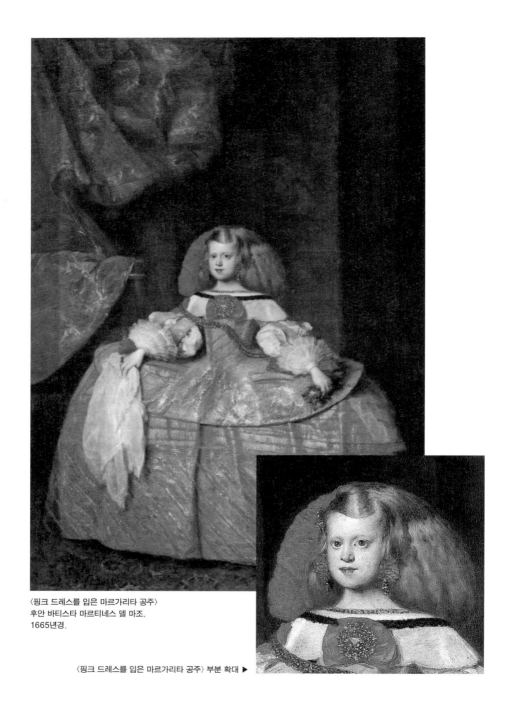

〈핑크 드레스를 입은 마르가리타 공주〉
후안 바티스타 마르티네스 델 마조,
1665년경.

〈핑크 드레스를 입은 마르가리타 공주〉 부분 확대 ▶

17세기 전 유럽을 강타한 보디스 장식

드레스 상의 중앙을 장식하는 보디스 장식은 17세기 전반에 걸쳐 전 유럽을 강타한 핫 아이템이었다. 초기에는 상의의 어깨 부분과 가슴 부분에 일치하는 모양으로 만들어 직물에 꿰맨 형태였다. 그러나 시간이 지날수록 잠금 장치가 정교하게 발달하면서 직물과 분리되었다. 뒷면에 갈고리를 만들어 클립처럼 끼우거나, 오늘날 브로치처럼 바늘 침핀을 걸쇠에 거는 형태로 제작되었

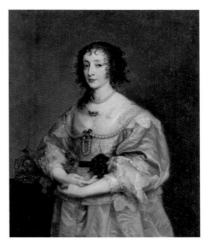

〈앙리에트 마리 여왕의 초상화〉 반 다이크. 1636년.

다. 보디스 장식은 오늘날 브로치 형태로 진화했다.

영국 궁정화가로 활동했던 반 다이크(Anthony van Dyck)가 1636년에 그린 '앙리에트 마리 여왕(Queen Henrietta Maria)'의 초상화를 보면 당시 유행하던 보디스 장식이 생생하게 묘사돼 있다. 여왕은 가슴 중앙에 2단으로 브로치를 착용했다. 상의에는 흰색의 넓은 레이스 칼라가 어깨 전체를 덮는 디자인이다. 헤어 스타일은 동글게 컬을 만들어 한쪽 어깨로 자연스럽게 내렸다. 드러나는 목선에 짧은 진주 목걸이를 착용하고, 목걸이 아래에 흰색 칼라를 고정시키는 브로치가 보인다. 브로치와 함께 어깨에서 가슴으로 진주 목걸이를 W자로 우아하게 늘어뜨리고, 중앙 리본에 대형 사이즈의 다이아몬드를 펜던트로 매단 보디스 장식을 하고 있다.

1650년경에 그려진 작자 미상의 영국의 '앙리에트 앤의 초상화(Henriette-Anne of England, Duchess of Orleans)'에 나타난 보디스 장식

(왼쪽)〈앙리에트 앤의 초상화〉 작자 미상, 1650년경. (오른쪽)〈젊은 여인의 초상화〉 파울루스 모렐세, 1620년경.

도 화려하다. 앙리에트 앤은 깊게 파인 네크 라인에 흰색 레이스 칼라를 숄처럼 두르고 중앙에 커다란 보디스 장식을 착용하고 있다. 짧은 진주 목걸이와 함께 진주-리본매듭-진주로 된 3층 드롭 귀걸이도 특색 있다.

네덜란드 화가 파울루스 모렐세(Paulus Moreelse)가 1620년경에 그린 '젊은 여인의 초상화(Portrait of a Young Lady)'에서 여인은 손바닥만큼 큰 보디스 장식을 착용하고 있다. 머리 장식과 귀걸이는 동일한 디자인으로 다홍색 리본 아래에 보석을 매달았다. 보석으로 장식된 보디스, 짧은 진주 목걸이, 대형 드롭형 귀걸이는 마르가리타 공주의 나라 스페인뿐만 아니라 그림처럼 영국, 네덜란드 같이 유럽 전역에서 유행이었음을 확인할 수 있다.

그렇다면 바로크 시대의 보디스 장식은 지금 어떤 것이 남아 있을까? 과연 실제 보디스 장식에 세팅한 보석은 무엇이었을까?

보디스 장식을 빛낸 보석은 무엇?

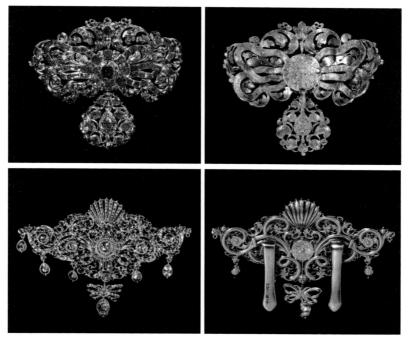

(위)〈다이아몬드와 가넷으로 만든 보디스 장식의 앞면과 뒷면〉, 17세기, 빅토리아 앨버트 박물관
(아래)〈다이아몬드와 금으로 만든 보디스 장식의 앞면과 뒷면〉, 17세기, 빅토리아 앨버트 박물관

영국 빅토리아 앨버트 박물관(The V&A Museum) 소장품 가운데 현존하는 17세기 보디스 장식의 귀한 자료를 확인할 수 있다. 1680년~1700년경 네덜란드에서 제작된 것으로 추정되는 보디스 장식에는 다이아몬드와 헤소나이트 가넷(오랜지색 계열의 유색 보석)이 나비 매듭 모양으로 전체에 세팅되어 있다. 가로 11.5cm, 높이 10.5cm 크기로 다이아몬드를 세팅한 부분은 은으로 마감했고, 헤소나이트 가넷을 세팅한 부분은 금으로 마감했다. 나비 매듭의 중앙에는 큰 펜던트를 매달았다. 뒷면에도 리본과 꽃 문양이 정교하게 새겨져 있다.

로즈 컷

스페인에서 1700년경 제작된 것으로 추정되는 또 다른 보디스 장식은 다이아몬드와 금을 소재로 하고 있는데, 가로 13.5cm 높이 9cm 크기다. 본체와 본체에 매달린 나비 매듭 모양의 펜던트로 구성되었다. 뒷면에는 갈고리가 달려 있어 드레스에 고정하도록 했다. 다이아몬드는 약 300개가 세팅되어 있다. 본체 중심에 장식된 5개의 큰 다이아몬드는 로즈 컷(Rose Cut)이다. 로즈 컷은 바닥은 평평하고 위쪽만 면을 나눠 커팅한 방식으로 보석의 형태가 마치 꽃이 활짝 피기 전의 장미 꽃봉우리처럼 생겼다고 해서 로즈 컷이라고 부른다. 17세기에는 보석의 연마 형태 중 로즈 컷과 테이블 컷(p. 25)을 주로 사용했다.

하지만 바로크 시대에 연대를 확인할 수 있는 보디스 장식은 극히 귀하다. 보통 금 소재의 주얼리는 유행이 바뀌면 녹여서 금전적인 가치로 보상받을 수 있다. 이 때문에 금은 녹여버리는 경우가 잦았다. 물론 보석도 빼어 내서 최신식으로 다른 모양으로 만들고, 다시 세팅해서 활용하면 된다. 그러다 보니 해체가 잦아 원형 그대로 보전되는 경우가 드물다. 그렇기 때문에 벨라스케스의 그림이 더욱 가치가 있다.

마르가리타 공주의 보디스 장식, 머리 장식, 귀걸이와 팔찌 등은 스페인 왕실의 고유한 스타일이었다. 이런 모습은 지금까지 후대에 '벨라스케스 코스튬'으로 불리며 여전히 회자되고 있다. 벨라스케스가 그린 마르가리타 공주의 초상화는 주얼리사에 바로크 시대의 한 장을 보여주는 소중한 기록으로 남아 있다.

⑥ 금쪽이에게 산호를…

〈어린 세자매〉 윌리엄 라킨 화파. 1620년.

이번에는 어린이의 주얼리를 살펴 본다. 중세에서 르네상스 시기 어린이들은 성인과 거의 동일한 주얼리를 착용했다. 의상 장식과 머리 장식 등 수량과 품목도 성인 못지 않았다. 단, 어린이용으로는 보석 대신 색이 있는 유리로 주로 만들었고 크기만 작게 제작되었다. 또한 귀한 금쪽이들에게 주는 특별한 보석이 있었다. 여기 1600년대 어린 세 자매가 도레미처럼 순서대로 서 있는데 모두 주얼리를 풍성하게 착용하고 있다. 특히, 귀걸이와 팔찌에 붉은색 보석 코랄(Coral), 즉 산호가 보인다.

산호는 유기질 보석으로 아름다운 색으로 인해 '바다의 꽃'이라고 불린다. 18세기까지 식물 또는 광물로 분류됐던, 실제로는 동물인 신비한 존재다. 다양한 색으로 생성되어 형형색색의 아름다움을 자랑하기 때문에 보석으로 각광받고 있다. 붉은색이 가장 대표적이다. 당시 첫째와 막내가 여러 줄로 낀 다홍색과 누런색의 코랄 팔찌는 어린이들에게는 호환마마를 물리치고 액을 막아준다는 '힘센 부적'이었다. 과거에는 어린이 사망률이 무척 높았다. 눈에 넣어도 아깝지 않은 금쪽같은 내 새끼를 지켜주는 신비한 힘을 가진 귀한 보석. 그게 바로 산호였다.

내가 몰랐던 주얼리

⑦ 7살 소녀와 펫 주얼리

(왼쪽)〈어린 소년과 강아지가 있는 초상화〉 야곱 게리츠 코이프. 1600년대 초반 경.
(오른쪽)〈7살 마리아 프레데릭 반 리드 애슬론의 초상화〉 장 에티엔 리오타드. 1755년경.

과거 화가들이 어린이를 그린 인물화를 보면 반려견들과 함께 포즈를 취한 경우가 많다. 벨라스케스와 동시대를 살았던 네델란드 화가가 그린 어린 소년과 반려견이 함께 있는 초상화 속 소년은 당시 유행했던 한쪽 어깨에서 내려뜨리는 금 체인 끝에 붉은 산호 가지를 매달아 손에 쥐고 있다. 산호를 지님으로써 부적이 되고 아이의 놀잇감 역할도 하고 있다.

파란색의 색감이 고운 7살 소녀의 초상화에도 강아지가 함께 나온다. 파란색 리본으로 머리를 묶고 파란색 망토를 걸친 어린이가 강아지를 안고 있다. 소녀가 입은 옷 색깔과 동일한 강아지의 파란색 목줄이 보인다. 그림 속 강아지는 오늘날의 펫 주얼리 같은 진주 알을 장식한 고급스러운 목줄을 착용하고 있다.

5

베르메르의 걸작
'진주 귀걸이를 한 소녀'
(Johannes Vermeer, 1632년~1675년)

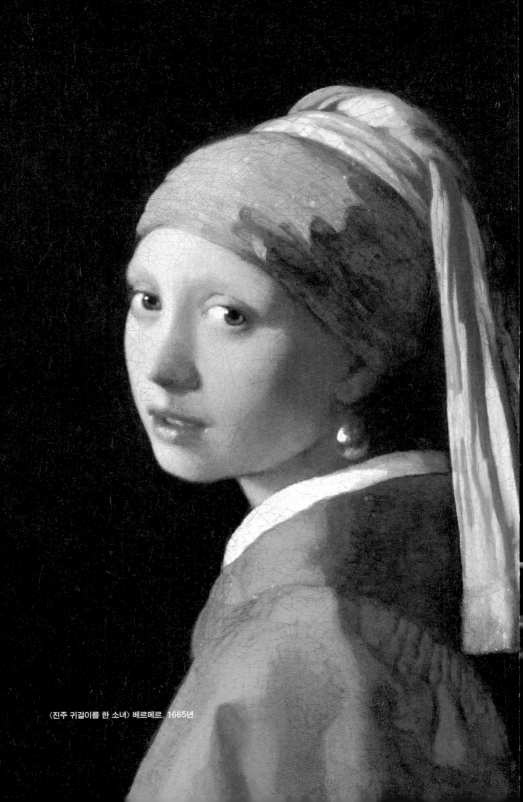

〈진주 귀걸이를 한 소녀〉 베르메르, 1665년.

5

베르메르의 걸작
'진주 귀걸이를 한 소녀'
(Johannes Vermeer, 1632년~1675년)

〈자화상으로 추정〉
베르메르, 1656년.

"이 그림은 외설적이야."

2003년에 개봉한 영화 '진주 귀걸이를 한 소녀'에서 화가의 아내가 그림을 처음 보고 나서 한 말이다. 영화 '진주 귀걸이를 한 소녀'는 미국의 소설가 트레이시 슈발리에가 1999년에 출간한 소설이 원작이다. 영화 '킹스맨'으로 젠틀맨의 아이콘이 된 영국 배우 콜린 퍼스가 베르메르를, 영화 '어벤져스'의 여성 히어로로 유명한 미국 배우 스칼렛 요한슨이 소녀 그리트를 연기했다. 소설은 17세기 네덜란드 화가 요하네스 베르메르(Johannes Vermeer, 1632년~1675년)의 걸작 《진주 귀걸이를 한 소녀(Girl with a Pearl Earring, 1665년경)》를 주제로 한 것이다.

'진주 귀걸이를 한 소녀'는 지금은 영화의 모티브가 됐을 정도로 너무나 유명한 작품이다. 하지만 네덜란드 화가 베르메르는 생전 17세기 동안에는 존재감이 없는, 무명에 가까운 화가였다. 그러다 보니 그에 관해선 아이가 11명이나 되는 대 식구의 가장이었고, 43세의 이른 나이에 빚을 남긴 채 사망했다는 정도만 알려져 있다. 그는 평생을 네덜란드 델프트에서만 살아서인지 '델프트의 베르메르'라고 불리기도 한다.

그가 활동했던 델프트의 미술계에서는 단체장을 역임할 정도로 실력은 인정받는 화가였으나, 당시만해도 그의 명성은 델프트 지역 내로 국한되었다. 삶 자체가 베일에 가려 있을 정도니 결코 유명 화가라 할 순 없을 것이다. 그런 베르메르가 19세기 중반 즈음 비로소 작품성을 인정받게 된다. 사후 200년 뒤에 말이다. 프랑스인 미술 비평가 토레 뷔르거(Thoré Bürger, 1807년-1869년)가 네덜란드 미술에 특별한 관심을 두고 베르메르를 미술계에 소개하면서 큰 관심을 받게 된다. 잊혀진 화가 베르메르를 발굴하여 널리 알리고 전 유럽을 뒤져 작품의 소재를 밝혔다.

베르메르의 명성이 높아진 데는 세기의 위작 사건도 큰 몫을 했다. 1945년 5월, 나치의 최고위층이 거처하던 성에서 베르메르의 작품이 발견되어 네덜란드는 발칵 뒤집혔다. 당시 적국이었던 독일에게 작품을 팔아 넘긴 매국노로 추궁을 당하던 한 반 메헤렌(Han van Meegeren, 1889년-1947년)은 결국 스스로 그린 위작 임을 자백했다. 전례 없는 위작 스캔들 과정에서 베르메르는 더 유명세를 떨치게 되었다. 그리곤, 급기야 그의 작품을 모티브로 한 소설과 영화까지 나오게 된 것이다.

영화 '진주 귀걸이를 한 소녀'

영화 '진주 귀걸이를 한 소녀'의 배경은 1660년대의 네덜란드. 16살 그리트(스칼렛 요한슨)는 돈을 벌기 위해 화가 베르메르(콜린 퍼스)의 집에 들어가 하녀가 되기로 한다. 하녀로서 일을 시작한 그리트는 화가 베르메르의 작업실에서 멋진 그림들을 보면서 감탄을 하다가 점차 그림에 마음을 빼앗기고 말았다. 베르메르는 우연한 계기로 그리트가 그림에 재능이 있다는 사실을 발견하고, 그리트에게 그림을 가르치기 시작한다.

이렇게 둘만의 시간이 늘어나면서 아내의 의심을 사고 아내는 그리트를 못마땅하게 여긴다. 그런 상황에서 베르메르는 그리트의 초상화를 그리게 된다. 상반신의 초상화를 그리면서 둘은 묘하게 서로에게 끌리는 감정 속에 빠져들었다.

그림의 구도를 잡은 베르메르는 그리트가 귀걸이를 해야 그림이 완벽해진다고 말한다. 장모가 사위의 뜻을 알고 대가족의 생계가 달린, 사위의 작품 완성을 위해 장모는 딸의 진주 귀걸이를 그리트에게 건네준다. 베르메르는 직접 바늘로 귀를 뚫어 진주 귀걸이를 그리트에게 걸어준다. '진주 귀걸이를 한 소녀'라는 그림은 이렇게 완성됐다. 며칠 후 귀걸이가 사라진 것을 발견한 아내가 남편의 작업실에서 그리트를 그린 완성된 그림을 보게 된다. 분노한 아내의 첫 마디가 바로 "이 그림은 외설적이야(It's obscene)."였다. 그리고 그리트는 쫓겨나고 만다.

영화로 인해 이 신비로운 작품은 대중에게 더욱 친숙한 작품으로 각인이 되었다. 하지만 '진주 귀걸이를 한 소녀'는 작가의 상상력으로 쓴 허구의 이야기다. 소설가 슈발리에는 베르메르에 대해 알려진 것이 거의 없고, 그림의 모델에 대해서도 알려진 것이 없다 보니 상상의 나래를 펴기에 오히려 유리했다고 한다. 그는 소설을 완성한 뒤 이처럼 말했다.

"〈진주 귀고리를 한 소녀〉의 그림은 여전히 강력한 신비를 내뿜고 있다. 소녀의 표정에 사로잡혀 소설을 썼지만, 나는 아직도 그녀가 무슨 생각을 하고 있는지 모른다. 결코 알지 못하기를 바란다."

<div align="right">-트레이시 슈발리에-</div>

베르메르, 빛을 그린 네델란드 미술의 대가

비록 생애에 대해서는 알려진 바가 없지만, 베르메르는 오늘날 램브란트, 프란스 할스와 함께 네델란드 미술의 황금 시대인 17세기를 대표하는 세 명의 대가 중 한 명으로 꼽힌다. 19세기부터 작품성을 인정받은 결과다. 세 명의 대가 중 베르메르는 다루는 주제가 한정적이고, 남아 있는 작품도 36점에 불과하다. 베르메르의 그림 주제를 한정적이라고 한 이유는 그의 그림이 대부분(34점) 가정 내의 서정적인 전경을 담은 것이기 때문이다. '진주 귀걸이를 한 소녀' 외에 '우유를 따르는 여인', '편지를 읽는 여인', '저울을 든 여인' 등이 대표적이다. 베르메르는 특유의 서정적인 묘사 – 햇빛이 비친 고요한 실내 모습, 부드러운 색채 등으로 친숙하면서도 평범한 사람들의 일상을 품위 있게 그려냈다. 작품의 호소력이 찬사를 받은 이유다. 나머지는 그가 평생을 살았던 도시의 풍경을 담은 '델프트의 풍경'과 '작은 거리'라는 풍경화 두 점이 있다.

흥미로운 것은 베르메르의 작품엔 거의 진주가 등장한다는 점이다. '진주 귀걸이를 한 소녀' 뿐만 아니라 다른 여러 작품에도 진주를 담았다. 중세 시대부터 현재까지 명화 속에 박제되어 남아있는 진주의 수는 셀 수 없을 만큼 많다. 귀걸이, 목걸이, 반지, 브로치 혹은 머리 장식, 의상 장식의 다양한 형태로 수많은 화가에 의해 등장해왔다. 그 중에서도 베

르메르의 '진주 귀걸이를 한 소녀'는 진주가 나오는 그림 중 가장 유명하다. '진주' 하면 이 그림이 연상될 정도다. 작품 속으로 더 자세히 들어가 보자.

북유럽의 모나리자, 진주 귀걸이를 한 소녀

검은 배경 속 머리에 파란 터번을 두른 소녀가 있다. 소녀는 무언가 말을 하고 싶은 건지 입을 살짝 벌린 채 입가에는 미소를 머금고 있다. 고개를 돌린 시선은 그림을 보고 있는 나와 마주친다. 아무것도 없는 칠흑 같은 어두운 배경에 소녀만이 크게 부각된 이 그림은 어쩌면 너무나 단순한 구성이다. 하지만 파랑과 노랑의 색채와 소녀의 얼굴에 흐르는 부드러운 빛으로 인해 표정이 너무나 입체적이다. 소녀의 얼굴, 터번, 옷에서 빛을 받은 밝은 부분에서 어두운 부분으로 넘어가는 은은 하지만 극명한 명암의 묘사가 단순함에 생동감을 준다.

빛의 움직임은 진주 귀걸이에서 극에 달한다. 얼굴과 터번 사이의 귀걸이. 형태조차 선으로 정확히 묘사하지 않았다. 빛을 받아 반짝 빛나는 하이라이트와 옷깃에서 반사된 은은한 반사광으로, 몇 번의 활기찬 붓질로만 진주 귀걸이를 그렸다. 그러나 진주 귀걸이의 볼륨감을 그대로 표현하고 있다. 빛을 받은 진주 귀걸이로 인해 소녀의 얼굴을 더욱 부각시키면서 말이다.

이 그림은 베르메르가 그린 다른 작품들과 크게 차별화된다. 검은 배경, 인물을 부각한 구도 등은 베르메르의 그림 중 거의 유일하다. 그러니 자연스럽게 이 신비로운 소녀가 누구인가에 관심이 쏠릴 수 밖에 없다. 더욱이 그림은 '북유럽의 모나리자' 혹은 '네덜란드의 모나리자'로 불리고

있다. 그러나 그녀가 누구인지는 아무도 알 수 없다. 북유럽의 모나리자는 특정 모델이 없는 그림이다. 바로크 시대였던 17세기 네덜란드에는 두상을 부각시켜 그린 초상화를 많이 그렸다. 한 인물을 모델로 한 초상화가 아니라, 화가의 상상에 의해 만들어진 이국적인 인물 유형을 보여주는 것이다. 이런 바로크 시대의 초상화를 '트로니(Tronie)'라고 부른다. 이 그림도 트로니의 일종이다.

상상 속의 소녀가 굳이 진주 귀걸이를 하고 있는 이유는 뭘까.

여왕의 보석, 클레오파트라와 진주

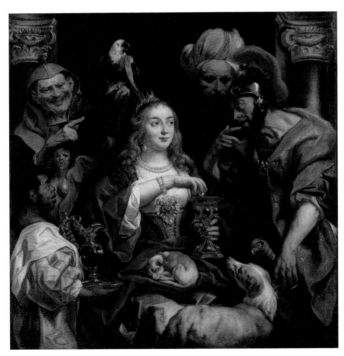

〈클레오파트라의 연회〉 제이콥 조르단. 1653년.

〈멀티칼라 유색 보석 장식이 있는 레드카펫 컬렉션 진주 목걸이〉 ⓒ Chopard

진주 자체에 답이 있는 듯하다. 진주는 인류가 사랑한, 역사가 가장 오래된 보석 중 하나다. 클레오파트라 여왕이 고대 로마의 실력자인 안토니우스를 유혹하기 위해 연회 중 식초에 진주를 녹여 마셨다. 이를 본 안토니우스는 클레오파트라의 대범함에 마음을 빼앗기고 말았다는 이야기는 유명하다. 역사화를 많이 그렸던 벨기에의 화가 제이곱 조르단(1593년~1678년)이 1653년에 그린 그림 '클레오파트라의 연회(Banquet of Cleopatra)'가 그 장면을 묘사하고 있다. 그림에서 클레오파트라는 손에 커다란 진주를 들고 있다. 여왕은 진주 귀걸이, 진주 목걸이를 했고 드레스와 머리에도 진주로 장식했다. 고대부터 진주는 여왕의 보석이었다.

보석의 여왕, 모나코 왕비 그레이스 켈리의 진주

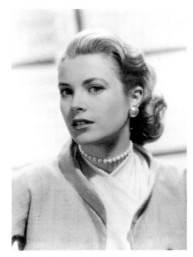

〈그레이스 켈리〉가 진주 주얼리를 한 모습.

또한 진주는 보석의 여왕이다. 진주 주얼리를 유독 즐겨 했던 모나코 왕비 그레이스 켈리(1929년~1982년)는 "진주는 보석의 여왕이며 여왕의 보석이다(The pearl is the queen of gems and the gem of queens)"라고 말했다. 헐리우드 배우였던 그레이스 켈리는 기품 있는 미모와 연기로 인기를 끌었고 1956년 인기의 절정을 누리던 때에 모나코 왕 레니에 3세와 결혼했다.

역대 영화배우 가운데 가장 아름다운 여성으로 손꼽히는 그레이스 켈리는 유럽 지중해 연안의 아름다운 나라 모나코의 후계자이자 세상에서 가장 부유한 미혼남이던 레니에 왕자와 결혼해 일약 동화 속 주인공이 됐다. 진주는 여왕의 보석이자 순결함과 고결한 신분의 상징이다. 예로부터 진주의 은은한 광택과 우아한 아름다움은 순결함을 뜻하는 것으로 받아들여졌다. 그래서 왕족들 만이 소유할 수 있었고, 자연스럽게 진주는 권위의 상징이었다.

〈파베르제 리전트 진주 반지〉 ⓒ RSSC

〈파베르제 진주 에그, 2015년〉 닫힌 모습과 열린 모습
ⓒ Fabergé

〈고양이 펜던트가 있는 진주 목걸이, 블라디미르 컬렉션〉〈진주로 감싼 다이아몬드 반지, 꾸뛰르 컬렉션〉
ⓒ boucheron

진주, 생명에서 잉태한 보석

다이아몬드, 에메랄드, 사파이어, 루비 같은 보석은 빛깔과 광택이 아름다운 보석으로, 자연에서 만들어진 무기질 광물이지만 진주는 다르다. 살아있는 생명체에서 잉태된 유기질 보석이다. 광물은 투박한 돌멩이 모양의 원석

〈바로크 진주〉

에서 사람의 손으로 깎고 갈고 닦는 '연마' 라는 과정을 통해 비로소 아름답게 보석으로 빛을 발하게 된다. 그러나 진주는 엄마의 뱃속에서 아기가 탄생하 듯, 태어난 모습 그대로 보석이 된다. 이런 순수함, 아름다움, 희소성을 갖춘 보석의 여왕이다. 살아 있는 조개류의 몸에서 형성되는, 구슬 모양의 딱딱한 분비물 덩어리가 진주다. 바다에서 진주가 탄생하는 과정을 보면 자못 신비롭기까지 하다.

하나의 진주를 탄생시키기까지 조개는 긴 시간 동안 많은 고통을 감내해야 한다. 조개 속에 모래나 파편, 작은 알갱이 같은 이물질이 침입하면 조개는 그 자극에서 자기 몸을 보호하기 위하여 이상 분비를 하게 된다. 이 분비물이 침입한 이물질을 핵으로 층층이 둘러싸여 커지면서 진주가 형성되는 것이다. 성분은 주로 탄산칼슘이며, 진주층에서 은백색의 우아하고 아름다운 광택이 나온다. 그래서인지 로마 인들은 진주를 '조개의 눈물'이라고 생각했다. 고대부터 20세기까지 천연 진주는 매우 희귀한 바다의 선물이었다. 금보다 귀했다. 잠수부가 천연 진주를 발견한다면 요즘 시대 복권 당첨에 비할 일이었다. 그만큼 가격이 매우 비싸 왕족이나 귀족, 부호들 정도만 소유할 수 있었다. 현재는 공해와 오염으로 인해 천연 진주는 거의 고갈된 상태다.

조개 속에 들어간 이물질의 모양은 천차만별이다. 이를 둘러싼 분비물이 온전한 구형이 되는 것은 매우 드물고, 불규칙한 형태를 갖게 되는 경우가 많다. '진주 귀걸이를 한 소녀'가 한 진주는 큼직한 물방울 모양이지만 현실 세계에 존재하는 천연 진주는 길쭉한 모양, 달걀 모양, 구부러진 모양, 꼬인 모양, 울퉁불퉁한 모양 등 제각각이다. 이처럼 공처럼 구형이 아닌 제멋대로 생긴 것을 바로크(Baroque) 진주라고 부른다. 바로크 진주는 대부분 천연 진주다. 바로크 진주도 큰 인기였고 크기가 클수록 귀한 진귀품이었다.

17세기의 진주, 부의 상징

베르메르가 살았던 17세기 네덜란드에도 천연 진주는 지극히 귀하고 비쌌다. 20세기 이전까지 천연 진주를 바다에서 얻을 수 있는 방법은 딱 한가지였다. 사람이 잠수하듯이 바다 속으로 뛰어들어 바닥이나 바위에서 조개, 홍합, 굴 등을 채취하는 것이었다. 인도 남부와 스리랑카 서쪽 해안 인근의 만나르 만(Gulf of Mannar)은 17세기에 진주가 가장 많이 나는 곳 중 하나였다. 당시 잠수부들은 진주를 캐기 위해 무거운 돌을 매달고 깊은 물 속으로 뛰어 들었다고 한다. 잠수부가 숨을 참으며 빠른 시간 내에 많은 조개를 캐기 위해서는 빠른 속도로 해수 바닥에 닿아야 했고 돌을 매달아 속도를 높일 수 있었다. 조개에서 진주 한 알을 채취하기 위해선 천 개에서 이천 개 이상의 굴을 캐야 했다. 하지만 굴 천 개를 캐도 진주 한 알을 얻지 못하는 경우도 허다했다.

당시 네덜란드는 진주를 중국의 도자기나 직물 등 다른 사치품들과 함께 아시아에서 공수해왔다. 그러니 일반인들에겐 천연 진주가 얼마가

희귀하고 비싼 존재였는지 짐작할 수 있다. 이는 네덜란드뿐 아니라 유럽 전체에 해당하는 문제였다. 그렇다고 진주를 착용하고 싶은 마음까지 완전히 막을 순 없었다. 방법이 전혀 없었던 건 아니었다. 16세기부터 유럽 여성들은 이탈리아 베니스에서 만든 진주 모조품을 사용했다. 유리 구슬이나 금속으로 만든 형태 위에 진주 광택과 유사한 칠로 마감한 것이었는데 겉으로는 진주와 유사해 보였다. '짝퉁'이긴 하지만 값싼 모조품은 진주를 동경하고 열망하던 여성들에게 훌륭한 대안이 되었다. 천연 진주를 살 경제적 형편이 안되는 여성들도 모조품으로 진주를 즐길 수 있었고 천연 진주가 있다고 하더라도 모조품을 추가하여 더 화려하고 더 다양한 방법으로 스타일링을 연출할 수 있었다. 그러니 17세기에 동그란 천연 진주알 30~40여개 정도를 엮어서 만든 진주 목걸이는 부의 상징이었다.

베르메르의 '진주 귀걸이를 한 소녀'는 그 시절에 탄생한 것이었다. 진주 알은 일반적으로 크기가 클수록 더 고가다. 베르메르의 그림 속 소녀가 착용한 진주 사이즈도 상당히 큰 것이었다. 터번으로 절반 정도 가려진 소녀의 귀 크기와 비슷할 만큼 사이즈가 압도적이었는데, 과연 소녀의 진주 귀걸이는 천연 진주일까.

베르메르가 살았던 1600년대(17세기) 그 정도 크기의 천연 진주는 극히 드물었다. 실제로 천연 진주였다면 엄청난 가격 이었을 것이다. 그러므로 소녀의 진주 귀걸이가 실제로 존재하는 물건을 그린 것이었다면 아마도 진주 모조품 이었을 가능성이 높다는 것이 다수의 예술 전문가들 의견이다. 그러나 베르메르의 작품에서 천연 진주, 모조 진주 여부를 가리는 것이 핵심은 아니다.

천연 진주든, 모조 진주든, 베르메르의 진주다. 베르메르의 진주는 이 세상에서 가장 고귀한 진주다. 그림 속에서 영원히 빛을 머금고 오늘도 반짝이고 있는.

〈올리브 가지를 물고 있는 비둘기〉 몸통 부분이 바로크 진주, 16~17세기, 루브르 박물관.

(왼쪽)〈바로크 진주를 몸통으로 만든 바다 괴물로 알려진 히포캠프 펜던트〉 16세기, 영국 박물관.
(오른쪽)〈바로크 진주를 몸통으로 만든 바다 요정과 아이 펜던트〉 16세기 후반, 영국 박물관.

천연 진주 vs 양식 진주

과학기술의 발달로 천연 진주를 대신한 인공 진주를 만들어내는 데 성공했다. 중국, 유럽 등지에서 연구와 실험을 계속해오다 수많은 시행착오 끝에 1905년 일본인 미키모토(Mikimoto)가 양질의 구형 진주를 양식하는 것에 성공했다. 이후 양식 진주는 대규모로 생산되고 있다. 현재 유통되고 있는 거의 모든 진주는 양식 진주라고 해도 무방하며, 미키모토는 1916년에 진주 특허권을 사들여, 진주 업계의 절대강자가 되었다.

▶ 미키모토가 조개에 핵을 주입하는 모습, 1945~1954년.

천연 진주는 자연적으로 자라난 것이다. 양식 진주는 인공적으로 조개 안에 사람들이 핵을 주입하여 키운 것이다. 조개의 외투막에 인위적으로 이물질을 삽입해 진주 성분의 분비를 유도해 생산하게 된다. 조개가 분비하는 이 진주 성분은 진주 조개껍데기의 가장 내부 층과 구조적으로 동일하다. 양식 진주는 핵을 둘러싸고 양파처럼 겹겹이 쌓이는 촘촘한 다층구조로 된 진주층(Nacre)을 만들며 성장하게 된다. 진주층으로 인해 진주가 가지고 있는 고유하고 은은한 광택을 발하게 되는데 일반적으로 천연 진주가 양식 진주보다 진주층이 더 두텁다. 그러나 천연 진주와 양식 진주는 전문적인 장비없이 일반인이 맨눈으로 구분하기는 불가능하다. 전문가에 의해 전문적인 장비로 구분이 가능하다. 세계적인 권위의 보석 감정 기관인 GIA(Gemological Institute of America)에서 진주를 평가하는 요소는 7가지다. 크기, 형태, 색상, 광택, 표면, 상태, 진주층, 조화(Matching). 조화는 진주로 주얼리를 만들었을 때 개별 진주가 전체적으로 어우러지는 조화를 말한다.

베르메르, 진주를 사랑한 화가

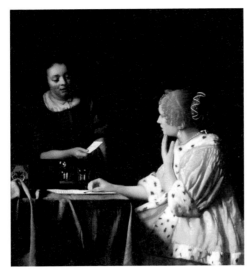

〈여주인과 하녀〉 베르메르, 1667년.

베르메르는 '진주의 화가'라고 해도 과언이 아니다. 진주는 베르메르의 그림에서 고정 멤버라고 할 수 있다. 남아있는 36점의 베르메르 작품 중 무려 18점에 진주가 나오니.

빛을 다루는데 능하고 세부적인 묘사와 색채 표현에 탁월했던 그가 진주를 자주 그렸던 것은 자연스러운 일이다. 이에 더해 화가 자신이 진주에 매료되었기 때문일 것으로 생각해볼 수 있다. 진주 자체가 가지고 있는 우아한 빛과 광택의 아름다움에 빠져 가장 선호하는 보석이 되었을 것이라고 짐작된다. 더욱이 그가 살던 시대에는 진주가 대유행이었다. 사실 진주는 베르메르의 시대 이전에도, 이후에도 유행했다. 그러나 그의 시대에는 어느 때보다도 진주를 열망하는 이들이 많아지고, 각광받던 시절이었다. 그러니 이런 시대 분위기가 작품에도 반영되었을 것이라 추측할

수 있다.

　그의 작품에 등장하는 진주는 다양한 모습이다. 그는 진주로 이국적인 소녀의 신비로움을 더하게 했고, 때로는 여인의 아름다움을 더욱 영롱하게 만들어 냈다. 화장을 하고 난 후 진주 목걸이로 하루를 시작하는 여인을 보여준 적도 있으며 어떤 작품에서는 진주로 사랑의 결실을 암시했고, 진주를 소품으로 17세기 일상의 한 장면을 연출하기도 했다. 물론 한가지 분명한 것은 그의 작품에 등장하는 18종류의 진주 가운데 '진주 귀걸이를 한 소녀'의 진주가 미술사에서 가장 유명한 진주가 되었다는 것. 하지만 베르메르 작품 18점에 나타난 진주를 자세하게 깊숙이 들여다 보면, 그가 얼마나 진주에 진심이었는지 느낄 수 있다.

　'여주인과 하녀(Mistress and Maid, 1667년경), '글쓰는 여인(A Lady Writing, 1665년경)'에서 여인은 진주 귀걸이를 한 소녀보다 더 커 보이는 물방울 모양의 진주 귀걸이를 하고 있다. '진주 귀걸이를 한 소녀'와 비슷한 시기에 그린 '여주인과 하녀'의 경우, 검은 배경이 진주 귀걸이를 한 소녀와도 유사하다. 밝은 빛이 여주인을 환하게 비추는데, 여주인은 영화에서 본 베르메르의 아내와도 외모가 흡사해 보인다. 영화가 베르메르의 그림들을 토대로 세트가 제작되었음을 알 수 있다. 실제로 영화의 많은 장면들이 베르메르의 그림을 그대로 옮겨 놓은 듯 했다.

　여주인이 입은 노란색 쟈켓은 실제로 베르메르 아내의 물건이었다. 베르메르 재산 목록에는 '테두리에 흰색 모피가 달린 노란색 새틴 쟈켓'이 나와 있다. 이 쟈켓은 베르메르의 그림에 6번 정도 나온다. 베르메르의 아내는 노란 쟈켓을 입을 때 주로 진주 목걸이와 귀걸이를 같이 착용한 듯 하다. 그림에서 여주인이 착용한 귀걸이는 '진주 귀걸이를 착용한 소녀'에 나오는 물방울 모양 진주 귀걸이와도 유사한 모양이다. 하지만 노란색 모

피 쟈켓처럼 재산 목록에 명시돼 있지 않아 동일한 귀걸이인지 아닌지는 알 수 없다. 여주인의 진주 귀걸이와 목걸이는 베르메르가 그린 진주 중 가장 밝게 표현된 것이다. 우유 빛 귀걸이의 윤곽선과 목걸이의 모양이 모두 선명하게 드러나 있다.

'글쓰는 여인'은 그림에는 보이지 않지만 창을 통해 스며든 빛 줄기에 진주 귀걸이가 반짝인다. 밝은 부분은 진주의 형태가 뚜렷하지만, 어두운 부분에는 진주가 어둠에 묻힌 채 하이라이트만 빛을 내고 있다. 글쓰는 책상 위에는 2단 보석함이 놓여 있고, 그 앞에 노란색 리본이 매달린 진주 목걸이가 보인다. 글을 쓰기 위해 여인이 목걸이를 풀어둔 듯 하다. 머리에는 흰색 리본 장식을 하고 끝부분에 모피가 달린 노란색 의상을 입은 그녀는 차분하고 온화한 분위기다. 마치 진주처럼 우아한 모습이다.

'저울을 든 여인(Woman Holding a Balance, 1664년경)'은 진주를 착용하고 있지 않다. 그러나 저울이 놓인 책상 위에 금화, 은화와 함께 리본 끈이 달린 진주 목걸이가 보인다. 그녀의 뒤에 있는 벽에는 천지창조를 그린 그림이 보인다. 책상에는 글 쓰는 여인에서 나왔던 것과 유사한 파란색 식탁보가 깔려 있고, 보석함이 열려 있다. 보석함에는 체인으로 된 금 목걸이와 흑진주 목걸이 등 여러 가닥이 늘어져 있다. 저울로 보석의 무게를 다는 장면은 네델란드 그림에 자주 등장하는 소재이자 일상의 한 장면이기도 하다. 당시에는 금화나 은화의 액면가가 아닌 저울로 달아 정확하게 무게를 재서 가치를 따졌다고 한다. 금이나 은이 무른 금속으로 오래 쓰면 닳아 부피가 줄기 때문이었다. 하지만 그녀가 든 저울 위에는 아무것도 없었다. 모피가 달린 파란색 고급 의상을 입은 여인은 상류층 부인으로 보이는데, 아마도 차곡차곡 가족의 재산을 축적해 나가는 삶의 한 장면을 묘사한 것 같다. 저울을 든 여인은 차분한 분

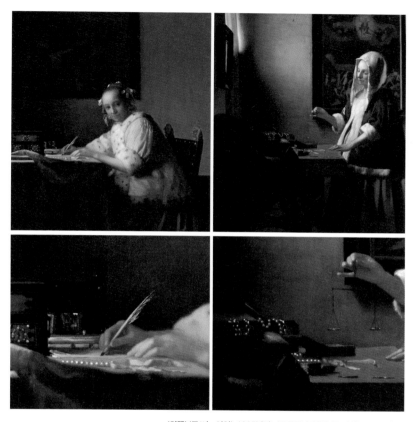

(왼쪽)〈글쓰는 여인〉 1665년경. (오른쪽)〈저울을 든 여인〉, 1664년경.

위기인데, 천지창조 그림을 뒤로 배경에 두고 있어 엄숙한 분위기마저 느껴진다.

'젊은 여인 스터디(Study of a Young Woman, 1665 – 1667년경)'는 구도와 배경, 터번, 드레스, 진주 귀걸이 등이 '진주 귀걸이를 한 소녀(1665년경)'와 전체적으로 너무나 유사하다. '진주 귀걸이를 한 소녀' 이전에 그린 건지, 이후에 그린 건지는 명확하지 않다. 그러나 이 그림은 실제 모델을 두고 그렸을 것으로 보는 이들이 많다. 여기서도 소녀는 커다란 진주 귀걸이를 착용하고 있다.

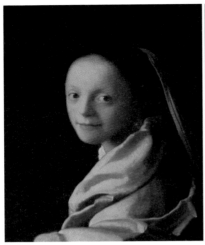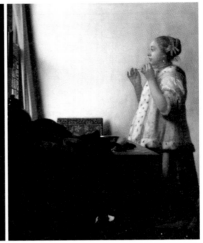

(왼쪽)〈젊은 여인 스터디〉 1665 - 1667년경. (오른쪽)〈진주 목걸이를 한 젊은 여인〉 1663-1665년경. 베르메르.

'진주 목걸이를 한 젊은 여인(Young Woman with a Pearl Necklace, 1663-1665년경)'이란 그림 속 여인은 화장대 앞에 서 있다. 노란색 커튼이 쳐진 창에서 아침 햇살이 쏟아지고 실내는 밝고 환하다. 옆 모습이 보이는 여인은 '글 쓰는 여인'이 입었던 것과 같은 노란색 모피 쟈켓을 입고 있다. 진주 귀걸이는 착용한 상태이며, 그녀의 화장대 위에는 빗, 화장 솔, 분 등이 놓였다. 화장을 마친 여인은 아침 단장을 마무리하며 진주 목걸이로 그날의 패션을 완성하려는 듯 하다.

리본이 매달린 진주 목걸이를 목에 걸고, 길이를 재며 리본을 매려는 듯한 모습. 여인이 착용한 물방울 모양 진주 귀걸이는 아주 큰 크기이다. 연한 핑크 빛이 감도는 미색으로 보인다. 진주 목걸이는 구형의 진주 알이 목에 꽉 차는 것으로 보아 아마도 초커 스타일의 짧은 목걸이를 묘사한 듯 하다. 끝에는 끈이 매달려 있어 리본으로 묶어서 마감하는 스타일이다. 30여개의 진주 알을 가까이서 자세히 보면 한 알 한 알의 색상이 미세하게 다르다. 연한 미색이 도는 것도 있고 연한 핑크 빛이 도는 것도 있

다. 빛을 받아 윤기가 나는 진주 목걸이가 유난히 우아하다. 앞서 말했듯이 당시 진주를 소유하는 일은 상당한 부유층이어야 가능했다. 그때 그 시절, 동그란 천연 진주 알 30~40여개 정도를 엮어서 만든 진주 목걸이의 금전적인 가치를 생각해보자. 17세기 그녀의 하루는 어땠을지 갑자기 궁금해진다.

'러브 레터(The Love Letter, 1669-1670년경)'에는 두명의 여인이 등장한다. 고급 진 직물 커튼이 드리워진 거실의 문 틈으로 두 여인이 보인다. 노란색 모피 쟈켓을 입은 젊은 여인이 이번에는 악기를 들고 앉아 있고, 하녀에게서 방금 편지를 건네 받았다. 깜짝 놀란 듯 토끼 눈을 한 여인을 통해 그녀의 들뜬

〈러브 레터〉 베르메르, 1669-1670년경.

감정과 금방 연주를 멈춘 듯한 악기의 소리마저 들리는 듯하다. 밝은 쪽을 향해 있는 젊은 여인의 얼굴은 기대에 가득 찬 모습이다. 이번에도 진주 귀걸이와 진주 목걸이를 했다. 환한 얼굴과 함께 진주에 모든 빛줄기가 쏟아져 진주의 영롱함이 더욱 빛을 발한다. 그림의 제목에서 알 수 있듯이 편지는 그냥 편지가 아닌 러브 레터. 아마도 그녀가 기다리던 사랑의 메시지가 담겨 있음이 분명해 보인다. 편지를 건넨 하녀의 얼굴이 밝고 온화해 보여 기쁨을 전하는 순간이 확실한 듯 하다. 이전 그림에서 식탁보를 칠했던 파란색이 이번에는 하녀가 입고 있는 옷 색깔이 되었다.

이밖에 '류트를 든 젊은 여인'(Young Woman with a Lute, 1662‒1663년경) 속 여인도 진주 목걸이와 진주 귀걸이를 착용했고, '바지널 앞에 앉은 젊은 여인'(A young woman seated at a virginal, 1670-1672년경)은 진주 목걸이 만을, '플룻을 든 소녀'(Girl with a Flute, 1665-1675년경)와 '빨간 모자를 쓴 소녀'(Girl with the Red Hat, 1665-1666년경)의 여인들은 진주 귀걸이를 착용하고 있다.

그 외의 베르메르의 다른 그림에서도 그가 묘사한 진주를 볼 수 있다. 베르메르의 진주 이야기는 끝이 없을 정도다. 그는 정말로 진주를 사랑한 화가였다. '진주 귀걸이를 한 소녀'라는 작품 제목은 오랜 시간에 걸쳐 몇 차례 바뀐 결과다. 이전에 알려진 제목은 '터번을 두른 소녀'였다. 선명한 파란색은 베르메르의 그림에서 공식처럼 나오는 색인데, 이 파란색이 지닌 의미도 작지 않다.

라피스 라줄리, 금보다 비싼 광물로 만든 파란색

(왼쪽)〈라피스 라줄리〉ⓒ 미래보석감정원, (오른쪽)〈말라카이트〉

베르메르의 '진주 귀걸이를 한 소녀'는 무엇보다 미술사적 의미를 가진 작품이다. 엄청난 가격을 호가하던 선명한 파란색, '울트라마린(Ultramarine)'으로 채색된 그림이기 때문이다. 울트라마린은 시대를 불문하고 화가들이 사용하는 색상 중 가장 값비싼 색이다. 희귀한 광물인

(위-왼쪽)〈시나바〉, (위-오른쪽)〈오피먼트〉(아래-왼쪽)〈시루사이트〉, (아래-오른쪽)〈그라파이트〉

라피스 라줄리(Lapis Lazuli, 청금석)를 갈아서 만들기 때문이다. 라피스 라줄리는 불투명하고 짙은 파랑색 돌에 흰색 줄이나 황금빛 조각이 섞여 있는 광물이다. 이것을 곱게 간 분말에 접착제를 섞으면 '울트라마린' 물 감이 된다. 지금은 미술 재료점에서 유화 물감, 수채 물감, 아크릴 물감 등 용도에 따라 물감을 손쉽게 구할 수 있다. 하지만 현재 사용하는 다양한 합성 안료들은 19세기에 들어서야 개발되었다.

그 이전까지는 화가들이 직접 물감을 제조해서 그림을 그렸는데, 물감 의 색을 내는 원재료인 안료를 주로 광물에서 얻었다. 지금도 광물은 색상 이름뿐 아니라 색소로도 활용되고 있다. 대표적인 광물로 라피스 라줄리(파 란색), 말라카이트(Malachite, 초록색), 루비(빨간색), 시나바(Cinnabar, 안 료는 '버밀리언'이라고 함. 주홍색), 오피먼트(Orpiment, 노란색), 시루사이트 (Cerussite, 백색), 그라파이트(Graphite, 검정색)등이 있다.

베르메르와 라피스 라줄리

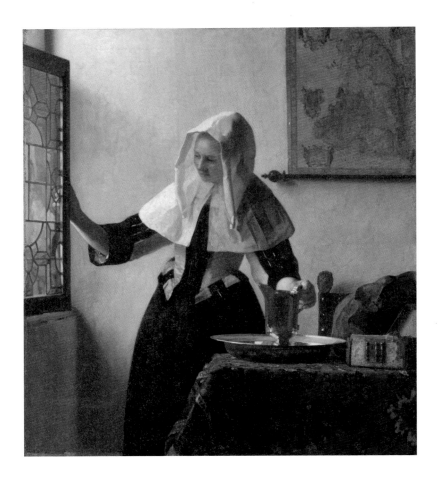

〈물주전자를 들고 있는 여인〉 베르메르, 1662년.

영화에서도 베르메르(콜린 퍼스)가 물감을 만드는 재료를 그리트에게 설명해주는 장면이 나온다. 루비 셸락, 아라비아 고무, 와인 스킨, 말라카이트, 버밀리언을 하나씩 보여주면서. 영화 속 베르메르는 그림을 그리는 작업실 외에 별도의 공간에서 물감을 제조했는데 제조하는 공간은 비이커, 스포이드, 오일, 나이프, 그라인더 등이 있는 화학 실험실 같은 모습이었다. 물감 재료를 사러 그리트(스칼렛 요한슨)를 심부름 보내는 장면도 나온다.

　　- 베르메르 : (필요한 목록이 적힌 종이를 그리트에게 주며) "몇가지 색상이 필요해."
　　- 그리트 : (물감 재료 상에서 파란색 가루(라피스 라줄리 분말)를 사온다.)
　　- 베르메르 : "라피스(청금석)는 가져 왔나? 색을 섞어 다오."

　　라피스 라줄리를 사온 며칠 후, 베르메르와 그리트가 함께 유화 물감을 제조한다. 이때 그리트는 파란색을, 베르메르는 갈색 물감을 만든다. 그 물감으로 베르메르는 진주 귀걸이를 한 그리트의 그림을 그리게 되고, 울트라마린으로 채색한 부분이 '진주 귀걸이를 한 소녀'가 머리에 두른 터번이었다. 베르메르가 터번에 사용한 울트라마린은 광물성 안료이기 때문에 수백 년이 지난 지금도 선명하고 독보적인 색을 그대로 유지하고 있다.

　　오늘날에는 합성 제품을 많이 쓰지만, 여전히 진짜 울트라마린이 생산되고 있는데, 그 중 최고 품질은 kg당 가격이 1,500만 원에 달한다. 금보다 비싼 물감이 바로 울트라마린이다. 매우 비싼 물감이기 때문에 중세에는 성모 마리아의 옷을 채색할 때와 같이 특별한 경우에만 사용되었다. 심지어 직업 화가가 그림을 의뢰 받아 그릴 때 파란색을 칠해야

할 일이 있으면 울트라마린의 사용량을 계약서에 미리 명시해야 할 정도였다고 한다. 울트라마린이 반드시 필요하면, 별도의 물감 값을 받기도 했다.

베르메르는 거의 모든 작품에 라피스 라줄리로 만든 울트라마린을 사용했다. 라피스 라줄리는 화가들에게는 큰 부담이었는데, 베르메르가 평범한 소녀의 트로니를 그리면서 두건을 울트라마린으로 칠한 것은 실로 유별나고 지나치게 사치스러운 행위였다. 이로 인해 후대에 의문을 증폭시키면서 많은 이들의 상상을 자극하게 했다. 추정컨대, 그림 속 소녀가 화가에게는 사연이 있거나 특별한 사람이었을까? 하는 등의 의문이었다. 앞서 트로니 그림 속 소녀는 실존 인물이 아니었음을 설명했지만, 울트라마린과 함께 부의 상징이던 진주 귀걸이가 끊임없는 호기심을 자극하는 도화선이 됐다.

베르메르는 울트라마린을 너무 좋아해서 재산을 탕진한 화가로도 유명하다. 빛을 다루는 대가 베르메르. 그가 남긴 진주와 울트라마린. 그렇게 탄생한 진주 귀걸이를 한 소녀는 말이 없다. 하지만 살짝 벌린 입과 맑은 눈으로 수많은 이야기를 들려주고 있다. 베르메르의 작품 하나하나가 '생명에서 잉태한 보석, 진주'처럼 더 특별해 보이는 이유다.

⑧ 메멘토 모리, 자신의 죽음을 기억하라

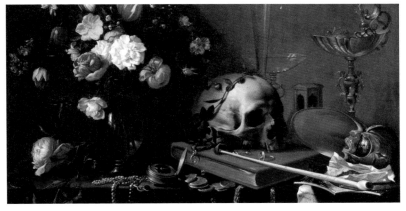

〈꽃다발과 해골이 있는 정물화〉 아드리안 반 우트렉트, 1642년경.

고요한 정물화 한가운데 해골 하나가 떡 하니 놓여 있다. 화려하게 핀 꽃, 책상 위에 놓인 진주 목걸이, 반지, 금시계 등 값진 금은 보화와 달콤한 와인 한 잔… 그림의 중심부에 있는 해골은 죽음을 뜻한다. 꽃은 지금 피어 있으나 점차 시들어 간다. 해골을 둘러싼 아름다운 것들은 삶의 쾌락을 의미한다. 전쟁에서 승리한 개선 장군이라도 우쭐대지 말고 겸손하게 행동하라. 그리고 "메멘토 모리(Memento Mori)". 즉, 반드시 죽는다는 것을 기억하라.

현세의 쾌락, 부귀, 명예 등은 모두 부질없는 것이라는 허무주의를 나타내는 미술사의 바니타스(Vanitas)는 16세기와 17세기에 네델란드를 중심으로 발달했던 화풍이다. 메멘토 모리를 나타내는 해골은 망자를 기억하는 모닝(mourning) 주얼리의 대표적인 모티브이기도 하다. 모래시계, 두개골, 대퇴골 등의 모티브가 다양한 종류의 주얼리에 유행했고 지금까지 이어지고 있다.

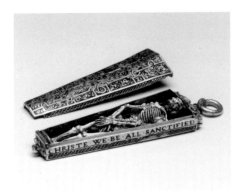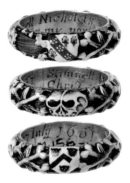

(왼쪽)〈토르 수도원 보물 펜던트〉1540-1550년경, 빅토리아 앨버트 박물관.
메멘토 모리의 대표적인 작품으로 금 소재에 에나멜로 장식했다. 'THRONGH.THE.RESVRRECTION.OF CHRISTE.WE.BE.ALL.SANCTIFIED(그리스도의 부활로 우리 모두 성스럽게 되리라).'가 테두리에 각인되어 있다.
(오른쪽)〈모닝(Mourning) 반지〉1661년, 빅토리아 앨버트 박물관.
사망한 자의 이름과 날짜인 1661년 7월 17일이 반지 내부에 각인되어 있는 메멘토 모리 반지. 반지의 금속 내부에 망자의 머리카락을 넣은 것이 보인다.

〈루비 에나멜 반지〉1550-1575년경, 빅토리아 앨버트 박물관.
해골은 흰색 에나멜로 되어 있고 해골 주위를 루비가 장식했다. 해골 반지의 안쪽에는 에나멜로 꽃무늬를 그렸다. 반지의 외부와 내부 모두 아름답게 장식했던 르네상스 시대 반지의 특징을 그대로 담고 있다.

6

카스틸리오네의 묘사,
청나라 건륭제의 비취
(Giuseppe Castiglione, 1688년~1766년)

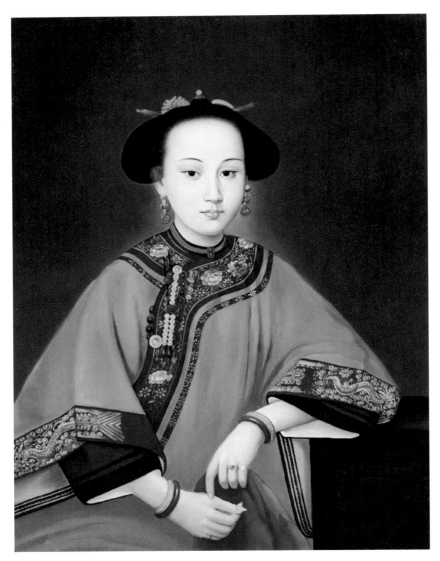

〈호자 부인의 초상〉 카스틸리오네, 1760년.

6

카스틸리오네의 묘사
청나라 건륭제의 비취
(Giuseppe Castiglione, 1688년~1766년)

〈청나라 건륭제〉
카스틸리오네. 1736년.

인물화 속에 보석을 남긴 화가들의 발걸음을 따라가다 보면 중국까지 이르게 된다. 1700년대 초반 무렵. 중국에서 전무후무한 독창적인 화법을 만났다. 18세기에 서양 스타일로 그려진 동양 사람의 그림. 난데없는 출현이었다. 지금까지 봐왔던 중국 화가들의 그림은 아닌 듯 하다. 초상화의 주인공은 다름아닌 중국 청나라의 황제와 황후, 그리고 청나라 상류층 여인들. 그림을 그린 사람은 역시나 이탈리아인 주세페 카스틸리오네(Giuseppe Castiglione, 1688년~1766년)였다.

중국 이름 랑세녕(郎世寧, Lang Shining)으로도 알려진 카스틸리오네는 1688년에 이탈리아 밀라노에서 태어났다. 그는 예술가 집안에서 자랐

고, 아버지도 화가였다. 카스틸리오네는 어릴 때부터 회화, 소묘, 판화 교육을 받았고 19세에 카톨릭 예수회에 들어가게 된다. 당시 이미 화가로 명성을 얻었던 카스틸리오네는 청나라에 가라는 지시를 받고 선교사로 27세(1715년)에 머나먼 청나라에 오게 된다. 청나라에 온 후, 그는 중국어를 학습해 중국어 실력이 유창 했다고 한다. 그는 뛰어난 그림 실력으로 인해 중국 황제의 눈에 띄어 선교사보다는 궁정 화가로서 50여 년간 활동하면서 청대 회화사에 큰 족적을 남겼다. 밀라노 태생인 카스틸리오네가 세상을 떠난 곳도 청나라였다. 그는 78세의 나이로 베이징에서 사망했다.

카스틸리오네, 중국 미술사의 서양인 화가

〈궁중 예복을 입은 건륭제〉 카스틸리오네.
1736년.

카스틸리오네는 중국 청나라 제4대 황제인 강희제(재위: 1661년~1722년)부터 옹정제(재위: 1722년~1735년), 건륭제(재위: 1735년~1796년)까지 3대 황제의 궁정 화가로 활약했다. 청나라는 250여년간 중국을 지배했던 왕조로 강희제, 옹정제, 건륭제의 통치 시기에 최 전성기를 이뤘다. 카스틸리오네가 청나라에 도착한 시기는 강희제 시대의 후반기였다. 카스틸리오네는 다른 예수교 선교사들과 함께 황궁에 머물며 유럽의 예술과 과학 문명에 대하여 궁금해하는 청나라 황제들에게 조언자 역할을 했다. 건륭제 때는 교회에 대한 심한 박해가 있었음에도 선교사로 들어온 카스틸리오네는 황제의 총애로 인해 화를 모면할 수 있었다.

카스틸리오네는 18세기 중국에 서양 화법을 소개한 장본인이다. 카스

틸리오네의 기법은 이탈리아 르네상스 미술에 기반한 색, 원근법, 빛의 강조에 있었다. 그는 이탈리아에서 기초를 닦은 서양화 기법을 바탕으로 중국에 와서 다시 중국 화법을 배웠고, 두 양식을 혼합한 새로운 분위기의 화풍을 만들어냈다. 중국의 전통 화풍과 혼합된 서양 화법은 궁정을 중심으로 청나라 화가들에게 계승되었고, 베이징을 중심으로 중국 근대 화단에까지 지대한 영향을 미쳤다.

그러다 보니 그는 중국 미술사에 기재된 매우 드문 서양인 화가로 남아 있다. 카스틸리오네는 화가일 뿐만 아니라 원명원에 베르사유 궁전을 모방한 건축물을 설계하고 시공을 주도했던 건축가이기도 했다. 원명원은 베이징 인근에 있는 궁전의 이름으로 황실의 여름 별장으로 사용되었다. 카스틸리오네는 원명원 내에 바로크 풍 외관에 로코코 풍으로 내부를 장식한 유럽식 궁전인 서양루(西洋樓)를 설계했다.

무엇보다도 카스틸리오네가 황제의 호감을 산 비결은 사실주의적인 인물화였다. 그가 그린 황제와 황후의 초상화는 극찬을 받았다. 그가 서양 화법으로 인물을 세심하게 묘사한 덕분에, 당시 청나라 황실에서 남녀가 착용했던 주얼리와 그에 세팅된 각양각색의 보석들을 볼 수 있게 됐다.

조주, 황제와 황후의 108개 구슬로 된 목걸이

아버지 옹정제에 이어 1735년 황제에 즉위한 건륭제는 이듬해인 1736년에 카스틸리오네에게 초상화를 그리라 명한다. 카스틸리오네는 25세였던 황제와 그의 첫번째 아내인 24세의 효현순황후 부찰씨가 궁중 예복을 입은 초상화를 비단에 채색해 완성했다. 서양 기법을 혼합하여 눈썹 털 하나까지 상당히 소상하게 묘사했기 때문에 황제와 황후의 모습이 머리끝에서

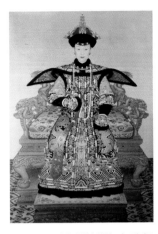

〈궁중 예복을 입은 효현순황후〉 카스틸리오
네. 1736년.

부터 발끝까지 생생하게 화폭에 담겼다. 그림을 보면 유난히 정이 깊고 사이가 좋았다는 황제와 황후는 의자에 앉아 포즈도 비슷하게 취하고 있다. 황제는 왼손으로 목걸이를 살짝 쥐고 있고, 황후는 오른손을 덮은 긴 소매로 목걸이 위를 살포시 감싸고 있다.

이 긴 목걸이가 바로 108개의 구슬로 된 조주(朝珠, Chaozhu)다. 조주는 청나라 궁중 예복을 입을 때 착용하는 목걸이로 황제와 황가의 일원 그리고 고위 관료들에게만 허락된 귀한 것이었다. 조주는 원래 불교의 염주였다. 그러나 종교적인 물건에서 점차 의미가 확대되어 나중에는 사회적 지위의 상징으로 바뀌었다. 납작한 비단 끈에 구슬을 엮고 펜던트를 매달았고, 구슬은 산호, 진주, 수정, 호박, 비취, 아게이트 등을 주로 사용했다. 남성은 한 줄, 여성은 한 줄 이상의 조주를 착용했다. 특히, 최고 지위의 여성에게만 세 줄 조주(목에 한 개, 어깨와 겨드랑이에 대각선으로 두 개) 사용이 허락되었다.

염주에서 발전한 것인 만큼 조주의 구슬 배열은 불교식이다. 총 108개 작은 구슬로 구성된 긴 목걸이에는 구간마다 4개의 큰 구슬이 다른 색으로 배치되어 있는데, 이는 사계절을 상징하는 것이다. 청나라는 궁중 복식 규정에 따라 조주에 사용할 수 있는 재료를 명확하게 규제했다. 보석의 종류, 끈의 색상을 포함하여 지위와 신분에 따라 차등을 두었다. 또한 남녀의 조주는 목걸이에 매달린 구슬 추의 위치가 달랐다. 특히, 진주는 궁중 의식에서 황제, 황태후, 황후만이 착용할 수 있었다. 왕자, 귀족, 관료들이 진주를 함부로 착용하는 것은 엄격하게 금지했다. 비단 끈의 색깔은 황제와 황태자는 밝은 노란색, 왕자는 진한 노란색, 관료들은 파란색으로 규정했다.

(왼쪽)〈조주〉 18세기, 피바디 에섹스 박물관. (오른쪽)〈조주〉 19세기, 메트로폴리탄 미술관.

카스틸리오네가 그린 초상화에서 황제는 산호로 보이는 선홍색과 라피스 라줄리로 보이는 청색 구슬로 된 한 줄짜리 조주를, 황후는 흰색, 파란색, 붉은색, 녹색 구슬로 된 3줄짜리 조주를 착용했다. 흰색은 진주, 녹색은 비취로 추측된다. 비취는 옥의 한 종류로 청아한 녹색을 띠는 보석이다. 건륭제와 황후는 슬하에 2남 2녀를 두었다. 효현순황후는 매우 아름답고 어진 성품으로 다른 후궁들을 질투하지 않았다고 한다. 게다가 절제의 미덕까지 갖춘 인물이었다. 머리에 집중적으로 각종 보석을 치장하던 당시에도 보석을 사용하지 않았고 대신에 머리에 야생화를 꽂았다고 한다. 그런 황후는 남편의 사랑과 백성들의 존경을 받았다. 그러나 자식 4명이 모두 어린 나이에 사망하자 이로 인한 정신적인 충격으로 건강이 급격히 나빠지게 된다. 결국 36세의 젊은 나이에 세상을 떴다.

사이가 좋았던 황제와 황후는 여행을 항상 함께 다녔는데, 향년이 1748년으로 여행을 마치고 돌아오는 배 안에서 죽고 말았다. 효현순황후가 죽고 나서 건륭제는 2년 후 두번째 부인을 맞긴 했으나 먼저 떠난 황후를 평생 그리워했다고 전해진다. 건륭제는 시를 짓는 것을 좋아하여 평생 4만 수가 넘는 시를 지었다. 그가 황후를 그리며 쓴 시 중에는 다음과 같은 시 구절이 있다.

'그대 없이 홀로 오래 살아도 아무 즐거움이 없다.'

만주족 황제들의 뿌리를 그리다

〈말을 탄 갑옷을 입은 건륭제〉 카스틸리오네, 1758년

청나라는 만주족이 중국 대륙을 정복해 이룬 나라였다. 만주 벌판을 가로질러 말을 타고 달리며 천하를 호령했던 그들에게 말은 동반자이자 귀한 동물이었다. 만주족 황제들에게 말 그림은 그들의 뿌리를 찬양하는 것과도 같았다. 그래서인지 청나라의 최 전성기 시기 베이징에 머물렀던 카스틸리오네의 그림에는 수많은 말들이 나온다. 그는 초상화, 화조화, 동물화, 기록화 등 수많은 소재의 작품을 남겼지만, 그 중에서도 말에 특화된 화가였다. 말의 무리를 역동적으로 묘사한 '백준도(百駿圖, 1728년 옹정 6년)'가 그의 가장 대표적인 역작이다.

카스틸리오네가 황제를 그린 '말을 탄 갑옷을 입은 건륭제(1758년)'와 '사냥하는 건륭제(1700년대 후반 경)'에도 말이 등장한다. 황금색 갑옷을 입고 얼굴의 일부만 빠끔히 내민 황제는 여러 마리의 용이 새겨진 누런 갑옷에 갖가지 보석으로 치장된 투구로 온몸을 휘어 감고 있다. 황제가 탄 말도 황금색 띠를 두르고 보석을 장식했다. 그야말로 옷에서부터 번쩍번쩍 빛이 나면서 드높은 황제의 권세가 느껴진다. 그림에 나온 것과 흡사한 건륭제가 입었던 실제 황금 갑옷이 파리 군사 박물관(Musée de l'Armée)에도 전시되어 있다.

〈건륭제가 실제로
입었던 황금 갑옷〉
18세기,
파리 군사 박물관.

사냥하는 건륭제, 청나라 황제의 궁수 반지

황제의 그림에서 말과 함께 공통적으로 등장하는 것이 있다. 활시위를 당긴 후, 두 팔을 활짝 들고 있는 황제의 오른손. 바로 그 오른손 엄지손가락에 낀 반지다. 이 반지는 궁수(弓手) 엄지손가락 반지(Archer's Thumb Ring)로 불린다. 역사적으로 사냥, 전투, 스포츠에 활 쏘기는 필수였다. 궁수들은 활을 쏠 때 엄지 손가락에 손 보호용으로 고리를 꼈는데 고리는 활시위를 풀어주는데 도움을 주기 위해 사용되었다. 청나라의 궁수 엄지손가락 반지는 주로 옥으로 만들었고 옥에 정교한 조각을 새기기도 했다. 청나라뿐만 아니라 인도와 서양에서도 같은 기능을 수행한 궁수 엄지손가락 반지가 존재했다.

청나라 시대에는 이 엄지 손가락 반지가 고위 관료들과 지식인들 사이에서 패션으로 자리잡았다. 부와 지위의 상징으로 엄지 손가락 반지를 착용하기도 했다. 건륭제는 카스틸리오네의 여러 그림에 기록되어 있

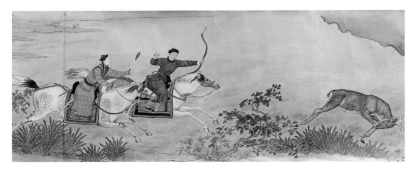

〈사냥하는 건륭제〉 카스틸리오네, 18세기 후반.

(왼쪽)〈백옥 궁수 반지〉 1800년대 중국, 클리브랜드 박물관. (오른쪽)〈네프라이트에 루비와 다이아몬드로 꽃, 에메랄드로 잎을 만든 엄지 반지〉 17세기, 빅토리아 앨버트 박물관

을 정도로 엄지손가락 반지를 애용했다. 1793년 영국은 청나라에 외교관 조지 매카트니(George Macartney)를 대표로 한 외교 사절단을 파견했는데, 이 때 건륭제를 접견했던 영국 사절단은 방명록을 자세하게 남겼다. 이 방명록에도 건륭제의 양 손을 장식한 궁수 엄지손가락 반지가 언급되어 있다.

황후와 후궁 11명의 한가지 공통점, 3쌍 귀걸이

카스틸리오네의 또 다른 대표작으로 '심사치평도(心寫治平圖, 1736년, 건륭 원년)'를 들 수 있다. 그림에는 가로로 길게 총 13명의 인물이 나란히 배열되어 있다. 마치 오늘날의 증명 사진을 연결한 것 같은 모습이다. 그림 속 주인공들의 정체가 놀랍다. 다름아닌 황제와 황후 그리고 11

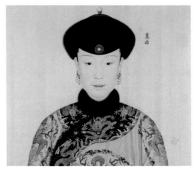

3쌍 귀걸이를 착용한 〈심사치평도 중 효현순황후〉
카스틸리오네. 1736년.

명의 후궁들을 그린 것이다. 일종의 단체 초상화라고 할 수 있다. 황제가 맨 오른쪽, 바로 옆에는 황후 그리고 나란히 후궁들이 배치되어 있다. 그림 전체의 크기가 가로 1154.5cm x 세로 53.8cm. 가로로 상당히 긴 그림이다. 한 인물 당 대략 가로 50cm x세로 50cm를 차지하고 있다.

12명의 황가(皇家) 여인들을 그린 단체 초상화에서 특이한 주얼리가 등장한다. 바로 얼굴 옆 선에서 시선을 사로잡는 세 쌍의 귀걸이다. 12명 여인 모두가 한쪽 귀에 귀걸이를 3개씩 총 6개 귀걸이를 착용하고 있다. 이를 '일이삼겸(一耳三鉗)'이라고 한다. 이는 중국의 많은 소수 민족 중 하나인 만주족의 풍습으로, 여자 아이가 태어나면 양쪽 귀에 귀를 3개씩 뚫었다. 일반적으로 귀걸이는 한쪽에 하나만 착용하곤 했지만, 만주족은 공식적인 자리에서는 세 개를 착용하는 것을 예로 여겼다.

〈심사치평도〉 카스틸리오네. 1736년.

그러므로 3쌍 귀걸이를 착용한 것은 청나라의 지배층이었던 만주족의 풍습을 드러내고 있다고 할 수 있다. 귀걸이의 소재는 신분과 지위에 따라 달라졌다. 황후는 금을 사용하고 다른 이에게는 허락되지 않는 가장 귀한 보석으로 귀걸이를 장식했다. 건륭제는 만주족의 풍습을 잇는 일이 삼겹을 철저하게 고수했다. 카스틸리오네가 그린 '심사치평도' 속 귀걸이에는 이러한 시대상이 그대로 반영되어 있는 것이다.

호자 부인의 초상, 비취 주얼리와 18개 구슬 장식

비취 귀걸이, 비취 팔찌, 그리고 비취 머리 꽂이를 한 젊은 여인. 이국적인 분위기의 이 그림은 너무나 모던한 느낌을 준다. 아마도 근대나 현대의 중국 작가에 의해 그려진 초상화일 듯한 분위기를 풍긴다. 그러나 이 초상화 역시 카스틸리오네가 그린 것으로 1760년 작품이다. 제목은 '호자 부인의 초상(Portrait of Lady Hoja)'.

이 그림의 주인공은 건륭제의 여러 후궁 중 한 사람이다. 건륭제가 위구르의 소화탁휘지잔(霍集占)을 쳐서 정복하고 전리품으로 데려온 여인으로 알려져 있다. 황제가 거부할 수 없는 매혹적인 향기를 몸에 지녔다고 하는데, 일명 '향비'로 불린다. 그녀는 그 향내를 보존하기 위해 매일 낙타 우유로 목욕을 했다고 한다. 외모가 무척 이국적이고 아름다워 건륭제는 황후 다음으로 그녀를 지극히 아꼈다고 한다. 10명이 넘는 수많은 후궁들 중에서 드물게 궁정 화가 카스틸리오네의 초상화가 여러 점 남아 있는 것만 봐도 황제가 얼마나 챙겼는지 짐작할 만하다.

일각에선 호자 부인이 향비가 아닌 다른 인물이라는 주장도 있다. 다만 차림새로 보아 높은 신분 임은 확실하고, 궁정 화가가 초상화를 그렸

던 만큼 황실과 연관된 인물임은 분명해
보인다. 이 그림에서는 카스틸리오네가 정
교하게 그려낸 청나라 시대의 아름다운 비
취 주얼리를 감상할 수 있다. 그 시대에도
옥을 가공하여 오늘날 접하는 것과 흡사한
세련된 느낌의 디자인을 만들어냈다는 것
이 놀랍다. 비취 주얼리 외에도 호자 부인
이 상의 옷깃에 장식해 늘어뜨린 구슬 장
식이 눈에 띈다. 이는 염주의 한 형태로 18

▶ 시바지 부분 확대

개 구슬로 이루어진 시바지(十八子, Shibazi)라고 한다. 손목에 걸어 팔찌
로 사용하기도 하고 호자 부인처럼 옷깃에 달기도 했다.

평범한 여인의 옥 팔찌 3개

카스틸리오네의 그림에 자주 나타나는 옥은 예로부터 동양 문화에서
는 으뜸의 보석으로 군림했다. 특히, 중국인들이 가장 사랑하는 보석이었
다. 옥은 착용자의 몸과 영혼을 나쁜 것으로부터 보호하고 치유한다고 믿
어 신성한 힘이 있는 부적처럼 여겨지기도 했다. 카스틸리오네가 그린 호
자 부인도 옥 팔찌를 양 손에 착용하여 이를 몸에 지녔다.

옥 팔찌는 중국 문화에서 그 의미가 남달랐다. 고대 무렵부터 사회적
지위에 관계없이 중국 여성들이 가장 선호해 온 주얼리 품목이다. 과거
중국 여성들은 일반적으로 평생에 걸쳐 적어도 세 개의 옥 팔찌를 소유했
다고 한다. 첫 번째는 어린 소녀였을 때 아버지가, 두 번째는 결혼할 때 어
머니가 주었는데 어머니에게 받은 옥 팔찌는 다음 세대에게 가보로 대물

▶ 옥팔찌 부분 확대

림 된다. 세 번째 옥 팔찌는 사랑하는 연인으로부터 받았다. 평생 동안 그
녀를 보호하며 사랑하겠다는 표현이었다. 종종 시어머니가 결혼할 때 며
느리에게 네번째 옥 팔찌를 만들어주기도 했다. 옥 애호가들은 오늘날까
지 옥 팔찌의 전통을 이어가고 있다.

옥, 중국인에게 궁극의 보석

'황금유가옥무가(黃金有價玉無價)'. 황금은 값을 매길 수 있지만 옥은
값을 매길 수 없다. 중국인들은 금과 은같은 금속은 불로 다스릴 수 있지
만, 옥은 불로 다스릴 수 없기에, 금보다 더 신성하고 가격을 매길 수 없는
궁극의 가치라고 믿었다. 이처럼 중국인들은 옥의 DNA를 갖고 있다. 1만
년 가까운 중국 역사의 영혼에 박혀있는 존재가 옥이기 때문이다.

옥(Jade)은 크게 백옥으로 대표되는 연옥(軟玉, Nephrite)과 비취로 대
표되는 경옥(硬玉, Jadeite)으로 나눌 수 있다. 제이드는 연옥과 경옥을 모
두 포함하여 부르는 말이다. 호자 부인이 착용한 것은 선명한 녹색의 비
취(翡翠)이다. 녹색 계열의 비취와 더불어 반투명한 우유색 같은 백옥은

(위-왼쪽)〈보석으로 장식한 네프라이트 접시〉18~19세기, 메트로폴리탄 미술관.
(위-오른쪽)〈백옥 당초수(壽)자 길상문합〉(아래)〈백옥 매화문 주전자와 잔대〉
서울시 무형문화재 엄익평 옥장

옥 중에서도 가장 아름다운 색상으로 평가된다. 그러나 옥의 색은 두가지만 있는게 아니라 신비로울만큼 다양하다. 옅은 녹색, 짙은 녹색, 청록색, 분홍색, 라벤더색, 등 다양한 색으로 산출되는 광물이다. 옥은 주얼리뿐만 아니라 장식품, 그릇, 문방구 등으로 실생활에서도 널리 사용됐다.

우리나라에서도 옥은 으뜸가는 보석이었다. 풍채와 용모가 뛰어나고 절개가 굳은 군자를 금옥군자(金玉君子)라 불렀고, 옥이 군자의 덕을 나타낸다고 하여 '군자필패옥(君子·必佩玉)'이라는 말도 전해온다. 군자는 반드시 옥을 지녀야 한다는 뜻이다. 심지어 애지중지 사랑받고 귀하게 자란 자녀를 '금지옥엽(金枝玉葉)'이라 부른 것에서, 옥에 대한 애정의 깊이를 느낄 만 하다.

그런 옥을 서양 화가 카스틸리오네가 1700년대에 정교하게 화폭에 담아냈으니, 자못 신기하면서도 반가운 일이 아닐 수 없다.

여러 유색 보석들과 네프라이트(잎)로 만든 하이 주얼리 〈시크릿 가든 컬렉션 반지〉 ⓒ Fabergé

⑨ 주얼리는 남자의 것?

(위-왼쪽)〈교황 율리우스 2세〉라파엘과 워크샵, 1511년경. (위-오른쪽)〈모리츠 부스너의 초상화〉크라나흐 the elder, 1520년경. 성직자의 반지는 권위의 상징, 부유한 상인의 반지는 부의 상징이었다. (아래-왼쪽)〈스웨덴의 구스타브 3세〉알렉산드르 로슬린, 1777년. (아래-오른쪽)〈나나 파드나비스〉존 토마스 세튼, 1778년.

　왕의 주얼리는 권력과 권위를 나타낸다. 과거 왕들은 주얼리를 가장 많이 착용했던 남성이었다고 해도 과언이 아니다. 구스타브 3세의 여러 층으로 된 큰 체인이 단연 시선을 끈다. 유럽뿐만 아니라 동양에서도 주얼리를 착용했다. 인도의 총리였던 나나 파드나비스의 초상화에서 진주

(위-왼쪽)〈블랙 프린스, 에드워드 흑태자의 시그넷 반지〉14세기, 루브르 박물관.
(그 외)〈시그넷 반지〉14~17세기, 빅토리아 앨버트 박물관.

후프 귀걸이, 진주 목걸이, 보석으로 치장한 머리 장식을 볼 수 있다.

인류의 역사에서 주얼리는 오랫동안 남성의 필수품이었다. 고대 이집트 벽화에선 남성들이 목걸이, 칼라, 팔찌, 암 밴드(팔뚝에 착용)를 착용하고 있는 것을 볼 수 있다. 이후 시대적인 유행에 따라 더하고 덜함의 차이는 있었지만 19세기 중반까지 남성들은 주얼리를 다양한 목적으로 착용했다.

힘과 권력을 나타내는 수단, 신분이나 계급을 증명하는 방법, 혹은 서류에 인장을 남기기 위한 실용적인 도구로 주얼리를 가까이했다. 대표적인 것이 남자의 시그넷 반지다. 왕의 시그넷 반지는 법적 효력을 갖는 공식 문서를 봉인하는 용도로 사용했다. 시그넷 반지에는 주로 가문의 문장, 이니셜 등이 새겨져 있다. 19세기 중반에 이르러서야 비로소 남성들은 지금과 유사하게 절제된 주얼리만 착용했다.

⑩ 진주 귀걸이를 한 남자들

〈월터 릴리 경의 초상화〉 작자 미상, 1588년.

우아한 광택이 아름다워 여성의 전유물 같은 진주는 과거에는 남성들이 선호하는 보석 중 하나였다. 특히 16세기와 17세기 유럽의 일부 부유층 남성들에게는 진주 귀걸이 착용이 그들만의 독보적인 스타일이었다. 영국의 정치가이자 탐험가인 월터 릴리 경(1552~1618년)은 물방울 모양의 진주 귀걸이를 왼쪽 한쪽에만 착용했다. 릴리 경은 엘리자베스 1세 여왕의 연인으로도 유명하다. 초상화 속 귀걸이의 크기와 옷에 장식된 진주의 개수만 봐도 그의 부와 권력을 실감할 수 있다.

(왼쪽)〈찰스 1세의 왕자 시절 초상화〉아이작 올리버. 1615년. (오른쪽)〈킹 찰스 1세의 초상화〉반 다이크, 연도 미상.

영국 찰스 1세(1600~1649년, 재위 1625~1649년)에게 진주 귀걸이는 분신과도 같다. 섬세하게 짜인 레이스 칼라 위로 진주 귀걸이가 유난히 돋보인다. 그가 언제부터 귀걸이를 했는지 명확하지 않지만 15세 초상화에도 왼쪽에만 착용한 동일한 귀걸이가 나온다. 찰스 1세는 권위적인 통치 방식 때문에 의회와 큰 마찰을 빚었고 1649년 단두대에서 처형당했다.

찰스 1세는 단두대에 오르는 순간에도 귀걸이를 빼는 것을 거부했다고 한다. 이를 안 군중들이 처형이 집행된 후 왕의 진주를 쟁취하기 위해 떼 지어 몰려들었을 정도였다. 그러나 진주 귀걸이는 그대로 시신에 보존됐다가, 장례가 끝난 후 딸에게 보내졌다. 이후 대물림 되어 영국 할리 박물관에 보존되어 있다.

7

부셰와 퐁파두르 부인의
카메오 팔찌
(François Boucher, 1703년~1770년)

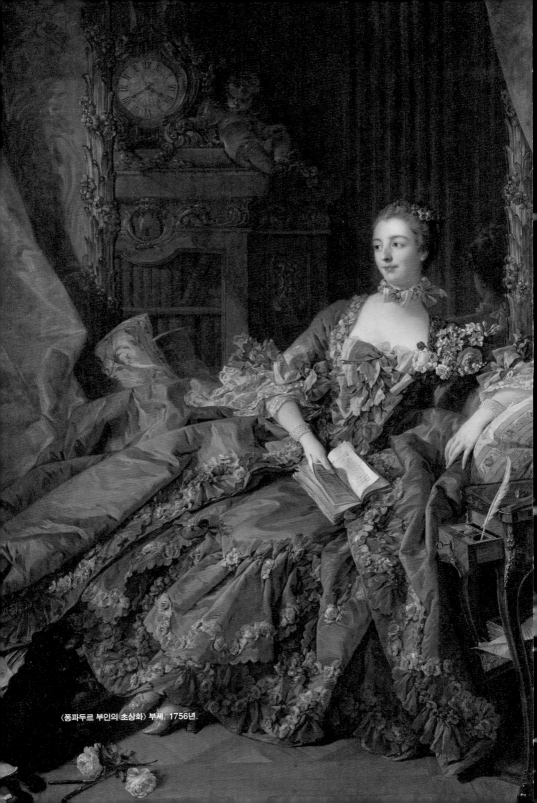

〈퐁파두르 부인의 초상화〉 부셰, 1756년.

7

부셰와 퐁파두르 부인의
카메오 팔찌
(François Boucher, 1703년~1770년)

〈프랑스와 부셰의 초상화〉
구스타프 룬드버그, 1741년.

"언젠가 이 아이는 왕의 여자가 될 것입니다."

1730년 점쟁이인 마담 드 르봉이 평민 신분의 9살 소녀에게 한 말이다. 소녀는 백옥 같은 피부, 금발에 가까운 밝은 갈색 머리에 신비한 청록색 눈동자를 갖고 있었다. 점쟁이의 예언 이후 9살 소녀에게는 '어린 왕비(Reinette, Little Queen)'라는 별명이 생겼다. 어려서부터 평민 신분에 어울리지 않게 왕비로 불리며 자란 것이다. 소녀는 '여왕 같은 아이(Queeny)'라고도 불렸다.

이 소녀의 본명은 무엇일까? 바로 '잔 앙투아네트 푸아송(Jeanne Antoinette Poisson).' 우리에게는 마담 드 퐁파두르(Madame de

Pompadour, 1721년~1764년)로 잘 알려진 퐁파두르 부인이다. 퐁파두르 부인은 프랑스 왕 루이 15세(Louis XV, 1710년~1774년, 재위기간 1715년~1774년)의 애첩 중 한 명으로 1745년 왕의 공식 정부인 '메트레상티트르(Maîtresse-en-titre)'가 된 후 죽을 때까지 20년 동안 루이 15세의 사랑을 받은 인물이다. 루이 15세의 애첩들 대부분은 귀족 출신이었지만 퐁파두르 부인은 첫 평민 출신으로 루이 15세의 정부가 되고 나서도 무시와 차별을 받았다고 한다. 그럼에도 불구하고 그녀는 가장 중요한 한 가지, 왕의 마음을 독차지했다.

루이 15세는 다섯 살에 왕위에 올라 무려 59년 동안 프랑스를 통치했다. 퐁파두르 부인은 루이 15세가 35세~55세까지 중·장년이던 인생의 20년간 황금기를 함께 한 애첩이었다. 루이 15세의 초상화를 보면 동시대를 살았던 유럽의 합스부르크가나 튜더가의 인물들에 비해 용모가 빼어났다는 것을 알 수 있다. 그는 2살이라는 어린 나이에 부모를 모두 여의고 5세에 증조 할아버지였던 태양왕 루이 14세의 뒤를 이어 왕좌에 올랐다. 루이 15세는 왕의 위엄은 갖췄으나 성격은 부드럽고 유약했다. 이런 그의 성품은 정치적 무관심과 무능함으로 이어졌다. 정치적으로 결단력이 없었던 그는 국정을 옛 가정교사였던 플뢰리 추기경에게 일임하였다. 그리곤 선왕인 루이 14세의 명성 뒤에 숨어서 자신만의 생활을 즐겼다. 플뢰리 추기경이 세상을 떠난 1743년 이후에는 국정 운영을 애첩인 퐁파두르 부인에게 의존했다.

루이 15세는 15살에 폴란드 왕의 딸인 마리 레슈친스카와 정략 결혼을 했다. 마리 레슈친스카는 루이 15세보다 일곱 살 연상이었다. 루이 15세는 27세의 젊은 나이에 이미 자녀 열 명의 아버지였다. 왕비는 결혼 후 열명의 아이를 출산 후 너무나 지쳐버린 나머지 더 이상 임신이나 부부관계를 원하지 않았다.

(왼쪽)〈루이 15세의 초상화〉루이 미셸 반 루, 1765년. (오른쪽)〈마리 레슈친스카의 초상화〉샤를 앙드레 반 루, 1747년.

수백 년 전의 왕과 왕비 그리고 공식 정부와의 관계를 오늘날의 시각으로 이해하기는 어렵지만, 국제 결혼으로 나라의 이익을 저울질했던 유럽 왕가에서 왕비가 정부의 존재를 부정할 수만은 없었던 것 같다. 그래서인지 왕비는 만일 남편에게 정부가 필요하다면 다른 여인보다는 퐁파두르 부인이 낫다는 말까지 했을 정도였다. 그런 분위기 속에서 퐁파두르 부인은 권세를 누렸다. 그녀는 왕의 일정 관리는 물론, 왕을 대신한 의사 결정권자로서 프랑스 정치, 경제, 문화를 주도하던 당대의 실세였다.

왕관만 없던 왕비, 퐁파두르 부인

퐁파두르 부인은 상인의 딸로 태어났다. 하지만 아버지가 사업 실패로 파산해 외국으로 도피했고 어린 퐁파두르가 열 다섯 살까지 파리로 돌아

〈가면무도회〉 샤를 니콜라 코행. 1745년.

오지 못했다. 그러나 어머니의 친구이자 연인이었던 부유한 금융가 르 노르망 드 투르넴이 퐁파두르 부인 가족을 돌봐 줬고, 어린 퐁파두르는 투르넴을 '삼촌'이라고 부르며 자랐다.

어머니 덕분에 부유한 후견인을 둘 수 있었던 퐁파두르는 덕분에 상류층 여성에게 필수적인 엘리트 교육을 받았다. 어린 시절부터 왕비로 불려서인지 야망이 컸던 그녀는 차근차근 교양과 에티켓을 갖추어 나갔다. 당대 최고의 문학가와 사상가들이 모이는 살롱을 열어 주도할 정도로 대단한 지적 매력을 지녔고, 대화에 능했으며, 유머 감각도 훌륭했다고 한다. 그녀는 1741년 19세에 좋은 가문의 부유한 남편감을 물색해 결혼했다.

결혼 덕에 그녀는 새로운 지위를 얻었고, 사교계에 자연스럽게 들어갈 수 있었으며 무도회에 참석하는 등의 자유를 누렸다. 자연스럽게 왕과의 접촉이 가능한 발판을 마련해 나간 셈이었다. 더욱이 그녀가 거주하던 영지 주변의 세나르 숲은 왕의 사냥지로, 정기적으로 왕이 방문하

던 곳이었다. 1744년 무렵 그녀는 왕의 눈에 띄기 위해 분홍색이나 파란색의 멋진 승마복을 차려 입고, 사륜 마차를 타고 사냥터 주위를 맴돌았다.

'왕 눈에 띄기 작전'은 대성공이었다. 둘은 내연의 관계를 맺어 나가다가 왕이 퐁파두르 부인을 1745년 가면 무도회에 초대하면서 관계가 공식적인 것으로 변했다. 이어 왕은 공식 정부로 그녀를 베르사이유 궁에 입성 시킨다. 왕은 입성과 동시에 그녀에게 마퀴즈(Marquise, 후작 부인)라는 귀족 직위를 하사했다. 남편과 이혼 절차를 마무리하고 마침내 퐁파두르 부인은 1745년, 24세에 왕의 여자가 되었다. 15년 전 점쟁이의 예언이 현실로 이루어진 것이었다.

그녀는 왕관만 없는 왕비였다. 권력 실세이면서 문화 예술의 후원자였다. 그녀 자신이 음악, 연기에 능한 예술가였으며 잘 알려져 있지는 않지만 보석 조각가(Gemstone Engraver)이기도 했다. 직접 보석 조각 작품집을 책으로 남겼을 정도다. 왕의 마음을 사로잡을 정도로 미모를 타고났으며, 패션 감각도 뛰어났다. 그녀가 입는 드레스, 주얼리, 헤어 스타일은 유럽 여성 모두가 따라했을 정도로 당대 패션을 주도했다. 루이 15세에 이어 왕이 되는 루이 16세의 황태자 시절의 왕비 마리 앙투아네트도 그 중 한 명이었다.

그녀가 궁중에 있던 때는 로코코(Rococo)시대와 겹친다. 로코코의 어원은 프랑스어 로카유(Rocaille, 조개 무늬 장식). 원래는 루이 15세 시대(1730년~1750년)에 유행하던 프랑스 건축의 특유한 내부 장식, 미술, 생활 용품의 양식을 의미했으나 바로크 시대의 호방한 취향을 이어받은 화려한 색채와 섬세한 장식의 예술 사조로 의미가 확대됐다.

퐁파두르 부인은 로코코 시대의 스타일 아이콘이었다. 그런 그녀의

초상화는 여러 작가에 의해 남아서 지금도 살아있는 듯한 그녀의 자태를 볼 수 있다. 꿈을 현실로 만들었던 아름다운 권력자, 퐁파두르 부인을 가장 잘 표현했던 화가는 단연 바로 당대 엘리트 화가였던 프랑수와 부셰(François Boucher, 1703년~1770년)다. 부셰는 초상화를 주로 그린 화가가 아니었다. 그러나 퐁파두르 부인의 초상화만 7점 이상 그렸다. 그 중에서도 부셰가 1756년에 그린 퐁파두르 부인의 초상화(p. 166)는 역대 초상화 중 가장 아름다운 걸작으로 꼽히고 있다.

로코코의 대가, 프랑스와 부셰

프랑스와 부셰는 프랑스 로코코를 대표하는 화가다. 1723년 왕립미술원에서 회화 대상을 받은 엘리트 화가로 1727년에는 이탈리아로 유학도 다녀왔다. 무엇보다 퐁파두르 부인의 총애를 받아 화단의 중심 인물이 되었다. 그는 그리스 신화에 나오는 여신의 모습이나 귀족과 상류층을 묘사하는 풍속화를 즐겨 그렸다. 부셰의 그림은 프랑스 로코코의 전형적인 아름다움이 구체화된 것이었다. 로코코는 바로크 양식이 변형된 것이라 할 수 있는데, 거대하고 선이 굵은 바로크 시대의 장엄한 취향보다는 화려한 색채와 경쾌하고 섬세한 장식이 특징이었다. 루이 14세의 절대 왕정 이후 형식적이고 엄격한 규칙에 대한 반발로, 인간 내면의 욕구가 눈을 뜨고 쾌락적인 정서가 장식적인 예술로 분출된 것으로 해석할 수도 있다.

로코코가 프랑스에서 탄생했다는 사실은 의미가 남다르다. 르네상스 이래 미술의 흐름은 이탈리아에서 발생하여 프랑스로 유입된 것이었다. 그러나 반대로 로코코는 프랑스에서 태어나 프랑스 풍이 전 유럽으로 퍼

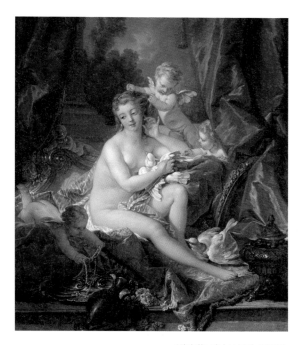

〈화장하는 비너스〉 부셰, 1751년.

져 나간 것이다. 이후 프랑스는 문화 예술에서 유행을 선도하며 파리가 세계 미술의 중심지로 자리를 굳혔고, 오늘날 세계 패션 산업의 중심지가 됐다. 그 초석이 로코코였고, 로코코의 중추적인 역할을 했던 이가 부셰였다고 할 수 있다. 또한 당시 파리 패션의 유행을 주도하던 인물이 바로 퐁파두르 부인이었으니 부셰가 그린 '퐁파두르 부인의 초상화'는 당대 두 거장의 만남이었다고 할 수 있다.

부셰는 40여년에 걸친 오랜 기간 내내 왕성한 작품 활동을 보여주었다. 부셰의 그림은 깃털처럼 우아한 느낌으로 아름답고, 밝고, 가볍고, 호화스럽고, 세련되고, 에로틱한 이미지였다. 그림뿐만 아니라 그는 태피스트리(여러 색의 실로 그림을 표현한 직물), 동판화, 책의 삽화, 도자기 류를 장식한 그림 등 다방면에 걸쳐 작품을 남겼다. 그를 모방한 작품마저

성행했고 이는 프랑스의 모든 계층에서 사랑받았다.

　부셰의 주요 작품으로는 《다이애나의 목욕, 1742년》, 《화장하는 비너스, 1751년》, 《퐁파두르 부인, 1756년》 등이 있다. 이 중 《화장하는 비너스》는 초상화는 아니지만, 1750년에 베르사유에서 공연된 동명의 연극에서 주연을 맡았던 퐁파두르 부인을 모델로 한 작품으로 알려져 있다.

부셰가 그린 1756년 초상화 속 퐁파두르 스타일

　"남자라면 누구나 그녀를 정부로 삼지 않고는 못 배겼을 것이다. 적당히 훤칠한 키, 아름다운 자태, 부드러운 얼굴 선에 오목조목 균형 잡힌 이목구비, 눈부신 피부와 미끈한 손과 발, 그리 크지 않지만 생기와 재치가 넘쳐 흐르는, 세상에서 가장 빛나는 두 눈, 몸 동작 하나하나까지 그녀는 완벽히 조화를 이루고 있었다. 궁정 안에서 아무리 소문난 미인이라고 해도 그녀를 따라올 여인은 없었다."

　프랑스 궁정의 한 고위 관리가 퐁파두르 부인을 두고 한 말로 전해진다. 부셰가 그린 퐁파두르 부인의 초상화에는 각 그림마다 그녀의 미모가 고스란히 나타난다. 가장 대표적인 작품인 1756년 초상화(p. 166)를 보면 퐁파두르 부인은 그야말로 동화 속 공주님 같다. 1756년은 퐁파두르의 권세가 정점에 있을 때. 그녀는 단순한 미인이 아니라 지적 매력, 명석한 두뇌, 뛰어난 처세술까지 겸비한 여인이었다. 이 초상화에는 그런 그녀를 상징하는 패션이 곳곳에 눈에 띈다.

　먼저, 청록색 공단 드레스. 분홍색 레이스와 꽃 장식이 있는 드레스다. 퐁파두르가 '로브 아 라 프랑세스(Robe a la Francaise)'를 자신의 스타일

로 변형해 유행시킨 것이었다. '로브 아 라 프랑세스'는 18세기 중반의 여성복으로, 프랑스풍 드레스란 뜻이다. 몸통 부분은 몸에 꼭 맞고 두 개의 커다란 주름이 뒤로 흐르는 디자인이다. 퐁파두르가 오기 이전에 궁정 여인들은 주로 딱딱한 분위기의 무거운 의상을 주로 입었다. 로브 아 라 프랑세스는 격식을 차릴 필요가 없는 편한 옷으로, 하인들도 입던 단순한 드레스였다. 이를 퐁파두르는 풍성하게 부풀리고 주름, 레이스, 작은 리본 등으로 장식했다. 목에도 드레스와 같은 리본 장식을 했다. 드레스 밑자락 아래로 빼꼼이 얼굴을 드러낸 하이힐도 그녀가 유행시킨, '퐁파두르 힐'이라고 불리는 구두다.

얼굴을 돋보이게 하는 깔끔하게 올린 머리 스타일에 목걸이나 귀걸이를 하지 않은 것도 퐁파두르 스타일이었다. 이전의 왕족이나 귀족의 초상화를 보면 머리를 크게 부풀리고, 머리 또는 의상에 크고 과한 장식들을 치렁치렁 매단 모습이 대부분이었다. 하지만 그녀는 이를 대폭 간소화하고, 전체적인 조화를 이루게 했다. 대신 가슴 부분에는 풍성한 리본 장식을 했고, 치마에는 꽃 장식을, 그리고 볼과 입술엔 핑크색으로 화사한 모습을 연출했다.

퐁파두르의 핑크색은 사연이 있는 색깔이었다. 그녀가 도자기에 사용하기 위해 1757년 세브르(Sèvres, 프랑스 세브르에 있는 국립자기공장)를 후원하여 개발한 안료에서 나오게 된 색깔이었다. 퐁파두르 이전에는 없던 색이다. 그래서 색상 명에 '로즈 퐁파두르(Rose Pompadour)'라는 이름이 붙여졌다.

그녀의 지적인 매력을 부각하는 소품도 보인다. 바로 그녀의 손에 들고 있는 책이 그렇다. 의자에 기대 앉은 그녀의 배경 거울에 비친 책장에도 빼곡히 찬 책들이 보인다. 실제로 그녀는 책을 즐겨 읽었고, 당대 사상가들과도 교류할 만큼 지적 능력을 갖췄다. 여성의 초상화에 책이 등장하

는 것은 전례가 없었다. 그녀는 가난한 귀족 자녀를 교육하는 사관학교 설립을 주도했고, 지식을 집대성한 백과사전 편찬도 후원했다. 그 백과사전이 초상화 속의 오른쪽 탁자 아래에 보인다.

이외에도 거울에 비치는 가구, 시계와 시계의 조각상, 거울 테두리, 탁자 모양 등 모든 것이 퐁파두르 부인의 취향으로 탄생한 퐁파두르 스타일이었다. 왼쪽 발 아래 보이는 악보와 붓은 그녀가 뛰어난 음악가, 예술가이자 예술의 부흥에 힘쓴 후원자임을 상징한다. 그 뿐만이 아니다. 탁자의 열린 서랍에는 깃털로 된 펜이 잉크에 꽂혀 있고, 탁자 위에는 초에 녹여서 사용하는 인주와 봉투가 보인다. 이는 그녀가 서명을 하는, 공적 임무를 수행하는 위치에 있다는 것을 의미한다. 발 아래에는 장미 두 송이가 놓였고 강아지가 그녀를 바라보고 있는데, 장미는 식물 가꾸기를 좋아했던 그녀가 가장 사랑하는 꽃이었다. 이는 루이 15세에 대한 사랑과 충성을 뜻한다고 해석되고 있다.

주목하고 싶은 것이 퐁파두르 부인이 양 손에 착용한 5줄로 된 진주 팔찌. 그녀는 드레스와 한 몸 같이 흔했던 브로치도 하지 않았고, 반지도 전혀 끼지 않았다. 오로지 진주 팔찌가 유일하게 착용한 주얼리였다. 그 많은 주얼리를 놔두고 왜 하필 팔찌일까?

부셰가 1759년에 그린 퐁파두르 부인의 초상화는 정원에 서 있는 전신상으로, 격식을 갖춘 차림새다. 1755년경 또 다른 화가 샤를 방 로가 그린 '아리따운 정원사 아가씨'라는 제목의 작품은 퐁파두르 부인이 캐주얼한 드레스 차림에 꽃이 가득한 바구니를 들고 있는 그림이다.

이들 그림에 공통적으로 등장하는 한 가지가 있다. 바로 4~5줄로 된 진주 팔찌다. 다른 주얼리는 모두 생략하고 팔찌 만으로 포인트를 준 것이다. 퐁파두르 부인이 좋아했던 드레스는 밝은 색상에 화사하고 리본과

(왼쪽)〈퐁파두르 부인의 초상화〉부셰, 1759년. (오른쪽)〈아리따운 정원사 아가씨〉 샤를 방 로, 1755년경.

레이스 등의 장식이 많았다는 특징이 있다. 팔꿈치까지만 오는 짧은 소매 길이도 눈길을 끈다. 짧은 소매에는 장식적인 요소가 많다. 퐁파두르 부인은 여기에 딱 한가지, 5줄 진주 팔찌만을 고집했다. 사실 짧은 소매 길이로 인해 시선을 끌기에 더없이 좋은 것이 팔찌였다. 더욱이 5줄로 된 진주 팔찌는 볼륨감이 있어 존재감이 크다.

　팔찌는 초상화에 따라 한쪽에만 착용할 때도 있었고, 양 팔에 착용할 때도 있었다. 아무튼 진주 팔찌가 계속해서 등장한 걸 보면 아마도 진주 팔찌야 말로 그녀가 특별히 선호했던 아이템이 아니었나 짐작된다. 그렇다고 퐁파두르 부인의 주얼리가 진주 팔찌뿐이었으리라곤 생각하기 어렵다. 퐁파두르 부인은 루이 15세가 준 선물과 더불어 자신이 이전에 소유했던 것까지 상당한 주얼리 컬렉션을 소유했었다고 알려져 있다. 그리고

로코코 시대에는 낮과 밤에 하는 주얼리가 달랐다는 점이다. TPO(Time, Place, Occasion)에 따른 적절한 주얼리가 명확하게 구분되는 시기였다. 야간 무도회에는 예를 갖춘 화려한 주얼리를 착용했다. 그런 구분법이 존재했을 정도로 주얼리가 넘쳐났던 시기였다.

1720년대에 브라질에서 새로운 다이아몬드 광산이 발견되어 전에 비해, 다이아몬드의 공급이 원활했다. 그로 인해 비교적 낮은 가격대로 다이아몬드가 유통되었고, 다이아몬드를 풍성하게 장식한 주얼리도 쏟아져 나왔다. 그중 부드러운 색조를 가진 파스텔 톤의 다이아몬드가 유행했는데, 컬러 다이아몬드가 아니라 무색투명한 다이아몬드 위에 색상이 있는 얇은 박을 입힌 것이었다. 이런 부드러운 색조의 다이아몬드가 퐁파루드 부인에게는 취향 저격이었다. 퐁파두르 부인은 연한 핑크, 녹색, 황색 다이아몬드로 된 주얼리 세트를 소유했었다고 한다.

퐁파두르 부인의 주얼리 컬렉션은 보유량 만으로는 맥시멀리스트였을 것이다. 하지만 그녀는 초상화에선 머리부터 발끝까지 전체적인 조화를 위하여 절제하는 주얼리 미니멀리스트였다. 과하면 없느니만 못하다는 감각의 소유자였다고 할 수 있다.

그녀는 주얼리 소유에 집착하진 않았던 것으로 보인다. 나라가 어려울 때 그녀는 다이아몬드를 국고에 반납했고, 후원을 약속한 개인과 단체에게 약속을 지키기 위해 아끼는 보석을 팔았다는 말도 전해져온다.

〈옐로 다이아몬드가 센터 스톤으로 장식된
다이아몬드 목걸이와 반지〉 ⓒ Chopard

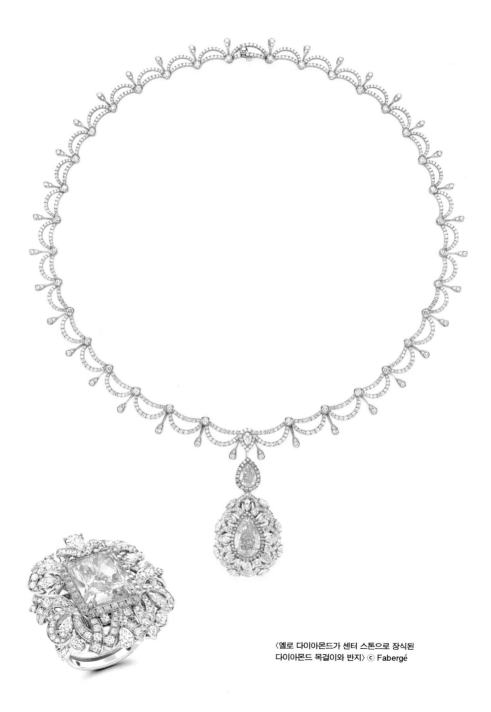

〈옐로 다이아몬드가 센터 스톤으로 장식된
다이아몬드 목걸이와 반지〉 ⓒ Fabergé

루이 15세가 선물한 카메오 진주 팔찌

그런 그녀에게도 특별한 주얼리, 누구를 만나도 자랑하고 싶은 주얼리가 한 점 있었다. 이 주얼리는 부셰가 1758년에 그린 '화장을 하는 퐁파두르의 초상화'에 자세하게 묘사되어 있다. 루이 15세가 퐁파두르 부인에게 선물한 카메오(조각한 보석) 진주 팔찌였다. 이 팔찌에는 루이 15세의 초상을 사도닉스(Sardonyx, 붉은색과 백색 줄무늬가 있는 칼세도니의 변종)에 조각한 카메오가 장식되어 있다. 이 카메오는 당시 프랑스에서 가장 저명한 보석 조각가이자 왕의 공식 보석 세공사였던 자크 과이(Jacques Guay, Gemstone Engraver/1711년~1793년)가 만든 작품이었다.

그림에는 카메오가 정면으로 보인다. 붉은 색조의 사도닉스에 조각된 루이 15세의 초상과 그것을 둘러싼 프레임 디자인 등을 세부적으로 알 수 있다. 그녀의 손목을 가득 채우는 크기로 카메오의 실제 크기를 가늠할 수 있다. 카메오는 진주 5줄과 연결되어 있는데, 이 팔찌가 다른 초상화에서 착용했던 5줄 진주 팔찌와 동일한 것인지 아닌지는 알 수 없다. 그러나 5줄 진주 팔찌 형태가 퐁파두르 부인이 가장 애용했던 주얼리임에는 틀림없어 보인다.

그녀는 초상화에서 사랑하는 루이 15세에게 선물 받은 이 카메오 진주 팔찌를 자랑하듯이, 보란 듯이 보여주고 있다. 퐁파두르 부인이 가장 소중히 여긴 특별한 물건이었음을 짐작하게 하는 대목이다. '화장을 하는 퐁파두르 부인'은 다른 초상화에 비해 얼굴이 클로즈업되어서인지 유난히 앳된 모습으로 보인다. 흰색 레이스와 핑크색 리본 장식이 있는 드레스는 섬세하고 우아한 느낌을 준다. 왼손에는 화장 솔을 들었는데, 솔의 끝에는 핑크색 화장품이 묻어 있다. 뽀얀 피부에 커다란 눈망울, 앙증맞게

〈화장을 하는 퐁파두르의 초상화〉 부셰, 1758년

다문 입술을 하고 소녀 같은 모습으로 화장대 거울 앞에 있는 퐁파두르 부인의 모습. 아마도 왕과의 만남을 위해 단장하는 모습이 아닐까 싶다.

이 초상화에서도 퐁파두르 부인은 카메오 진주 팔찌 단 한 점만 착용했다. 그림의 배경에 'F Boucher 1758'이라는 작가의 사인과 제작 연도가 표기되어 있다. 부셰는 사랑에 흠뻑 빠진 여인을 핑크 핑크하게 화폭에 담았다.

보석 조각가, 퐁파두르 부인

"매일 나는 세상을 보다 더 아름답게 만들고 싶다(Every day, I wish to make the world more beautiful than I found it)." - 마담 퐁파두르-

앞에서 설명한대로 퐁파두르 부인은 예술 애호가였다. 건축가, 가구 장인, 도자기 장인, 인테리어 디자이너, 작가, 화가, 조각가의 열정적인 후원자였으며 그녀 자신이 예술가였다. 그녀는 루이 15세가 선물했던 카메오같은 보석 조각에 관심이 많았다. 급기야는 보석 조각가 자크 과이를 베르사유궁으로 데려와 보석 조각 방법을 배웠다. 과이는 부세에게 그림을 배웠고, 보석 조각의 본고장이라고 할 수 있는 로마에서 다양한 석재 조각 기술을 익힌 장인이었다. 과이의 보석 조각 스타일은 로코코 예술의 정수를 보여 주는 것이었다. 주제는 주로 고전 인물, 왕 통치 기간의 사건, 궁정 구성원의 초상화 등이었다.

카메오는 일반적으로 오닉스(Onyx), 제스퍼(Jasper), 카닐리언(Carnelian), 사도닉스(Sardonyx) 등과 같이 2가지 이상의 색 층을 갖는 보석을 사용한다. 보석이 가진 색의 층으로 인해 조각을 하면 층마다 다른 색이 나타나게 된다. 앞에서 소개한 루이 15세의 초상이 있는 카메오를 예로 들면, 바탕의 하층부는 붉은 색이지만 사람의 형상이 있는 상층부는

〈카메오〉 자크 과이, 1751년.

흰색이 되어 조각이 돋보이게 된다. 카메오는 고대부터 사용되었고 지금도 빈티지 아이템으로 인기가 있다. 조각에는 두가지 방법이 있다. 형상을 튀어 나오게 양각으로 한 것이 카메오(Cameo)이고, 표면에서 형상을 새겨 움푹 들어가게 음각으로 판 것을 인탈리오(Intaglio)라고 한다.

▶ 드로잉 부분 확대

 퐁파두르 부인은 상당한 수준으로 능숙하게 보석을 다루는 조각가였다. 그녀는 반지와 팔찌를 위한 보석에 카메오를 조각하여 주위 사람들에게 '우정', '존경', '감사' 등의 의미를 담아 선물로 나눠주기도 했다. 자크 과이는 뛰어난 솜씨를 지닌 퐁파두르 부인을 공예의 여신 '미네르바'라고 불렀다고 한다.

 아마도 그녀는 주얼리만은 자신이 하는 것만큼이나 직접 만드는 것을 즐겼던 듯 하다. 1756년 퐁파두르 부인의 초상화에서도 보석 조각의 흔적을 찾을 수 있다. 그림의 왼쪽 하단에 나타난 그녀의 발 아래, 강아지를 보자. 강아지 뒤로 보이는 책꽂이에 꽂혀 있는 여러 장의 스케치들이 묘사돼 있다. 그림 속의 스케치를 들여다보면 바로 보석 조각을 위해 드로잉한 것임을 알 수 있다.

 퐁파두르 부인은 조각한 보석 세공 작품을 모두 60점 이상 만들었다고 한다. 이 작품들 대부분은 오늘날 프랑스 국립도서관에 소장되어 있다. 작품에는 거의 '퐁파두르'라는 사인이 새겨져 있다. 퐁파두르 부인이 보석 조각 작품을 제작하기 위해 가이드로 만든 그림도 인쇄물로 잘 보존되어 있다. 인쇄물은 퐁파두르 부인이 궁정에서 친애하는 구성원들에게 나눠

〈퐁파두르 부인의 보석 조각 작품집 표지와 내부〉 1755년경, 월터스 아트 뮤지엄.

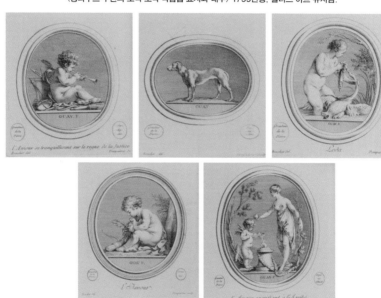

〈퐁파두르 부인의 보석 조각을 위한 드로잉〉 1750~1755년경.

주기 위해 표지까지 만들어 잘 제본한 것이다. 인쇄물에는 52개의 그림이
남아 있고, 각 그림에는 제목과 주제에 대한 설명이 간략히 쓰여 있다. 이
그림들은 퐁파두르 부인의 조각 스승이었던 과이의 작품을 그림으로 재
현한 것. 각 그림에는 'Guay. F.'라는 그의 서명도 볼 수 있다. 조각을 그림
으로 옮긴 이는 과이 본인과 부셰 등이었다.

퐁파두르 부인이 남긴, 보석 조각을 위한 그림 인쇄물은 여러 예술가들이 결합한 정교한 프로젝트였다. 먼저 자크 과이가 보석에 이미지를 새겼다. 다음으로 (주로) 부셰가 조각된 보석을 그림으로 그렸다. 그런 다음 퐁파두르 부인이 그림을 금속판에 새겼고, 전문 판화 제작자는 부린(Burin)이라는 조각 도구를 사용하여 새겨진 선을 강화했다. 마지막으로 종이에 판을 찍어 완성된 인쇄물을 만들었다. 이 프로젝트는 과이의 작품 대부분이 지금 유실되었기 때문에 결국 과이의 보석 조각 작품에 대한 중요한 기록이 되었다.

몇 해 전인 2016년, 미국 월터스 박물관은 퐁파두르 부인이 1755년경에 만든, 가죽 표지로 된 인쇄물 세트를 첫 공개했다. 앞에서 말한 52개의 과이의 작품을 재현한 조각 그림과 인쇄물 리스트가 나와 있는 이 희귀한 인쇄물은 퐁파두르 부인에 의해 제작된 초본이었다. 리스트에는 그림 인쇄물 하나하나가 자세히 나와 있는데, 각 제목과 제목 마다 사용한 보석의 이름과 크기 등이 기록되어 있다. 이 인쇄물은 아마도 20개 가량 사본이 생산되었을 것이라고 추정하고 있다.

세상에서 가장 로맨틱한 다이아몬드, 마퀴즈 컷

퐁파두르 부인의 미모에 매료되었던 루이 15세는 그녀의 입술이 그가 본 가장 완벽한 입술이라고 말했곤 했다 한다. 다이아몬드를 좋아했던 왕은 이렇게 왕실의 보석상에게 명했다.

"그녀의 입술과 가장 흡사한 모양으로 다이아몬드를 만들어 달라."

이렇게 해서 탄생한 것이 퐁파두르 부인의 이름을 딴 '마퀴즈 컷(Marquise Cut)'으로 알려져 있다. 베르세이유궁에 입성한 이후 그녀는 후

작 부인이 되었고, 왕이 그녀를 부르던 호칭이 바로 '마퀴즈'(후작)였다. 퐁파두르 부인의 이름에서 나온 마퀴즈는, 오늘날 공식적인 보석 용어로 '마퀴즈 컷'이 되었다. 다이아몬드에 숨어 있는 가장 로맨틱한 이야기가 아닐까.

마퀴즈 컷은 다이아몬드 연마(鍊磨-보석을 갈고 닦아 모양을 만드는 것)의 한 형태다. 우리에게 가장 익숙한 것이 원형으로

팬시 컷 다이아몬드의 종류

프린세스 컷

쿠션 컷

하트 컷

페어 컷

마퀴즈 컷

레디언트 컷

어셔 컷

에메랄드 컷

오벌 컷

다이아몬드를 57~58면으로 연마해 빛의 반짝임을 극대화한 '라운드 브릴리언트 컷(Round Brilliant Cut)'. 라운드 브릴리언트 컷을 제외한 나머지를 '팬시 컷(Fancy Cut)'이라고 부른다. 오벌 컷, 하트 컷, 마퀴즈 컷, 페어 컷, 에메랄드 컷, 쿠션 컷 등은 팬시 컷에 속한다.

〈마퀴즈 컷 다이아몬드 반지〉 ⓒ Chopard

마퀴즈 컷은 타원형처럼 길고 양쪽 끝이 뾰족한 모양을 말한다. 마치 퐁파두르 부인의 입술처럼. 마퀴즈 컷은 가장 우아한 다이아몬드 컷 중 하나로 꼽힌다. 양쪽의 뾰족한 끝에는 수천 개의 눈부심이 하나로 모여 강렬한 빛을 발산하고, 긴 모양의 타원형이 다이아몬드의 고유한 아름다움을 뽐낸다.

하이 주얼리의 클래식, 퐁파두르 반지

퐁파두르 부인과 얽힌, 사연 있는 이름이 마퀴즈 컷 하나만은 아니다. '퐁파두르 링'이라 불리는 반지도 있다. 반지에는 수많은 종류와 디자인이 있다. 그 중에서 대중적으로 인기가 높은 반지는 고유의 이름을 갖고 있다. 약혼 반지, 결혼 반지 등 특별한 용도를 앞에 붙여서 부르는 경우도 있지만, 디자인에 따라 이름이 생기기도 한다. 대표적으로 '영원하다'라는 뜻을 가진 이터니티 링(Eternity Ring)은 작은 스톤이 같은 크기로 연속적으로 일렬로 세팅되는 디자인을 말한다.

국내에서는 생소하지만, '퐁파두르 반지(링)'도 고유한 디자인을 가리킨다. 퐁파두르 링은 가운데 센터 스톤에 타원형 사파이어, 루비, 에메랄드 같은 유색 보석을 세팅하고 스톤 주위를 작은 다이아몬드로 둘러싼 디자인을 말한다. 이 용어가 언제부터 사용되었는지는 정확히 알 수 없다. 하지만, 해외 주얼리 업계에서는 지금도 퐁파두르 링이라는 용어가 통용되고 있다. 퐁파두르 반지는 이 반지를 최초로 착용했던 여성의 이름을 따서 명명된 것이라고 전해진다.

최초로 착용하게 된 이야기가 회자되는데, 루이 15세는 퐁파두르 부인에게 다이아몬드로 둘러싸인 타원형 사파이어 반지를 선물로 제안했다. 그래서 왕실 보석상에 의해 아름다운 사파이어 반지가 완성되었고, 퐁파두르 부인이 이 반지를 최초로 착용했다. 이 반지는 당대의 새로운 트렌드가 되었고 이 후 퐁파두르 링은 그 시절의 약혼 반지 가운데 대세로 떠올랐다고 한다. 퐁파두르 링과 같은 디자인은 지금까지도 가장 인기있는 반지 스타일 중 하나다. 고급스러워 보이는 보석 반지를 자연스럽게 연상케 하는 클래식한 반지 스타일로, 오늘날 유명 주얼리 브랜드에서 출시하는 하이 주얼리 컬렉션에서도 여전히 볼 수 있다.

퐁파두르 부인은 몸이 선천적으로 약해 약 30살 이후로는 왕과의 잠자리가 불가능했다. 그러나 이후에는 조언자이자 정책 참모로서 역할을 하며 여전히 공식 정부의 자리를 굳건하게 지켰다. 왕의 공식 정부이자 실세였던 그녀의 독특한 입지 때문에 평가는 당대에도 엇갈렸고 지금도 분분하다. 실권자가 되어 적도 많이 생겨났고 사치로 국고를 낭비했다는 질타도 받았다. 그러나 루이 15세와 그녀의 놀랍도록 뛰어난 안목 덕분에 다양한 분야에서 최고의 제품이 만들어졌다. 이것이 오늘날 프랑스의 명품 브랜드로 이어졌고, 그 안에서 그녀의 이름을 딴 마퀴즈 컷, 퐁파두르 링, 로즈 퐁파두르, 퐁파두르 스타일, 퐁파두르 힐 등의 수많은 조어가 지금도 살아서 숨쉬고 있다.

영국 다이애나비의 사파이어 약혼반지

대표적인 사례가 영국의 전 왕세자비인 다이애나(Diana, Princess of Wales, 1961년~1997년)가 1981년에 직접 고른 약혼 반지. 바로 사파이어가 세팅된 퐁파두르 스타일의 반지였다. 다이애나비의 사파이어는 12캐럿으로 그 주위를 14개의 작은 다이아몬드가 둘러싸고 있는 반지로 소재는 18K 화이트 골드였다. 영국 주얼리 브랜드 '가라드

〈다이아나비의 사파이어 약혼반지〉ⓒ Garrard

(Garrard)' 제품으로, 당시 가격은 2만 8000파운드(약 4000만원)였다.

〈다이애나비〉

사파이어 반지를 고른 다이애나의 선택은 이례적이었다. 가라드가 영국 왕실의 공식 주얼러(Jeweller)이긴 하지만 이 제품은 맞춤형 제작이 아닐뿐더러 독창적이지도 않은 기성품이었기 때문이다. 누구나 구매할 수 있는, 가라드 주얼리 컬렉션에 나온 반지 중 하나였다. 다이애나가 이 반지를 고른 이유는 정확히 알려진 바 없으나 친정 어머니의 약혼 반지와 흡사한 디자인이라서 선택했다는 얘기가 전해진다.

세기의 결혼식을 앞두고 다이애나가 약혼 반지로 사파이어를 골랐으니 큰 화제가 된 것은 자연스러운 일이었다. 당시 왕세자비가 선택한 사파이어 반지의 영향력은 막강했다. 전세계적으로 사파이어 붐이 일었고 소매상에서 재고가 동날 정도였다. 다이애나비는 1981년 찰스(1948년~) 왕세자와 결혼해 두 왕자를 낳았지만 남편의 외도로 결혼생활은 불행했고 사망 1년 전인 1996년에 이혼한 상태였다. 급기야 1997년 8월 31일 프랑스 파리에서 교통사고로 36세에 생을 마감해 세계인을 슬픔에 빠지게 했다. 다이애나는 찰스 왕세자와 이혼한 후에도 이 사파이어 반지를 계속 착용했다. 2010년에 아들 윌리엄이 캐서린 미들턴에게 같은 사파이어 반지로 프러포즈하면서 다시 한번 세계의 이목을 집중시킨 바 있다.

루이 15세의 황금양털기사단

루이 15세는 왕에 오른 지 34년만인 1749년 '황금양털기사단' 배지를 다시 세팅했다. 황금양털기사단이란 1430년 부르고뉴의 공작 필리프 3

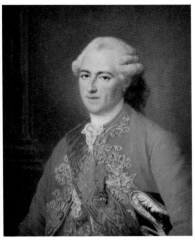

(왼쪽)〈갑옷을 입은 루이 15세의 초상화〉 캉탱 드 라 투르, 1748년.
(오른쪽)〈붉은 옷을 입은 루이 15세의 초상화〉 프랑수아 위베르 드루에, 1773년.

세(Philippe III)에 의해 처음 만들어진 기사단으로, 필리프 3세와 포르투갈 공주 이사벨라와의 결혼식을 축하하기 위해 설립된 기사단이다. 기독교 사회의 가장 명예로운 기사단 작위 중 하나다. 왕권을 물려받은 자가 단장을 계승하며, 황금 양이 걸린 배지는 오직 황금양털기사단만이 착용할 수 있었다. 기사단의 배지는 각 나라마다 언제나 최상의 보석으로 장식했다.

루이 15세의 초상화에서도 황금양털기사단 배지를 볼 수 있다. 1748년에 캉탱 드 라 투르(Maurice Quentin de La Tour)가 그린 '갑옷을 입은 루이 15세'의 초상화와 1773년에 프랑수아 위베르 드루에(François-Hubert Drouais)가 그린 '붉은 옷을 입은 루이 15세'의 초상화에서도 배지를 볼 수 있다. 두 초상

〈코트 드 브레타뉴 스피넬〉 루브르 박물관.

화는 25년이라는 시차를 두고 그려졌는데, 배지의 위 부분 모양이 달라진 것을 확인할 수 있다. 또한 파란색 보석의 모양도 달라 보인다. 갑옷을 입은 초상화에는 파란색 보석이 세로로 긴 타원형인데 반해, 붉은 옷을 입은 루이 15세의 초상화에서 파란색 보석은 삼각형으로 보인다.

루이 15세의 〈황금양털기사단〉 재현작.

루이 15세가 1749년에 새롭게 만든 황금양털기사단 배지는 역사상 가장 아름다운 작품으로 평가된다. 루이 15세는 배지를 새로운 보석으로 장식했다. '프렌치 블루'라고 불리는 삼각형 모양의 브릴리언트 컷 블루 다이아몬드였다. 이 외에도 107캐럿의 레드 스피넬과 여러 개의 다이아몬드로 장식했다. 특히 '코트 드 브레타뉴(Côte de Bretagne)'라는 이름을 가진 레드 스피넬은 용 모양으로 조각한 것이었다. 동양적인 분위기가 물씬 느껴지는 이례적인 보석으로 자크 과이의 작품이었다.

주목해야 할 것이 축 늘어진 황금 양모 위에 있는 깊고 진한 파란색 보석이다. 이 블루 다이아몬드가 오늘날 가장 악명높은 다이아몬드로 불리는 바로 그 다이아몬드이다. 소유자에게 저주를 몰고온다는 전설적인 '호프 다이아몬드' 말이다.

인도에서 온 67 캐럿 프렌치 블루

그림 속 블루 다이아몬드는 선왕인 루이 14세가 구입한 것이다. 1600년대에 희귀한 보석을 찾아 동양을 여행했던 유명한 보석 상인 장 밥티스트 타베르니에(Jean Baptiste Tavernier)가 인도 무굴제국에서 가져온 엄청난 양의 보석을 루이 14세에게 보여 준다. 그 중에는 중량이 무려 112캐럿으로 추정되는 거대한 블루 다이아몬드가 있었다. 고대 인도 골콘다의 콜루르(Kollur) 광산에서 채굴된 블루 다이아몬드로 1642년에 타베르니에가 손에 넣은 것이었다. 다이아몬드 수집광이었던 루이 14세는 이 블루 다이아몬드를 1668년에 구입했다.

〈루이 14세의 초상화〉 After 이아생트 리고, 1701년경.

루이 14세는 112캐럿의 어마어마한 크기보다는 광채와 대칭성에 더 관심이 있었다. 루이 14세가 통치하던 17세기의 유럽, 특히 프랑스는 다이아몬드 연마 기술이 비약적으로 발전하던 시기였다. 연마 기술의 발달로 인해 이전에는 볼 수 없던 다이아몬드의 광채가 얼마나 아름답고 중요한지 알게 되기 시작했다. 루이 14세는 광채의 아름다움을 누구보다도 잘 알고 있었다. 그래서 루이 14세는 궁정 세공사에게 초대형 다이아몬드의 커팅을 명했다. 112캐럿 추정 다이아몬드가 67캐럿 삼각형 모양의 브릴리언트 컷으로 다시 만들어졌다. 마치 사람의 심장 형태와 흡사한 모양이었다. 그는 그것을 펜던트로 착용하고 '프렌치 블루(French Blue)'라고 이름 붙였다.

이 프렌치 블루를 루이 15세가 물려받았다. 그는 1749년 황금 양털 왕실 기사단의 휘장에 '코트 드 브레타뉴(레드 스피넬)'과 함께 이 보석을 세팅했다. 그는 이를 매우 자랑스럽게 여겼다. 루이 15세가 세상을 떠난 후, 후임으로 왕이 된 그의 손자인 루이 16세가 프렌치 블루의 소유자가 되었다. 그와 왕비였던 마리 앙투아네트는 이 블루 다이아몬드를 무척 사랑했다고 한다. 그러나 프랑스 혁명이 일어나고 왕과 왕비가 감옥에 갇혀 있던 1792년 9월 11일. 프렌치 블루를 포함한 왕실 보석이 도난 당해 금고에서 사라졌다. 이후 프렌치 블루의 행방은 묘연했다. 그 이듬해인 1793년, 왕비 마리 앙투아네트가 단두대의 이슬로 사라진다. 1642년 인도에서 세상의 빛을 보게 된 112캐럿의 블루 다이아몬드는 124년간 프랑스에서 머물다 홀연히 사라져 버린 것이었다.

저주받은 보석 호프 다이아몬드

〈조지 4세의 초상화〉 토마스 로렌스 경. 1822년.

그로부터 20년 후. 1812년에 45캐럿 앤티크 쿠션 컷의 블루 다이아몬드가 영국에서 매물로 등장했다. 당시 매물로 나왔던 블루 다이아몬드에 대해선 아무런 기록이 없었다. 그러나 보석 전문가들 사이에선 프렌치 블루가 다른 모습으로 재컷팅 된 다이아몬드라는 것에 대하여 이견이 없었다고 한다. 프랑스 혁명 당시 도난 당했던 프렌치 블루가 누군가에 의해 다른 모습으로 탈바

꿈해서 영국으로 밀수되었을 것이란 의미다.

이 무렵, 영국 국왕인 조지 4세(1762년~1830년, 재위기간 1820년 ~1830년)의 초상화에 시선을 끄는 파란색 보석이 등장한다. 영국 화가 토마스 로렌스 경이 1822년에 그린 조지 4세의 초상화에서. 그림을 보면 황금양털기사단 배지에서 큼직한 파란색 보석을 볼 수 있다. 이 그림 외에도 여러 점의 초상화에서 파란색 보석을 확인할 수 있는데, 이 보석은 현재의 호프 다이아몬드와 매우 흡사하다. 그러나 조지 4세가 프렌치 블루를 구입한 것에 대해서는 공식적으로 확인된 바가 없다. 아마도 프랑스와의 외교적인 마찰이 생길 수 있는 민감한 사안임을 고려해 암암리에 거래한 것으로 보인다는 추측이 무성했을 뿐.

1830년 조지 4세가 사망한 후, 45캐럿 앤티크 쿠션 컷의 블루 다이아몬드는 다시 영국 시장에 매물로 나오게 된다. 조지 4세는 술과 여자를 좋아했고 낭비벽이 심했던 사생활로 유명했다. 그는 많은 빚을 지고 사망했는데, 그 부채를 갚기 위함 이었다는 견해가 지배적이었다. 왕가의 보석은 빚을 갚거나 자금 마련이 필요한 경우 현금화가 용이해서 하나의 은행 혹은 보험같은 역할을 했다.

이것을 1830년에 런던의 보석수집가이자 은행가인 헨리 필립 호프 경(Henry Philip Hope, 1774년~1839년)이 구입했다. 이때부터 블루 다이아몬드는 그의 이름을 따 '호프 다이아몬드(Hope Diamond)'로 불리게 된다. 이후 이상한 일들이 일어나기 시작한다. 호프 다이아몬드를 판 상인이 갑자기 낙마사고로 죽고, 호프 가문은 망하게 된다. 호프 경이 사망한 후, 1840년에 호

〈헨리 필립 호프 경〉 1823년.

프 가의 후손들은 생활고에 의해 이 다이아몬드를 처분했다.

호프 다이아몬드는 여러 소유주를 거쳐 1910년 프랑스의 보석상 피에르 까르띠에(Pierre Cartier, 1878년~1964년)가 구입했다.

까르띠에와 호프 다이아몬드의 마지막 소유자 매클레인

〈주얼러 피에르 까르띠에〉 1926년 6월 8일.

1792년 프랑스를 떠났던 프렌치 블루는 호프 다이아몬드라는 이름으로 118년만에 프랑스 땅을 다시 밟게 된다. 1910년 피에르 까르띠에에 의해서였다. 피에르 까르띠에는 까르띠에 설립자 루이 프랑수아 까르띠에의 삼대손이다. 1847년 프랑스 파리에서 설립한 까르띠에는 3대를 거치면서 보석상으로서 명성을 높였다. 1890년대 후반에 당시 까르띠에의 수장이던 알프레드(Alfred) 까르띠에는 세 아들과 함께 세계적인 도약을 준비했다.

장남 루이(Louis, 1875년~1942년)는 본국 파리를 중심으로 사업을 진두지휘하고, 막내 아들 자크(Jacques, 1884년~1942년)는 1902년에 첫 런던 지점을 열었다. 둘째 아들 피에르는 1909년 미국 뉴욕에 첫 지점을 냈다. 피에르는 1910년 호프 다이아몬드를 인수하면서 그의 마음 속에 이미 물건을 되팔 젊은 여성 고객을 염두에 두고 있었다. 2년 전 그에게 진주, 에메랄드, 다이아몬드 주얼리를 구매했던 고객, 미국 금광 재벌의 상속녀인 에블린 월시 매클레인(Evalyn Walsh McLean, 1886년~1947년)이었다.

1908년 에블린 월시 매클레인은 미국 워싱턴 포스트 지의 후계자인

(왼쪽)〈뉴욕 5번가 까르띠에 부띠끄, 1909년〉, (오른쪽)〈 뉴욕 5번가 까르띠에 부띠끄, 현재 모습〉
115년째 같은 위치에 있다. ⓒ Cartier

에드워드 비일 매클레인과 결혼했다. 에블린은 1910년 파리 여행에서 호프 다이아몬드를 처음 보게 된다. 그러나 매클레인은 구매를 정중히 사양했다. 그러자 피에르 까르띠에는 호프 다이아몬드를 미국으로 가져와 16개의 다이아몬드를 가장자리에 세팅한 모양의 펜던트로 리세팅해서 목걸이로 만들었다. 1911년 초 피에르는 이 목걸이를 가지고 워싱턴에 있는 매클레인의 집을 방문해 다시 보여주며 주말까지 약 일주일 동안 목걸이를 맘껏 착용해보라고 권했다. 목걸이를 착용한 뒤에야 매클레인의 마음이 바뀌었다. 그녀는 호프 다이아몬드 구입을 결심한다. 고객 관리와 마케팅에 영민했던 피에르 까르띠에의 전략이 적중했던 것이다.

1912년 초 매클레인은 호프 다이아몬드의 새로운 소유자가 된다. 파티를 좋아하고 사람들과 잘 어울려 사교계의 여왕으로 불린 매클레인이 호프 다이아몬드를 구입했다는 소문이 나자 목걸이를 구경하려는 사람들이 몰려 들었다. 호프 다이아몬드는 자연스럽게 그녀의 시그니처가 되었다.

〈호프 다이아몬드〉 스미소니언 박물관.

'호프 다이아몬드'의 등장은 당시 미국에서는 신선한 충격이었다. 보석에 그다지 관심이 없었던 미국인에게 보석에 대한 큰 관심을 불러 일으켰다. 보석이 사교계 파티의 필수품이 되어 크게 유행하게 되는 계기가 됐다. 까르띠에에는 새로운 고객의 방문이 이어졌고 덩달아 미국에 브랜드를 널리 알리게 되었다. 호프 다이아몬드를 착용한 매클레인의 사진은 지금도 여러 장 남아 있다. 그러나 미신이라고 믿었던 호프 다이아몬드의 저주가 약 8년후 시작된 것일까. 매클레인의 자녀는 교통사고로 사망하거나 약물 중독자가 되었다. 그녀의 남편은 술과 도박, 여자에 빠져 재산을 탕진하고 정신병원에서 생을 마감했다. 매클레인은 폐렴 합병증으로 61세에 세상을 떠났다. 그녀는 호프 다이아몬드를 35년간 소유했는데, 결국 사망 2년후 다이아몬드는 다시 시장에 매물로 나왔다. 그리곤 1949년에 다시 미국의 보석상 해리 윈스턴으로 주인이 바뀌었다.

해리 윈스턴은 비싼 가격으로 보석을 사갈 주인을 찾으려 했으나, 악명 높은 이력으로 인해 한동안 구매자가 나타나지 않았다. 결국 해리 윈스턴은 1958년 미국 스미소니언 박물관에 호프 다이아몬드를 기증하고 말았다.

1642년 인도에서 발견돼 프랑스-영국-프랑스를 거쳐 미국에 정착한 블루 다이아몬드. 두번째 소유자였던 루이 15세와 65년이라는 가장 긴 시간을 함께 했다. 예전 이름

〈호프 다이아몬드를 착용한 에블린 월시 매클레인〉

은 프렌치 블루. 현재 이름은 호프 다이아몬드. 수많은 이야기를 남긴 이 신비로운 돌은 1910년에 미국에 온 뒤 마지막 소유자를 거쳐 결국 최종 안착지가 스미소니언 박물관이 되었다. 현재도 대중 앞에서 신비한 푸른 빛을 발산하고 있다.

살롱 퐁파두르 in 엘리제 궁

다시 퐁파두르 부인으로 되돌아와, 권세를 누린 부인의 건강이 42세에 급격히 악화되었다. 생이 서서히 저물어갈 무렵 시녀들은 마지막 가는 길에 말끔한 옷으로 갈아입기를 청했다. 그러나 퐁파두르 부인은 거절했다. "죽는 마당에 옷은 갈아입어 무엇하나. 고통만 더할 뿐"이라며.

화가 프랑수아 위베르 드루에가 그린 초상화가 부인의 마지막 초상

화라고 할 수 있다. 생전에 그림을 시작했지만, 1964년 퐁파두르 부인의 사후에 완성된 초상화다. 40대가 된 부인은 병색으로 인한 창백한 얼굴을 가리기 위함 일까. 지나치게 짙게 바른 볼 터치를 볼 수 있다. 은회색으로 변한 머리와 이중 턱이 늘어진 모습 등 세월의 흔적이 고스란히 느껴진다.

생을 마감한 퐁파두르 부인의 장례식 날 하염없이 비가 내렸다. 오직 왕실 가족만이 베르사유 궁에서 장례식을 치를 수 있었기에 루이 15세는 궁 바깥에서 열린 장례식에 참석하지 못하고, 발코니에서 그녀의 관이 베르사유궁에서 들 것에 실려 나가는 것을 바라볼 수 밖에 없었다. 왕은 수척해진 얼굴로 계속 눈물을 흘리며 "마퀴즈가 긴 여정을 떠나기에 날씨가

좋지 않구나…"란 말을 되풀이했다고 한다. 그러면서 "그녀를 위해 마지막으로 할 수 있는 것은 고작 눈물을 흘리는 것뿐이구나"라는 말을 덧붙였다고 전해진다.

퐁파두르 부인은 후손이 없었다. 전 남편과는 아들과 딸을 낳았으나, 아들은 영아 때 죽고 딸은 십대에 죽고 말았다. 루이 15세와의 사이에선 1746년과 1749년에 아이를 가지긴 했으나 모두 유산했다. 이후론 몸이 허약해져 임신하지 못했다. 퐁파두르 부인은 루이 15세에게서 여러 궁을 선물 받아 부동산과 그 안을 장식했던 가구, 예술품, 보석류 등 상당한 재산을 소유했다. 부인의 저택을 채웠던 물건들은 부셰, 자크 과이 같은 당대 최고 예술가들의 작품이었다. 하지만 부인이 사망한 후, 후손이 없어 그녀의 재산은 남동생 아벨에게 상속되었다. 남동생은 재산을 오래 보유하지 않고 모두 경매에 붙여 처분했다. 만약 퐁파두르 부인의 후손이 있었다면 로코코 시대의 정수였던 그녀의 소장품들이 보존될 수 있지 않았을까… 너무나 안타까운 대목이다.

퐁파두르 부인의 부동산 중 하나였던 '엘리제 궁'은 그녀가 사망했을 때 남동생이 루이 15세에게 받아달라고 청했다. 그러나 왕은 정중히 거절했다. 엘리제 궁은 이후 파란만장한 역사를 거쳤는데 프랑스 혁명 중 국가 소유가 되었다가 지금은 프랑스 대통령의 관저로 사용되고 있다. 엘리제 궁 안에는 그녀의 이름을 딴 '살롱 퐁파두르 (Salon Pompadour)'가 지금도 남아 있다.

비록 죽음이 갈라놓았지만, 루이 15세와 퐁파두르 부인의 로맨스는 지금도 끝나지 않았다. 로맨스가 끝나지 않았기에 퐁파두르 부인이 지금도 어디선가 앳된 미소를 짓고 있을 것 같다. 부셰가 그린 '화장을 하는 퐁파두르의 초상화'처럼.

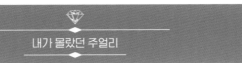
⑪ 까르띠에 다이아몬드와 세기의 로맨스

'러브 링', '러브 팔찌', '발롱 블루 시계' 등. 까르띠에(Cartier)의 인기 제품들은 오늘날 갖고 싶은 명품 주얼리의 대명사가 되었다. 까르띠에는 전세계 소비자들에게 익숙한 명품 주얼리 브랜드다. 1847년 설립 후, 세계 보석사의 한 페이지를 장식했다고 해도 과언이 아닐만큼, 큰 역할을 하고 있다. 특히, 까르띠에 다이아몬드는 수많은 러브 스토리의 핵심 소재로 빠지지 않고 자리했다.

약혼 반지에서 결혼 예물, 웨딩 티아라에 이르기까지 까르띠에는 20세기부터 신화와 같은 커플의 로맨스를 더욱 빛나게 했다. 엘리자베스 테일러와 리차드 버튼의 69.42캐럿 까르띠에-버튼-테일러 다이아몬드, 그레이스 켈리와 모나코의 왕세자 레니에 3세의 10.48캐럿 약혼 반지, 1936년부터 영국 왕실의 가보로 전해 내려오다가 2011년 영국 캠브리지 공작 부인의 머리를 장식하여 화제가 된 까르띠에의 '헤일로(Halo)' 티아라 까르띠에 다이아몬드까지 찬란한 역사에는 멈춤이 없다.

엘리자베스 테일러의 버튼-테일러 다이아몬드

1969년 10월 23일 미국 뉴욕. 경매회사 파크 버넷(Parke-Bernet)이 69.42캐럿이나 나가는 다이아몬드를 경매에 부쳤다. 이 다이아몬드는 1966년 남아프리카의 프리미어 광산에서 발견됐다. 채취 당시 무게는 240.80캐럿에 달했다. 이 돌은 78캐럿과 162캐럿의 두 덩어리로 분리됐고, 이 중 162캐럿의 큰 덩어리가 69.42캐럿으로 세공된 것이었다.

경매가 시작될 때 가격은 20만 달러였다. 2023년으로 치면 약 190만

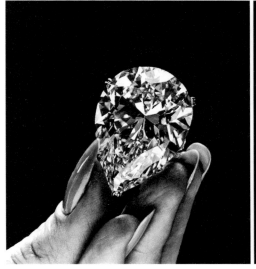

〈까르띠에 버튼-테일러 다이아몬드 목걸이〉ⓒ Getty Images / Timelife Archives Cartier ⓒ Cartier

달러의 가치다. 한동안 격렬하게 입찰이 오간 끝에 다이아몬드 거래 역사상 처음으로 100만 달러가 넘는 105만 달러에 낙찰됐다. 2023년 현재가로 환산하면 약 1000만 달러, 원화로 25억원 상당이다. 다이아몬드 구입자는 바로 프랑스 주얼리 회사 까르띠에(Cartier)였다. 그래서 이 다이아몬드는 구입자 이름을 따 '까르띠에 다이아몬드'로 불리게 됐다.

그런데 이 다이아몬드를 꼭 손에 넣고자 하는 남자가 있었다. 배우 리처드 버튼(1925년~1984년)이었다. 리처드 버튼은 경매 전부터 다이아몬드에 큰 관심을 보였고 경매에도 참석했다. 경매가 진행되면서 호가가 65만 달러에 이르자 까르띠에와 버튼, 2명의 입찰자만 남았다. 하지만 호가가 100만 달러에 이르자 버튼은 포기했고 결국 105만 달러에 까르띠에가 낙찰 받았다.

보석 애호가로 유명한 리처드 버튼은 한동안 이 다이아몬드를 구입하려 애썼으나 실패만 거듭했다. 그러나 그는 무슨 일이 있어도 아내 엘리자베스 테일러(1932년~2011년)에게 이 독특한 다이아몬드를 선물하리

엘리자베스 테일러의 버튼-테일러 다이아몬드. ⓒ Cartier

라고 굳게 결심했다. 마침내 그는 까르띠에를 설득해 69.42캐럿의 다이아몬드를 110만 달러에 구입할 수 있었다. 단, 까르띠에는 뉴욕 5번가에 위치한 매장에 다이아몬드를 며칠간 진열해 사람들이 볼 수 있도록 해야 한다는 조건을 걸었고, 리처드 버튼은 이를 수용했다.

그 후 며칠간 수천 명이 까르띠에 매장에 몰려들어 굉장한 이야기를 담은 이 다이아몬드를 구경했다. 다들 이 다이아몬드가 전설적인 별이 될 것이라 믿었다. 엘리자베스 테일러는 이 다이아몬드가 반지로 끼기에는 너무 커서 까르띠에 측에 목걸이 펜던트로 만들어달라고 부탁했다. 까르띠에는 펜던트나 반지에 끼었다 뺐다 할 수 있도록 디자인했다. 결국 엘리자베스 테일러는 세상에서 가장 큰 다이아몬드 중 하나인 69.43캐럿짜리 페어 컷 다이아몬드를 남편으로부터 선물 받았다.

엘리자베스 테일러가 처음으로 이 목걸이를 하고 나타난 행사는 그레이스 켈리 모나코 왕비의 40번째 생일 파티였다. 보랏빛 눈을 지닌, '세기의 미인'으로 불린 여배우의 가슴 위에서 찬란하게 빛났던 이 다이아몬드는 엘리자베스 테일러와 리처드 버튼이 불태운 열정을 상징하게 됐다. 이런 이유로 이 다이아몬드에는 '버튼-테일러 다이아몬드'라는 이름이 붙여졌다. 보석 역사의 한 장을 기록한 '버튼-테일러 다이아몬드'는 이렇게 탄생했다.

1962년 영화 '클레오파트라' 촬영장에서 주연 배우로 만난 엘리자베스 테일러와 리처드 버튼. 두 사람은 불같은 사랑에 빠지게 됐다. 당시 두 사람 모두 배우자가 있는 상태라 만남부터 전 세계가 떠들썩 했다. 테일러는 8번의 결혼과 이혼을 거듭한 것으로도 유명하다. 그 8번의 결혼 중 2번이 버튼과의 결혼이었다.

리처드 버튼과 엘리자베스 테일러의 러브 스토리는 '세기의 로맨스'라고 할 정도로 화제가 됐다. 이혼과 재결합, 또 한 번의 이혼에도 두 사람의 사랑이 열정적이었음을 부정하는 사람은 아무도 없다. 실제로 테일러는 생전에 자신이 죽으면 "전남편인 리처드 버튼의 고향에 뿌려달라"고 말했다고 한다. 그런 열정적인 사랑의 연결 고리가 바로 까르띠에 다이아몬드였다.

그레이스 켈리의 약혼반지

까르띠에가 증인이 되었던 그레이스 켈리와 모나코의 레니에 3세의 결혼은 세기의 로맨스였다. 1955년 칸느 영화제에 초청을 받은 그레이스 켈리는 그 당시까지만 해도 자신의 인생이 이처럼 완전히 뒤바뀔 것이라는 사실을 전혀 예상하지 못했다. 모나코 왕궁에서 이루어진 화보 촬영 도중, 그레이스 켈리는 레니에 3세를 만났고, 이렇게 세기의 여배우와 모나코 왕자의 드라마틱한 로맨스가 시작되었다.

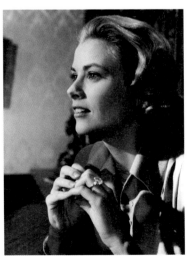

〈약혼 반지를 착용한 그레이스 켈리〉
ⓒ Dennis Stock/Magnum Photos

〈그레이스 켈리의 약혼 반지가 레드 박스에 담긴 모습〉ⓒ Cartier

　레니에 3세는 미래에 자신의 아내가 될 그레이스 켈리에게 약혼 기념으로 10.47캐럿의 에메랄드 컷 다이아몬드 링을 선물했다. 까르띠에는 다이아몬드 링의 컬러와 광채를 더욱 돋보이게 하기 위해 간결한 디자인의 플래티늄 마운트를 제작하였다. 다이아몬드를 받치고 있는 마운트는 마치 공중에 떠 있는 듯 빛나는 다이아몬드의 광채를 더욱 돋보이게 했다. 1956년 1월에 이루어진 약혼식에서 까르띠에 다이아몬드는 미래에 왕비가 될 그녀의 손가락 위에서 아름답게 빛났다.

그레이스 켈리는 마지막으로 출연한 영화, 찰스 월터스 감독의 '상류 사회(High Society)'에서도 이 반지를 착용하고 나왔다. 마지막 작품에 동반했을 정도로 그녀는 이 반지를 아꼈다. '트레이스 사만다 로드' 역을 맡은 그레이스 켈리가 영화에서 침대에 누워 다이아몬드의 광택을 내기 위해 침대 시트로 반지를 닦는 모습을 볼 수 있는데, 그녀와 손에서 빛나는 다이아몬드는 유난히도 특별해 보인다.

캠브리지 공작 부인의 헤일로 티아라

〈까르띠에 헤일로 티아라를 착용한 캠브리지 공작 부인, 케이트 미들턴의 결혼식 날 모습〉. ⓒ Dan Kitwood / Getty Images, 〈까르띠에 헤일로 티아라〉ⓒ Cartier

2011년 4월 29일 런던 웨스트민스터 대성당에서 또 하나의 '세기의 결혼식'이 열렸다. 바로 전 세계의 화제가 된 윌리엄 왕자와 케이트 미들턴의 로얄 웨딩. 영국 왕실의 왕세자비가 된 케이트 미들턴은 까르띠에 티아라를 착용했다. 이 티아라는 까르띠에가 1936년에 제작한 'Halo(후

광)'라는 이름의 작품. 엘리자베스 여왕의 어머니가 18세 생일을 맞은 딸에게 선물한 것인데 미들턴이 여왕에게 빌려서 사용했다. 세대가 지나도 변치 않는 격조와 품위를 갖춘 이미지가 결혼식에서 또렷하게 부각되면서, 까르띠에의 고급스러움을 다시 한 번 증명했다.

영국 왕실과 까르띠에의 인연은 이것이 끝이 아니었다. 2018년 5월 19일, 찰스 황태자와 故 다이애나비의 차남 해리 왕자와 미국인 배우, 메건 마클의 결혼식. 헐리웃 여배우 출신의 마클은 서섹스 공작부인으로의 첫 걸음인 결혼식 본식과 피로연에서 각각 까르띠에 주얼리를 착용했다. 이는 까르띠에에게 '왕의 보석상이자 보석상의 왕(Cartier, the jeweler of kings and the king of jewelers)'이라는 칭호를 에드워즈 7세가 부여한 1890년대 이래로 양측의 긴밀한 관계는 굳건했다. 영국 왕실과 까르띠에의 결속을 보여주는 또 하나의 장면이었다.

8

비제 르 브룅, 마리 앙투아네트
그리고 2,800캐럿 다이아몬드 목걸이
(Élisabeth Vigée Le Brun, 1755년~1842년)

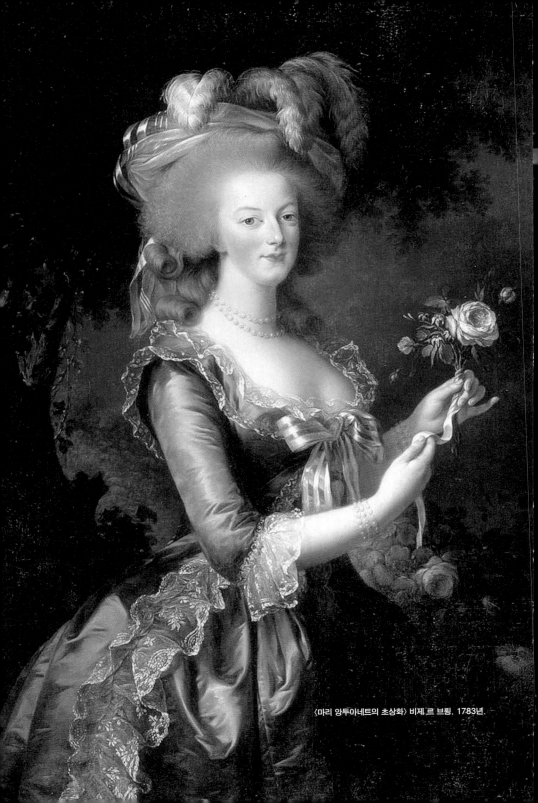

〈마리 앙투아네트의 초상화〉 비제 르 브룅, 1783년.

8

비제 르 브룅, 마리 앙투아네트 그리고 2,800캐럿 다이아몬드 목걸이

(Élisabeth Vigée Le Brun, 1755년~1842년)

〈자화상〉
비제 르 브룅, 1781년경.

'베르사유의 장미'를 아시나요?

7080세대의 어린 시절을 수놓았던 명작 만화의 제목이다. 오스칼, 마리 앙투아네트, 페르젠, 그리고 앙드레. 베르사유의 장미에 등장하는 주인공들은 지금의 K-POP 아이돌만큼이나 당시엔 큰 인기였다. 명작의 영향 때문일까. 성인이 되어서도 서양 궁정하면 베르사유, 왕비하면 마리 앙투아네트, 귀족 남자는 페르젠을 자연스럽게 연상하는 분들이 많을 것이다. 각각을 대표하는 스테레오 타입으로 자리잡았을 만큼 만화의 인기는 선풍적이었다.

(왼쪽)〈페르센 백작의 초상화〉칼 프레데릭 폰 브레다. 1800년경. (오른쪽)〈마리 앙투아네트의 초상화〉작자 미상. 1775년 이후.

마리 앙투아네트(Marie Antoinette, 본명: Maria Antonia, 1755년~1793년). 프랑스 절대 왕정의 마지막 왕 루이 16세(Louis XVI, 1754년~ 1793년, 재위 기간 1774년~1792년)의 왕비다. 수백 년 동안 프랑스와 앙숙이었던 오스트리아의 공주로, 정략 결혼으로 14살에 프랑스에 시집왔다. 그녀는 합스부르크가 여제 마리아 테레지아의 15자녀 중 막내딸이다.

페르센(Axel von Fersen, 1755년~1810년) 백작도 실존 인물이었다. 만화에서 페르젠으로 번역된 그는 스페인의 귀족 훈남. 마리 앙투아네트의 연인으로 알려져 있다. 그는 외교관이면서 군인으로 출정을 많이 나갔기 때문에 한번에 오랜 기간 동안 프랑스에 머문 적은 없었다. 사교적이고 활달한 성품의 그는 평생 미혼으로 마리 앙투아네트를 연모하며 살았다고 한다.

"빵이 없으면 케이크를 먹으라고 하세요"

마리 앙투아네트는 동서고금을 통틀어 역사상 가장 유명한 왕비라고 해도 과언이 아니다. 하지만 그녀의 명성은 그다지 긍정적이진 않다. 38세

의 나이에 처형당한, 나라를 망친 사치스러운 악녀의 이미지가 강하다. 특히 "빵이 없으면 케이크를 먹으라고 하세요"라는 말은 마리 앙투아네트가 한 것으로 알려진, 너무나 유명한 무개념의 말이다. 왕비란 사람이 얼마나 세상 물정을 모르고, 굶주리고 있는 민중에 무관심했는지를 단적으로 보여주는 '망언'의 대명사다. 그러나 이 '망언'의 주인공이 사실은 마리 앙투아네트가 아니었다고 한다.

원래는 장 자크 루소의 '고백록'의 한 구절인데 마치 마리 앙투아네트가 한 것인 양 프랑스 혁명파에 의해 악의적으로 선전되었다는 것이다. 이를 보더라도 마리 앙투아네트의 악녀 이미지는 상당 부분 덧씌워진 측면이 크다는 것이 후세 역사가들의 평가다. 실제론 사치스러운 악녀라기 보다 프랑스 대혁명(1789년 발발)이라는 역사의 거대한 소용돌이에 휩쓸린 비운의 왕비에 가깝다고도 할 수 있다. 그만큼 마리 앙투아네트의 38년 일생은 기구하고 드라마틱하다.

마리 앙투아네트가 프랑스로 시집 올 당시 오스트리아와 프랑스는 신흥 강국으로 부상하던 독일(브란덴부르크 선제후국-프로이센 왕국)을 견제할 필요를 느꼈다. 그래서 그 동맹의 증표로 맺어진 것이 마리아 테레지아 여제의 딸인 마리 앙투아네트와 루이 15세의 손자인 루이 16세의 혼인이었다. 이러한 정략결혼 자체가 불행한 종말을 잉태하고 있었다.

마리 앙투아네트는 오스트리아-프랑스의 우호 관계를 상징하는 아이콘 같은 존재였으나 앞서 말한 대로 오스트리아와 프랑스는 오랜 역사적 앙숙 관계였고, 양국의 국민 감정도 썩 좋지 않았다. 그러니 마리 앙투아네트에 대한 민중의 시선도 고울리 없었다. 그런 상황에서 당시 프랑스는 귀족 계급이 누가 누가 더 사치를 잘하는지 경쟁하는 듯 하던 나라였다. 자연히 왕실 재정은 파탄지경에 내몰렸다.

루이 14세 시절부터의 잦은 대외 전쟁으로 재정 상황이 좋지 않았는데 루이 16세 즉위 직후의 미국 독립전쟁(1775년 4월 19일 ~1783년 9월 3일) 참전이 가뜩이나 어려운 재정난에 기름을 부었다. 영국으로부터의 미국 독립이라는, 세계사적 의미를 지닌 전쟁에 참전(미국 편으로)했으니 엄청난 역사적 의미를 지닌 전쟁이었으나 현실은 프랑스에게 엄청난 재정 압박을 가져온 것이다.

　그러자 1787~1788년 재무총감 드칼론은 특권 귀족 계층에게서 세금을 걷고자 했다. 하지만 궁전 주변 귀족들이 특권을 내놓을리 없었다. 결국 특권, 기득권 유지를 위한 귀족의 무리수는 군중의 분노를 촉발시켰고 1789년 7월 14일, 바스티유 감옥 습격 사건이 일어나면서 프랑스는 본격적으로 혁명의 소용돌이에 빠져들게 된다. 혁명 2년 뒤인 1791년, 프랑스에서 왕정폐지론과 공화정을 세우자는 여론이 동시에 일자 파리에 억류되다시피 했던 루이 16세와 마리 앙투아네트는 국외 탈출을 감행했다. 그러나 신속하게 이동하지 못한 탓에, 국경 지대인 바렌이라는 마을에서 혁명군에게 체포되고 만다. 이게 그 유명한 '바렌 사건'이다. 왕실 입지를 더욱 악화시키는 일이었다.

　당시 마리 앙투아네트는 스위스로 들어가, 프랑스 왕실에 우호적인 로렌 지방의 지지를 얻으려 했으나 당시의 프랑스 국민들은 오스트리아에서 군대를 불러들일 계획으로 받아 들였으니 왕실에 대한 민심이 좋을 리 없었다. 이런 상황에서 1792년, 프랑스는 새로이 '국민공회'를 수립했다. 왕정을 폐지하고 공화정으로 나아가는 수순이었다. 바로 이 국민공회에서 루이 16세의 처형 여부를 놓고 격론이 일어났다. 결국 루이 16세의 거취를 놓고 투표에 들어갔는데, 총 721명 중 361명이 사형에 찬성했다. 반대는... 360명(사형집행 유예 23, 종신금고형 319, 기권 18). 이때 나온 유명한 말이 "국왕이 무죄라면 혁명이 유죄가 된다."이다. 루이 16

세는 이렇게 투표를 통해, 그것도 딱 한 표 차이로 단두대 행이 결정됐다. 참으로 역사의 기구함이 아닐 수 없다.

결국 루이 16세는 프랑스 혁명이 발발한 지 3년 여만인 1791년 1월 단두대에서 처형됐다. 이때만 해도 마리 앙투아네트는 유폐되기는 했으나 목숨을 부지할 수는 있었다. 루이 16세가 먼저 단두대의 이슬이 된 지 2년 여 뒤인 1793년 10월 12일, 마리 앙투아네트가 법정(국민 공회)에 섰다. 혁명 정부는 그녀에게 죄란 죄는 다 갖다 붙였다. 국고 낭비, 부패, 오스트리아와의 결탁, 루이 16세를 타락시킨 혐의, 백성에 대한 기만, 프랑스를 멸망시키려는 시도. 여기에 패륜 혐의까지 뒤집어썼다. 자신의 8살 난 아들과 근친상간을 했다는 것이었다. 국민 공회에 나온 마리 앙투아네트는 헐렁한 흰색의 평민복을 입었고, 신발은 해졌으며, 흰 머리칼은 무질서하게 목 근처에서 듬성듬성 잘려 있었다고 한다. 38세의 나이라고는 믿을 수 없을 정도로 늙은 노파의 모습이었다고 하니 프랑스 대혁명 이후 그녀가 어떤 삶을 살았는지 짐작이 가능하다.

그녀는 재판이 진행되는 동안 미동도 하지 않고 국고 탕진, 반역 등의 혐의 내용을 듣다가 8살 아들과 근친상간을 했다는 죄목이 고발자 에베르에 의해 낭독되자 청중석으로 몸을 돌리며 이렇게 격한 반응을 보였다고 한다.

"내가 대답하지 않은 것은, 어머니에 대한 그런 비난에 대답하는 것을 자연이 거부하기 때문이다. 나는 나와 같은 처지에 있는 모든 어머니들에게 묻고자 한다. 여러분, 이 말이 믿겨지시나요?"

하지만 대세를 거스를순 없었다. 국고 낭비, 반역죄, 국가 안보에 대한 음모 죄 등이 유죄로 인정되어 마리 앙투아네트에게 사형이 선고되었다.

나흘 뒤인 1793년 10월 16일. 허름한 옷차림에 머리카락을 강제로 깎인 마리 앙투아네트가 두 손이 뒤로 묶인 채, 가축 수송용 마차에 실려 단두대에 이르렀다. 군중의 환호와 욕설을 받으며 마침내 단두대 앞에 섰다. 무심코 그녀가 처형 집행자의 발을 밟았다.

품위와 침착함을 잃지 않은 채, 죽기 직전 이렇게 말했다.

"실례합니다, 무슈(남자에게 쓰던 호칭). 일부러 그런 건 아니예요."

이 말이... 마리 앙투아네트의 유언이 됐다. 사형 전 그녀는 이런 글귀도 남겼다.

"부끄러워할 것 없어요, 나는 죄를 지어서 죽는 게 아니니까요."

후대 사가들은 마리 앙투아네트가 지은 잘못에 비해 너무나도 무거운 벌을 받은 사람으로 평가하고 있다. 잘못에 비해 너무나도 큰 불행. 아마도 마리 앙투아네트의 삶과 이야기가 베르사유의 장미를 비롯한 수많은 창작물로 오늘날까지 전해져 오는 이유일 것이다. 사실상 그녀의 실제 모습이 남아 있다는 것도 마리 앙투아네트의 이야기를 더욱 극적으로 만드는 요소다. 역사가 만든 비운의 왕비. 과연 그녀의 실제 모습은 어땠을까? 드라마틱한 삶을 살다간 그녀의 생얼에 가까운 모습을 우리가 볼 수 있게 된 것 마저도 사연이 담겨 있다. 숨어 있는 사연은 어떤 것일까?

비제 르 브룅, 유리천장을 깬 왕비의 화가

미술사에 획을 그은 화가들은 대체로 남성이다. 특히 18세기 유럽에서 예술가라 함은 바로 남성을 의미했다. 여성이라는 이유만으로 아카데미 회원 자격을 얻지 못했고 남성 회원들처럼 살롱에서 작품을 발표할 기회조차 보장받지 못했다. 그 이전도 마찬가지였다.

그러나 마리 앙투아네트의 궁정 화가는... 여성이었다. 엘리자베스 비제 르 브룅(Élisabeth Vigée Le Brun, 1755년~1842년)이 주인공. 마리 앙투아네트와 동갑내기인 르 브룅은 24세에 최초의 여성 궁정 화가가 되었다. 이후 두 여인은 좋은 친구가 되었다. 마리 앙투아네트는 르 브룅이 화가로서 안정적인 활동을 할 수 있도록 길을 열어준 강력한 후원자였다. 왕비는 루이 16세에게 르 브룅을 아카데미에 여성 공식 회원으로 특별 추천 하게 했다. 그 결과 그녀는 28세에 여성으로서는 매우 드물게 프랑스 1세대 아카데미 공식 회원을 역임했다. 남성화가 전성시대에 당당히 실력을 인정받아 18세기 프랑스 예술계의 유리 천장을 깬 것이다.

화가의 딸로 태어난 그녀는 어려서부터 그림을 잘 그려 14세부터 사교계의 유명 인사들로부터 초상화를 주문 받아 돈을 벌었다. 르 브룅은 초상화뿐 아니라 자화상도 여러 점 남겼다. 1782년에 그린 '밀짚모자를 쓴 자화상'에는 팔레트를 들고 있는 화가로서의 당당한 모습을, 1786년에 그린 '딸 줄리와 함께 있는 자화상'에는 따뜻한 애정이 느껴지는 모습의 엄마 미소를 남겼다. 자화상 대로 그녀는 아름다운 외모까지 겸비한 어머니이자 뛰어난 화가였다.

베르사유 궁전에 초대돼 마리 앙투아네트 왕비의 실물을 직접 보고 초상화를 그리는 기회를 잡게 된 르 브룅은 우아하고 섬세한 기법으로 왕비의 마음을 빼앗았다. 이후 르 브룅은 왕비의 총애를 받으며 20대 여성으로 궁정 화가가 되었다. 로코코 풍의 화려함을 살린 르 브룅의 초상화는 왕실의 품격을 높였고, 기존의 딱딱한 틀을 깨는 초상화도 여러 점 남겨 새로운 작품 세계를 개척했다. 가령 격식을 갖춘 복장이 아닌 편안한 옷을 입은 왕비의 초상화나 엄마로서의 왕비의 이미지를 부각한 가족 초상화 등이 당시로선 파격이면서 새로운 범주에 드는 초상화였다.

르 브룅은 왕정이 무너지기 전까지 6년 동안 약 30점에 이르는 왕비의

초상화와 왕실 가족의 초상화를 남겼다. 그런 르 브룅이 없었다면, 마리 앙투아네트에 대해 눈으로 볼 수 있는 역사적인 기록은 지금처럼 남아 있지 않을 것이다. 하지만 그녀 역시 프랑스 대혁명의 소용돌이는 피할 수 없었다. 1789년 혁명이 발발하자 르 브룅은 해외로 도피한다. 이탈리아, 러시아, 오스트리아, 독일 등 유럽 여러 나라를 전전해야 했지만 그녀의 운명은 마리 앙투아네트 처럼 비극적인 것은 아니었다.

이미 마리 앙투아네트의 화가로 명성이 높았기에 르 브룅에겐 해외에서도 초상화 주문이 이어졌다. 정략결혼으로 유럽 전역에 퍼져 있던 왕비의 합스부르크가 친척들도 곳곳에서 그녀에게 도움을 주었다. 여러 유럽 국가로 피난을 다니는 동안 그녀는 다른 나라의 아카데미 회원으로 선출되기도 했다. 프랑스에서 유리 천장을 깬 르 브룅은 국제적으로 활동 무대를 넓혀 왕성한 활동을 펼쳤고, 86세에 생을 마감했다. 동갑내기였던 왕비 보다 르 브룅은 무려 50여년을 더 살았다.

마리 앙투아네트와 진주

르 브룅이 궁에 들어온 해는 24살이 되던 1779년. 그해 처음 그린 왕비의 초상화는 전신상이었다. 마리 앙투아네트는 커다란 파니에(살대를 넣어 받친 크게 부푼 스커트) 새틴 드레스를 입고 손에 장미를 들었다. 이 초상화는 왕비의 어머니인 오스트리아 여제 마리아 테레지아가 시집간 딸의 성숙한 모습이 보고 싶어 요청한 초상화였다.

르 브룅은 이 첫번째 초상화의 경우 복사본도 여러 점 그렸다. 그래서 오스트리아의 빈에 보낸 원작에는 왕비가 진주 목걸이를 하고 있다. 하지만, 복사본 중에는 진주 목걸이가 없는 것도 남아 있다. 초상화를 받은 친

정 어머니 마리아 테레지아는 다음과 같은 편지를 보내왔다.

'네 멋진 초상은 너무 귀엽구나. 리뷰 왕자도 똑 닮았다고 하더라. 아무튼, 네 모습을 보는 것만으로도 대만족이다.'

그러나 모든 초상화가 이처럼 주위를 훈훈하게 하거나 호평을 받은 것은 아니었다. 그녀는 1783년 모슬린(Muslin)이라 불리는 슈미즈 속옷 드레스 차림의 왕비 초상화를 그려 살롱

〈마리 앙투아네트의 초상화〉 비제 르 브룅, 1779년.

에 전시했다. 르 브룅 이전에 그려진 마리 앙투아네트의 초상화와 비교했을 때, 르 브룅의 초상화에는 아마도 대중을 위한 이미지 메이킹 때문이었는데 의상과 주얼리가 모두 간소화되고 절제되어 있었다.

그러자, '상스럽다'는 거친 비판이 쏟아졌다. 왕비의 비공식적인 편안한 의상과 밀짚 모자 등이 왕실의 품격을 떨어뜨린다는 이유였다. 그림 자체는 물론 그런 모습을 대중에게 보여주게 한 왕비의 결정도 부적절했다는 비판이 이어졌다. 이것이 '모슬린 스캔들'이라 불리는 사건이다. 그러자 르 브룅은 살롱에서 초상화를 즉시 제거하고, 재빨리 다시 그림을 그렸다. 그렇게 완성된 것이 파란색 실크 드레스를 입고 장미를 든 왕비의 초상화. 두 줄로 된 진주 목걸이와 세 줄로 된 진주 팔찌를 양팔에 착용하고 있는 모습이었다. 그 시대의 눈으로는, 모슬린 초상화와는 달리, 격식을 갖춘 차림으로 받아들여졌다.

진주는 이후의 초상화에도 단골로 등장한다. 단, 르 브룅이 그린 마리 앙

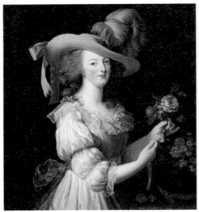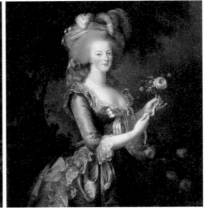

비제 르 브룅이 그린 〈왼쪽〉〈마리 앙투아네트의 모슬린 초상화〉〈오른쪽〉〈장미를 든 마리 앙투아네트〉 1783년.

투아네트의 초상화에는 거의 흡사한 스타일의 진주 주얼리가 나타났다. 르브룅은 4년 뒤인 1787년에 '왕비와 어린 자녀들'이라는 초상화를 남겼다. 이초상화에서는 붉은 드레스와 깃털이 장식된 모자를 쓴 마리 앙투아네트가세 명의 자녀와 함께 등장한다. 침대 한군데가 비어 있었는데 '빈 침대'는 어린 나이에 사망한 왕자를 기리기 위함이었다.

〈마리 앙투아네트 왕비와 어린 자녀들〉
비제 르 브룅, 1787년.

작품의 등장 인물과 그림 내용을 보더라도 어머니로서의 모습을 강조하려 한 초상화였다. 이 초상화에서 왕비는 드롭 형태의 진주 귀걸이와 세 줄로 된 진주 팔찌를 착용하고 있다. 이러한 긴 드롭 형태의 귀걸이는 왕비의 초상화뿐만 아니라 화가의 자화상에서도 거의 흡사한 모양을 볼 수 있다. 목에 붙는 초커 목걸이와 함께 드롭 형태의 귀걸이가 당대 유행했던 주얼리였음을 보여주는 대목이다. 당시 프랑스에서 유행했던 주얼리 스타일을 알아보자.

프랑스 절대 왕정의 자존심

마리 앙투아네트의 시대는 화려함이 극에 달한 시기였다. 역사적인 흐름이 그랬다. 루이 16세의 선대 왕인 태양왕 루이 14세는 "짐이 곧 국가다"라는 말을 남겼다. 그는 자신의 왕권을 강화하기 위해 예술과

〈베르사유 궁전〉 작자 미상, 1675년.

공연을 적극적으로 이용했다. 전쟁과 같은 특수한 상황이 아닐 때는 군주의 위엄을 가장 잘 드러내는 것이 건축물이라고 믿었기 때문이다. 그래서 건축가, 실내 장식가, 정원사, 화가, 조각가를 불러 들여 왕권의 권위를 보여주는 성을 만들었다. 그게 바로 베르사유 궁전이다. 예술의 다른 한 축은 주얼리였다. 루이 14세는 가히 '넘사벽의 보석 컬렉터'였다. 그는 국가의 위상을 보여주기 위해 특히 다이아몬드를 상당량 수집했고 스스로는 주로 단추나 구두 버클로 다이아몬드를 착용했으니 화려함이 극치에 달했다고 할 수 있다.

그의 뒤를 이은 루이 15세 역시 우아한 궁정 양식을 이어나가 유럽의 모두가 따라할 정도로 프랑스 풍의 로코코가 전 유럽에 퍼졌다. 다이아몬드와 유색 보석 또한 극도로 화려한 모습으로 발전했다. 이 시기에 보석 연마술과 세공술은 프랑스를 따라올 자가 없었다. 18세기가 가까워지면서 보석을 세팅한 금속 마감은 더 정교해졌고 보석은 광채를 살리는데 초 집중했다.

루이 16세 시절도 이전보다는 덜했지만, 무절제와 사치가 미덕인 시대

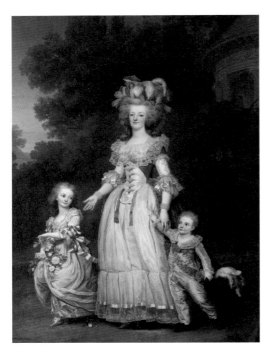

〈트라이농궁을 산책하는 마리 앙투아네트와 자녀들〉
아돌프 울릭 베르트뮐러, 1785년.

였다. 마리 앙투아네트는 가히 '로코코의 여왕'이었다. 마리 앙투아네트 왕비의 패션과 주얼리 스타일은 일파만파로 퍼져 그녀가 하는 모든 것이 유행했다. 화려한 무도회에서 온갖 보석으로 치장한 왕족과 귀족들 사이에서도 마리 앙투아네트 왕비는 압도적이었다. 당시 프랑스와 오스트리아 사이의 불편한 관계 때문에 대중은 그녀를 '오스트리아 암캐'라고 비아냥댔다. 그러면서도 사람들은 그녀의 스타일을 따라하기 바빴다.

그 시절, 가발은 단순한 머리 장식이 아닌 과시욕이었으며 하나의 예술 작품처럼 여겨졌다. 누구의 가발이 제일 화려하고 독창적인지가 최대 관심사이기도 했다. 단연 마리 앙투아네트의 머리 장식이 그 누구보다도 화려했다. 그녀는 그 시절 의상과 헤어에 개인 스타일리스트를 따로 두고 세심히 가꿨다. 마리 앙투아네트 스타일은 어떤 것이었을까. 그녀는 엄청난 높이로 세운 머리 위에 하얀 밀가루 파우더를 뿌린 후 거대한 다이아몬드와 진주 그리고 타조 깃털로 장식했다. 이를 모든 계급의 여인들이 따라했다.

〈깃털을 모티브로 한 진주와 다이아몬드 하이 주얼리 목걸이〉 ⓒ Fabergé

〈공작새 깃털을 모티브로 한
플럼드펭 컬렉션 귀걸이, 반지〉
ⓒ Boucheron

〈깃털을 모티브로 한 다이아몬드, 사파이어 레드카펫 컬렉션 목걸이〉ⓒ Chopard

지란돌, 샤틀레인, 그리고 페스툰 목걸이

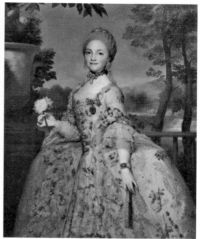

(왼쪽)〈마리아 크리스티나 여대공의 초상〉 마틴 반 마이텐스. 1765년.
(오른쪽)〈마리아 루이사 디 파르마 공녀의 초상화〉 안톤 라파엘 멩스. 1765년.

이런 헤어스타일과 어울리는 길게 늘어지는 드롭형 귀걸이, 지란돌(Girandole, 가지 촛대 모양) 귀걸이가 대중적으로도 인기를 끌었다. 네크라인부터 허리까지 드레스의 앞면 패널 전체를 덮는 스토머커(Stomacher)를 많이 사용했다. 움직임을 편하게 하기 위해 부분 부분이 연결된 조직을 가지는데, 이에 보석을 엮어 화려하게 장식했다. 허리 벨트 부분에 늘어뜨리는 샤틀레인(Chatelaine), 가슴 부분에 크기 순으로 허리까지 장식하는 대형 브로치 연작, 반지 등도 유행했다. 브로치 연작은 스토머커의 대용으로도 애용했다. 화가 아돌프 울릭 베르트뮐러가 그린 '트라이농궁을 산책하는 마리 앙투아네트와 자녀들, 1785년)'에서 왕비의 허리 양쪽을 장식한 것이 샤틀레인이다. 샤틀레인에는 작은 소지품을 넣을 수 있는 함이나 시계를 매달기도 했다. 목걸이는 단순한 진주 목걸이나 꽃과 리본을 엮은 화환형의 보석 목걸이가 대부분이었고, 여기에 펜던트

를 매달기도 했다. 가슴이 드러날 정도로 깊게 파인 네크라인이 유행하면
서 가슴 부분을 덮는 형식의 페스툰(Festoon, 꽃줄 장식 목걸이)이 1770
년대와 1780년대에 최고 인기를 누렸다.

페스툰, 초커와 함께 리비에르(Riviere) 목걸이도 유행했다. 리비에르
는 프랑스어로 '강'이라는 뜻이다. 하나 이상의 보석이 계속 연결되어 있
는 목걸이가 리비에르다. 일반적으로 리비에르는 한 종류의 원석만 사용
하며, 모든 보석은 동일한 색상과 컷으로 구성된다. 보석의 크기는 모두
동일하거나 목걸이 중앙으로 갈수록 크기가 점차 커지는 것도 있다. 리비
에르는 18세기부터 유행했고 지금도 여전히 인기 있는 목걸이 유형이다.

마리 앙투아네트의 친언니인 '마리아 크리스티나 여대공의 초상(마
틴 반 마이텐스 作, 1765년)'에는 18세기 중반 유행했던, 앞서 언급한 주
얼리의 전형적인 스타일을 볼 수 있다. 화환형 목걸이와 다이아몬드 펜던
트, 지란돌 귀걸이, 보디스 장식과 대형 브로치, 머리 장식 등이 등장한다.
스페인 왕비가 되는 루이 16세의 사촌 '마리아 루이사 디 파르마 공녀(안
톤 라파엘 멩스 작, 1765년)'의 결혼 당시 모습에도 마리아 크리스티나가
착용한 것과 흡사한 주얼리가 보인다. 이런 스타일이 프랑스, 오스트리아,
스페인 등 유럽 전역에서 사랑받았음을 알 수 있다.

당시에는 천연 보석과 동시에 고품질의 모조 보석도 소재로 많이 사
용되었다. 특히 페이스트(Paste)라는 소재가 유행했는데, 이는 보석처럼
보이는 유리를 말한다. 페이스트는 가격은 낮지만, 알록달록하고 화려한
색으로 귀족들, 심지어는 베르사유 궁전에서도 사용되었다. 더욱 화려한
것이 최고인 시기에, 화려함을 더해주는데 유용한 소재였기 때문이다.
당시의 페이스트 주얼리는 천연 보석처럼 해체되고 리세팅하지 않은 채
원형이 그대로 보존된 사례가 많아 주얼리 사에 귀중한 자료를 제공하고
있다.

(위-왼쪽)〈보디스 장식, 나비 모양과 십자가 모양으로 유리와 락 크리스탈 소재〉 1760년경, 빅토리아 앨버트 박물관.
(위-오른쪽)〈보디스 장식, 금사와 레이스 소재〉 1700~1750년경.
(중간)〈샤트레인 전체와 소지품을 넣을 수 있는 부분 확대, 닫힌 모습과 열린 모습〉 17세기 중반경, 루브르 박물관.
(아래)〈다이아몬드 리비에르 목걸이〉 1811년, 스미소니언 박물관. 나폴레옹이 아들을 낳은 두번째 아내에게 선물한 목걸이.

〈지란돌 모티브의 레드카펫
컬렉션 다이아몬드 목걸이와
귀걸이〉ⓒ Chopard

〈지란돌 모티브의 라이크 어 퀸 롤링 레드 이어링〉ⓒ boucheron

마리 앙투아네트와 유럽의 4대 다이아몬드

'유럽의 4대 다이아몬드'라고 불리는 다이아몬드가 있다. 피렌체 다이아몬드, 호프 다이아몬드, 상시 다이아몬드, 리전트 다이아몬드. 다시는 나올 수 없을 만큼 크기가 크고, 빼어난 색상으로 역사상 희소 가치가 높은 진귀한 다이아몬드다. 그러나 불행하게도 이 유럽의 4대 다이아몬드는 소유자에게 화를 불러온다는 전설이 있다. 그래서 '저주받은 다이아몬드'라고들 말한다.

4대 다이아몬드에는 묘한 공통점이 있다. 모두 마리 앙투아네트와 직·간접적으로 인연을 맺었다는 점이다. 호프 다이아몬드 (Hope Diamond)는 앞서 퐁파두르 부인과 함께 소개했던 45캐럿의 블루 다이아몬드다. 이 외에 마리 앙투아네트가 프랑스로 시

〈왼쪽부터〉〈피렌체 다이아몬드가 모자 장식으로 사용된 1870~1900년 모습〉〈마리아 마달레나와 아들의 초상화〉 유스투스 서스터만스, 1623년.

집올 때 오스트리아에서 혼수품으로 따라 온 보석이 피렌체 다이아몬드(Florentine Diamond). 137.27 캐럿의 옅은 옐로 다이아몬드다. 그러나 프랑스 혁명 이후, 프랑스에서 오스트리아로 다시 넘어갔다. 1922년 오스트리아 제국이 멸망한 이후 피렌체 다이아몬드의 행방은 알 수 없다. 1623년 그려진 오스트리아 왕족인 '마리아 마달레나와 아들의 초상화(유스투스 서스터만스 作)'에서 마리아 마달레나가 오른쪽 머리에 장식으로 꽂은 것이 피렌체 다이아몬드다.

〈상시 다이아몬드 스케치〉 〈리전트 다이아몬드 스케치〉

상시 다이아몬드(Sancy Diamond)는 복숭아 씨 모양으로 생긴 55.23캐럿의 옅은 옐로 다이아몬드다. 상시 다이아몬드는 영국 왕실의 소유였으나 영국 왕실의 몰락 이후 영국 제임스 2세가 프랑스로 망명하면서 1661년 프랑스 왕실의 소유가 되어 마리 앙투아네트 왕비와 함께 했다. 그러다 프랑스 혁명 때 호프 다이아몬드와 함께 도난 당했다. 이후 러시아 왕실에서 상시 다이아몬드가 모습을 드러냈다. 러시아 왕실 몰락 후 상시는 프랑스로 되돌아와 현재는 루브르 박물관에 전시되어 있다.

마지막 리전트 다이아몬드(Regent Diamond)는 옅은 푸른빛이 도는 무색의 140.64 캐럿 짜리다. 자두 크기만한 대형 다이아몬드다. 여러 차례 주인이 바뀌었다가 1717년 프랑스로 오게 되어 프랑스 왕실이 소유하게 된다. 마리 앙투아네트는 국가 행사에서 여러 차례 리전트 다이아몬드를 착용했다. 베르사유 궁에 머물며 인연을 맺었고 프랑스 혁명 이후 나폴레옹의 칼자루 끝에 장식되었다. 1802년에 그려진 '나폴레옹의 초상(앙투안 장 그로 作)'에서 나폴레옹이 허리춤에 착용한 칼자루의 끝에 장식된 유난히 빛나는 다이아몬드가 리전트 다이아몬드다. 그러나 나폴레옹의 실각과 함께 현재 루브르 박물관에 소장되어 있다.

저주 받은 다이아몬드라서일까? 요동치는 세계사의 흐름 속에서 4대 다이아몬드는 여러 나라를 여행했고, 구 왕조의 몰락을 지켜봤다. 역사의 흥망성쇠를 모두 경험한 셈이다. 후세 사람들이 이들에게 '저주'라는 타이틀을 붙였지만, '격변'이라는 말이 오히려 더 맞을 것 같다. 무엇보다 마리 앙투아네트 왕비의 기구한 운명과 함께 했던 까닭일까? 특히 마리 앙투

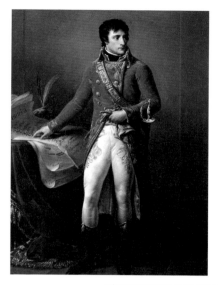

(왼쪽)〈나폴레옹의 초상화〉앙투안 장 그로, 1802년. (오른쪽)〈집정관의 검〉ⓒ Chaumet

아네트와 같이 프랑스로 왔던 피렌체 다이아몬드는 아직까지 행방불명이며, 역사 속으로 영원히 사라져 버렸다.

　나머지 3개는 세계사의 한 장을 장식 한 후, 각국 권력자들의 손아귀를 벗어나 박물관에서 광채를 발하고 있다. 프랑스 루브르 박물관에 두 개(상시 다이아몬드, 리전트 다이아몬드), 미국 스미소니언 박물관이 한 개(호프 다이아몬드)를 소장하고 있다.

뒤엉킨 악연

　마리 앙투아네트가 왕세자비로 처음 베르사유 궁에 왔을 때, 말도 섞기 싫었던 여인이 있었다. 선왕 루이 15세의 공식 정부 뒤바리 부인(Jeanne Bécu, Madame du Barry, 1743년~1793년)이었다. 루이 15세는

비제 르 브룅이 그린 〈뒤바리 부인의 초상화〉
1781년.

1764년 퐁파두르 부인이 죽고 깊은 실의에 빠졌다. 더욱이 1765년에는 왕세자, 1767년에는 왕세자비, 1768년에는 아내인 왕비 마리 레슈친스카 마저 잇따라 사망하면서 힘든 시기를 보냈다. 그러다 전직 매춘부 출신의 뒤바리 부인을 왕비를 잃은 해인 1768년에 우연히 만났다. 그해 왕은 뒤바리 부인을 공식 정부로 베르사유 궁에 들였다. 그녀는 루이 15세의 말년을 함께 한 마지막 애첩이었다.

왕비가 사망한 프랑스 궁정에서 왕의 애첩으로 자리잡은 뒤바리 부인은 사실상의 왕비 역할을 하며 실권을 행사했다. 루이 15세의 딸들은 이 점을 눈엣가시처럼 생각했다. 더구나 뒤바리 부인은 고급 드레스 같은 사치스러운 물품을 밝혀도 너무 밝혔고, 그 중에서도 특히 보석을 굉장히 좋아해서 왕에게 시도 때도 없이 보석과 각종 사치품을 구입하게 했다.

초콜릿 한 잔에서부터 다이아몬드까지

스탠리 루미스(Stanley Loomis)의 전기소설 '뒤바리(Du Barry)'에 따르면, 부인의 일상은 하인이 가져다 주는 모닝 초콜릿 한 잔과 함께 오전 9시에 시작되었다. '초콜릿 잔을 든 부인의 초상화(고티에 다고티 作)'가 남아 있을 만큼 뒤바리 부인은 초콜릿을 즐겼다. 그녀는 드레스를 골라 입고, 전용 미용사에게 메이크업과 머리 손질을 받았다. 그리곤 어울리는 다이아몬

드 목걸이와 귀걸이를 선택해 우아하게 걸쳤다. 이어 친구를 만나고 양장점 주인, 보석상, 예술상과 같은 상인들이 보여주는 최고의 물품들을 보며 하루를 보냈다. 초콜릿 한잔으로 시작해서 다이아몬드로 반짝이며 끝을 맺는 하루하루였다. 성격은 다정하고 좋았지만 사치스러운 그녀를 보는 궁중 식구들은 물론 국민 여론이 좋을 리 없었다.

〈초콜릿 잔을 든 뒤바리 부인의 초상화〉 고티에 다고티, 1766~1776년.

마리 앙투아네트도 그중 하나였다. 마리 앙투아네트는 뒤바리 부인이 매춘부 출신이라는 것 만으로도 그녀를 무시하고 경멸했다. 합스부르크가 출신의 고귀한 신분이 상대하지 못할 천박한 여인이라 생각했던 것이다. 아이를 15명이나 낳았던 금슬 좋은 부모님 밑에서 자란 왕비는 왕의 공식 정부라는 지위 자체를 인정하지 못했다. 뒤바리 부인도 가만있지 않았다. 어린 왕세자비에게 무시를 당해 화가 난 뒤바리 부인이 오스트리아 대사에게 공식적으로 항의했고 외교 문제로까지 비화될 것이라는 경고도 단단히 했다고 한다. 그러자 친정 어머니 마리아 테레지아와 오빠가 간곡히 중재에 나섰고, 어쩔 수 없이 마리 앙투아네트도 꼬리를 내리게 되었다. 그러나 억지로 관계 개선을 시도한 것이지 마음까지 열었던 것은 아니었다. 이는 루이 15세가 사망하자, 루이 16세는 즉위 후 뒤바리 부인을 궁에서 추방한 것에서도 잘 드러난다.

궁에서 추방당해 수녀원에 약 1년간 머물며 근신했던 뒤바리 부인은 곧 조치가 풀려 자신이 소유한 루브시엥 성에서 지내게 되었다. 왕실에서 출신 때문에 눈총은 받았지만, 왕에게 성심껏 진심을 다한 점은 인정받았던 것 같다. 퐁파두르 부인과 달리, 왕의 애첩이 된 이후로 정치적으로 음모를 꾸미거나 정적을 만든 일도 없었다. 때문에 베르사유 궁전에서 나가게 된 것 말고는 실질적으로 아무런 보복도 받지 않았고, 뭇 남성들과 연애도 즐기며 여생을 조용히 잘 지내고 있었다.

하지만 뒤바리 부인 역시 프랑스 혁명 시기에는 위협을 느껴 1792년에 쟁여 놓았던 고가의 보석들과 귀중품을 챙겨 영국으로 피신해 목숨을 부지했다. 보석은 크기는 손톱보다 작아 이동이 가장 용이하면서도 그 희소성 때문에 금전적 가치가 엄청난 자산이다. 늙은 왕의 정부로 온갖 멸시와 조롱을 견뎌가며 악착같이 모았던 패물을 챙겨서 여생을 안락하게 보낼 발판을 마련한 셈이었다. 그러나 그녀 역시 단두대의 칼날을 피하진 못했다. 잠시 부동산 문제를 처리하기 위해 프랑스로 귀국한 게 화근이 되어 1793년 혁명군에 붙잡혔다. 결국 반역죄로 단두대 위에서 죽음을 맞았다. 그녀의 나이 50세. 악연이 뒤엉킨 마리 앙투아네트처럼 비극적인 최후였다.

그때 부인이 영국에 숨겨 두고 온 보석은 65점. 그녀가 프랑스에서 빼돌린 보석은 결국 2년 뒤 영국 정부에 압류되어 모두 경매로 팔려나갔다. 영국에 숨겨둔 150만 리브르(약 2,000억원 대) 상당의 현금과 채권까지 모두 영국이 차지했다. 영국 정부는 칼 한번 들지 않고 천문학적인 가치의 돈과 보석을 고스란히 챙기게 된 것이다. 더욱 공교로운 것은 영국 정부가 뒤바리 부인의 패물로 얻은 돈을, 그녀를 사형시킨 프랑스군과 싸우는 군자금으로 유용하게 썼다는 점이었다.

혁명의 도화선이 된 다이아몬드 목걸이 사기 사건

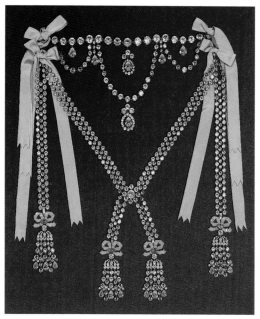

〈2,800캐럿 페스툰 목걸이 복제품〉

1770년대 가장 악명 높았던 목걸이가 있다. 프랑스 혁명의 불쏘시개가 된 목걸이. 마리 앙투아네트, 뒤바리 부인의 '악연 2'면서 특히 마리 앙투아네트를 곤경에 빠뜨린 '다이아몬드 목걸이 사건'(1785년)의 주인공이다.

사건의 발단은 1772년 루이 15세 때. 루이 15세는 애첩 뒤바리 부인을 위해 왕실 보석상인 뵈머와 바상주(Boehmer and Bassenge)에게 최고의 다이아몬드를 모아 목걸이를 만들어 오라고 명했다. 뵈머와 바상주는 유럽에서 가장 훌륭한 다이아몬드 647개를 모았다. 그렇게 만든 페스툰 목걸이는 다이아몬드만 총 2,800캐럿짜리였다. 보석을 사기 위해 보석상은 막대한 돈을 썼고, 최고의 장인들을 고용하는 바람에 파산 지경에 이르

렀다. 그러던 중 루이 15세가 1774년 5월, 갑자기 사망했다. 보석상이 천만금을 동원해 만든 목걸이를 살 사람이 없어져 버린 것이었다.

어쩔 수 없이 뵈머는 새 국왕 루이 16세의 왕비 마리 앙투아네트에게 목걸이를 사달라고 간청했다. 하지만 마리 앙투아네트는 거절했다. 비록 프랑스 국민 사이 '적자부인(赤字夫人)'이라는 빈축을 사기도 했던 그녀였지만 프랑스의 재정 상태가 좋지 않은 것을 알았고, 무엇보다 그녀가 좋아하는 스타일도 아니었기 때문이었다. 당시 그녀는 "목걸이가 스카프 같다"고 평했다고 한다. 더구나 그토록 경멸했던 뒤바리 부인을 위해 제작한 목걸이였으니, 마음에 들리 없었다.

그 무렵 프랑스의 로마 가톨릭교회 로앙(Rohan) 대주교는 출세를 위해 왕비의 신뢰를 얻고자 동분서주했다. 하지만 마리 앙투아네트는 타락한 로앙 대주교를 싫어했다. 이런 정황을 알고 잔느 드 라 모트 라는 백작부인이 로앙 대주교에게 접근해, 자신이 왕비의 신임을 받는 신하라고 속인다. 잔느는 대주교에게 "마리 앙투아네트가 남편 모르게 (뵈머와 바상주의) 다이아몬드 목걸이를 사고 싶어한다"면서, 그 목걸이를 사다가 바치면 왕비의 환심을 살 것이라고 꾀여내는데 성공한다. 실제는 마리 앙투아네트가 이미 구입을 거절한 목걸이였는데도 말이다.

잔느는 다른 공범들과 함께 마리 앙투아네트를 닮은 소녀를 왕비로 꾸며, 대주교와 베르사유 궁의 한 숲에서 만나게 한다. 대주교는 그림자밖에 보지 못했음에도 마리 앙투아네트가 완벽하게 자신을 총애하게 됐다고 착각한다. 결국 대주교는 다이아몬드 목걸이의 중개인이 되어 뵈머의 목걸이를 잔느에게 넘겨줬다.

이것이 바로 '다이아몬드 목걸이 사건'이다. 희대의 사기극이었다. 사기극의 전말은 보석상 뵈머가 왕비에게 보낸 대금청구서가 베르사유궁에 날아들면서 밝혀졌다. 잔느는 사기 혐의로 체포되어 감옥에 갇혔다. 로앙

대주교도 재판을 받았지만 "나는 속았을 뿐"이라고 주장해 무죄 판결로 풀려났다. 하지만 대주교의 유·무죄가 문제가 아니었다. 사건은 언제나 예상치 못한 방향으로 불똥이 튀는 법. 엄청난 금액의 다이아몬드 목걸이의 존재가 세상에 알려지면서 이유여하를 막론하고 민심을 잃고 있던 마리 앙투아네트는 더욱 궁지에 몰리게 되었다.

목걸이 사기 사건 4년 뒤인 1789년 프랑스에선 대혁명의 막이 오른다. 잔느는 혁명 세력의 도움으로 탈옥에 성공해서 영국으로 도망친 후, '잔느 발루아 회고록'이라는 책을 남겼다. 마리 앙투아네트가 사치하고 방탕하며 성적으로 문란하다는 식의 악의적 루머를 담아 퍼뜨렸다. 이에 혁명 정부는 다이아몬드 사건을 놓고 앙투아네트를 심문했고, 앙투아네트는 적어도 다이아몬드 목걸이 문제에 관한 한 결백 했지만, 여론은 믿지 않았다. 다이아몬드 목걸이 사건은 그녀를 죽음으로 몰고 간 수많은 이유 중 결정적인 한방이었다. 한 나라의 왕비를 죽음으로 몰고 간 역대 급 사기 사건이었던 셈이다.

이 다이아몬드 목걸이 사기 사건은 '괴도 신사 뤼팽'과 '뤼팽 대 셜록 홈즈'를 쓴 소설가 모리스 르블랑(1864~1941)의 초기작 '여왕의 목걸이' 소재였다. '어페어 오브 더 넥클리스(원제: The Affair of the Necklace. 2001년 작)'라는 영화로도 만들어졌다.

프랑스 혁명 당시 도화선의 하나였던 2800 캐럿짜리 다이아몬드 목걸이의 운명은 어떻게 됐을까. 대주교를 속여 목걸이를 손에 넣은 잔느는, 이를 런던에 보내서 처분했다. 목걸이를 깡그리 분해해서, 하나도 남김없이 다이아몬드를 팔아버렸다. 18세기 로코코 시대의 섬세하고 우아한 디자인을 그대로 담은, 눈부시게 아름다운 목걸이는 잔해조차 남아 있지 않다. 마리 앙투아네트가 단두대의 이슬로 사라진 것처럼, 다이아몬드 목걸이도 형체 없이 사라져 버렸다.

225년 후 소더비 경매에 나온 마리 앙투아네트의 주얼리 컬렉션

마리 앙투아네트가 단두대에서 사망한지 225년 뒤인 2018년 11월 14일. 스위스 제네바에서 '부르봉 파르마 가문의 왕실 보석(Royal Jewels From The Bourbon Parma Family)'이란 제목으로 소더비(Sotheby's) 경매가 진행됐다. 이 날 경매에는 마리 앙투아네트의 진주 목걸이, 다이아몬드와 진주로 만든 펜던트, 다이아몬드 브로치 등이 나왔다. 소더비는 "경매에 잘 나오지 않는 귀한 왕가의 보석"이라며 "마리 앙투아네트는 진주 주얼리를 애용한 것으로 보인다"고 소개했다.

마리 앙투아네트는 프랑스 혁명으로 구금된 상태에서 루이 16세와 탈출을 계획하면서, 1791년 3월에 보석류를 먼저 지인을 통해 빼돌렸다. 친언니 마리아 크리스티나가 있는 벨기에 브뤼셀로 보석을 보냈는데, 이들 보석은 나중에 왕비의 친정이 있는 오스트리아의 빈으로 운반됐다. 마리 앙투아네트의 조카인 오스트리아 황제 프란츠 2세에게 보석이 넘어가게 된 것이었다. 보석은 다시 마리 앙투아네트의 자녀로는 유일한 생존자인, 장녀 마리 테레즈(Marie-Thérèse, Duchess of Angoulême, 결혼 후 앙굴렘 공작 부인)에게 1796년에 전달되었다. 어머니 마리 앙투아네트가 처형(1793년)된 후 3년 뒤였다.

마리 테레즈는 왕위 계승권이 없는 여성인 데다 혁명 당시 10대 초중반의 너무 어린 나이여서 혁명 정부의 경계심이 덜한 까닭에 죽음을 피할 수 있었다. 그녀는 홀로 구금돼 어머니인 마리 앙투아네트의 죽음 조차 모르고 있었다. 그런 그녀에게 동정 여론이 일었다. 마침내 프랑스 혁명 정부와 오스트리아와의 포로 교환 조건으로 그녀는 어머니의 나라로 보내졌으며, 다시 다른 유럽국가를 전전하다 프랑스 왕실의 결집을 목적으로 부르봉 왕가의 일원과 결혼했다.

평생 자녀가 없었던 마리 테레즈는 조카 3명에게 보석류를 나누어 물려 주었으며 이렇게 보석은 부르봉 왕가의 가문에 대물림되어 보관돼 왔다. 그런 마리 앙투아네트의 주얼리 컬렉션이 그녀의 사후 225년 뒤인 소더비 경매에 10점이 처음 모습을 드러냈으니 관심이 뜨거울 수밖에 없었다. 10점 중 최고가를 기록한 다이아몬드와 자연산 진주가 매달린 펜던트가 3642만달러 (한화 약 416억원)에 낙찰됐으

〈마리 테레즈, 앙굴렘 공작 부인의 초상화〉
앙투안 장 그로, 1816년.

니 가히 폭발적인 반응이었다. 경매에는 이 펜던트를 매달 수 있는 세 줄짜리 진주 목걸이도 나왔다. 세줄 진주 목걸이는 총 119개의 구형(球形) 천연 진주로 이루어졌다.

이 외에도 리본 2개가 겹쳐진 모양의 다이아몬드 브로치, 다이아몬드 리비에르 목걸이와 다이아몬드 브로치 및 다이아몬드 귀걸이 세트, 6줄 진주 목걸이와 귀걸이 세트, 진주와 에나멜로 장식한 포켓 와치 등이 경매에 나왔다. 하나같이 마리 앙투아네트가 실제로 착용했던 것들이었다. '패션과 베르사유'를 쓴 작가 로렌스 베나임(Laurence Benaim)에 따르면, 마리 앙투아네트가 1년에 주문한 드레스는 평균 300여벌이었다고 한다. 드레스와 어울리는 주얼리는 격식이었으므로 마리 앙투아네트가 소유했던 주얼리 컬렉션이 얼마나 풍요로웠을지 상상 초월의 수준이었을 것이다.

(위)〈소더비 경매에 나온 마리 앙투아네트의 주얼리 컬렉션 중 최고가를 기록한 다이아몬드 진주 펜던트를 손에 든 모습〉
(아래-왼쪽)〈 다이아몬드 진주 펜던트〉 (오른쪽)〈세줄 진주 목걸이〉 ⓒ Sotheby's

(위)〈소더비 경매에 나온 마리 앙투아네트의 더블 리본 브로치를 모델이 착용한 모습과 더블 리본 브로치〉
(아래-왼쪽)〈다이아몬드 목걸이 세트〉(오른쪽)〈에나멜과 진주로 장식된 포켓 와치〉ⓒ Sotheby's

사랑, 애정, 그리움… 센티멘탈 주얼리

왕실 마차 안. 14살 소녀 마리아 안토니아가 손바닥 크기만한 초상화를 만지작거리며 들여다 본다.

마리아 안토니아 : (들뜬 미소를 머금고 루이 16세의 초상화를 시녀들에게 보여
준다.)
시녀들 : (초상화를 보며) "그가 좋으세요?"
마리아 안토니아 : "좋은 거 같아."
시녀들 : "확실히 아주 프랑스인스럽네요."

2006년에 개봉한 영화 '마리 앙투아네트'의 첫 부분이다. 실제로 빈에서 프랑스 국경 인근까지 마차로 장장 3주간의 기나긴 여정 끝에 마리아 안토니아는 프랑스 왕세자비로 첫 발을 내딛게 된다. 이때 프랑스로 들어가기 전, 오스트리아와 연결된 모든 것을 버리기 위해서 수행원들 앞에서 그녀는 모두 발가벗겨진다. 구두, 드레스, 양말, 머리핀은 물론 실오라기 하나까지. 다 벗기고 프랑스 것으로 입혀졌다. 심지어는 아끼던 그녀의 애완견까지 보내야 했다. 그리고 본명(마리아 안토니아)조차 버리고 '마리 앙투와네트'로 개명된다.

왕비가 마차 안에서 초상화를 들여다본 것처럼, 초상화는 18세기에는 대중적이었다. 혼담이 오갈 때도 초상화를 건넸고 사랑하는 사람에게 보고 싶을 때 꺼내 보라는 사랑의 메세지로도 초상화를 전했다. 초상화를 담는 주얼리도 있었다. 초상화뿐 아니라 가족들의 소중한 순간을 기념하기 위해 주얼리를 만들었다. 그 중에는 머리카락을 넣어 몸에 지닐 수 있는 반지, 펜던트도 있었다.

〈천상의 반지〉 18세기. 월터스 아트 뮤지엄.

　　사랑하는 사람의 일부분 혹은 감정을 봉인하여 간직하여 만든 이런 주얼리를 센티멘탈(Sentimental) 주얼리라고 부른다. 금전적인 가치나 시대적인 유행을 따른다기 보다 소중한 의미를 담기 위한 감성적인 주얼리라 할 수 있다. 그 주얼리에 담긴 특별한 의미와 추억이야말로 다른 무엇과도 바꿀 수 없는 가장 값진 가치가 된 것이다.

　　아돌프 울릭 베르트뮐러가 그린 '트라이농궁을 산책하는 마리 앙투아네트와 자녀들(1785년)'에는 이러한 센티멘탈 주얼리 중 반지를 착용한 왕비를 볼 수 있다. 트라이농궁은 루이 16세가 왕으로 즉위한 뒤 숨막히는 베르사유 궁정을 벗어나 자유롭게 지낼 수 있도록 왕비에게 선물한 비밀 장소였다. 초상화에는 어린 왕자를 잡고 있는 왼손 약지와 새끼 손가락에 낀

▶ 〈트라이농궁을 산책하는 마리 앙투아네트와 자녀들〉 반지 부분 확대

큼직한 반지 2개가 보인다. 약지와 새끼 손가락에 낀 반지가 '천상의 반지 (Bagues au Firmament)' 혹은 '천국의 반지(Ring of the Heavens)'로 불리는 반지다. 자녀의 탄생을 기념하는 의미로 제작된 반지다.

마리 앙투아네트가 낀 천상의 반지는 밤하늘을 연상시키는 파란 바탕에 다이아몬드나 보석이 별처럼 반짝이는 것이 특징이다. 바탕의 파란색은 에나멜이나 푸른 유리로 만들어졌고 다이아몬드나 페이스트 보석으로 장식했다. 마리 앙투아네트 시절 이런 반지는 무도회에서 빠질 수 없는 머스트 해브(Must Have)였다고 한다. 당시는 하늘과 천체에 대한 관심이 지대하던 계몽주의 시대(1650-1780)였다. 마리 앙투아네트 시대에서 불과 100년 전 갈릴레오가 했던 우주 공간에 관한 놀라운 과학적 발견이 주얼리 모티브로도 나타난 것이었다.

경매에 나온 왕비의 반지 3점

2018년 소더비 경매에 공개된 마리 앙투아네트의 주얼리 컬렉션에는, 그림으로만 볼 수 있었던 센티멘탈 주얼리 반지 3점이 있었다. 3점은 마리 앙투아네트의 미니어처 초상화가 그려진 반지, MA 모노그램(두 개 이상의 글자를 합쳐 한 글자 모양으로 도안화한 글자) 반지, MD 모노그램 반지였다.

먼저 미니어처 초상화 반지에 있는 마리 앙투아네트는 다른 초상화들과는 사뭇 다른 느낌이다. 하늘 높이 세웠던 가발을 벗고 자연스러운 원래의 머리를 한 자연인의 모습으로 옆 얼굴을 묘사했다. 초상화 테두리는 다이아몬드가 둘러싸여 있다. 다른 하나인 MA 모노그램 반지. MA는 마리 앙투아네트의 이름 앞 두 글자다. 검은색으로 된 반지의 바탕은 머리

카락으로 엮은 것이다. 그 위에 로즈 다이아몬드로 MA가 새겨졌다. MD 모노그램 반지에서 MD는 마리 앙투아네트의 시아버지인 루이 드 부르봉 (Monseigneur le Dauphin, Louis de Bourbon)의 이름을 딴 것이다. MD 라는 두 글자가 다이아몬드로 박혀 있다.

소더비 경매 도록에는 센티멘탈 주얼리 3점의 반지에 대한 소장 이력이 자세하게 기록되어 있다. 미니어처 초상화 반지와 MA 반지 2점은 마리 앙투와네트가 직접 제작한 것이다. MD 반지는 마리 앙투와네트가 시어머니로부터 물려받았다. 프랑스 혁명 이후 3점 모두 마리 앙투와네트의 딸 마리 테레즈가 보유하다가 그녀의 조카이자 양녀인 파르마 공작부인 루이즈 다르투아(Louise de France, Duchesse de Parme)에게 물려 주었다. 그녀는 다시 아들 파르마 공작 로베르토 1세(Robert I Duc de Parme)에게 전해주었다. 초상화에서만 보던 왕비의 보석과 주얼리를 경매에서 실물로 볼 수 있다는 것은 퍼스트 클래스를 타고 18세기 프랑스 베르사유 궁으로 보석 같은 주얼리 여행을 다녀온 것과 다르지 않았다.

그래서일까. 2018년 소더비 경매에 나온 마리 앙드와네트의 컬렉션을 두고 역사학자, 보석학자들은 이렇게 평가했다. "Superb(대단히 훌륭한), Exceptional(특출한), Highly Important(매우 중요한)!!".

마리 앙투아네트를 두고 누군가는 빌런(Villain)이라고 한다. 또 다른 누군가는 희생양(Victim)이라고 정반대로 평가한다. 분명한 건 수백 년 동안 선대로부터 쌓여왔던 왕족과 귀족들에 대한 민중의 실망과 불만이 그녀 시대에 이르러 폭발한 점이다. 주얼리와 함께 그녀의 발자취를 따라가다 보니, 눈송이가 눈밭을 구를 때 점점 불어나 눈덩이가 되는 것과 비슷하다는 생각을 지우기 어렵다.

(위)〈소더비 경매에 나온 마리 앙투아네트의 주얼리 컬렉션 중 초상화 반지〉
(아래)〈 MA 반지와 MD 반지〉ⓒ Sotheby's

마리 앙투아네트는 사치스러운 여자

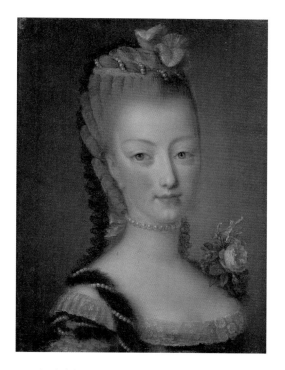

〈19세 마리 앙투아네트의 초상화〉 장 마티알 프레두, 1755년.

 루이 16세는 공식 정부 메트레상티트르(Maîtresse-en-titre)를 두지 않고 왕비 만을 보고 평생 살았다. 절대 권력을 휘두르며 아름다운 애인들을 탐닉하고 공식 정부들과 셀 수 없을 만큼 많은 서자들을 생산했던 선대왕 루이 14세, 할아버지 루이 15세와는 달랐다. 그러나 루이 16세에겐 또 다른 문제가 있었다. 루이 16세와 마리 앙투아네트는 결혼 후 7년 동안이나 부부관계가 없었다. 왕이 잠자리를 피했기 때문이었다.

 왕이 직접 말을 타고 전쟁터에 나가 정복 전쟁을 지휘하던 마초적인 강한 남성상이 사회를 지배하는 시절이었기 때문에 그런 루이 16세의 성

향은 한때 국민들에게 비호감을 샀다. 더불어 후계자를 낳지 못하는 왕비에 대한 반감으로도 이어졌다. 부부는 결국 결혼 8년만에야 어렵사리 첫딸을 얻었다. 이후 2남 2녀를 낳아 후계 문제는 걱정하지 않아도 됐다.

마리 앙투아네트는 조용히 내조만 하던 이전의 프랑스 왕비들과는 달랐다. 이전 왕비들은 스페인(루이 14세, 마리 테레즈 왕비), 폴란드(루이 15세, 마리 레슈친스카 왕비) 출신들이었는데 설쳐대는 공식 정부들에 가려져 사실상 왕실에서 존재감이 없었다. 각종 연회, 무도회 등 사교계 행사의 주최는 왕의 정부가 맡는 게 보통이었다. 스페인 왕녀 출신인 마리 테레즈 왕비는 심지어 프랑스어도 제대로 못했다고 전해진다. 마리 레슈친스카는 종교에 심취했고 전방에 나서지 않았다.

그러나 루이 16세는 앞서 언급한대로 공식 정부를 두지 않았고 그러니 왕비가 적극적으로 전면에 나서야했다. 의무적인 공식 일정이었으나 행사의 모든 관심이 마리 앙투아네트에게 집중되곤 했다. 이런 과거와 대조적인 상황도 '마리 앙투아네트는 사치스러운 여자'라는 커다란 오해로 번지는 계기가 됐다고 훗날 역사가들은 평한다.

⑫ 티파니에서 아침을… 티파니 다이아몬드

어둑어둑한 이른 아침, 미국 뉴욕 맨해튼 거리에 '문 리버(Moon River)'의 선율이 은은하게 흐른다. 아틀라스 시계(매장 정문 위 대형 시계)가 가리키는 시각은 5시 45분. 티파니 매장 앞에 노란색 택시 한 대가 멈춘다. 택시에서 내리는 이는 검은색 이브닝드레스를 입은 아름다운 여인. 그녀는 주얼리가 진열된 쇼윈도를 그윽하게 바라보며 매장 앞에서 크루아상과 함께 커피를 먹는다. 그녀의 이름은 홀

〈'티파니에서 아침을' 영화 포스터〉 로버트 맥기니스(디자인), 1961년. '티파니에서 아침을'을 통해 오드리 헵번은 전세계적인 인기를 얻게 된다.

리(오드리 헵번 분). 영화 '티파니에서 아침을'은 이렇게 시작한다.

'티파니'라는 이름은 누구나 한 번쯤은 들어봤을 법하다. 티파니는 1837년 찰스 루이스 티파니가 창업한 미국의 주얼리 브랜드다. 처음에는 은식기와 팬시 용품을 판매하다 19세기 후반 다이아몬드 사업을 시작했다. 지금으로부터 61년 전, 1962년에 개봉한 이 영화를 통해 유명해졌다고 해도 과언이 아닐 만큼 그 홍보 효과는 대단했다.

브랜드 이름으로 영화 제목을 만들고, 전설적인 128.54캐럿의 티파니 다이아몬드가 세팅된 '리본 로제트 네클리스'를 착용한 오드리 헵번이 포스터에 등장한다. 사실상 PPL(Product PLacement · 특정 상품을 방송매체 속에 의도적이고 자연스럽게 노출해 광고 효과를 노리는 전략)의 시조인 셈이다. '티파니에서 아침을'에 등장하는 티파니 매장은 1940년 문을 연, 뉴욕 5번가에 위치한 플래그십 스토어(Flagship Store · 브랜드를 대표하는 매장)로 현재도 영업 중이다.

영화에서 오드리 헵번은 남자 주인공에게 이렇게 말한다.

"난 주얼리에는 관심이 없어요. 물론 다이아몬드만 빼고요."

유일하게 헵번이 관심있어한 다이아몬드가 바로 티파니 제품이다. 다이아몬드라고 다 같은 다이아몬드가 아니다. 티파니 다이아몬드는 무엇이 다를까.

티파니는 캐럿보다 광채를 중요시한다. 티파니 다이아몬드가 세계적으로 주목받은 것은 1877년. 당시 남아프리카공화국 킴벌리 광산에서 발견된 287.42캐럿의 옐로 다이아몬드 원석을 매입하면서였다. 티파니는 원석의 아름다움을 극대화하고자 이 다이아몬드를, 절반 이상의 손실을 감수하고 128.54캐럿의 '쿠션 브릴리언트 컷'(사각형으로 보석의 반짝거림을 극대화하는 연마 방법)으로 탄생시켰다. 비록 손실은 컸지만 여전히 세계에서 가장 크고 화려한 옐로 다이아몬드로 기록돼 있다. 이 옐로 다이아몬드가 티파니의 상징이 된 '티파니 다이아몬드'다.

잔 슐럼버제 티파니 주얼리 디자이너는 세계에서 가장 크고 화려한 128.54캐럿의 옐로 다이아몬드를 세팅한 '리본 로제트 네크리스'를 디자인했다. 시대의 아이콘이던 헵번이 '티파니에서 아침을' 포스터 촬영에서 착용한 바로 그 목걸이다. 이후 리본 로제트 네크리스는 미국 사회의 대표적인 하이 주얼리를 상징하게 됐다. 이 옐로 다이아몬드는 1995년 '바

위 위에 앉은 새(Bird On a Rock)'라는 브로치로 재탄생했다.

티파니는 2012년 브랜드 창립 175주년을 기념해 1년 이상의 제작 기간을 거쳐 다이아몬드를 다시 새로운 목걸이로 탄생시켰다. 그 목걸이가 바로 2019년 3월 제 91회 아카데미 시상식에서 레이디 가가가 영화 '스타이즈 본'의 주제곡 '섈로(Shallow)'를 부를 때 착용했던 목걸이다.

1877년 광산에서 발견된 티파니 다이아몬드가 146년의 긴 역사 속에서 목걸이-브로치-목걸이로 거듭나기를 반복한 것이다. 이 과정에서 티파니는 단 네 여인에게만 착용을 허용했다. '티파니의 심장'과도 같은 제품이기 때문이다. 네 여인은 1957년 당시 사교계 여왕이던 메리 화이트하우스, 1961년 영화 주인공이던 오드리 헵번, 2019년 레이디 가가, 그리고 2021년 비욘세다. 지금은 뉴욕 5번가에 위치한 플래그십 스토어 1층에 전시 중이다.

〈티파니 다이아몬드 네크리스〉
〈티파니 다이아몬드가 세팅된 '바위 위
에 앉은 새'〉 ⓒ Tiffany & Co.

9

'신윤복 미인도'에 담긴
삼천주 노리개
(1758년~미상)

〈미인도〉 신윤복, 19세기 초, 간송 미술관

9

'신윤복 미인도'에 담긴
삼천주 노리개
(1758년~미상)

〈풍속도 화첩〉
신윤복필, 18세기 말~19세기 초

프랑스 왕비 마리 앙투아네트와 왕비의 화가인 동갑내기 엘리자베스 비제 르 브룅이 태어난 1755년. 유럽에서 로코코 미술이 꽃을 피우던 그 시기. 한국에서도 새로운 화풍을 남긴, 주목할만한 화가가 태어난다. 조선 시대 화가 신윤복(1758년~미상). 마리 앙투아네트나 비제 르 브룅이 출생한 지 3년 후였다.

신윤복은 한국 미술사에서 너무나 드문 여성의 전신상을 남긴 화가다. 그의 '신윤복 필 미인도(申潤福 筆 美人圖, 간송미술관 소장)'는 조선의 미인도 가운데 최고의 걸작으로 꼽힌다. 국가지정문화재 보물 제1973호 이기도 하다.

조선 시대는 남성 위주의 유교 사회였다. 여성의 사회적 활동은 원천적으로 금지되었고, 과거를 통한 관직 진출이 허용되지 않았다. 나라에 충성하고, 부모와 어른을 공경하며, 남녀 간에 구별이 있다는 남녀유별(男女有別)을 당연하게 받아들였다. 따라서 남존여비(男尊女卑), 남자는 높고 여자는 비천하다는 사회 문화적 관념과 관행이 만연했다. 양반, 중인, 상민, 천민의 네 가지 계급이 존재한 신분 사회였으며, 양반은 유럽의 귀족처럼 특권을 누리던 최고 지배층이었다.

양반집에서도 남녀유별은 마찬가지였다. 남자 아이들이 책을 읽고 글을 배울 때, 여자 아이들은 수를 놓고 바느질로 옷을 만드는 일을 배웠다. 식사할 때는 겸상도 하지 않았다. 외출 할 때는 꼭 쓰개치마로 얼굴을 가려야 했다.

그러다 보니 그림도 문인화, 진경산수화, 풍속화, 민화가 주를 이뤘다. 여성이 쓰개치마로 꽁꽁 얼굴을 가리던 시절, 여성의 전신을 그린 신윤복의 미인도가 천연기념물인 이유다. 그러니 미인도를 남긴 신윤복은 조선 시대엔 화단의 이단아가 아닐 수 없었다.

신윤복, 여성을 그린 조선시대 화단의 이단아

그는 화가 집안의 아들로 태어났다. 조선 시대는 도화서(圖畵署)라는 관청을 두고 국가에서 필요로 하는 그림을 그리게 했다. 도화서에서 일하는 화가들은 오늘날의 공무원이었던 셈이다. 도화서는 국가에서 선발한 화가가 일하는 곳으로 국가 행사를 기록한 의궤 제작, 왕이나 관료의 초상화와 지도를 그렸다. 도화서에 일한 적이 있는 화가들을 화원(畵員)이라고 불렀다. 유명한 화원으로는 '몽유도원도'를 그린 안견, '풍속화첩'

을 남긴 김홍도 등을 꼽을 수 있다.

신윤복 또한 도화서 화원이었다. 신윤복의 아버지와 조부도 도화서 화원이었고 그의 생애에 대해서는 도화서 화원이었다는 것 말고는 거의 알려진 것이 없다. 다만, 일설에 의하면 그가 남녀 간의 애정 행각을 즐겨 그린다는 이유로 도화서에서 쫓겨났다고 전해진다. 그가 신윤복필 '풍속도 화첩'에 남긴 《단오풍정》, 《월하정인》, 《봄나들이》, 《뱃놀이》 등을 보면 유교 사회였다는 것이 무색할 정도로 파격적인 소재를 다루고 있어 이러한 주장에 상당한 무게가 실린다.

그는 남녀의 만남을 적나라하고 에로틱하게 묘사했다. 자연스럽게 양반 귀족들의 위선과 불륜을 대담하게 파헤치고 풍자하는 그림이 탄생했다. 인간의 본질적이고 은폐되었던 면을 해학적으로 화폭에 담아낸 것이다. 남성 위주의 유교 사회라는 폐쇄적인 굴레에서 벗어나 존재감을 얻지 못하거나 금기시되었던 소재도 화폭에 등장시켰다.

미인도, 조선의 모나리자

그것이 바로 여성이었다. 더욱이 조선시대 가장 천한 신분에 속했던 기녀를 주인공으로 화면 전체를 가득 채웠다. 조선시대 그림에서 신윤복의 등장 이전까지 여성을 찾아보기란 바닷가 모래사장에서 바늘을 찾는 것과 유사할 만큼 여성이 나오는 그림은 매우 귀하다. 여성이 나온다고 하더라도 화폭에서 점처럼 작은 존재에 불과했다. 화성능행도(1795년), 무신진찬도(1848년) 같은 기록화에 여성이 등장하기도 하지만 시중드는 모습이 대부분이다. 18세기 들어 '책 읽는 여인(윤덕희 作으로 알려짐, 18세기)', '미인독서(윤두서 作, 18세기)' 등 정숙한 여인이 드물게 나마 비로

소 그림의 주인공으로 나오기도 했지만 열녀, 효부 등 교훈 삼을 만한 여성이 주를 이루었다.

　신윤복의 미인도처럼 여성 전신상에 몸을 비틀고 손으로 노리개를 만지작거리는, 기녀로 보이는 여인의 그림은 그야말로 파격이었다. 꿈꾸는 듯한 눈빛과 무표정한 시선의 여인은 '조선의 모나리자'로도 불린다.

미인도를 통해 본 로코코와 조선 여성의 패션

　신윤복의 미인도는 조선시대 그림에선 드물게 색감을 뽐낸다. 거의 무채색에 가까웠던 당대의 그림과는 달리, 신윤복은 중국과 서양 상인을 통해 들어온 안료들을 이용했다. 붉은색, 파란색, 노란색 등의 선명한 색채를 사용해 화폭에 생동감을 불어 넣곤 했다. 미인도에선 검은 자줏빛을 띤 오른편 머리 댕기와 선홍색 속고름, 삼회장 저고리의 짙은 색, 각각의 선명한 색이 그림 전체에 살아있는 듯한 생동감을 부여하고 화사한 느낌도 준다.

　신윤복의 미인도를 통해 흥미로운 사실도 발견할 수 있다. 서양의 로코코 시대에 위로 부풀린 머리가 유행했다는 점은 앞서 설명했다. 로코코 시대의 유럽 여인들처럼 미인도의 여인 역시 다소곳한 자세에 가체(加髢, 머리 모양을 꾸미기 위해서 덧넣는 딴 머리)가 얹힌, 잘 빗질 된 머리 형태를 하고 있다. 머리 치장을 중요시 여긴 건 동서양이 마찬가지였겠지만, 조선에서도 유럽처럼 머리를 높고 크게 만드는 가체가 대 유행했다는 사실을 확인할 수 있다. 실제 조선 부녀자들은 가체가 클수록 자랑으로 여겼다고 한다. 조선시대와 로코코 시대 여성 패션의 유사한 점은 또 한가지 있다. 로코코 시대에는 파니에(버팀대)로

치마 폭을 부풀리고 넓혔다. 조선 여인들의 치마 또한 다른 시기보다 폭
이 넓고 풍성한 모양 이었음을 매우 희귀한 여성의 전신상을 통해 확인
할 수 있다.

한편으로 미인도 속 미인, 조선의 모나리자는 무엇인가를 만지작거리
고 있는 데, 그것이 조선의 대표 주얼리 품목인 노리개였다. 미인이 지닌
노리개는 여러 종류 가운데서도 '삼천주(三千珠)' 노리개. 짧은 저고리, 긴
치마와 조화를 이룬 노리개는 한국적 미(美)의 전형을 보여준다. 여인의
노리개는 로코코 시대의 여성들이 드레스 상의 가슴 전체를 큰 브로치로
가득 채운 것과 비견할 수 있다. 신윤복의 미인도를 통해 조선 시대의 주
얼리를 만날 수 있다는 것은 또 다른 행운이 아닐 수 없다. 미인도를 보며
삼천주 노리개가 어떤 것인지 살펴보자.

미인이 지닌 구슬 세 개를 엮어 만든 삼천주 노리개

삼천주 노리개는 큰 구슬 세 개를 꿰어 만든 여성 장신구다. 삼천이란
말은 불교의 삼천대천세계(三千大千世界)에 나오는 말로 삼천대천세계
란 소천(1천세계를 합한 것) · 중천(1소천을 1천배한 것) · 대천(1중천을
1천배한 것), 세 종류의 무한하고 거대한 세계를 의미한다. 이 끝없는 세
계가 부처가 교화하는 범위가 된다.

이런 종교적 의미를 담고 있는 만큼 삼천주의 구슬 세 개는 큰 진주나
밀화(호박), 옥처럼 귀한 보석으로 장식하는 것이 일반적이었다. 삼천주
는 주로 왕실, 그곳에서도 가장 지체가 높은 왕비만이 착용할 수 있던 귀
중품이었다. 하지만 왕비 외에 기녀가 비공식적으로 사용하기도 했다고
한다. 미인도 속 미인이 지닌 삼천주의 알도 유난히 굵은 구슬로 엮은 것

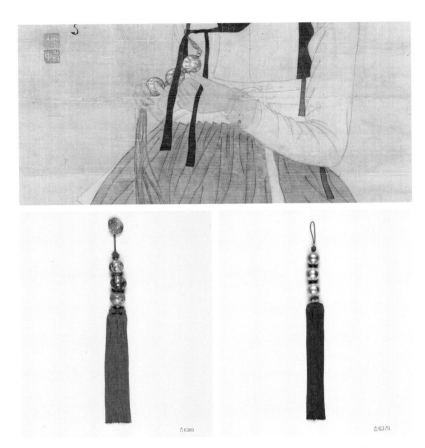

▶ (위)〈미인도〉 삼천주 부분 확대. (아래)〈금파삼천주 노리개〉〈삼천주 노리개〉 광복 이후. 국립중앙박물관.

이다. 다만 그림 속 구슬의 재질이 무엇인지는 단정해 말하기 어렵다. 일각에선 구슬이 자색을 띠고 있으며 흰색 문양이 있는 것으로 미루어 칠보(七寶)일 가능성도 있다고 한다.

하지만 조선 노리개를 비롯해 전통 장신구 1만여 점을 소장하고 있는 보나장신구박물관 김명희 관장은 "미인도 속 자색의 구슬은 붉은색을 띠는 밀화(호박)나 금파(투명한 호박)였을 가능성이 크다"고 말했다. 김명희 관장은 "신윤복이 그린 수많은 작품에 등장하듯이 아마도 미인은 기녀

였을 것"이라고 추측했다. 여인의 신분이 무엇이든 간에 김 관장은 "옛 여인의 장식품을 보고 있으면 그 시절 미적 수준에 감탄하게 된다. 여인이 옷에 차고 다녔던 장신구는, 한국이 가장 화려하며 세계적이었다"고 평가했다.

조선시대 집 한 채 값이었던 삼작 노리개

조선시대에 옷은 신분을 나타내는 가장 보편적인 수단이었다. 높은 신분은 알록달록한 색에 정교하게 만든 옷을 차려 입었다. 낮은 신분은 단색으로 된 단조로운 옷이 대부분이었다. 신분에 따라 의복의 색을 따로 정했으니 '차림'이 곧 존비와 귀천을 구분하는 지표였다.

장신구는 그 '차림'을 위한 가장 적극적인 도구였다. 개인의 기호를 위한 장식물 이라기 보다 신분과 부를 상징하는 역할을 했다. 그 시절 장신구를 대표한 것이 바로 노리개다. 조선시대엔 목걸이나 귀걸이가 쇠퇴한 대신 노리개가 가장 다양하게 발달한 장신구였다. 특히 귀한 보패류로 만든 노리개는 시어머니에게서 며느리에게 대물림 되었고, 특별한 의례에 예물이나 선물로 교환했다.

노리개는 저고리 고름이나 치마 허리에 차곤 했는데, 다채로운 색상과 귀한 패물을 사용해 의상에 화려하고도 섬세한 미를 더해줬다. 옷고름에 매달아 치맛자락으로 늘어뜨리는 노리개는 다양한 계층의 여성들이 폭넓게 사용했다. 노리개는 크게 '주체'와 '장식물'로 구성된다. 주체는 금, 은, 보석 등으로 된 조형물을 말한다. 주체의 형태나 재료의 크기에 따라 노리개의 명칭이 결정된다. 장식물은 띠돈, 매듭, 술, 끈목을 총칭하는 것으로 주체를 보다 아름답게 해주는 역할을 한다.

(왼쪽)〈영친왕비 백옥쌍나비단작노리개〉. (오른쪽)〈영친왕비 밀화·산호·공작석쌍동자삼작노리개〉 국립고궁박물관.

　노리개 하나를 단작(單作) 노리개라고 한다. 가장 보편적으로 사용된 노리개다. 단작 세 개를 묶은 것을 삼작(三作) 노리개라고 하며 주로 예복에 착용했다. 당시에도 귀했던 금은보화가 장식된 삼작 노리개는 집 한 채 가격이었을만큼 부와 귀한 신분의 상징이었다. 이 외에도 장도를 매단 '장도 노리개', 침을 넣어서 휴대하는 '침통 노리개', 향을 넣어 향수 역할을 했던 '향갑 노리개'와 '줄향 노리개' 같은 실용적인 목적의 노리개도 있었다.

　궁중에서 노리개는 여성의 지위를 표시하는 중요한 장신구 역할을 했다. 종친의 부녀자나 양반 부인은 머리에 첩지(머리를 고정하기 위해 착용하던 머리 장식)를 하고 노리개를 차야 궁중에 출입할 수 있었다. 궁녀는 관례를 치르는 날만 노리개 패용을 허락 받았다. 이처럼 궁에서 노리개를 찬다는 것은 곧 여성의 품격과 지위를 내보이는 것이었다.

〈삼작노리개〉 서울시 무형문화재 엄익평 옥장

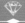
⑬ 세계에서 가장 큰 원석, 컬리넌 다이아몬드

〈조지 6세의 초상화〉제랄드 켈리, 1938~1945년. 영화 '킹스 스피치'의 주인공인 조지 6세의 초상화에서 왕 홀과 임페리얼 스테이트 크라운을 볼 수 있다.

세계에서 가장 큰 다이아몬드는 1905년 1월 26일에 남아프리카 프리미어 광산에서 발견된 3106.75캐럿(621.2g)의 다이아몬드 원석이다. 사람 심장 크기의 다이아몬드 원석이었다. 이 거대한 크기의 원석에 컬리넌 다이아몬드(Cullinan diamond)라는 이름이 붙여졌다. 광산 설립자이자 소유자였던 토머스 컬리넌의 이름을 딴 것이었다. 이후에 식민 정부에 의해 영국의 왕이었던 에드워드 7세에게 선물로 바쳐졌다.

이 다이아몬드는 100여 조각으로 나누게 된다. 그 중 가장 큰 조각인 530캐럿의 페어 쉐입 다이아몬드가 영국 왕 홀(The Sovereign's Sceptre with Cross)에 박히게 되고 이는 컬리넌 I 혹은 아프리카의 위대한 별(Great Star of Africa)이라고 명명됐다. 컬리넌 I이 장식된 왕 홀은 영국의 런던탑(Towel of London)에 전시되어 있다.

〈임페리얼 스테이트 크라운을 쓴 엘리자베스 2세 여왕〉 1953년.

　두번째로 큰 조각인 컬리넌 II는 약 317캐럿의 쿠션 컷 다이아몬드로 임페리얼 스테이트 크라운(The Imperial State Crown, 1937년)이라고 불리는 왕관에 박혀 있다. 얼마 전에 서거한 영국 엘리자베스 여왕이 썼던 왕관에 있던 바로 그 다이아몬드다. 임페리얼 스테이트 크라운에는 컬리넌 II와 함께 흑태자의 루비(Black Prince's Ruby)라 불리는 유명한 스피넬이 장식되어 있다.

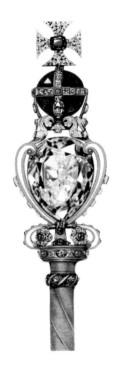

〈컬리넌 I이 있는 왕 홀〉

　스피넬은 외관이 루비와 유사하지만 루비는 아니다. 흑태자의 루비 역시 루비라는 이름이 붙었지만, 실제로는 루비가 아닌 스피넬로 밝혀졌다. 스피넬(Spinel)은 다양한 색상으로 산출된다. 그중 가장 가치가 높은 것은 핑크, 레드, 코발트 블루다. 붉은색의 레드 스피넬은 루비에 버금가는 신비로운 느낌의 빨강인데 과거에는 스피넬을 루비로 착각하여 루비로 잘못 알았으나 스피넬인 것이 다수였다. 흑태자의 루비는 정형화되지 않은 모양의 170 캐럿, 직경 5cm 크기의 커다란 스톤으로 왕관에서 컬리넌 II 위에 왕관 전체의 중앙에 자리하고 있다.

10
앵그르 作 나폴레옹 시대의
유색 보석과 에메랄드
(Jean Auguste Dominique Ingres, 1780년~1867년)

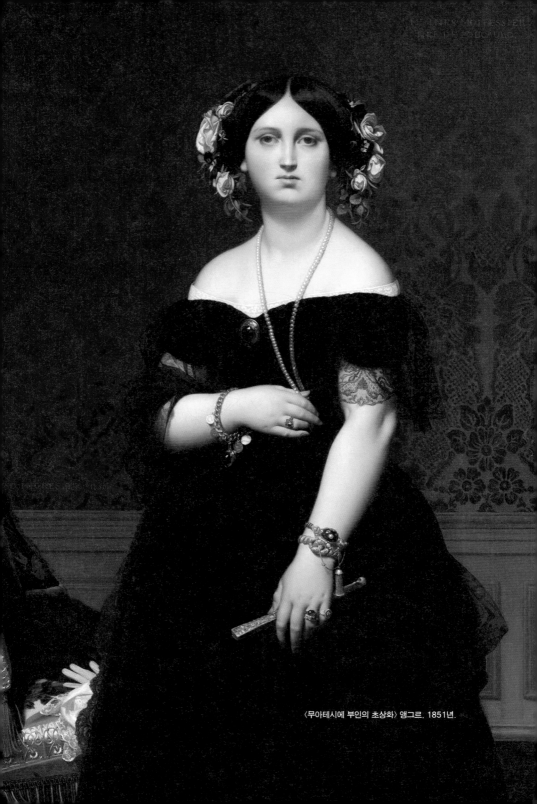

〈무아테시에 부인의 초상화〉 앵그르, 1851년.

10

앵그르 作 나폴레옹 시대의
유색 보석과 에메랄드

(Jean Auguste Dominique Ingres, 1780년~1867년)

〈자화상〉
앵그르, 1865년경

그림을 보고 있노라면, 실제보다 더 실감날 때가 있다. 심지어 손으로 만지는 것 마냥 질감조차 느껴질 때가 있다. 목걸이의 금속 느낌, 브로치에 세팅된 보석의 깊고 선명한 색의 투명함, 여러 개를 겹쳐 낀 각양각색의 반지 등. 팔을 움직이면 팔찌가 움직이며 부딪쳐 짤랑짤랑 거리는 소리가 날 것만 같다. 이런 그림과 함께 주얼리 여행을 할 수 있다는 건 무척이나 벅찬 일이다. 프랑스 화가 장 오귀스트 도미니크 앵그르(Jean Auguste Dominique Ingres, 1780년~1867년)가 그린 여인들을 볼 때마다 들었던 생각이다.

앵그르는 19세기 프랑스 신고전주의를 대표하는 화가다. 프랑스 남부 몬토방에서 화가의 아들로 태어난 앵그르는 일찍이 아버지로부터 데생을 배웠다. 10대 후반이던 1796년경, 프랑스 혁명 이후 어지러웠던 시기에 파리로 와서 신고전주의의 개척자라고 불리는 대가 자크 루이 다비드(Jacques-Louis David, 1748년~1825년) 밑에서 공부했다. 프랑스 왕립 미술 학교인 파리 보자르(Beaux-Arts de Paris) 재학 시 로마 대상을 수상하여 1806년에 로마 유학 길에 올랐다. 이후 1824년까지 로마와 피렌체에서 15세기 이탈리아 미술, 특히 라파엘의 영향을 받아 탁월한 데생력을 바탕으로 고전적인 화풍을 수립했다.

1824년 파리로 돌아와 살롱에 '루이 13세의 서약(1824년)'을 출품해 대성공을 거두었다. 다음 해 미술 아카데미 회원에 오른다. 19세기 프랑스 미술계는 낭만주의와 신고전주의가 양대 산맥을 이뤘다. 앵그르는 낭만주의에 대한 신고전주의 기수로서의 역할을 했다. 낭만주의는 빛과 색채를 강조한 화풍으로 새로운 방향으로 이끌었고 사실적인 묘사와는 동떨어진 작품을 그렸다. 선이 강조되고 정확한 표현에 입각한 고전주의와는 상반된 화풍으로 낭만주의는 훗날 인상주의 화가들에게 큰 영향을 주게 된다.

앵그르는 새롭게 부활한 프랑스의 왕정 체제에서 공식 화가로 임명된다. 이 무렵 '목욕하는 여인(1808년)'과 '그랜드 오달리스크(1814년)' 등의 걸작을 남겼다. 호메로스 예찬(1827년)을 그리면서 성공의 절정기를 맞았지만, 현재는 사진보다 더 섬세하고 아름답다는 평가를 받고 있는 그의 초상화 작품들로 인해 초상화가로 더 잘 알려졌다.

시대를 타고난 화가, 앵그르

〈나폴레옹의 대관식〉 자크 루이 다비드, 1805~1807년. 〈나폴레옹의 왕관〉 1804년, 루브르 박물관.

앵그르는 타고난 재능에 더해 각고의 노력으로 자신만의 세계를 구축한 화가다. 화가로선 비교적 순탄하게 성장했고 그가 추구했던 고전주의는 당시의 시대상과 딱 들어 맞았다. 혁명의 대란을 겪었던 프랑스에는 19세기 들어 나폴레옹 황제가 등장했다. 말을 타고 알프스를 넘었다는 나폴레옹은 고대 로마의 영광을 꿈꾸었고 황제가 되자 이를 실현하고자 했다. 앵그르는 이 나폴레옹 눈에 들었다. 미술에서도 신고전주의가 본격적으로 꽃피우기 시작했고 앵그르의 영광이 싹트기 시작했다.

당시 유럽에선 폼페이 유적 발굴로 인해 고전에 대한 호기심과 향수가 최고조에 이른 시기였다. 폼페이 유적 발굴은 전 세계에 경탄을 자아내게 했고 위대한 로마 예술의 위대함에 대한 향수를 느끼기에 충분했다. 나폴레옹의 고대 숭배와 유적 발굴과 더불어 고전주의 미술은 성숙하게 무

〈폴린 보나파르트, 보르게제 공주의 초상화〉
로베르 르페브르, 1809년.
나폴레옹의 여동생인 폴린이 카메오와 다이아
몬드로 꾸민 고대 풍의 주얼리를 풀 장착했다.

르익었다. 주얼리도 고대에서 온 듯한 묵직한 느낌의 팔찌, 발찌, 반지와 특히 카메오가 유행했다. 나폴레옹은 1796년 이탈리아 원정 때 카메오를 처음 접한 후, 크게 매료되어 고대 카메오를 수집했고 자신도 고대 로마 제국 황제를 본 따 카메오의 주인공으로 조각되었다. 1804년에 황제에 즉위하면서 대관식을 위하여 새로운 왕관을 만들었는데, 카메오와 인탈리오로 장식했다. '나폴레옹 왕관'은 현재 루브르 박물관이 소장하고 있다.

고대 유적의 발굴은 카메오의 소재와 모티프를 제공하여 다양한 조각들로 티아라, 목걸이, 팔찌, 브로치 등으로 제작되었고 전 유럽으로 확산하여 일대 붐을 이루었다. 앵그르는 이런 고대 풍의 주얼리들을 초상화에서 실물처럼 묘사했다.

앵그르가 그린 상류층 여인들, 화려함의 끝판왕

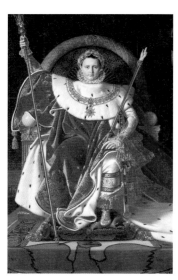

〈왕좌에 앉은 나폴레옹〉 앵그르, 1806년

엄격한 형식주의자이자 고전주의 화가였던 앵그르는 '스핑크스의 수수께끼를 푸는 오디푸스(1808년)', '옥좌에 앉은 나폴레옹 1세(1806년)', '호머 예찬(1827년)' 등 역사와 서사가 담긴 소재를 좋아했다. 그러나 이런 작품들보다도 오늘날 앵그르의 걸작으로 평가되는 것은 초상화가 다수이니 반전이라면 반전이다.

아이러니하게도 앵그르는 화가가 초상화를 그린다는 것은 그리 훌륭하거나

가치 있는 일이 아니라는 생각을 했기 때문이다. 다만 유명 화가에게 초상화는 생계를 위해 거부할 수 없는 분야였다. 초상화는 특정 인물을 묘사하는 회화의 한 분야로 사진이 없었던 과거엔 인물화 중 가장 큰 비중을 차지했다. 사진이 발명되기 이전까

〈초상화를 위한 무아테시에 부인의 얼굴, 드레스, 손 스터디〉
앵그르, 1851년

지 초상 조각과 함께 후세에 전하기 위해 많은 초상화가 탄생했다. 앵그르에게 초상화란 그다지 탐탁지 않은 것이었지만, 의뢰가 들어온 그림만큼은 완벽하게 그려냈다. 하나의 초상화를 완성하기 위해 그가 연습한 스케치가 지금도 여럿 남아 있는데, 실감나는 천재적인 그의 표현은 끊임없는 노력의 결과였음을 스케치를 통해 알 수 있다.

그가 그린 여성 초상화는 해부학적인 구조를 무시한 것이 특징이다. 자신이 추구하던 미와 관능적인 여인의 몸을 얻어내기 위해, 의도적으로 여인의 몸을 길게 늘이고 왜곡시켰다. 그는 형상의 윤곽을 표현하는데 집중했고 이런 비현실적인 유려한 곡선으로 우아한 관능미를 풍기게 했다.

"앵그르의 천부적 재능은 젊고 아름다운 여인과 마주쳤을 때 가장 힘을 발휘한다."

시인 샤를 보들레르의 말처럼 앵그르가 그린 여인들의 피부, 정교한 머리 모양, 옷의 질감과 무늬, 광택, 주얼리 표현은 사진보다 더 섬세하다. 붓질 자국조차 티가 나지 않을 정도였다. 그가 남긴 초상화 속 여인들은 한결같이 부유층이었다. 부티 나고 화려해 보이는 인물들은 현대적 시선으로 봐도 황홀한 느낌을 준다. 화려함에 있어선 가히 끝판왕이라 할 수 있다.

리비에르 부인의 초상, 엄마와 딸의 드롭형 귀걸이

(왼쪽)〈리비에르 부인의 초상〉 앵그르, 1805년. (오른쪽)〈리비에르 양의 초상〉 앵그르, 1806년.

'리비에르 부인의 초상'과 '리비에르 양의 초상'은 앵그르가 25세이던 1805년에 그린 작품이다. 나폴레옹 정부의 고위 관료였던 필리베르 리비에르(Philibert Rivière)의 의뢰를 받아 그렸는데 앵그르의 초기작으로 초상화의 대표작이다. 필리베르와 그의 아내 그리고 딸 등 가족 3명을 각각 3점의 초상화에 담았다. 리비에르 부인은 벨벳으로 보이는 소파에 기대앉은 포즈로 어깨에 화려한 숄을 둘러 기품이 넘친다. 화려하지 않은 얇은 줄을 여러 겹 겹쳐 낀 금 목걸이와 팔찌. 이에 더해 반지를 손가락마다 착용하고 있다.

1805년은 프랑스 혁명의 후폭풍이 가시지 않은 때였다. 불안과 동요의 여진이 계속되던 때였기 때문에 원칙적으로 사치는 금지되었고 의복은 간소화 됐다. 자연히 보석은 자취를 감추었다. 이 무렵 가는 금 체인이 엮인 리비에르 부인의 주얼리는 과하지도 덜하지도 않은 현명한 선택이

었다고 할 수 있다.

딸인 리비에르양은 서있는 포즈로 이슬을 머금고 사는 소녀처럼 맑고 청초한 모습이다. 머리는 쪽진 머리처럼 단정하게 빗어 넘겨 사슴처럼 긴 뒤 목선이 청순함을 더한다. 엄마와 딸은 닮아 보이지만, 엄마가 안정적인 느낌이라면 딸은 꿈꾸는 듯한 분위기라는 점이 사뭇 다르다. 그렇지만, 공통적인 것을 볼 수 있는데, 드레스 스타일과 드롭 형 귀걸이다. 드레스는 당시 유행하던 것으로 고대 그리스에서 입었던 것과 유사하다. 얇고 부드러운 천으로 목선이 많이 파이고 짧은 소매, 폭이 넓지 않은 긴 치마, 하이 웨이스트 라인이 특징이다. 활동하는 데 편한 실용적인 드레스로 이를 엠파이어 스타일(Empire Style)이라 부른다.

또한 모녀는 작은 장식이 매달린 간단한 형태의 드롭형 귀걸이를 동시에 착용하고 있다. 딸은 다른 주얼리는 일절 없이 귀걸이 만을 착용했다. 귀를 뚫은 이런 유형의 드롭형 귀걸이는 이 시기의 초상화에 특히 많이 등장하는 아이템이다.

무아테시에 부인의 유색 보석 팔찌와 브로치

앵그르가 두 번 초상화를 그린 여인이 있다. 바로 무아테시에 부인이다. 무아테시에 부인은 고위 공무원의 딸로 태어나 나이가 두 배나 되는 부유한 은행가와 결혼한 사람이다. 원래 초상화는 잘 그리지 않던 앵그르였지만 지인의 부탁을 받은데다 부인의 미모에 반해 결국 초상화를 그렸다.

'(앉아 있는) 무아테시에 부인의 초상, 1856년'은 1844년부터 그리기 시작했다. 하지만, 좀처럼 손에 잡히지 않았는지 그림을 완성하지 못하고 10년도 더 지난 12년만이라는 긴 기간에 걸쳐 완성됐다. 12년새 옷차림,

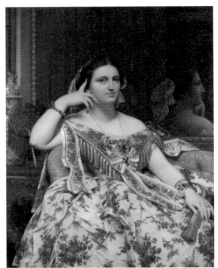

〈무아테시에 부인의 초상화〉 앵그르, 1856년.

배경, 등장 인물(첫 구도는 딸과 함께 있는 포즈), 주얼리, 보석도 여러 차례 바꿔 그렸다고 한다. 다른 하나의 그림인 '(서 있는) 무아테시에 부인의 초상, 1851년'(p. 268)은 단숨에 그려낸 그림으로 먼저 시작한 초상화보다 오히려 더 빨리 완성됐다. 유리알처럼 매끄러운 맑은 피부에 풍만한 몸매가 돋보이는 여인. 꽃 머리장식, 긴 진주 목걸이와 화려한 보석을 착용한 부인의 그림은 전형적인 앵그르 화풍 그대로였다.

　12년이라는 긴 시간에 걸쳐 완성된 '(앉아 있는) 무아테시에 부인의 초상, 1856년'엔 소파에 한쪽 팔을 기댄 채 앉아 있는 무아테시에 부인이 머리부터 발끝까지 온몸을 고급 의상과 보석으로 치장하고 있다. 배경으로 부유함의 상징과도 같은 도자기 장식과 소품이 보인다. 벽면에는 대형 거울이 있는데, 거울에 비치는 뒷모습의 머리 장식에까지도 보석이 세팅돼 있다.

　그중 특히, 주목할만한 것이 무아테시에 부인의 팔찌와 브로치다. 가슴 한가운데 큼직한 브로치 정중앙에는 파란색 보석이 세팅되어 있고, 브

로치 아래에 매달린 드롭 3개는 빨간색 보석이 장식되어 있다. 가는 줄의 목걸이 1개와 반지 1개를 착용하고 귀걸이는 착용하지 않았다. 반면 팔목은 무거워 보일 만큼 팔찌에 힘을 실었다. 오른쪽 손목에 붉은색 보석과 함께 오팔로 보이는 보석이 장식된 팔찌를 착용하고 있다. 오팔은 알록달록한 무지개색 모두를 한 몸에 지닌 보석이다. 왼손에는 팔찌 3개를 한꺼번에 끼고 있는데, 타원형의 보석이 장식된 팔찌에는 검붉은 보석이, 금팔찌에는 초록색 보석이 세팅 되어 있다. 서있는 무아테시에 부인도 비슷하다. 볼륨감 있는 팔찌를 양팔에 착용했다.

〈필 부인의 초상화〉 1827년, 토마스 로렌스경.

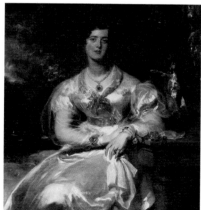

〈세이무어 배터스트 부인의 초상화〉
1828년. 토마스 로렌스경.

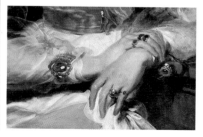

19세기 초·중반 경에는 여러 유색 보석을 한꺼번에 사용하여 다색 효과를 살린 주얼리가 유행했음을 알 수 있다. 특히 무아테시에 부인을 통해 보듯 팔찌를 2~3개 레이어드하여 여러 개를 같이 착용했다. 1827년에 영국 화가 토마스 로렌스경이 그린 '필 부인의 초상화'처럼 이 시기에는 큼직한 팔찌를 3개~5개까지 착용해 팔 길이의 절반을 채울 만큼 강조하는 경우가 많았다. 토마스 로렌스경이 1828년에 '세이무어 배터스트 부인의 초상화'에도 당대 트렌드를 주도하던 다색의 유색 보석과 큰 팔찌를 볼 수 있다.

브로글리 공주의 초상, 불라 목걸이

1851년~1853년 사이에 앵그르가 그린 브로글리 공주의 초상화에서는 불라(Bulla) 펜던트를 볼 수 있다. 불라는 고대 로마인들이 착용했던 장신구 중 하나로 로켓처럼 목에 달고 다니는 부적이었다. 로켓은 사진이나 그림을 넣어 목걸이에 매다는 작은 상자 같은 장신구를 말한다. 고대 로마에서는 태어난 지 9일째 남자 아이에게 악령으로부터 보호하기 위하여 부적을 주

〈루눌라〉 AD 1세기. 월터스 아트 뮤지엄.

었다. 로마인들은 불라에 불가사의한 힘이 있다고 믿었다. 불라는 가죽, 금속 등 다양한 소재로 만들어졌고 특히 금과 은 같은 고급 소재로도 만들었다. 고대 로마의 소년들은 불라를 성인으로 자라 로마 시민이 되기 이전까지 착용했다. 소녀들에게는 루눌라(Lunula)라는 부적을 주었고 결혼식 전날까지 착용했다.

앵그르가 살던 시대는 고전주의가 한창 각광받던 때라 드레스는 물론 고대 양식을 모방한 주얼리가 많이 만들어졌다. 이 초상화에서 브로글리

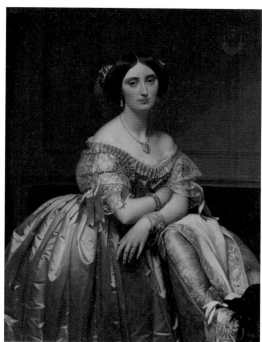

(왼쪽)〈브로글리 공주의 초상화〉앵그르, 1851년~1853년. (위-오른쪽)〈불라〉BC 5세기, 월터스 아트 뮤지엄. (아래-오른쪽)〈고대 비즈 줄에 엮은 불라 펜던트〉BC 5세기경, 영국 박물관.

공주가 하고 있는 금제 불라는 공주가 소유했던 실제 로마 시대의 것이었다고 한다. 브로글리 공주의 초상화를 그린 것은 앵그르가 70대 초반일 때였다. 이미 수없이 많은 초상화를 그려 농익은 실력이 배어 있을 무렵이었다. 그래서인지 공주가 입은 파란색 드레스의 주름과 광택은 서걱서걱 소리를 낼 것 같이 사실적이다. 상체를 감싼 레이스는 입김을 불면 흔들릴 것 같은 느낌을 준다. 작은 진주를 엮은 술 모양의 귀걸이와 머리 뒤에 늘어트린 가는 깃털의 조화는 공주의 우아함을 배가시킨다. 또한 유독 길게 그려진 숙녀의 수려한 손가락이 시선을 집중시킨다.

그림의 주인공은 브로글리 공주라고 불렸던 28세의 귀족 여성이다. 그녀는 총명하고 지적인 데다 미모까지 겸비해 사교계에서 늘 주목받

았지만, 수줍음이 너무 심해 크게 스트레스를 받았다고 한다. 심지어 화가 앞에서 초상화를 위해 포즈를 취하는 것도 힘들어 했다. 앵그르는 그런 공주와 작업하기 위해 최소 10점이 넘는 사전 스케치를 그렸다. 직업 모델을 세워 누드로 인체 포즈를 먼저 그린 후에 그 위에 옷과 주얼리를 입히는 방식으로 작업했다. 이 과정의 스케치가 지금도 남아 있다.

불라를 한 브로글리 공주의 남편 알베르 브로글리는 훗날 프랑스 총리에 오른 인물이다. 앵그르의 초상화에서는 옅은 미소를 띠고 있지만, 왠지 창백해 보이는 브로글리 공주는 그림이 완성된 지 얼마 안돼 폐결핵에 걸렸고, 7년후인 35세에 사망했다. 남편은 재혼하지 않고 평생 브로글리 공주를 그리워하며 이 초상화를 간직했다고 한다.

이 외에도 '두보세 부인의 초상(1807년)', '공스 부인의 초상화 (1852년)', '도송빌 백작 부인의 초상(1845년)', '앵그르 부인의 초상(1859년)', '르블랑 부인의 초상(1823년)', '베치 로칠드 남작 부인의 초상(1848년)', '마르코트드 생트 마리 부인의 초상(1826년)' 등에서도 앵그르가 그린 나폴레옹 시대의 아름다운 주얼리의 향연을 감상할 수 있다.

〈진주와 다이아몬드, 여러 유색 보석으로 된 하이 주얼리 귀걸이〉ⓒ Fabergé

조세핀 황후와 마리 루이즈 황후의 에메랄드

　나폴레옹 시대의 현존하는 실물 주얼리도 유럽의 여러 박물관에서 볼 수 있다. 나폴레옹은 첫 번째 부인 조세핀 황후(Joséphine Bonaparte, 1763년~1814년)와의 열정적인 사랑으로도 유명하다. 나폴레옹은 '내 안에는 다른 두 인간이 있다. 머리를 가진 인간과 가슴을 가진 인간'이라고 스스로를 평가했다. 그의 가슴을 가장 강력하게 휘저어 놓은 여인이 조세핀이었다. 그러나 둘 사이엔 아이가 없어 황제가 된 뒤 그는 조세핀 황후를 버리고 오스트리아 공주 마리 루이즈와 정략 결혼했다. 조세핀 황후가 소유했던 에메랄드 세트가 빅토리아앨버트 박물관에 남아 있다.

　루브르 박물관에는 나폴레옹(당시 40세)이 두번째 부인인 18세의 새 신부 마리 루이즈(Marie-Louise, 1791년~1847년)에게 결혼 선물로 주었던 에메랄드 주얼리 세트, 루이 16세와 마리 앙투아네트의 첫번째 딸인 마리 테레즈 앙글렘 공작 부인(Marie Thérèse of France, Duchess of Angoulême, 1778년~1851년)의 루비 세트와 에메랄드 티아라, 마리 아멜리 왕비(Marie-Amélie de Bourbon, 1782년~ 1866년)의 사파이어 티아라와 주얼리 세트가 전시되어 있다. 이들은 모두 황홀할 만큼 눈부시게 아름다운 보석 작품들이다.

(위) 〈조세핀 황후가 소유했던 것으로 알려진 에메랄드 세트, 1806년경 제작〉 빅토리아 앨버트 박물관.
(아래) 〈대관복을 입은 조세핀 황후의 초상화〉 프랑스와 제라드, 1807~1808년.

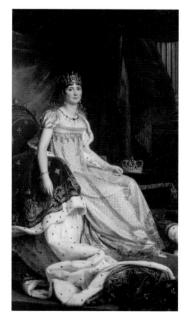

　　에메랄드 목걸이와 귀걸이는 풀 세트의 일부로 조세핀 황후와 나폴레옹이 그들의 양녀인 스테파니가 1806년 결혼할 때 선물한 것으로 알려져 있다. 청명한 초록색의 에메랄드를 다이아몬드와 함께 사용한 심플한 디자인으로 당대 유행했던 주얼리의 전형을 볼 수 있는 작품이다. 기록은 없지만, 당시 왕실 보석상이던 쇼메의 창립자 니토가 제작한 것으로 추정된다. 결혼 선물로 받은 에메랄드 목걸이와 귀걸이 그리고 티아라와 팔찌를 착용한 스테파니의 초상화가 남아 있다.

(위)〈나폴레옹이 결혼 선물로 준 에메랄드 세트, 1810년경 제작〉 루브르 박물관.
(아래)〈마리 루이즈 황후의 초상화〉 장 밥티스트 폴린 게랭, 1812년경.

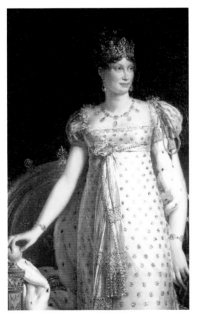

나폴레옹이 어린 신부에게 준 결혼 선물로 특별히 주문한 주얼리 세트 중 일부다. 왕실 보석상이던 쇼메의 창립자 니토가 제작했다. 목걸이에는 진한 녹색의 에메랄드 32개와 다이아몬드 1,138개를 세팅했다. 다이아몬드로 감싼 타원형과 마름모꼴 에메랄드를 번갈아 연결하고 그 아래에 물방울 모양의 에메랄드 드롭을 10개 장식하여 에메랄드의 아름다움을 극대화했다. 귀걸이에는 에메랄드 6개, 다이아몬드 108개를 세팅했다.

(왼쪽)〈마리 테레즈, 앙굴렘 공작 부인의 초상화〉
알렉상드르 프랑수아 카미나드, 1827년.
(오른쪽-위부터)〈에메랄드 티아라, 1820년경 제작〉 루브르 박물관.
〈루비를 장식한 벨트 버클과 박스 안에 담긴 모습, 1827년 제작〉
루브르 박물관.

(왼쪽)〈마리 아멜리 왕비의 초상화〉 루이 허센트, 1836년.
(오른쪽)〈마리 아멜리 왕비의 사파이어 티아라와 주얼리 세트,
1800년대 초반〉 루브르 박물관.

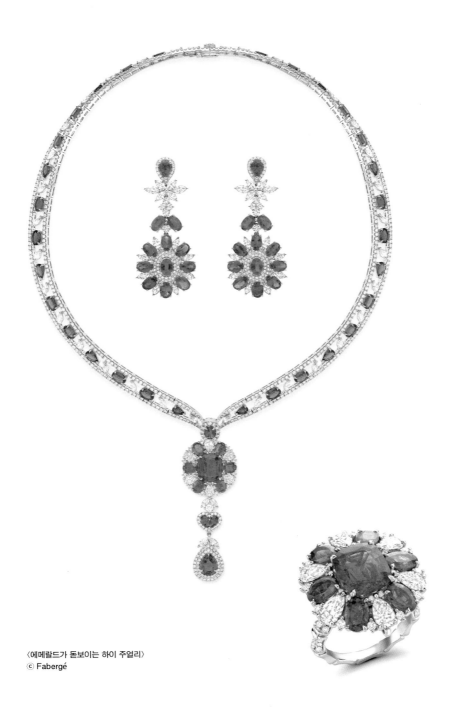

〈에메랄드가 돋보이는 하이 주얼리〉
ⓒ Fabergé

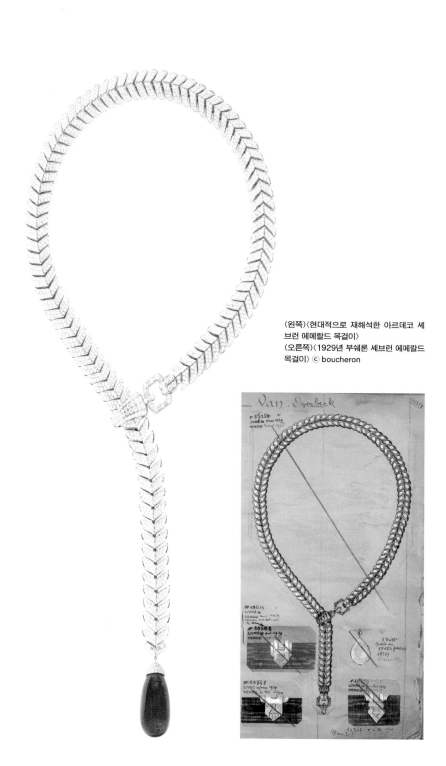

(왼쪽)〈현대적으로 재해석한 아르데코 세
브런 에메랄드 목걸이〉
(오른쪽)〈1929년 부쉐론 세브런 에메랄드
목걸이〉ⓒ boucheron

⑭ 러시아 황실의 보물 '파베르제 달걀'

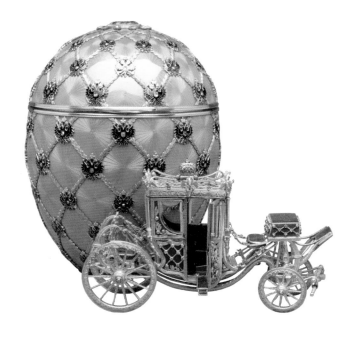

〈대관식 달걀〉 1897년. ⓒ Fabergé

　　영국 스파이 007(로저 무어)이 소더비 경매에 나온 파베르제 달걀 진품을 잽싸고 날랜 솜씨로 모조품과 바꿔치기 한다. 19세기 러시아 황실을 위해 만든 파베르제 달걀(Fabergé Egg) 모조품을 손에 쥔 채 의문의 죽음을 당한 영국 비밀 요원 009의 후임으로 007이 임무를 맡게 된다. 1983년에 개봉한 영화 '007 옥터퍼시'의 한 장면에는 이렇게 '파베르제 달걀'이 등장한다.

영화 '오션스 트웰브(2005년)'의 주인공 대니 오션은 세계 최고의 도둑. 조지 클루니가 대니 오션 역을 맡았다. 대니 오션은 자신이 최고의 도둑임을 자처하는 일명 '밤여우'와 한판 대결을 벌인다. 이들이 서로 훔치려는 물건은 로마의 박물관에 전시된 세기의 걸작, 파베르제 달걀.

두 영화에서 공통적으로 표적이 된 물건인 '파베르제 달걀'은 무엇일까. 정확히는 『코로네이션 에그(Coronation Egg/대관식 달걀, 1897년)』. 니콜라이 2세가 1897년의 대관식을 기념해서 황후 알렉산드라 표도로브나에게 선물한 달걀이다. 달걀은 황금으로 에나멜 칠을 하고 다이아몬드와 크리스탈로 장식했다. 황실의 가운에서 영감을 받아 디자인됐다고 한다. 선물의 서프라이즈는 달걀을 열면 나오는 금과 에나멜로 만든 미니어처 마차다. 실제 대관식에 사용된 마차를 너무도 정확하게 재현했다. 장식된 문손잡이는 쌀알보다 작지만 실제로 돌려서 문을 여닫을 수 있다. 마차의 몸체는 진짜 가죽처럼 충격을 흡수하는 띠에 달려 있어 움직일 때 마차의 몸체도 흔들릴 정도로 정교하게 만들었다.

대관식 달걀을 만든 피터 칼 파베르제(Peter Carl Fabergé)는 '유럽 장식 미술의 최고 거장', '에나멜링의 아버지', '황실 공식 주얼러'로 불린다. 파베르제의 최고 걸작이 단연 '대관식 달걀'이다. 러시아 정교회에서는 부활절에 가족과 친지들에게 달걀을 선물하는 풍습을 중요하게 여겼다. 황제와 귀족들은 보석으로 만든 달걀을 주고받으며 그들의 부를 과시했다. 황제 알렉산더 3세는 1885년 결혼 20주년을 기념하며 황후 마리아 표도로브나를 위해 보석 세공사 피터 칼 파베르제에게 맨 처음 부활절 달걀 제작을 의뢰했다.

파베르제는 달걀을 열면 황금으로 정교하게 세공된 암탉이 나오고, 암탉의 날개를 열면 루비 펜던트를 담고 있는 다이아몬드 왕관 미니어처가 나오는 달걀을 완성했다. 이렇게 첫번째 달걀인 파베르제의 '암탉 달걀(Hen

Egg)'이 탄생하게 된다. 파베르제의 예술적인 작품에 감동을 받은 알렉산더 3세는 파베르제를 황실 공식 주얼러로 임명했다. 파베르제가 매년 왕실이 깜짝 놀랄 만한 창의적인 부활절 달걀을 자유롭게 제작해서 납품할 수 있도록 한 것이다. 이후 황실의 간섭 없이 제작한 파베르제 달걀은 보석을 장식한 독보적인 예술품으로 매년 유럽 전역의 최대 관심사가 됐다.

파베르제의 황실 달걀은 1885년에서 1916년까지 총 50개가 만들어졌다. 그가 만든 50개의 달걀은 '세계에서 가장 비싼 달걀'이 됐다. 50개의 달걀은 1917년 러시아 혁명을 거치면서 세계 곳곳으로 뿔뿔이 흩어졌다. 50개 중 지금까지 44개만 발견됐고 6개는 행방이 묘연하다. 분실된 달걀을 되찾는 과정에서 극적인 일도 있었다. 2014년 일어난 일이다.

미국의 한 고철업자가 벼룩시장에서 1만 4000달러 정도에 달걀 모양의 골동품을 구입했다. 단순한 금 세공품으로 생각하고 그는 몇 년간 부엌에 골동품을 장식해 두고 있었다. 어느 날 돈이 필요했던 그는 이 달걀을 녹여서 팔 생각을 했다. 순간, 혹시나 하는 마음에 달걀 안에 장식된 시계에 적힌 '바쉐론 콘스탄틴'이란 단어와 '달걀'을 인터넷으로 검색해 봤다.

검색창에서 2011년 영국신문 데일리 텔레그래프에 나온 기사를 보게 된다. 기사 제목은 '3번째 황실 에그를 찾는 필사적인 노력'이었다. 그는 이 기사를 계기로 전문가를 찾아가 정식으로 감정을 받았다. 감정 결과... 놀랍게도 파베르제 달걀이었다. 1887년 작품으로 추정되는 이 황실 달걀은 2014년 런던에서 신원을 공개하지 않은 구매자에게 무려 3300만 달러(약 440억원)에 판매됐다. 1만 4000달러에 샀으니 고물 하나로 일확천금을 벌었다. 파베르제의 가치를 보여주는 일화다.

2022년 런던의 빅토리아 & 앨버트 박물관에서 『FABERGÉ, Romance to Revolution(로맨스 투 레볼루션)』이라는 제목의 전시회가 열렸다. 영국 왕실은 6대에 걸쳐 800개 이상의 파베르제 작품(달걀+달걀 외 작품)

〈헤리티지 컬렉션 대관식 기념 황금마차 에그와 크라운 에그〉
© Fabergé

〈헤리티지 컬렉션 에그〉 에그가 닫힌 모습(왼쪽)과 에그를 열면 나오는 서프라이즈(오른쪽) © Fabergé

을 보유한 것으로 추정된다. 금고와 진열장을 비롯해 왕실 곳곳을 파베르제의 작품이 장식하고 있다. 그런 영국 왕실이 소유한 작품 중 다수의 작품이 대중에 공개됐다. 영국 왕실 외에 러시아의 파베르제 박물관과 크렘린 무기고 미술관, 미국의 버지니아 박물관과 클리블랜드 미술관, 스위스의 에두아르드 앤 모리스 산도즈 재단 등 수많은 세계적 박물관과 재단에서도 파베르제 달걀을 볼 수 있다.

파베르제는 로즈 골드를 최초로 사용했다. '로즈 골드' 또는 '핑크 골드'라는 단어가 생기기도 전부터 이 색상을 만들어 사용했다고 한다. 그래서 180주년 기념 달걀도 18K 로즈 골드로 만들었다.

파베르제 달걀은 부를 상징하는 예술품, 장식품에서 발전해 보다 모던한 방식의 디자인 컬렉션으로 성장해 왔다. 달걀의 시작은 사랑하는 아내 황후를 위한 남편의 선물이었다. 181년 파베르제의 역사는 '사랑'이 만들어냈다.

11
빈터할터가 남긴 엘리자베스 황후의
'시씨(Sisi) 다이아몬드 스타'
(Franz Xaver Winterhalter, 1805년~1873년)

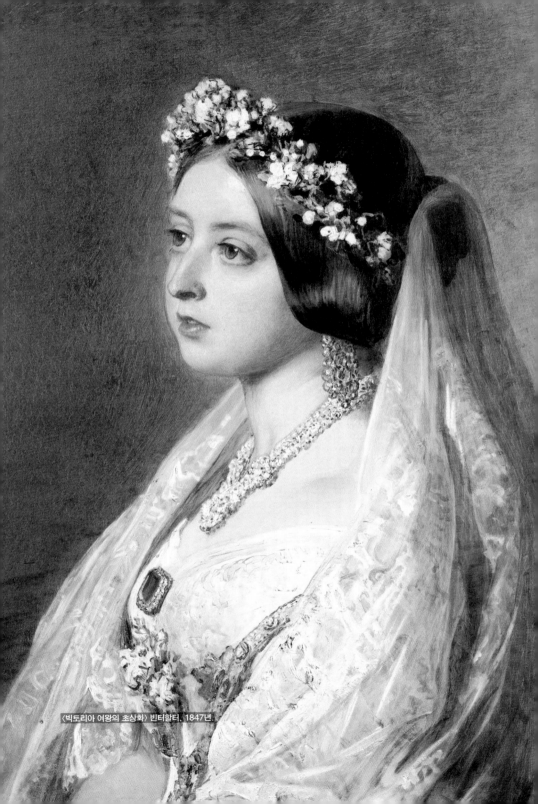

〈빅토리아 여왕의 초상화〉 빈터할터, 1847년.

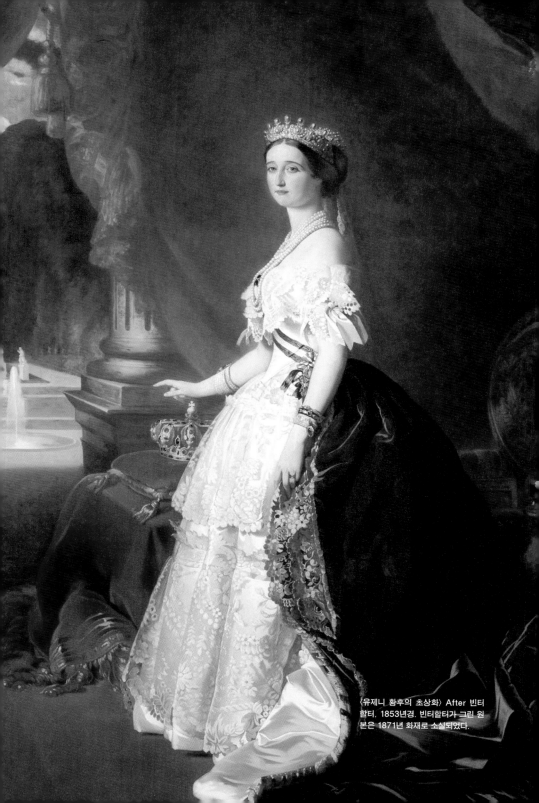

〈유제니 황후의 초상화〉 After 빈터
할터. 1853년경. 빈터할터가 그린 원
본은 1871년 화재로 소실되었다.

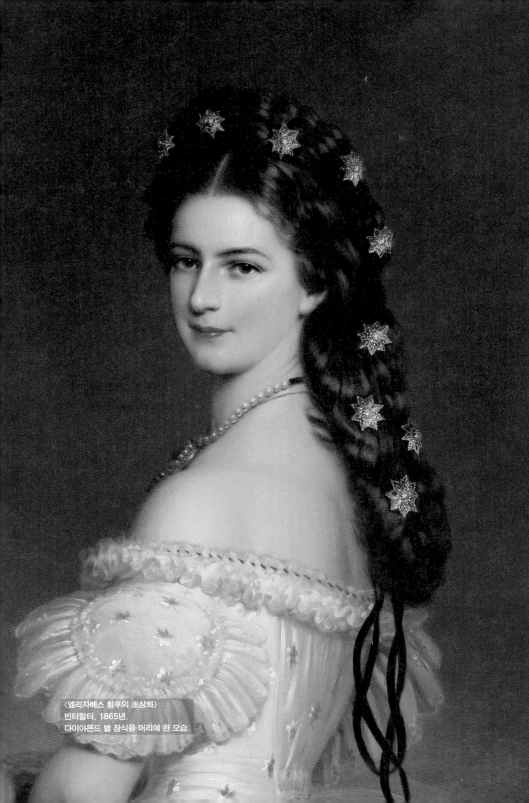

〈엘리자베스 황후의 초상화〉
빈터할터, 1865년.
다이아몬드 별 장식을 머리에 한 모습.

11

빈터할터가 남긴 엘리자베스 황후의 '시씨(Sisi) 다이아몬드 스타'

(Franz Xaver Winterhalter, 1805년~1873년)

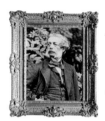

〈프란츠 빈터할터〉
1865년경.

　프란츠 빈터할터(Franz Xaver Winterhalter, 1805년~1873년)는 독일 태생 화가이다. 19세기 중반 왕족과 상류층의 초상화를 그린 화가로 유명하다. 프란츠 빈터할터라는 화가의 이름은 자못 낯설 수 있지만, 유럽 역사에서 왕족의 초상화가 언급될 때마다 그의 이름이 따라온다. 영국 '빅토리아 여왕 가족의 초상화(1846년)', 프랑스 '시녀들에게 둘러싸인 유제니 황후(1855년)', 오스트리아 '엘리자베스 황후의 초상화(1865년)' 같은 걸작이 그의 대표작이다. 오늘날 카메라에 장착된 특수 필터 기능을 한 것처럼 우아하고 세련된 화풍이 특징이다.

빈터할터는 독일의 작은 마을에서 농부의 아들로 태어나 뮌헨에서 그림 공부를 했다. 23살이던 1828년 독일 왕족의 초상화를 그리게 되면서 궁정계 화가로 입성했다. 1833년~1834년에는 이탈리아로 유학 가서 낭만적인 분위기의 새로운 화풍을 익혔다. 다시 독일을 거쳐 1834년 이후에는 파리에 거점을 두고 활동했다. 파리에서 프랑스 나폴레옹 3세의 궁정 화가가 되어 왕실 가족의 초상화를 그리면서 유명세를 얻었다. 1841년에는 빅토리아 여왕 초청에 의해 영국 궁정에 소환됐다. 영국 왕실에서 무려 120점 이상의 여왕과 가족 초상화를 그렸다. 뿐만 아니라 다른 유럽 각국의 왕실에서도 초청이 이어져 빈터할터는 왕실의 후원을 받는 국제적인 셀럽 화가가 되었다.

59세이던 1864년 가을. 빈터할터는 오스트리아 비엔나로 여행을 떠났다. 그의 가장 유명한 작품으로 꼽히는 프란츠 요셉 황제와 엘리자베스 황후의 초상화를 제작하기 위해서였다. 이 때 그린 작품이 엘리자베스 황후가 머리에 별 모양의 다이아몬드 장식을 한 유명한 초상화다. 말년엔 모국인 독일에 정착해 활동을 이어갔다. 그는 1873년 68세로 독일 프랑크푸르트에서 생을 마감했다.

유럽 왕족들의 원 픽, '빈터할터' 효과

그의 작품 대부분은 유럽 왕족과 주요 귀족들의 초상화였다. 빈터할터가 특히 왕족들에게 사랑받았던 이유는 의뢰자가 투영하길 원하거나 필요한 이미지를 만들어 내는데 탁월했기 때문이었다. 그의 구성은 거의 연극적이었다. 모델이 포즈를 취하게 하는데 능숙했을 뿐만 아니라 얼굴 표정은 물론 직물, 모피, 보석의 질감을 전달하는 기술에선 거장급이었다.

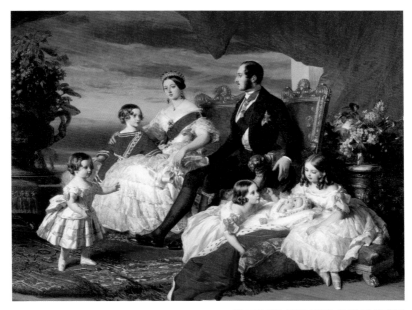

〈빅토리아 여왕 가족의 초상화〉 1846년경, 빈터할터

또한 초상화를 그리는데 매우 속도가 빠르고 유창하게 그렸다. 덕분에 오늘날 미술사 교과서에 나오는 초상화 속 인물들은 빈터할터만의 전매 특허인 우아하고 세련된 아이디얼한 이미지가 여럿 남아있다.

그는 동시대의 화풍으로는 분류가 어려운 인물이다. 그와 비교할만한 예술가도 없고, 그와 견줄만한 초상화를 남긴 이도 없기 때문이다. 굳이 분류하자면 과거의 로코코 스타일과 유사하다고 할 수 있다. 그가 세상을 떠난 뒤, 그의 그림은 가식적이고 화려하며 인위적이라는 평가를 받았다. 자연스럽게 인기도 잃는 듯 했다. 그러나 1987년 런던 국립초상화미술관과 파리 프티팔레 박물관(Petit Palais)에서 열린 대규모 전시회를 통해 다시금 주목을 받게 된다. 오늘날엔 그의 그림이 유럽과 미국의 주요 박물관에 전시되어 있을 정도로 화려하게 주목받고 있다.

빈터할터가 살았던 시기는 20세기, 근대로 오는 길목이었다. 중세에서

근대로 오면서 역사의 흐름을 바꿔놓는 여러 사건들이 발생했는데, 그 중 하나가 사진의 발명이었다. 1800년대 사진의 발명은 레오나르도 다빈치가 주도했던 르네상스 시대만큼이나 예술사의 큰 전환점이었다. 1800년대 중·후반 흑백 사진이 대중화되면서 사진이 초상화를 대신했고 사진은 신기술의 융합이 이뤄낸 결정체였다.

초상화가의 운명도 끝난 듯 했다. 그러나 빈터할터는 그가 스스로 붓을 놓기 이전까지 상류층들의 초상화 주문이 계속 이어졌다. 사진은 빈터할터의 그림만큼 아름답지 못했기 때문이었다. 빈터할터가 그린 인물들은 지금까지 소개했던 화가들이 그린 인물들과는 달리, 흑백 사진과 초상화가 동시에 전해진다. 당시만 해도 컬러 사진이 상용화되기 전이었다. 컬러 사진은 20세기 초반에 이르러서야 비로소 상용화되었다.

사진은 이전에 불가능했던 인물의 실제 모습을 비로소 기록한다는 데에는 의미가 크지만 흑백 사진과 빈터할터의 초상화를 비교해 보면, 사진은 무미건조하고 날것의 이미지다. 이에 비해 빈터할터가 그린 초상화는 풍성하고 품격 있는 분위기로, 미화된 느낌마저 든다. 왕족이나 귀족들은 이런 효과적인 이미지 메이킹을 포기할 수 없었던 것이다. 빈터할터의 손 끝에서 완성된 대표작인 영국 빅토리아 여왕, 프랑스 유제니 황후, 오스트리아 엘리자베스 황후의 초상화를 시대순으로 만나본다.

영국 빅토리아 여왕의 사랑과 주얼리

빅토리아 여왕(Victoria, 1819년~1901년)의 재위 기간 1837년~ 1901년은 '빅토리아 시대(Victorian Era)'로 통칭한다. '해가 지지 않는 나라'로 불렸던 대영 제국의 최 전성기다. 그녀는 '군림(君臨)하되 통치하지

않는다'는 원칙을 따랐다. 남편 앨버트 공과 슬하에 둔 9명의 자녀들이 유럽의 여러 왕족 및 귀족 가문들과 결혼하여 말년에는 '유럽의 할머니'로 불렸다. 여왕은 혈우병 인자 보유자였는데, 유럽의 할머니로 인해 혈우병이 전 유럽의 왕실로 퍼지게 되었다고도 한다. 빅토리아 여왕은 2022년 9월에 타계한 영국 엘리자베스 2세 여왕의 고조모이다.

빅토리아 시대의 주얼

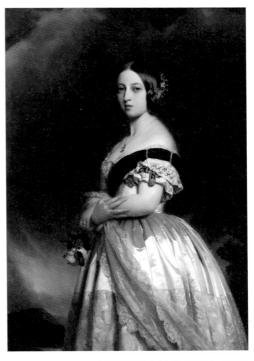

〈빅토리아 여왕의 초상화〉 빈터할터, 1842년.

리는 '빅토리안 주얼리'라고 부른다. 여왕의 지대한 영향력은 주얼리에도 정체성과 권위를 부여하며 트렌드를 주도했다. 특히, 여왕 개인의 스토리가 담긴 주얼리 다수가 삶의 여정을 따라 존재했고 이는 후대에까지 전해져 주얼리의 가치를 배가시켰다. 빅토리아 시대의 주얼리는 다양한 스타일과 패션으로 구성되었고 19세기는 비약적인 진보의 시기였다. 다이아몬드의 새로운 산출지가 1843년에 브라질 광산, 1867년에는 남아프리카 광산이 발견되었다. 이로 인해 공급량이 대폭 증가하면서 전반적인 다이아몬드 가격이 하락했고 가격 변동폭이 심해졌다. 산업 혁명을 거치면서 기술과 기계의 발달로 이전에 없던 대량 생산이 가능해졌고 저렴한 주얼리 생산에 전기를 맞게 된다.

순백색 웨딩 드레스

빅토리아 여왕은 십대 초반부터 서거 열흘 전까지 계속 일기를 썼다.

'앨버트는 몰라볼 정도로 성장했고, 멋진 차림이었다. 앨버트를 보니 가슴이 터 질 것 같았다. 너무나 아름다워서.'

−빅토리아의 일기(1839년 10월 10일)−

'앨버트는 정말 차밍하고, 굉장히 핸섬하고, 무척이나 아름다운 푸른 눈동자와 섬세한 코, 너무나도 사랑스러운 입, 엷은 콧수염, 희미한 구레나룻가 나 있다. 아 름다운 체형에 어깨 폭은 넓고, 늘씬한 허리, 내 가슴은 고동쳤다…'

−빅토리아의 일기(1839년 10월 11일)−

작센의 작은 공국(현, 독일) 출신의 앨버트와의 만남에 대한 설렘을 일기 장에 고스란히 남겼다. 둘은 외사촌 이자 동갑이었다. 서로에게 첫 눈에 반했 던 미혼의 여왕은 세상 보통 남녀와는 반대로 먼저 여왕이 앨버트에게 청혼 했다. 그리고 여왕의 즉위 3년만인 1840년 2월 10일 세기의 결혼식을 올렸다.

빅토리아 여왕은 결혼식에서 흰색 새틴 웨딩 드레스를 입었다. 폭넓은 레이스와 오렌지색 꽃 장식을 하고, 머리에도 오렌지 꽃으로 만든 리스를 달고, 레이스로 된 베일을 썼다. 당시에는 지금처럼 흰색 웨딩드레스가 보 편화되지 않았던 때였다. 신부들은 때가 잘 묻어 관리가 힘든 흰색보다는 여러 번 입을 수 있는 칼라풀한 웨딩 드레스를 주로 입었고 그 중에서도 빨간색이 가장 대중적이었다. 순백의 드레스를 입는 것은 부의 상징으로 극히 일부 상류층만이 가능했다.

그러나 빅토리아 여왕은 결혼식 날 많은 대중들 앞에서 눈에 잘 띄고 레이스를 가장 돋보이게 하기 위해 흰색 드레스를 선택했다. 여왕이 흰색 웨딩 드레스를 입은 이후, 왕실을 선망하던 귀족과 신흥 부르조아를 시작으로 흰색 드레스가 유행처럼 퍼졌다. 이를 계기로 흰색은 웨딩 드레스의 확고한 상징으로 자리잡게 되었다. 빅토리

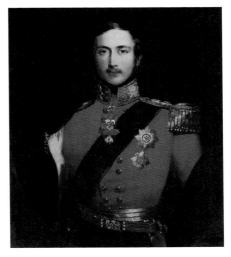

〈앨버트 공의 초상화〉 존 루카스. 1842년.

아 여왕은 일기에 자신의 웨딩 드레스를 다음과 같이 설명했다.

'나는 오래된 디자인같은 호니톤(Honiton, 도시 이름) 레이스의 깊은 주름 장식이 있는 흰색 새틴 드레스를 입었다. 내 보석은 터키 다이아몬드 목걸이와 귀걸이, 친애하는 앨버트의 아름다운 사파이어 브로치였다.'

1847년에 그려진 초상화(p. 294)(당시 화가 나이 42세)를 통해 우리는 빅토리아 여왕의 웨딩드레스와 레이스 베일 그리고 그녀가 했던 주얼리를 모두 볼 수 있다. 독일 화가 프란츠 빈터할터는 전 유럽의 왕족과 귀족의 초상화를 그려 명성을 얻은 화가였지만, 특히 빅토리아 여왕 부부는 그의 돈독한 후원자였다. 1847년 초상화는 여왕이 남편 앨버트 공에게 기념일 선물로 주기 위해 그린 것이었다. 여왕 부부는 지금의 리마인드 웨딩처럼 결혼 후에도 정기적으로 이벤트 성 초상화와 사진을 여러 점 남겼다. 프란츠 빌터할터가 1842년(결혼 2년 후)에 그린 빅토리아 여왕(p. 301)과 앨버트 공의 초상화에도 두 사람의 신혼 시절 젊은 모습이 그대로 담겼다.

터키 다이아몬드, 사파이어 브로치 그리고 사파이어 코로넷

〈사파이어 브로치〉 앨버트 공이 여왕에게 결혼 선물로 준 브로치의 복제품.

빅토리아 여왕의 일기에 나온, 빈터할터의 초상화에 나오는 터키 다이아몬드란 무엇일까? 여왕 부부의 결혼식 2년 전인 1838년으로 거슬러 올라간다. 1838년은 빅토리아 여왕이 대관식을 치뤘던 해였다. 당시 빅토리아는 터키 술탄으로부터 대량의 다이아몬드를 선물 받았다. 빅토리아는 당시 왕실 보석상 역할을 했던 런델앤브리지(Rundell and Bridge)사에 다이아몬드의 일부를 사용하여 주얼리 세트를 만들어 달라고 의뢰했다. 보석상은 터키에서 온 다이아몬드를 사용하여 장미 모티브의 귀걸이와 목걸이를 만들었다. 빅토리아 여왕은 이것을 터키 다이아몬드 목걸이와 귀걸이라고 불렀다. 바로 결혼식 날 착용했던 바로 그 목걸이와 귀걸이였다.

사파이어 브로치는 남편이 결혼식 전날 준 선물이었다. 큼직한 타원형의 사파이어를 12개의 다이아몬드가 둘러싼 브로치였다. 사파이어 브로치는 여왕이 가장 아끼던 것으로 다른 초상화에서도 여러 번 등장해 남편에 대한 사랑을 끊임없이 자랑하듯 선보였다. 그러나 앨버트 공이 세상을 떠난 뒤, 사파이어 브로치를 한 빅토리아 여왕의 모습은 더 이상 볼 수 없었다.

사파이어는 여왕에게는 특별히 의미가 깊은 보석이었다. 남편 앨버트 공은 또 다른 사파이어를 결혼한 해인 1840년 아내에게 선물했다. 그가

〈빅토리아 여왕의 사파이어 코로넷〉 조셉 키칭, 1840년 제작, 빅토리아 앨버트 박물관.

직접 디자인한 코로넷(Coronet)에 사파이어와 다이아몬드를 세팅한 것
이었다. 코로넷은 작은 관을 말한다. 왕관(Crown)에서 나타나는 뚜껑이
나 아치 구조가 없다는 점에서 왕관과는 구분된다. 머리띠 형태의 티아라
(Tiara)와도 달라서 완전한 고리 형태를 이룬다.

앨버트 공은 자신의 작센 가문 문장에 새겨진 모티브를 바탕으로
코로넷을 디자인했고, 이를 왕실의 또 다른 보석상이던 키칭앤어버드
(Kitching and Abud)사의 조셉 키칭(Joseph Kitching)에 맡겨 완성했다.
코로넷은 왕실의 지위를 상징하는 것이다. 앞서 소개한 빅토리아 여왕의
1842년 초상화(p. 301)에선 올림 머리 위를 감싼 형태로 여왕이 사파이어
코로넷을 착용하고 있다. 당시 젊은 여왕은 새로 완성된 사파이어 코로넷
을 첫 공식 초상화에 남긴 것이었다. 앨버트 공이 선물한 코로넷은 결혼
선물로 받았던 사파이어 브로치와 잘 어우러지는 세트가 되었다. 또한 빈
터할터가 그린 해당 초상화는 사본과 판화가 늘어나면서 전세계로 퍼져
나가 사파이어 코로넷을 착용한 초상화가 영국은 물론 해외에서 여왕을
상징하는 대표적인 이미지 중 하나가 되었다.

이후 나이가 들어서도 빅토리아 여왕은 사파이어 코로넷을 머리에 얹은 형태로 착용한 모습을 보인 적이 있다. 앨버트 공이 세상을 떠난 뒤, 여왕은 검은색 옷에 검은색/흰색 보석 외에 일절 다른 주얼리는 착용하지 않았지만, 예외적으로 유일하게 사파이어 코로넷을 머리 위에 쓴 모습으로 의회에 등장한 바 있다. 평생 여왕이 애지중지한 이 사파이어 코로넷은 원형 그대로 보존되어 현재 영국 빅토리아 앨버트 박물관에 전시되어 있다.

빅토리안 모닝 주얼리

〈빅토리안 모닝 주얼리〉 1870년경.
빅토리아 앨버트 박물관.

앨버트 공은 생전 빅토리아 여왕 못지 않게 영국인들에게 신뢰와 존경을 받았다. 아내가 국민들로부터 사랑과 존경을 받는 국가 지도자가 될 수 있도록 그는 조언을 아끼지 않았고, 화목한 가정을 이루었다. 그러나 1861년 42세의 젊은 나이로 갑작스럽게 세상을 떠나게 된다. 사인은 장티푸스로 인한 병사로 알려져 있다. 당시 장티푸스는 불치병이었다.

빅토리아 여왕은 사랑하는 남편 앨버트 공이 1861년 죽음을 맞이하자 앞에도 언급했지만 그동안 즐겨 착용했던 휘황찬란한 형형색색의 주얼리를 벗어 던졌다. 애도 기간 중 여왕은 검정색 옷에 검은색 보석 제트만을 착용했다. 이에 상류층 사회에서도 검정색 주얼리를 착용하면서 애도를 표했다. 이를 '모닝(Mourning, 애도) 주얼리' 라고 부른다.

사실 영국의 모닝 주얼리는 앨버트 공의 죽음 이전부터 이미 존재하

고 있었다. 세련된 풍채에 당대 최고 멋쟁이였던 조지 4세가 1830년에 사망하자 체임벌린경 사무실(왕실의 결혼, 장례식 등 국가 행사를 담당하는 부서)은 애도 기간의 복장 규정을 공표했다. '장신구는 제트(Jet)여야 합니다'라고. 여기서 제트는 정확히는 '위트비 제트'를 가리키는 것이었다. 영국 요크셔 지방의 위트비는 우수한 제트의 산지였다. '위트비 제트'라는 말을 종종 들을 수 있는 이유다.

이처럼 19세기 초반에 모닝 주얼리가 유행하고, 특히 앨버트 공의 급작스러운 죽음에 전국적인 애도 물결이 일면서, 제트의 인기는 최고도를 달렸다. 제트는 오래된 나무가 화석화된 것이어서 광물에 비해 현저하게 가벼운 것이 특징이다. 그래서 크기가 크고 두툼한 디자인의 주얼리도 부담없이 착용할 수 있었다. 지금도 남아있는 빅토리안 시대의 모닝 주얼리는 주로 볼륨감 있는 대담한 디자인이 주를 이룬다. 겉보기에는 엄청나게 무거워 보이지만, 실제로는 믿을 수 없을 정도로 가벼워서 편안하게 착용할 수 있다는 장점이 있다.

또한 제트는 무른 보석인 까닭에 조각하기에 최적인 보석이었다. 그래서 목걸이, 팔찌, 귀걸이, 반지 등으로 다양하게 만들어 착용했다. 고인과의 사랑, 삶과 추억을 상징하는 조각을 정교하게 제트에 새겼고, 머리카락을 보관할 수 있는 로켓을 만들어 매달기도 했다. 제트는 수준 높은 디자인의 주얼리와 훌륭한 공예품을 탄생시키면서 빅토리안 시대에 전성기를 구가했다.

사진과 엇갈린 초상화의 운명

64년이라는 긴 시간을 통치했던 빅토리아 시대는 근대로 오는 길목이었다. 빅토리아 시대에 1800년대 중·후반 흑백 사진이 대중화되었다. 이

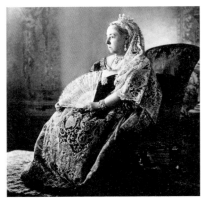

〈빅토리아 여왕의 즉위 60주년 기념 사진, 1897년〉 〈빅토리아 여왕의 초상화〉 하인리히 안톤 폰 앙게리, 1899년.

로 인해 빅토리아 여왕의 젊은 시절은 초상화만 남아 있고, 노년 시절은 초상화보다 사진의 비중이 높아졌다.

여왕은 남편을 잃은 후 슬픔에 잠겨 검은 상복만 입고 지냈다. 무려 40년 동안을 말이다. 여왕은 애도 기간에는 주얼리 또한 제트로 된 검은색 주얼리 만을 착용했다. 제트 외에 남편의 초상화가 세밀화로 그려진 팔찌를 착용했으며 남편의 머리카락을 담은 로켓 펜던트를 평생 지니고 다녔다고 한다. 남편의 사망 후 약 10년이 지난 1870년대경부터 그녀는 공식 행사에서 다이아몬드, 진주, 하얀 레이스 장식 등을 했지만, 원칙적으로 남은 생은 과부의 복장으로 지냈다.

그런 빅토리아 여왕의 가장 말년 모습을 볼 수 있는 그림은 오스트리아 화가 하인리히 안톤 폰 앙게리(Heinrich Anton von Angeli)가 1899년에 그린 초상화다. 여왕은 다음 세기인 1900년대을 맞이하고 초상화를 남긴 2년 뒤인 1901년 1월 22일에 영면했다. 향년 81세. 여왕 커플의 이름은 박물관이 됐다. 영국 런던에 있는 왕립 박물관의 하나인 '빅토리아 앨버트 박물관(Victoria and Albert Museum)'이다. 그야말로 여왕 커플은 박물관의 이름이 되어 '박물관은 살아있다'.

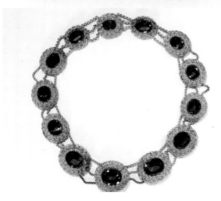

〈빅토리안 주얼리〉
(위)〈홀바인네스크 펜던트, 1860년경〉
(중간)〈페리도트 주얼리 세트, 1816년〉
(아래)〈아메시스트 목걸이, 1820년〉
빅토리아 앨버트 박물관.

(위)〈머리/보디스 다이아몬드 꽃 장식, 1860년〉,〈꽃을 모티브로 한 티아라, 1835년〉
(중간)〈유색 보석과 에나멜로 만든 머리 장식, 1840년〉,〈다이아몬드 꽃 브로치, 19세기〉
(아래)〈금과 은으로 만든 잠금 걸쇠, 1800~1870년〉,〈자수정 드롭이 있는 에나멜 브로치, 1855년〉
빅토리아 앨버트 박물관

(위)〈터콰이즈, 진주로 만든 커프 팔찌, 1860년〉
(중간)〈미니 초상화 반지, 1840년경〉
(아래)〈페이스트 반지, 1800–1860년〉, 빅토리아 앨버트 박물관

프랑스 유제니 황후와 나폴레옹 3세

(왼쪽부터)〈나폴레옹 3세의 초상화〉After 빈터할터, 1853년경,〈유제니 황후, 1864년〉, 빈터할터

유제니 황후(Eugénie de Montijo, 1826~1920)는 '프랑스 초대 영부인 이자 마지막 황후'라는 매우 아이러니한 타이틀의 소유자다. 스페인 귀족 출신인 그녀는 나폴레옹 3세(Napoleon III, 1808~1873년, 재위 1852~1870년)와 1853년, 27세에 결혼해 프랑스 황후가 된다. 결혼 당시 초강대국의 최고 권력자였던 남편은 45세. 무려 18살 연상이었다. 과거 프랑스 왕비들이 대부분 정략 결혼으로 인한 외국의 왕가 출신임을 비교해 보면, 스페인 왕실도 아닌 귀족 출신 여인은 상대적으로 신분상 지위가 낮은 것이었다. 자연히 신하들의 반대가 있었다. 그럼에도 불구하고 나폴레옹 3세가 밀어부쳐 결혼에 골인하게 된다.

나폴레옹 3세는 나폴레옹 1세(이하 나폴레옹)의 조카다. 프랑스 혁명 이후 여러 전쟁을 승리로 이끌었던 나폴레옹이 1815년에 워털루 전투에서 패배하는 바람에 가문이 몰락하게 되자 7세였던 나폴레옹 3세는 어

린 나이에 망명을 떠나야했다. 스위스, 이탈리아, 영국, 미국 등을 전전하며 떠돌다 40세였던 1848년에 프랑스로 돌아와 정계에 진출했다. 보나파르트주의의 계승자, 프랑스의 영광 재현을 내걸고 70%가 넘는 높은 지지율로 대통령에 당선된다. 그러나 임기 내 대통령 연임이 불발되자 그는 1851년 12월 2일 삼촌 나폴레옹처럼 군대를 동원하여 친위 쿠데타를 일으켜, 제국을 선포했다.

황제에 오른 적이 없는 샤를 나폴레옹(나폴레옹의 아들)을 나폴레옹 2세로 추존하고 스스로를 나폴레옹 3세로 칭하며 즉위했다. 이를 두고 칼 마르크스는 다음과 같은 너무나 유명한 한 줄 평을 남겼다.

"역사는 반복된다. 첫번째는 비극으로, 두번째는 코미디로."

그는 대통령이 된 뒤 자신의 지위에 걸맞는 유럽 왕가의 여성들에게 여러 차례 혼담을 넣었다. 그러나 나라 간의 껄끄러운 관계 혹은 나폴레옹 3세의 불안정한 지위 등의 이유로 모두 거절당했다. 결혼 전 이미 여러 정부가 있었고, 화려한 여성 편력으로 소문이 자자한 터였다. 그는 정략 결혼에 진척이 없자 전부터 맘에 두었던 27세의 예쁜 숙녀 유제니와 연애 결혼하겠다고 선포했다. 민중은 황제의 연애 결혼에 호의적이었다. 결혼 후 유제니 황후는 두 번의 유산을 겪어 건강이 나빠졌다. 난산 끝에 후계자인 외동 아들 루이 나폴레옹을 겨우 얻었다. 빈터할터가 '시녀들에게 둘러싸인 유제니 황후(1855년)'를 그린 때가 바로 시집 온 직후로, 아들 루이 나폴레옹을 얻기 전이었다.

유제니는 황후에 등극하자마자 사교계의 중심이 되었다. 그녀의 헤어스타일, 드레스, 주얼리, 코트, 하이힐, 가방 등의 패션은 유럽은 물론 미국에서도 유행했다. 유제니는 보나파르트 황가의 위신을 세우고 단지 귀족일 뿐인 자신의 출신을 상쇄하고 남을 만큼의 보석을 끌어 모았다. 거의 광적이었다.

또한 한번 입은 옷은 다시 입지 않기로 유명했다.

그녀는 프랑스 황실 보석을 자신의 스타일에 맞춰 리세팅해 탈바꿈시켰다. 보석상들은 유감 없이 솜씨를 발휘해 지금까지 루브르 박물관에 남아 있는 명작 주얼리들을 만들어냈다. 의상 디자이너와 보석상들에겐 황금기였다. 오뜨 꾸뜨르의 아버지이자 창시자로 불리는 의상 디자이너 샤를 프레데릭 워스(Charles Frederick

〈유제니 황후〉 1854년, 빈터할터.

Worth)는 궁정 꾸뜨리에(Couturier)가 됐다. 유제니 황후 덕분에 분야별 럭셔리 브랜드 산업은 호황을 이뤘다. 이집트 포트 사이드(Port Said)에서 열린 1869년 수에즈 운하 개통식 참여를 위해 유제니 황후는 250개의 드레스를 주문할 정도였으니 호황을 누리지 않을 수 없었다.

보석과 의상의 광팬이던 유제니 황후가 여행을 떠날 때면, 이를 안전하게 실어 나를 여행용 가방도 필수였다. 황후는 트렁크를 납품한 루이 비통(Louis Vuitton)을 총애해 파리에 가게를 열도록 도왔다. 오늘날 세계에서 으뜸가는 명품 브랜드가 된 루비 비통의 첫번째 원조 고객이 바로 유제니 황후였다.

유제니 황후는 결혼 후 전임인 조세핀 황후를 본받겠다고 밝혔다. '승리의 부인'이라고 불렸던 조세핀 황후는 나폴레옹의 첫번째 부인이자 나폴레옹 3세의 외할머니였다. 이를 통해 외국인임에도 불구하고 프랑스의 대중에게 국모로 인정받았다. 사실 유제니 황후는 8살때 스페인을 떠나 프랑스에서 유년기와 청소년 시절을 보냈다. 때문에 외국 출신이었던 과

거의 왕비 마리 앙투아네트(오스트리아)나 마리 루이즈(나폴레옹의 두번째 부인이자 마리 앙투아네트의 조카, 오스트리아)보다 후한 평가를 받았다. 하지만 유제니 황후의 진정한 롤 모델은 전설적인 로코코의 여왕이자 화려함의 대명사, 마리 앙투아네트였다. 빈터할터가 그린 유제니 황후의 초상화 중에는 마리 앙투아네트를 대놓고 흉내 낸 초상화도 있다.

빈터할터가 그린 마리 앙투아네트에 빙의한 초상화 속 유제니 황후는 황금색 의상을 입고 있다. 백발로 만든 머리에는 깃털과 꽃을 꽂고 긴 물방울 모양의 진주 귀걸이와 진주 목걸이를 착용했다. 드레스 전체에도 진주를 수놓듯이 장식했다. 마리 앙투아네트가 허리춤에 매달았던, 술이 달린 샤틀레인과 흡사한 디자인의 술 달린 진주 장식도 어깨에 늘어뜨렸다. 검은색 리본 장식이 곳곳에 있는 드레스는 세기 전의 스타일로 층층이 커튼을 묶어 놓은 것 같은 모양이다. 마치 여배우가 무대에서 마리 앙투아네트를 연기하는 듯한 느낌을 준다. 1854년에 빈터할터가 그린 이 그림은 절대 왕정에 대한 동경과 유제니 황후가 지난 세기의 왕비였던 마리 앙투아네트에 대하여 얼마나 매혹되었는지를 잘 보여준다. 심지어 유제니 황후는 마리 앙투아네트를 롤 모델로 동경한 나머지 앙투아네트의 초상화와 주얼리 등을 수집하기도 했다.

황제의 선물, 진주 주얼리 세트

나폴레옹 3세는 해외에서 오랜 망명 생활의 결과로, 다른 나라의 선진적인 문물을 몸소 체험했다. 황제에 오르자 산업화를 가속화하고 철도와 항만 등 기반 시설들을 확충해 나갔다. 복잡하고 비위생적인 파리의 도시 공간도 전면적으로 개혁하기 시작했다. 좁은 골목길이 뒤엉켜 있던 파리를 대

대적으로 정비하여 깔끔한 건물과 반듯하고 넓은 도로망을 가진 현대의 파리로 탈바꿈시켰다. 상하수도를 확충하는 한편, 많은 녹지와 공원을 조성하여 맑은 공기가 유지되도록 했다. 복합 상업 건물과 병원, 극장, 은행, 우체국 등 공공 건축물을 곳곳에 지어 오늘날 파리의 원형이 이때 갖추게 됐다.

1852년에는 파리에 세계 최초의 백화점인 봉마르셰(Au Bon Marché)가 문을 열었다. 백화점 설계는 에펠탑 설계자인 구스타프 에펠(Gustave Eiffel)이 맡았다. 백화점은 저렴한 가격에 다양한 물건을 갖추어 한 곳에서 물건을 비교하고 살 수 있는 곳이다. 소비를 문화와 연결시켜 쇼핑의 새로움과 호기심을 창출하는 새로운 장소이기도 했다. 쇼 윈도우 연출, 아이 쇼핑, 충동 구매, 외식, 무리지어 방문하기 등등의 모든 것들이 새로운 소비의 지평을 열었다. 프랑스 혁명 시기 억눌려 있던 상류 사회의 화려하고 사치스러운 생활이 다시 부활하게 됐음을 의미하는 사건이기도 했다.

백화점 개점과 더불어 1855년과 1867년 파리에서는 만국박람회(Exposition Universelle, 혹은 World's Fair, Expo)가 열렸다. 프랑스의 '발전상'을 전세계에 과시한 계기가 됐다. 1855년 만국박람회를 기념해 나폴레옹 3세는 왕실 보석상 알렉상드르 가브리엘 레모니에(Alexandre Gabriel Lemonnier)에게 자신과 유제니 황후를 위한 왕관 제작을 명했다. 박람회에서 왕관을 전시함으로써 프랑스 주얼리 장인의 실력을 과시하기 위한 포석도 있었다.

레모니에는 앞서 1851년 런던 만국박람회에서 최고상을 수상해 국제적인 명성을 얻은 주얼러였다. 나폴레옹 3세는 1853년에 레모니에를 왕실 보석상으로 임명했는데, 왕실 보석상이 된 후 그의 첫번째 임무는 새 신부 유제니 황후를 위한 진주 주얼리 세트를 만드는 것이었다.

212개 진주와 다이 아몬드로 된 티아라

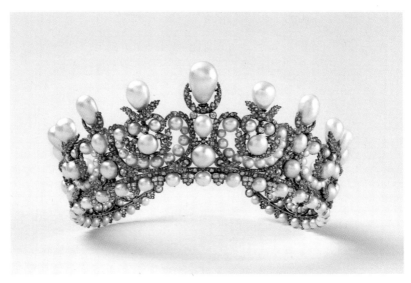

〈유제니 황후의 진주 티아라〉 레모니에 & 프랑수아 크레이머 1853년 제작. 루브르 박물관.

유제니 황후는 결혼 하면서 17가지로 구성된 진주 주얼리 세트를 선물 받았다. 이 세트에는 티아라, 브로치, 어깨 용 브로치, 팔찌, 목걸이 등이 포함되었다. 그 중에서 티아라는 극강의 아름다움을 뽐내는 걸작으로 평가된다. 이 티아라는 레모니에와 프랑수아 크레이머(François Kramer)가 함께 제작했다. 티아라는 212개의 진주와 작은 다이아몬드 총 1998개를 세팅해 은 소재로 제작되었다. 이 티아라를 만들기 위해 프랑스 왕실 보석인 나폴레옹의 두번째 부인이었던 마리 루이즈 황후의 주얼리에서 나온 진주를 사용했다. 빈터할터가 그린 공식 초상화(p. 295)에서 유제니 황후가 결혼 선물로 받은 진주 티아라를 착용한 모습을 볼 수 있다. 티아라에 장식된 진주는 모두 천연 진주다. 유제니 황후의 진주 티아라는 현재 루브르 박물관에 전시되어 있다.

황후는 티아라와 함께 올림 머리 위에 진주로 된 머리 장식을 곁들여 우아함을 더했다. 유제니 황후는 또한 6줄로 된 진주 목걸이를 착용했고 마리 앙투아네트처럼 양 손목에 여러 줄로 된 진주 팔찌를 착용하고 있다. 진주 주얼리 외에도 가슴 중앙에는 유색 보석 브로치와 유색 보석 팔찌를 추가해서 착용한 것을 볼 수 있다. 특히 왼쪽 팔찌에 매달린 빨간색 참(Charm, 행운의 상징으로 목걸이나 팔찌 등에 매다는 것)이 무척 인상적이다.

유제니 황후가 입고 있는 궁정 드레스도 마리 앙투아네트 시절의 드레스 모양과 유사하다. 당시의 사회적인 분위기가 과거 절대 왕정기 구귀족들이 누렸던 부귀영화를 재개하려고 하는 것이었으니 자연히 복장도 그들을 모방하려는 방향으로 나타났다. 그 결과 1세기 동안 보이지 않던 스커트 버팀대인 크리놀린(Crinoline)이 다시 나타나 급속히 유행했다. 스커트를 최대한 부풀린 형태를 크리놀린 스타일이라고 부른다. 빈터할터가 그린 초상화에서 유제니 황후가 입고 있는 드레스가 바로 샤를 프레데릭 워스가 만든 크리놀린 스타일이다. 당대 최고 실력자들의 럭셔리한 작품들이 모두 그림 속에 담긴 것이다.

독수리 왕관

나폴레옹 3세는 1855년 파리 만국박람회를 즈음하여 자신과 아내를 위해 레모니에게 두 개의 왕관을 의뢰했다. 이 때 레모니에가 만든 두 개의 왕관이 박람회에 전시되었다. 그는 정교하고 수준 높은 프랑스의 보석 세공술을 유감없이 발휘했다. 레모니에가 만든 두 점의 왕관은 당시 신문의 헤드라인을 장식할 만큼 큰 화제였다.

황후의 왕관은 전례없이 독수리 8마리가 장식되어 있다. 금으로 된 금

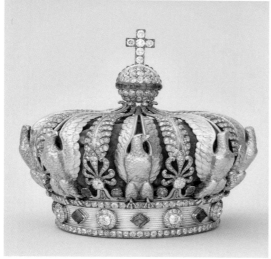

(위)〈루브르 박물관에 프랑스 왕실
보석이 전시된 모습, 현재〉.
(아래)〈유제니 황후의 독수리 왕관〉
레모니에, 1855년 제작,
루브르 박물관.

독수리 여덟 마리가 힘차게 날아오르는 듯한 모습으로, 독수리 날개가 왕
관 상단의 십자가 아래 구형(공 모양)을 떠받들고 있다. 독수리 사이에는
다이아몬드와 에메랄드 장식을 번갈아 세팅했다. 왕관의 상단에는 다이
아몬드로 된 구형이 있고, 구형의 한가운데는 에메랄드 띠를 둘렀다. 왕관
의 가장 위 부분에는 십자가가 있는데, 6개의 라운드 브릴리언트 컷 다이
아몬드가 박혀 있다. 왕관에는 총 2,480개의 다이아몬드와 56개의 에메랄
드가 사용되었다.

　　이 왕관은 대관식에서 사용된 적은 없고 만국박람회 전시를 목적으
로 제작되었다. 황제와 황후의 왕관은 같은 스타일로 제작되었으나 황제

의 왕관은 보전되지 않아 복제본만 남아있다. 그러나 황후의 왕관은 원형 그대로 남아 루브르 박물관에 전시 중이다. 유제니 황후의 진주 티아라와 독수리 왕관은 오늘날 루브르 박물관 소장품 중에서도 가장 뛰어난 수작으로 손꼽힌다.

유별난 진주 사랑

〈레장 진주〉ⓒ CHRISTIE'S IMAGES LTD. 2024

유제니 황후는 어려서부터 패션에 유난히 관심이 많았고 높은 안목을 가지고 있었다. 환영회, 무도회, 만찬 등의 수많은 공식 일정에서 프랑스 작품의 전문성을 홍보하는 것은 황후의 주요 임무 중 하나였는데, 그녀가 걸치는 것마다 대륙 넘어 미국에까지 화제가 될 정도였으니 황후 자리에 오르면서 그녀의 안목이 빛을 발했다고 할 수 있다.

그녀는 왕실 보석을 일부 해체하여 새로운 것을 만들어 냈다. 유제니 황후가 리세팅한 주얼리 컬렉션은 클래식하면서도 모던한 디자인으로, 지금까지도 독보적인 자태를 자랑한다. 여러 보석 가운데서도 유제니 황후의 진주 사랑은 유별났다. 빈터할터가 그린 여러 점의 초상화를 통해서도 주로 진주 주얼리를 착용한 황후의 모습을 볼 수 있다. 앞서 소개한 진주 티아라와 함께 유제니 황후에게 빼놓을 수 없는 진주가 또 하나 있다.

바로 '레장 진주(La Régente)' 혹은 '나폴레옹 진주(Napoleon Pearl)'라고 불리는 물방울 모양의 천연 진주다.

레장 진주는 비둘기 알만한 크기로 보기 드물게 우수한 광택과 형태를 지니고 있다. 원래는 나폴레옹이 두번째 부인인 마리 루이즈를 위해 구입한 진주로 왕실 컬렉션의 일부였다. 이를 유제니 황후가 새롭게 변신시켰다. 진주 티아라를 만든 주얼러 레모니에가 18세기 스타일의 다이아몬드를 곁들인 진주 코사지(Corsage, 가슴이나 어깨에 다는 장식)로 만든 것이다. 황후는 코사지로 매달기도 하고, 검정색 리본 초커에 펜던트로 매달기도 했다.

황후는 왕실 컬렉션 외에 개인 컬렉션으로도 다양한 주얼리를 소장했다. 개인 컬렉션은 격식에서 벗어나 자유롭고 더욱 다양한 스타일이었다. 공작 깃털 브로치, 잠자리와 나비 같은 자연주의 스타일의 조각이나 샹들리에 귀걸이, 결혼식 선물로 받았던 네잎 클로버 에메랄드 브로치, 루비로 만든 하트 등을 꼽을 수 있다. 꽃, 나뭇잎 등 자연에서 온 모티브와 특히

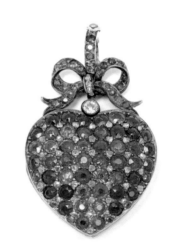

〈루비로 된 하트 로켓〉 ⓒ CHRISTIE'S IMAGES LTD. 2024

리본 매듭 모양은 그녀가 가장 좋아하는 모티프 중 하나였다. 황후는 개인적으로 좋아했던 보석상인 멜레리오(Mellerio)를 자주 방문해 구입했다고 전해진다.

보석과 패션에 열정이 대단했던 유제니 황후는 어려운 이를 위한 기부에도 앞장섰다. 황후에게 들어온 보석 선물을 거절하며 고아원 건립에

사용해달라고 요청했고, 수많은 의상들을 경매에 부쳐 현금화한 뒤 자선
단체에 기부했다. 유제니 황후는 사치했지만 어려운 이들을 챙기는 면모
를 보여 대중에겐 비교적 후한 평기를 받았던 것 같다. 유제니 황후의 롤
모델이었던 마리 앙투아네트가 국민 밉상이었던 것과 비교하면 상반된
양상이다.

제국의 몰락과 프랑스 왕실 보석의 기구한 운명

나폴레옹이 1815년 워털루 전쟁에서 패하면서 몰락했던 것처럼, 나폴
레옹 3세는 1870년 보불전쟁에서 대패해 성난 국민들의 손에 의해 폐위
된다. 프랑스에서 쫓겨난 나폴레옹 3세는 유제니 황후와 함께 영국으로
망명해서 살다가 65세로 일생을 마쳤다. 어렵게 얻었던 외동 아들 루이-
나폴레옹(Louis-Napoléon, 1856년~1879년)마저 망명 후 영국 장교로 복
무하다 23세의 꽃다운 나이에 전사했다. 나폴레옹이 권좌에 머문 시간이
11년, 나폴레옹 3세는 18년간으로 권력을 장시간 누리긴 했지만, 본국에
는 발도 붙이지 못하고 타향만리에서 영면한 것이었다. 유제니 황후는 남
편과 아들을 먼저 보낸 슬픔에도 불구하고 94세까지 장수했다.

프랑스는 나폴레옹 3세의 폐위 이후 1875년 헌법이 통과되면서 제 3
공화국을 탄생시켰다. 그러나 당시에도 왕실주의를 옹호하는 일부 쿠테
타 세력들이 존재했다. 이에 두려움을 느낀 공화정 하의 국회의원들은 '왕
관이 없으면 왕이 필요치 않다(Without a Crown, No Need for a King)'라
고 주장하며, 상징적인 정치 행위로 프랑스 왕실 보석을 모두 해체해 판
매하기로 결정했다. 프랑스 왕실 보석(French Crown Jewels)은 1530년
프랑스와 1세(Francis I, 재위 1515년~1547년)부터 존속되었던 것으로,

왕실의 자존심이자 권위의 상징이었다. 하지만 왕실 보석 컬렉션은 1887년에 모두 해체되어 경매로 판매되었다.

역사적인 중대한 이유가 있는 리젠트 다이아몬드, 호텐시아 다이아몬드, 마자린 다이아몬드가 포함된 유제니 황후의 코사지 브로치 등 일부 품목만이 루브르 박물관과 프랑스 자연사 박물관에서 보관용으로 겨우 살아남았다. 하지만 왕관, 티아라, 검, 반지 등 기타 품목들의 보석은 나석(주얼리에 세팅하지 않은 보석) 상태로 판매하기 위해 모두 해체되었다. 보석이 빠진 왕관 등의 빈 자리는 유리로 대체되었다. 세트는 낱낱이 분리하여 개별로 경매에 부쳐졌다. 이 경매는 나석만 77,000여점에 이르는 엄청난 규모로 당시 보석의 거래가가 가격이 하락할 정도로 전세계에 미친 영향이 컸다.

1887년 프랑스 정부가 주관한 왕실 보석 컬렉션 경매는 주얼리 역사의 큰 흐름을 바꾼 대 사건이었다. 부쉐론, 밥스트(Bapst), 반클리프앤아펠와 러시아 황실의 보석상 파베르제(Faberge), 영국 왕실의 보석상 가라드(Garrard) 등 세계 각국의 보석상들과 보석 딜러들 그리고 대 부호들은 경매에 죄다 참여했다고 해도 과언이 아니었다. 그렇다면 경매의 최대의 수혜자는 누구였을까. 가장 많은 양인 절반 이상을 휩쓸어 간 미국의 보석상. 바로 티파니(Tiffany & Co.)였다. 티파니는 천문학적인 돈을 들여 역사적인 이력이 있는 보석과 주얼리를 구입했고, 이로 인해 프랑스 왕실의 보석들이 대륙을 넘어 대거 미국으로 실려가게 되는 결과를 초래했다.

이후 프랑스가 왕실 보석을 되찾아오기 위해 각고의 노력을 기울인 끝에, 단 몇 점만이 루브르 박물관으로 되돌아 왔다. 불행 중 다행이랄까. 유제니 황후의 주얼리는 빈터할터의 초상화에 기록되어 그녀와 함께 불멸로 남아 있다.

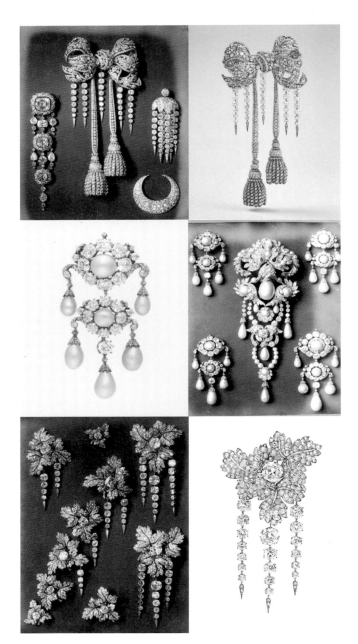

〈1887년 프랑스 왕실 보석 경매 도록〉
(위)〈유제니 황후의 리본 보디스 브로치〉 루브르 박물관.
(중간)〈유제니 황후의 숄더 브로치〉 루브르 박물관.
(아래)〈유제니 황후의 까치밥나무 잎 모양 브로치〉 ⓒ CHRISTIE'S IMAGES LTD. 2024

오스트리아 엘리자베스 황후의 핑크 빛 미모와 잿빛 삶

'난 싫어 이런 삶 새장 속의 새처럼
난 싫어 이런 삶 인형 같은 내 모습
난 당신의 소유물이 아니야, 내 주인은 나야'

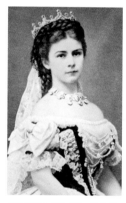

〈엘리자베스 황후 사진, 1867년〉

뮤지컬 '엘리자벳'에서 주인공 엘리자베스 황후가 부르는 넘버의 가사다. '시씨(Sisi)'라는 애칭으로 더 알려진 오스트리아-헝가리 제국의 엘리자베스 황후(Elisabeth Amalie Eugenie, 1837~1898년). 그녀는 엄격한 황실 생활에 잘 적응하지 못했다고 전해진다. 바이에른 왕국(현, 독일) 출신인 그녀는 15세에 황후가 되었다. 이종 사촌인 합스부르크가 프란츠 요제프 1세(Franz Joseph I, 1830년~1916년, 재위기간 1848년~1867년)와 결혼했다.

엘리자베스 황후는 당대 유럽 왕가에서 가장 아름다운 여성으로 꼽혔다. 지금도 아름다운 왕비의 대명사처럼 불린다. 이러한 명성에 걸맞게 엘리자베스 황후는 외모를 가꾸는 일에 열중하고, 몸매를 유지하기 위해 혹독한 관리를 했다. 그녀는 남편(168cm) 보다 장신이었다. 평생 키 172cm, 몸무게 49kg를 철저히 유지했고, 식단뿐만 아니라 운동에도 열중했다. 궁과 별장 등에는 온갖 운동 기구를 설치해 중독 수준으로 걷고 운동했다. 그래서 허리가 평생 19~20인치를 넘지 않았다고 한다. 길고 풍성한 머리카락을 갖고 있었기 때문에 매일 3시간 이상을 머리 관리에 투자했다. 2주에 한번씩 달걀과 코냑으로 머리를 감았고, 머리 감는 날은 일정을 모두 비웠다고 한다. 타고난 미모에 이를 유지하기 위한 노력까지 갖추었으

니 특출난 미인이 될 수밖에 없었다.

　다만 점점 나이가 들고 젊음이 사라지자, 30대 초반부터 시씨는 초상화와 사진을 극도로 싫어했다. 모든 공개된 장소에서 자신의 얼굴을 부채로 가리거나 방향을 틀어 얼굴을 감추었다. 현재 남아있는 시씨의 사진과 그림은 모두가 젊은 시절의 가장 아름다운 모습이다. 엄격한 통제의 결과인 셈이다. 중년의 나이든 모습으로 그려진 초상화는 모두 그의 사후에 그려진 그림들이다.

　그녀의 외모는 핑크빛 이었지만, 삶은 잿빛에 가까웠다. 그녀는 실세였던 시어머니 조피 대공비와 큰 갈등을 빚었다. 1남 3녀를 스스로 돌보지 못하고 교육권도 모두 시어머니에게 빼앗겼다. 강압적인 시어머니와 평생 척을 졌다. 큰딸이 어린 나이에 사망하고, 외아들 루돌프 황태자는 정신착란으로 고생하다 31세이던 1889년에 연인과 권총 자살한다. 자식을 먼저 떠나 보낸 비통함을 안고 산 시씨는 아들을 잃은 후인 52세부터 평생 검은 상복만 입고 지냈다. 여기에 남편의 외도로 상처를 입었다.

　그후 그녀는 오스트리아를 떠나 주로 여행으로 소일했다. 죽음도 여행 중 맞이했다. 1898년에 스위스 제네바에서 비밀 여행 중 이탈리아인 루케니에게 암살 당하면서 불운한 생을 마감했다. 배를 타기 위해 이동 중 무정부주의자였던 루케니가 가는 송곳으로 시씨의 가슴을 찔렀다.

　시씨는 송곳에 찔리고 나서도 한참 동안 그 사실을 몰랐다. 몸을 스친 소매치기라고 생각했을 뿐. 당시 입고 있던 꽉 조이는 코르셋 때문에 통증조차 느끼지 못했다. 검은 옷 때문에 출혈 조차 심각하게 인지할 수 없었고 승선 후에야 과다 출혈로 혼절했는데 배 안에서는 아무런 처치를 받지 못했다. 동행했던 시녀가 신분을 알려 급하게 회항했지만, 잠깐 정신을 차리고 단 한마디를 남기고는 눈을 감았다. 그녀가 마지막으로 남긴 말은 "내게 무슨 일이 일어난 거야?" 였다. 그만큼 너무나 갑작스런 죽음이었다.

저물어가는 거대 제국의 마지막 황후였던 그녀의 삶은 비극적이었지만 어찌 보면 시씨는 자기 관리에 철저하고 억압에 자기만의 방식으로 대항하는 독립적인 여성이었다. 하지만, 황후로서 공적 업무는 내팽개치고 답답하다는 이유로 어머니, 아내로서의 역할을 등지면서 평생 여행으로 회피했다는 비판은 피할 수 없다. 황실은 그녀의 죽음에 대해서는 함구했다. 여행을 위해 늘 빈을 떠나 있던 시씨는 세간에서 거의 잊혀졌다.

그러나 드라마틱한 반전이 일어난다. 오늘날 '엘리자베스 황후가 오스트리아를 먹여 살린다'는 말이 있을 정도로 유명세를 떨치며 수많은 관광객들의 발길을 오스트리아 빈으로 향하게 만들고 있다. 그녀의 불운한 삶을 소재로 수많은 영화, 드라마, 서적이 나오고 황후를 소재로한 뮤지컬 '엘리자벳', 루돌프 황태자를 소재로 한 뮤지컬 '더 라스트 키스(The Last Kiss)'가 무대에 오르고 있다. 호프부르크 왕궁 안에는 그녀의 실생활을 볼 수 있는 시씨 박물관(Sisi Museum)도 있다. 시씨 박물관은 황후를 기리기 위해 2004년에 문을 열었다. 박물관 중심에는 빈터할터가 그린 초상화 속 28살 황후가 별처럼 아름다운 자태를 뽐내고 있다.

엘리자베스 황후와 '시씨 다이아몬드 스타'

시씨는 주얼리 애호가였다. 시씨를 그린 초상화는 빈터할터 외에도 다른 화가들이 그린 여러 점 남아 있다. 초상화마다 그녀는 합스부르크가 황후의 격조에 걸맞게 루비, 사파이어, 에메랄드, 다이아몬드, 진주 등 갖가지 보석을 휘감고 있다. 이중 그 어떤 주얼리보다도 시씨의 상징이 된 주얼리가 있다. '시씨 다이아몬드 스타(Sisi Diamond Stars)'라고 불리는 별 모양의 머리 장식이다. 빈터할터가 그린 초상화에서 하고 있는 바로 그 별이다.

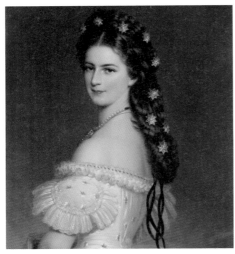

▶ 다이아몬드 별 장식 부분 확대.

시씨는 결혼 후 얼마 안돼 왕실 보석상 알렉산더 엠마누엘 쾨헤르트
(Alexander Emanuel Köchert)에게 주얼리 세트를 주문했다. 그녀가 직접
주문해 만든 것이 다이아몬드와 진주로 된 별 장식 27개였다. 각각의 별
은 10개의 포인트로 이루어져 있다. 별 중앙에는 하나의 진주가 세팅 되
어 있고, 포인트 부분에는 다이아몬드가 촘촘하게 세팅 되어 있다. 하지만
초상화를 자세히 보면 그림 속 별들은 모두 다른 모양이다. 어떤 별은 8개
포인트가 있고, 어떤 별은 10개 포인트가 있다. 또 일부는 진주가 없는 것
도 있다. 진주가 없는 별은 왕실의 다른 보석상이었던 로제트 & 피슈마이
(Rozet & Fischmeier)가 제작한 것이다.

시씨 다이아몬드 스타는 브로치나 머리 장식으로 개별적으로 착용하
고, 때로는 목걸이나 티아라에 부착되기도 했다. 사실 다른 유럽 나라들의
왕관과 쟁쟁한 보석 컬렉션에 비하면, 시씨가 보유했던 작은 다이아몬드
스타 여러 개는 특별한 것이 아니었다. 그러나 당대 최고의 의상 디자이
너 샤를 프레데릭 위스가 디자인한 드레스를 입고 머리에 다이아몬드 별

장식을 한 엘리자베스의 초상화(빈터할터 作)는 위력이 대단했다.

지지않는 별, '시씨 스타'

시씨는 빈터할터가 흉내 낼 수 없는 특출함이 있고, 범접이 불가한 가치로 인해 후원자들이 줄을 서는 예술가임을 익히 알고 있었다. 빈터할터는 나라별로 왕실의 도덕적, 정치적 분위기를 파악하고 고객별로 맞춤화된 결과물을 만들어 내던 터였다. 그의 초상화는 오늘날로 치면, 홍보 전문가가 발행한 보도 자료라고 할 수 있었다. 시씨는 1865년 28세의 나이에 코냑과 달걀로 세심하게 관리한 풍성한 머리카락 전체에 별 장식을 달았다. 마치 별을 흩뿌린 듯한 모습으로 빈터할터 앞에서 포즈를 취했다. 빈터할터(당시 59세)와의 콜라보는 대성공이었다. 19세기 새로운 트렌드의 시작이었으니 말이다.

황후의 초상화는 여러 장 만들어져서 전 유럽에 퍼졌다. 그녀를 대표하는 이미지가 된 것은 물론 다른 유럽 왕족들과 상류층에서 별 주얼리를 찾게 만드는 계기가 되었다. 결국 별 주얼리는 상류층의 필수품처럼 번져 티아라, 브로치, 팔찌, 머리 장식 등에 달리면서 크게 유행했다.

오늘날 황후의 별 주얼리는 8점이 남아 있다. 생전 황후는 후손들과 가까운 시녀들에게도 별을 나눠주었다고 한다. 시씨에게 직접 주문을 받고 다이아몬드 스타를 만들었던 왕실 보석상 쾨헤르트(A. E. Köchert)는 1814년에 설립해 209년 역사를 지닌 주얼리 메종으로 지금까지 영업 중이다. 황후의 다이아몬드 스타를 계승한 '시씨 스타(Sisi Stars)' 컬렉션을 지금도 출시하고 있다. 1770년에 설립한 로제트 & 피슈마이(Rozet & Fischmeier) 역시 253년 역사를 자랑하며 6대째 가업을 이어 오고 있다. 시씨 다이아몬드 스타는 오스트리아를 대표하는 주얼리로 지지않는 별이 되었다.

⑮ 방돔 광장의 첫 번째 주얼러 '부쉐론'

〈1893년 부쉐론 방동 광장 부티크 전경과 현재 모습〉ⓒ boucheron

방돔 광장은 파리 중심가에 위치한 광장으로, 팔각형 모양이다. 광장 가운데에는 나폴레옹이 전승을 기념하기 위해 세운 원기둥 기념탑이 있다. 광장을 중심으로 음악가 쇼팽이 생을 마감한 리츠 파리 호텔(Hotel Ritz Paris) 등 고급 호텔과 명품 부티크, 유명 보석상들이 주변을 둘러싸고 있다. 이런 방돔 광장(Place Vendôme)에서 가장 오랜 역사를 지닌 첫 번째 주얼러가 '부쉐론'이다.

창립자 프레데릭 부쉐론은 1858년 부유한 사람들의 다이닝 장소이자 파리의 럭셔리 문화 중심지였던 '팔레 루아얄(Palais-Royal)'에 첫 부티크를 열었다. 팔레 루아얄은 1628년 건립했으며, 루이 14세가 유년 시절을 보낸 건물이다. 19세기 후반 유행의 중심가로 떠오른 이곳에서 프레데릭 부쉐론은 자신의 작품을 선보이고 싶었다. 하이 주얼리 공방을 설립하고 1867년 파리 만국박람회에 100개 넘는 작품을 출시해 혁신 정신 부문에서 금메달 등을 수상하며 하이 주얼리의 선구자로 이름을 떨치기 시작했다.

그는 메종의 아이콘인 '퀘스천마크 네크리스'를 다시 파리 만국박람회에서 최초로 선보이고 그랑프리를 수상했다. 이때가 1889년. 1884년 처

(왼쪽)〈1889년 퀘스천마크 네크리스〉, (오른쪽-위,아래)〈메종의 아이콘인 퀘스천마크 네크리스를 재해석한 '플륌 드 펑' 탄자나이트 퀘스천마크 네크리스와 반지〉 ⓒ boucheron

음 제작된 퀘스천마크 네크리스는 부쉐론만의 독창성과 대담성이 돋보이는 작품이었다. 이 목걸이는 잠금 장치가 없는 것이 특징이다. 타인의 도움 없이 착용할 수 있는 첫 주얼리로 19세기 여성에게는 꼭 필요한 혁신적인 아이템이었다. 목걸이는 놀라울 만큼 가벼웠으며, 끝부분을 분리될 수 있어 따로 떼어 브로치나 헤어피스로도 착용이 가능했다. 하루에 여러 번 옷을 갈아입어야 하는 상류층 여성에게 이러한 멀티 웨어 주얼리는 매우 편리했다. 한편으론 이 독립적이면서도 우아한 작품에 꽃 장식을 더해 화려함을 불어넣었다.

1893년에는 현존하는 컨템퍼러리 하이 주얼리 브랜드 중 최초로 빙돔

〈파티알라 마하라자의 1911년 모습과 마하라자의 스페셜 오더를 위한 부쉐론의 디자인 드로잉〉 ⓒ boucheron

광장에 부티크를 열었다. 방돔 광장 26번가는 하루 종일 빛이 들어오는
자리로 '빛의 주얼러'라는 수식에 걸맞은 최적의 위치였다. 이후 방돔 광
장은 하이 주얼리 브랜드의 중심지로 변화했다. 부쉐론은 프랑스 주얼러
로는 처음으로 러시아 모스크바에 부티크를 오픈했다. 러시아 왕족 3세대
에 걸쳐 작품을 공급했다. 그뿐 아니라 인도 파티알라 왕족의 주문을 수
주하며 수준 높은 창작물을 제작했다. 1928년 그는 인도 서북부 파티알라
의 마하라자 군주용 주얼리 149개를 제작했다. 마하라자(인도 문화권에
서 왕의 의미로 쓰이는 군주 칭호)는 당시 프레데릭 부쉐론에게 '역사상

가장 중대한 주문'이자 방돔 역사상 가장 화려하고 기록적인 오더로 회자되는 보석 제작을 의뢰했다. 개인 소장 보물 중 9000캐럿이 넘는 보석과 원석들을 부쉐론에게 가져가 프랑스 기술 노하우로 제작하되 모두 인도 스타일로 만들어달라고 요청한 것이다. 총 7571캐럿의 네크리스 6개를 포함해 149개 작품을 제작한 부쉐론은 이후 전 세계적으로 왕족을 상대로 주문을 받게 됐다.

부쉐론은 설립 아래 4대에 걸쳐 165년 동안 황홀하게 빛나는 보석의 세계를 만들어왔다. 콰트로 컬렉션, 쎄뺑 보헴 컬렉션 등을 선보이며 많은 사랑을 받고 있다. 프랑스어로 숫자 '4'를 의미하는 콰트로 컬렉션은 밴드 4개가 하나로 합쳐진 디자인이다. 유럽에서는 뱀이 '지혜, 용기, 사랑, 보호'를 뜻하는 동물로서 부적과도 같은 존재로 여겨지는데, 쎄뺑 보헴 컬렉션은 뱀 머리를 상징하는 드롭 모티프와 보헤미안의 정신을 보여주는 트위스트 체인이 특징이다.

〈콰트로 컬렉션 반지〉ⓒ boucheron

〈부쉐론 쎄뺑 보헴 컬렉션 팔찌〉 ⓒ boucheron

12
클림트와 '오스트리아 모나리자'의 다이아몬드 초커
(Gustav Klimt, 1862년~1918년)

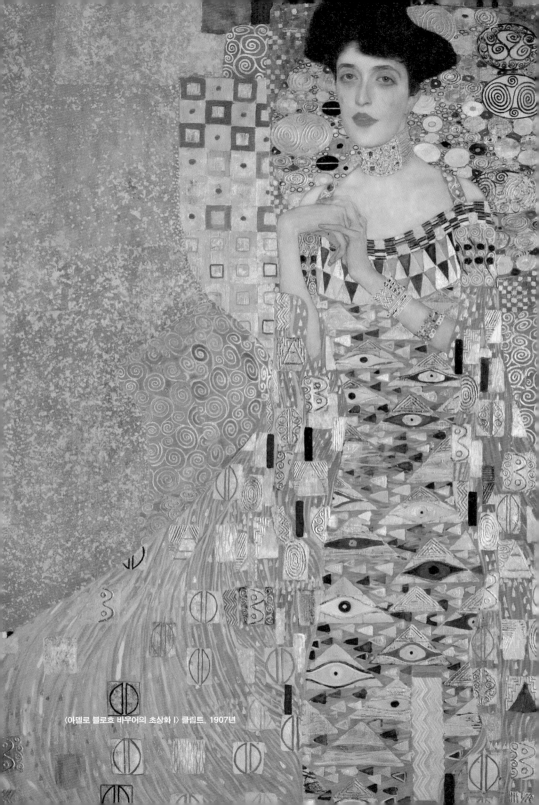

〈아델로 블로흐 바우어의 초상화 I〉 클림트, 1907년

12

클림트와 '오스트리아 모나리자'의
다이아몬드 초커

(Gustav Klimt, 1862년~1918년)

〈클림트〉 1887년.

'Never leave VIENNA without a KISS'

오스트리아의 빈에 가면 곳곳에 적혀있는 문구다. 2017년 8월 중순경 오스트리아 빈의 벨베데레 궁에 간 적이 있다. 궁 2층의 갤러리에 전시된 '키스' 앞에서 오랜 시간 머물렀었다. 워낙 유명한 작품이어서인지 키스 앞에는 수많은 인파가 몰려 있었고 먼 발치서 그림을 보다가 잠시 인적이 드문 사이에야 가까이 다가갈 수 있었다. 그 누구도 명화 '키스'를 보지 않고 빈을 떠날 수 없다는 키스를 실물로 조우한 순간이었다. 구스타브 클림트(Gustav Klimt, 1862년~1918년)의 키스는 너무나 몽환적이었다.

알록달록 꽃이 피어있는 작은 정원에 무릎을 꿇은 채 연인의 품에 안

긴 여인은 키스에 흠뻑 취했다. 연인에게 키스를 퍼붓는 남성 뒤로 금빛 후광이 빛났다. 온통 황금 빛으로 휘감긴 연인. 주위로 금빛 아우라가 일렁였다. 키스의 황금빛은 서로에게 콩깍지가 씐 두 남녀가 우주에 붕 떠 있는 것처럼 보이게 했다. 그림에는 고요한 정적도 흘렀다. 연인을 둘러싸고 시간이 그대로 멈춘 듯이. 정적마저 황금 빛으로 느껴질 정도였다. 클림트는 키스를 비롯하여 독창적인 황금 세계를 화폭에 펼친 화가다.

신비의 금속, 황금과 클림트

'키스'는 1907년~1908년, 이른바 클림트의 황금 시기(Golden Period) 대표작 가운데 하나다. 클림트는 실제 금박과 금색 물감을 사용해 황금 시기에 다수의 작품을 남겼다. 클림트가 금으로 그린 작품들은 미술사에서 찾아볼 수 없는 독보적인 스타일이다.

사실 금은 참으로 신비한 금속이다. 누런 빛의 아름다움으로 인해 금은 인류 문명의 발상과 역사를 함께 했다고 해도 과언이 아닐 만큼 일찍부터 사랑받았다. 신라 시대 금관, 고대 잉카제국의 황금 유물 등에서 보듯 거의 세계 모든 곳에서 독특한 문화적 유산을 남기고 있다. 이집트의 파라오 유물처럼 사후 세계를 장식하는데도 금이 쓰였다. 주목해야 할 것은 세계 각국이 이미 기원 전부터 상당한 수준의 금을 다루는 기술을 보유하고 있었다는 점이다.

금은 녹슬거나 색이 변하지 않는 금속이다. 또한 다소 무른 성질로 인해 얇고 가는 선으로 무한에 가깝게 늘어난다. 금 1그램으로 3킬로미터 이상의 머리카락보다 얇은 금사를 뽑을 수 있다. 종이처럼 납작하게 만들거나 가루로 만들 수도 있어 실로 다양하게 사용할 수 있다. 이런 금의 유

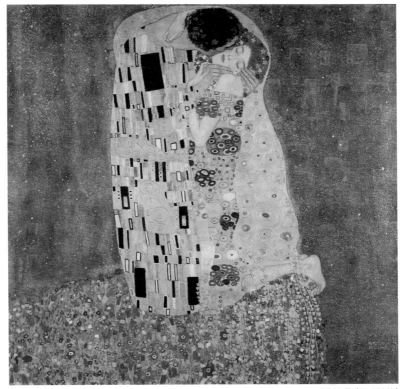

〈키스〉 클림트, 1908년

연한 성질때문에 화가들은 4세기경부터 금을 그림의 재료로 쓰기 시작했다. 동로마 제국 시절, 오늘날 튀르키에 이스탄불의 옛날 이름인 '비잔티움(Byzantium)'에선 화가들이 성모자, 그리고 황제와 황후의 초상을 그릴 때 금을 얇게 펴서 칠하곤 했다.

중세 이후에도 예술가들은 금을 그림의 재료로 꾸준히 사용했다. 교회 벽화나 모자이크에 가장 귀하고 성스러운 것, 화려하고 아름다운 대상을 표현하는데 금을 사용했다. 성인들의 머리 위 후광이나 배경을 황금으로 칠해 신비로운 천상의 세계를 표현한 것이다. 클림트는 그 금을 이용하여 걸작을 탄생시켰다.

황금의 신비를 재발견하다

〈라벤나, 바실리카 산비탈레의 모자이크〉

클림트가 금을 사용한 데는 개인적인 이유도 있는 듯 하다. 그는 금 세공사의 아들이었다. 그래서 금의 특징이나 다루는 기법을 이미 잘 알고 있었다. 그는 1862년 7월 14일, 오스트리아 빈 인근의 바움가르텐이라는 곳에서 태어났다. 삼형제와 네 자매의 칠 남매 중 둘째였는데, 클림트를 포함해 삼형제가 어릴 때부터 예술에 남다른 재능을 보였다. 그러나 아버지가 금 세공사로 두각을 나타내지는 못해 어린 시절은 찢어지게 가난했고, 더 싼 집을 찾아 계속 이사를 다녀야 했다.

궁핍한 환경에서도 클림트의 남다른 솜씨를 눈 여겨 본 친척의 도움으로 그는 14살 때인 1876년에 빈 응용미술학교에 입학했다. 그곳에서 드로잉뿐만 아니라 장식품 재현, 패턴 디자인, 조각품의 모형 제작 등을 다방면으로 익혔다. 이후 직업 예술가의 길을 걸었는데, 화가로 처음 그린 작품들은 부르크 극장 천장화를 비롯하여 크고 작은 극장의 벽화와 장식 등이었다.

당시 빈의 미술계는 전통만을 고집하고 새로움과 변화를 거부하는 '빈 미술가협회'가 주도하고 있었다. 클림트는 이런 보수적인 예술에서 벗어

나 보다 새로운 예술을 추구하며 1897년(35세)에 '빈 분리파'를 결성했다. 하지만 그가 주도한 혁신파의 작품은 커다란 저항에 부딪쳤다.

　　모국에서 고전을 면치 못하던 클림트는 몇 년 뒤인 1903년 미술의 본 고장이라 할 수 있는 이탈리아를 여행한다. 클림트는 라벤나(Ravenna)라는 곳을 방문하면서 돌파구를 찾게 된다. 라벤나는 6세기 비잔티움 제국의 모자이크와 황금 벽화가 곳곳에 그대로 남아있는 작은 도시였다. 이곳에서 클림트는 황금으로 제작한 작품들에서 영감을 받았고 금의 신비를 재발견했다. 이탈리아 라벤나의 과거 모자이크와 장식적인 패턴 등을 모티브로 금을 응용한 독창적인 양식을 전개해 나가기 시작했다.

팔라스 아테나, 여신의 황금 투구와 황금 창

　　클림트가 1903년 라벤나에 방문하기 이전, 이미 그는 금을 이용한 몇 점의 작품을 남겼다. 그 중 하나가 '팔라스 아테나'. 클림트의 황금 시기 (1907~1908)가 시작되기 전인 1898년 작품이다. 팔라스는 아테나 여신을 부르는 별칭으로, '창을 휘두르는 자'라는 의미를 지닌 단어라고 한다. 제목처럼 그림 속 아테네는 그간 봐왔던 여신들과는 완전히 다르다. 그리

〈팔라스 아테나〉 클림트, 1898년.

스 여신의 모습은 오랜 기간 주로 우아하고 신비롭고 아름다운 모습이었다. 그러나 클림트가 그린 여신은 거칠면서도 팜므 파탈의 매력을 풍기고 있었다. 전통과 보수에 맞서 꺼낸 그의 정면돌파 카드였다. 정면 돌파에 쓰인 소재가 황금이었다. 클림트는 정의의 수호신이자 지혜의 여신 아테나를 황금으로 재탄생시켰다. 여신 아테나는 황금 갑옷을 입고 황금 투구를 썼다. 황금 창을 든 모습은 너무나 위풍당당하다.

황금 투구는 왕관보다 더 육중하고 권위있어 보이고, 비늘 같은 질감의 황금 갑옷은 곳곳이 빛을 받아 더욱 빛난다. 아테나 여신의 황금 갑옷 한가운데 있는 메두사의 얼굴은 혀를 내밀고 '메롱'하듯 비웃는 표정이라 익살스럽다. 그는 이 작품을 보수 화풍에 반대한 빈 분리파의 두번째 전시회에 출품했다. 그의 황금 시대가 도래했음을 알리는 출정식이었다. 황금 시기는 어느 날 갑자기 열린 게 아니었다.

유디트 I, 황금 초커를 한 매혹의 여인

황금시대의 도래를 앞둔 또 하나의 예고편은 3년 뒤인 1901년 작품이다. 황금 프레임 안에 상반신을 그대로 드러낸, 황금 초커(Choker, 목에 딱 붙게 착용하는 목걸이)를 한 여인이 있다. 이 여인은 누구일까? 프레임 위 부분에 JUDITH, HOLOHERNES(유디트, 홀로페르네스)라는 글자가 선명하다. 유디트는 구약성서 외경에 등장하는 용감한 유대 여인의 이름이다. 아름다운 과부였던 유디트는 밤 중에 적장 홀로페르네스의 막사에 들어가 그의 목을 베고 돌아온다. 유디트의 활약 덕분에 유대 민족은 침략을 물리칠 수 있었다.

하지만 클림트의 유디트는 이런 설화를 설명하는 것이라기 보다는 얼핏

황금 빛에 휩싸인 한 고혹적인 여성의 초상화를 그린 것처럼 보인다. 그녀는 한쪽 가슴은 드러낸 채 씨스루 의상을 입어 다른 가슴도 훤히 들여다 보인다. 유혹하는 듯한 표정의 유디트는 눈을 아래로 내려보며 가느다랗게 뜨고 있는데, 입은 살짝 벌린 관능적인 모습이다. 그런 그녀의 손을 보면 급격한 반전에 놀랄 수 밖에… 그녀가 들고 있는 것이 적장 홀로페르네스의 얼굴이니 말이다.

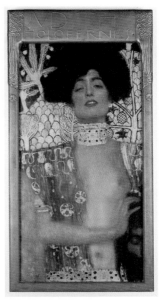

유디트가 한 황금 초커와 배경의 황금 장식은 서로 연결되어 마치 병풍처럼 보인다. 황금으로 된 초커에는 빨강, 파랑, 하늘색, 흰색 등의 보석이 세팅 되어 있다. 클림트가 그린 유디트의 모델은 아델레 블로흐-바우어(Adele Bloch-Bauer, 1881년~1925년)란 여인이다. 클림트가 그녀를 모델로 그린 세 점의 초상화 중 첫번째 작품. 그녀는 앞에서 언급한 걸작 '키스'의 여주인공 후보

〈유디트 I〉 클림트, 1901년.

세 명중 한 명이며, '아델레 블로흐-바우어의 초상 I'의 주인공이다.

아델레 블로흐-바우어의 초상 I, 황금의 여인

1907년에 완성한 '아델레 블로흐-바우어의 초상 I'은 '키스'와 함께 명실상부한 클림트의 황금 시기 대표작이다. 이 초상화는 클림트의 작품 중 가

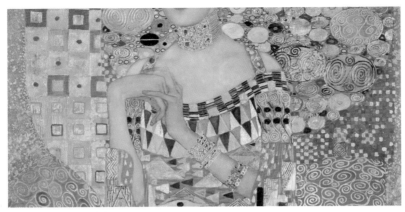

▶ 다이아몬드 초커 부분 확대

장 많은 금이 들어갔다. 이 그림을 그릴 때 클림트의 나이 45세였다. 그에게 초상화를 의뢰한 사람은 아델레 블로흐-바우어의 남편. 남편 페르디난트 블로흐-바우어는 유대인 은행가 겸 설탕 생산자로, 성공한 사업가였다. 아델레는 빈의 문화 예술가들이 단골로 드나드는 살롱의 안주인이었다.

그녀는 부유한 은행가 집안에서 태어나 열여덟 살에 자신보다 두배 나이가 많은 페르디난트와 결혼했다. 초상화 속 아델레는 큰 눈망울에 상기된 두 볼, 붉은 입술과 검은색 머리를 가진 아름다운 모습이다. 손가락 또한 유난히 길어 보이면서도 특이한 점이 오른쪽 손을 왼쪽 손으로 감싸고 있다는 것. 아델레는 어린 시절 사고로 오른쪽 중지의 절반 정도를 잃었는데, 이를 가리기 위한 포즈였다고 한다.

아델레는 얼굴과 목 부분의 상반신과 손과 팔목 만을 드러내고 황금빛 드레스와 황금으로 된 배경에 옴짝달싹 못하도록 파묻혀 있다. 그림 속에서 그녀는 목 전체를 감싸는 다이아몬드 초커를 착용하고 있다. 넓고 볼륨감 있는 다이아몬드 초커는 남편의 선물이었다. 초커 중앙 장식에는 다이아몬드가 촘촘히 박혀 있고 그 안에 루비와 사파이어를 세팅했다. 중앙의 장식을 제외한 나머지는 다이아몬드를 세팅한 가는 줄을 여러 개 이

어 달았다. 목 전체를 가득 채우는 다이아몬드 체인은 족히 15줄이 넘어 보인다. 팔목에는 여러 개의 팔찌를 겹쳐 착용하고 있다.

클림트가 단독 초상화를 세 번이나 그렸던 인물은 아델레 블로흐-바우어가 유일하다. 1901년, 그녀를 모델로 했던 유디트에서 유부녀였음에도 상반신 누드를 드러낸 것으로 미루어 클림트와 아델레 사이가 단순한 화가-초상화 모델보다 더 깊은 관계였을 거란 추측이 존재한다. 아델레는 집안끼리 중매를 통해 결혼을 했으나 계속 유산을 했고, 겨우 하나 낳은 아들마저 잃어 끝내 자식을 얻지 못했다. 반라인 아내의 초상화, 유디트를 보고 당시 남편 페르디난트 또한 당황했다고 한다. 그러나 그는 유명 화가였던 클림트에게 다시 한번 아내 아델레의 초상을 의뢰했다.

4년에 걸쳐 완성된 이 황금빛 초상화를 보고 페르디난트는 아주 만족스러워 했다고 한다. 남편은 만족스러웠다지만, 아델레 블로흐-바우어의 초상 역시 파격적이고 대담한 모습이다. 한 저널리스트는 이 그림을 보고 '보석으로 둘러싸인 욕망'이라고 평했다. 목에는 다이아몬드 초커, 팔에는 두꺼운 팔찌 여러 개를 끼고, 황금색 드레스를 입은 귀부인은 어쩐지 얽매여 갇힌 존재처럼 보인다고 말하는 이들도 있다. 두꺼운 초커와 겹겹이 찬 팔찌가 그녀를 가두고 있는 족쇄 같아 보인다는 것이다.

오스트리아의 모나리자, 그녀의 다이아몬드 초커

'Never leave VIENNA without a KISS'라는 글귀처럼 오늘날 클림트의 키스는 빈의 상징이 되었다. 그러나 클림트의 작품 중 오스트리아의 모나리자로 불리는 '아델레 블로흐-바우어의 초상'은 빈을 떠났다. 아니 떠나보내야만 했다.

아델레 블로후-바우어 부부는 초상화 3점을 포함해 총 다섯 점의 클림트 그림을 소유하고 있었다. 아델레는 1925년에 사망하면서 남편 페르디난트에게 그림을 오스트리아 정부에 기증하라고 유언을 남겼다. 하지만 나치가 오스트리아를 점령하면서 클림트의 그림 다섯 점은 물론 다이아몬드 초커까지 모두 몰수해갔다. 제2차 세계대전 종전 직후인 1945년, 아델레 블로흐-바우어의 초상화 하나만 벨베데레 궁으로 돌아올 수 있었다. 그해 아델레의 남편 페르디난트는 사망했다.

자녀가 없던 그는 조카 세 사람에게 그림의 소유권을 넘겼는데, 그 중 한 명인 마리아 알트만은 나치를 피해 미국으로 망명해 있다가 시민권을 얻었다. 1999년 미국 시민권자인 마리아 알트만은 그림의 소유권을 주장하며 오스트리아 정부를 상대로 소송을 걸었다. 오스트리아 정부는 아델레의 유언 -그림은 오스트리아 정부에 기증하라-을 근거로 맞섰으나 국제사법재판소의 생각은 달랐다. 국제사법재판소는 그림의 주인이 아델레가 아닌 남편 페르디난트로 결론을 냈다. 그림의 최초 의뢰인이자 클림트에게 초상화 가격을 지불했다는 것이 결정적인 이유였다.

이로 인해 아델레의 황금 초상화는 고국 오스트리아 빈의 벨베데레궁을 떠나 현재 미국 뉴욕에 있는 노이 갤러리(Neue Gallery)에 전시되어 있다. 클림트의 아델레 블로흐-바우어의 초상을 둘러싼 국제적 소송의 전말은 영화 '우먼 인 골드(Woman in Gold, 2015년 作)'로 만들어졌다. 이미 결론이 난 이야기이긴 하지만, 과연 아델레 블로흐-바우어의 초상은 정말… 과연 남편의 소유인지 여전히 의문이 남는다.

당시의 유럽의 돈 많은 남편들은 과시용으로 저마다 앞 다퉈 유명 화가에게 부인의 초상화를 부탁했다. 황금과 다이아몬드로 목 전체를 감싼 초커, 그리고 여러 개의 팔찌에 파묻혀 옴짝달싹 못하는 것처럼 보이던 아델레도 비슷한 경우였다. 아무리 남편이 주문하고 가격을 지불했다지

만, 이 그림은 아델레를 그린 아델레를 위한 그림이었고, 오랜 기간 동안 그림을 완성하기 위해 모델을 선 것도 아델레였다. 의문과 아쉬움을 남긴 채, 기나긴 법정 다툼의 결과로 '아델레 블로흐 바우어의 초상'은 그녀의 고향인 오스트리아 빈을 떠나 낯선 곳 미국 뉴욕에 안착했다.

그렇다면, 나치가 강탈해 간 아델레의 다이아몬드 초커는 어떻게 됐을까? 아내가 세상을 뜬 후 페르디난드는 초상화에 나온 아델레의 다이아몬드 초커를 조카인 마리아 알트만에게 1937년 12월에 결혼 선물로 주었다. 그러나 1941년에 나치가 그림과 함께 강탈해 간 후 나치 간부의 부인의 목에 걸리게 되었고, 이후 다이아몬드 초커의 행방은 묘연하다. '아델레 블로흐 바우어의 초상'은 긴 여정 끝에 주인에게 돌아왔지만, 다이아몬드 초커는 결국 돌아오지 못했다.

프리차 리들러 부인의 초상과 다이아몬드 초커

클림트는 아델레 블로흐-바우어의 초상 말고도 다른 여인을 모델로 한 뛰어난 초상화를 여럿 남겼다. 그 중 하나가 1906년 남편인 리들러 교수가 클림트에게 의뢰하여 그린 '프리차 리들러 부인의 초상'이다. 프리차 리들러 부인의 얼굴과 손, 드레스, 목에 찬 다이아몬드 초커는 너무나 사실적이다. 반면, 부인이 앉아 있는 의자와 배경은 현실 세계가 아닌 듯 장식적인 요소로 가득하다. 머리 양 옆은 모자이크 같은 장식을 그려 놓았고, 의자에는 특이한 문양 패턴이 있는 가로 무늬가 있다. 머리 장식은 클림트가 존경했던 위대한 화가 벨라스케스의 초상화를 본 따 옆으로 넓게 그렸다. 부인의 하늘하늘한 흰색 드레스, 가슴 가운데 리본 장식도 벨라스케스의 초상화에 나온 여인들의 것과 엇비슷해 보인다.

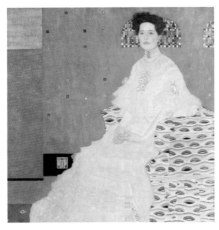

〈프리차 리들러 부인의 초상화〉 클림트. 1906년.

리들러 부인이 시선을 끄는 이유는 초커와 진주 목걸이 때문이다. 부인은 당시 전 유럽에 유행했던, 최고급 다이아몬드 초커를 착용하고 있다. 다이아몬드가 여러 줄로 된, 목 전체를 넓고 타이트하게 감싸는 스타일의 초커로, 이 초커는 유디트 I에 나온 것과 유사한 모양이다. 부인의 초커는 앞 부분 중앙이 좁고 세로가 긴 직사각형의 디자인이며, 사각형 안에는 여러 색의 유색 보석이 장식됐다. 리들러 부인은 여기에 진주 목걸이를 한 줄 더 착용했다. 아델레 블로흐-바우어의 초상과 프리차 리들러 부인의 초상에 동시에 등장하는 초커는 1900년도 초반 상류층 귀부인에겐 필수품이자 핫한 주얼리였다.

귀부인의 필수템, 알렉산드라 왕비의 초커

클림트의 작품 속 여인들은 특히 하나같이 목에 꽉 차는 목걸이를 착용하고 있다. 아델레 블로흐-바우어의 초상, 프리차 리들러 부인의 초상, 유디

트 I... 클림트의 대표작에 등장하는 여인들이 공통적으로 착용한 것이 바로 초커 목걸이다. 클림트가 왕성하게 활동하던 19세기 말과 20세기 초는 초커가 전 세계를 강타했다 해도 과언이 아니었다. 유행의 시발점은 영국이었다. 영국에서부터 시작된 초커의 유행이 오스트리아를 포함하여 전 유럽과 미국까지 영향을 끼쳤고 상류층 귀부인들의 '필수템'으로 자리잡았다.

〈초커를 착용한 알렉산드라 왕비〉

초커를 세계적으로 유행시킨 인물이 영국의 알렉산드라 왕비(Queen Alexandra, 1844년~1925년)다. 그녀는 왕세자비 시절부터 다이아몬드와 진주로 된 초커, 검은색의 넓은 원단 밴드에 보석을 장식한 초커, 목과 가슴까지 덮는 초커 등 다양한 디자인을 선보였다. 알렉산드라 왕비는 덴마크 공주 출신으로 앞 장에서 나온 영국 빅토리아 여왕과 앨버트 공의 큰 며느리다. 알렉산드라 왕비는 19세이던 1863년 빅토리아 여왕의 장남 에드워드 7세에게 시집왔다. 이후 38년간 왕세자비로 지내다 남편 에드워드 7세가 왕에 즉위한 1901년에 영국 왕비가 되었다.

당시 유럽에서는 미인의 양대 산맥이 있었다. 바로 알렉산드라 왕비가 한 명이었고, 오스트리아의 엘리자베스 시씨 황후(1837년~1898년)가 다른 한 명이었다. 시씨 황후와 유럽 최고 미인의 자리를 경쟁할 정도로 알렉산드라 왕비는 뛰어난 미모의 소유자였다. 더구나 빅토리아 여왕이 그녀를 첫번째 며느리로 선택하면서 그녀(당시는 왕세자비)의 일거수일투족은 언제나 관심이었다. 그런 화제의 인물이 초커와 하이 네크라인을 착용하자 대유행으로 번진 것이다.

〈알렉산드라 왕비〉 루크 필데스, 1905년.

알렉산드라 왕비는 초커가 취향저격이어서 착용하기 시작했을까... 그런 점도 없진 않았겠지만, 사실은 어린 시절에 생긴, 목에 난 작은 상처를 가리기 위하여 초커를 착용한 것이라고 한다. 하지만 그렇게 시작된 유행은 전 유럽과 미국까지 번졌고, 이후 약 반세기 동안 지속되었다.

〈에메랄드 드롭이 있는 다이아몬드 초커〉
〈다이아몬드 초커〉 ⓒ Chopard

〈루비, 진주, 다이아몬드로 이루어진 캡슐
컬렉션 초커〉 ⓒ Fabergé

〈핑크 사파이어 비즈 초커〉
ⓒ Chopard

〈루벨라이트 & 핑크 사파이어 초커〉
ⓒ Chopard

〈마더오브펄 & 다이아몬드 초커〉
ⓒ KORLOFF

황홀한 키스, 그 주인공은…

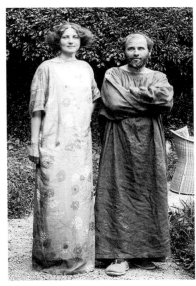

(왼쪽)〈클림트와 에밀리 플뢰게, 1900~1905년경〉. (오른쪽)〈헬레네 클림트의 초상화〉 클림트, 1898년.

아델레 블로흐-바우어의 초상을 그린 다음 해인 1908년. 이 세상에서 가장 유명한 키스가 담긴 작품인 클림트의 '키스'가 탄생했다. 과연 키스에 나오는 남녀는 과연 누구일까? 이에 대한 기록은 남아있지 않다. 그러나 키스가 미술사의 걸작으로 불리는 만큼 여러 학자들의 연구가 이어지고 있다. 연구 결과, 남자는 클림트 본인일 가능성이 높다는 분석이 정설이다. 그러나 여인에 대해서는 다수의 가설이 있다. 크게 3명으로 압축된다. 평생의 동반자였던 에밀리 플뢰게(Emilie Flöge, 1874년~1952년), 키스가 그려질 무렵 비슷한 시기에 그려진 작품인 '다나에(Danaë)'의 모델이었던 레드 힐다(Red Hilda), 마지막으로 크림트가 세 번이나 초상화를 그렸던 아델레 블로흐-바우어다.

1913년 클림트의 작업실을 방문했던 일본 화가 오다 카지로는 아틀리

에를 자연스럽게 오가는 거의 누드 상태의 여성 모델들을 만났다. 그 여인들과 클림트가 거침없이 애정을 나누는 것을 보고 일본 화가는 상당한 충격을 받았다고 했다. 그보다 한 해 전인 1912년, 미술평론가 프란츠 세르베스(Franz Servaes)는 이렇게 그때 클림트 작업실의 풍경을 전했다.

"여자가 없는 클림트는 상상할 수가 없다. 그에게 '여자'란 자기 스스로에게 주는 선물이나 마찬가지였다. 클림트의 작업실은 막 피어 오르는 꽃들로 뒤덮인 것만 같았다. 그 중에는 평범한 여인도 있었고, 이름을 대면 누구나 알만한 귀족 가문의 레이디도 있었다. 유대인과 부유한 상인의 딸도 있었다. 클림트는 그들 모두를 매우 잘 알고 있었고 그들의 향기 속에 싸여서 살았다. 아마도 클림트보다 현대 여성에 대해 잘 아는 사람을 찾기란 쉽지 않을 것이다."

실제로 여성은 클림트의 작품 초기부터 주요 주제이자 그의 그림 속 가장 큰 주제였다. 키스의 여주인공으로 꼽히는 세 여인 중 가장 유력한 인물은 클림트의 평생 친구이자 인생의 동반자였던 에밀리 플뢰게다. 그녀는 클림트보다 12살 어린 사돈집 아가씨였다. 정확히는 클림트 남동생의 아내의 동생. 남동생이 사망하면서 클림트와 사돈집 아가씨는 본격적으로 가까워졌다. 에밀리가 클림트 남동생의 딸(클림트의 조카) 헬레네의 후견인이 되면서였다.

빈의 샤넬, 패션 디자이너 에밀리 플뢰게

클림트와 에밀리의 관계를 두고 혹자는 플라토닉한 우정이었다고 말하지만, 혹자는 플라토닉 러브였을리가 없다고 한다. 1900년부터 1918년, 16회 매년 한달 이상 둘은 아터 호수(Lake Attersee, 오스트리아에서 가장 큰 빙

〈에밀리 플뢰게의 초상화〉
클림트, 1902년.

하가 녹아서 채워진 호수)에서 휴가를 즐겼고, 사실혼에 가까운 사이였기 때문이다. 클림트는 사망하면서 자신의 재산 중 절반을 에밀리에게, 그리고 나머지 절반을 형제자매들에게 남겼다. 하지만 끝내 두 사람은 결혼을 하지 않았다.

에밀리는 성공한 패션 사업가였다. 그런 에밀리였기에 자신의 고급 의상실인 '시스터스 플뢰게' 단골 손님인 귀부인들의 삶이 겉으로는 화려해 보여도 결혼 후부터 아내와 어머니의 역할만을 강요당하고 여성의 자아는 사라진다고 생각했던 것 같다. 그래서 그녀는 누군가의 아내보다는 자신의 이름 '에밀리 플뢰게'로 평생을 사는 삶을 선택했다.

유럽 패션계에서 에밀리는 '패션 혁명가'로 주목 받았다. 빈 패션계에서 여성 해방을 주도했기 때문이다. 그 시대의 빈 여성들이 코르셋처럼 몸에 꼭 맞는 보수적인 의상을 입을 때, 에밀리는 몸에 조이지 않는 헐렁한 의상을 디자인했다. 지금도 남아있는 클림트의 초상화와 사진에서는 직접 디자인한 의상을 입고 있는 에밀리를 볼 수 있다. 1908년작인 키스를 남기기 6년 전인 1902년, 클림트는 '에밀리 플뢰게의 초상화'를 남겼다. 초상화에선 마치 패션지 모델처럼 포즈를 취한 그녀의 모습도 볼 수 있다.

에밀리는 주얼리를 즐겨 착용했다. 사진이나 그림 속 에밀리를 보면 리폼한 프릴 드레스를 입고 여러 겹의 긴 목걸이를 두르고 있다. 목과 가슴의 중앙에는 브로치 형태의 큰 핀을 꽂았다. 특히 목 전체를 감싸도록 초커처럼 착용한 방식이 인상적이다. 빈의 유행을 주도했던, 에밀리의 초커 스타일과 하이 네크 패션은 다른 여성들에게 큰 영향을 주었다. 그녀는 '빈의 샤넬' 이라고 불리었다.

빈 공방의 새로운 주얼리

에밀리 플뢰게는 자신이 디자인한 의상을 1903년 설립한 빈 공방(Wiener Werkstätte)에서 팔았다. 빈 공방은 클림트의 절친한 동료였던 건축가 요제프 호프만(Josef Hoffmann)과 디자이너 콜로만 모저(Koloman Moser)가 설립한 공방이다. 클림트 또한 빈 공방의 일부 프로젝트에 참여했다. 에밀리가 입고 있는 사진 속 의상과 주얼리를 통해 당시 빈 공방의 작품 스타일을 엿볼 수 있다.

에밀리가 착용한 주얼리는 여성을 해방시키려는 자유로운 의상처럼 새로운 주얼리였다. 이전에는 볼 수 없던 창의적이며 개혁적인 스타일이었다. 사진에서 에밀리가 착용한 주얼리도 단순한 형태의 기하학적인 무늬가 주를 이룬, 시대를 앞서간 모던한 디자인이었다. 빈 공방은 건축물 설계에서부터 내부 인테리어 전체를 장식할 수 있는 라이프 스타일 전반을 새롭게 제안했다. 가구, 식기, 문구류, 공예품 등을 제작하여 판매했다. 당시 유럽에는 빈 공방과 유사한 진보적이고도 실용주의적인 예술의 움직임이 등장하고 있었다. 파리를 중심으로 한 아르누보(Art Nouveau), 독일을 중심으로 한 유겐트스틸(Jugendstil)을 꼽을 수 있다.

⑯ 다이아몬드는 영원히 vs 영원한 건 없다

다큐멘터리 영화 '영원한 건 없다(Nothing Lasts Forever, 2023년 7월 8일 넷플릭스 공개)'는 드비어스의 유명한 광고 카피 '다이아몬드는 영원히'(A Diamond is Forever)에 대해 의문을 던지고 있다. 영화에는 '다이아몬드 카르텔'이 등장한다. 카르텔(Cartel)은 경제 용어로 '동일 업종의 기업이 경쟁의 제한을 목적으로 가격, 생산 수량, 공급 수량, 판매 지역 등에 대하여 협정을 맺는 독점 형태'를 말한다.

다이아몬드 카르텔은 엄밀히 말하면 '드비어스 카르텔'이다. 1888년 설립된 드비어스는 2006년까지 전세계 다이아몬드 생산량의 90%를 유통할 정도로 독점적인 시장 지배자였다. 세계 2위 다이아몬드 생산국이었던 러시아의 국영기업 알로사와 담합해 시장 가격을 조절할 수 있었다. 알로사는 1960년대부터 자국내 수요를 제외한 다이아몬드 원석을 드비어스에만 독점 공급했다. 그러나 2006년 2월 27일 유럽연합(EU)이 이를 불공정 거래로 판단해 시정할 것을 요구했고 독점 체제는 붕괴되었다.

이후 알로사는 직접 세계 시장에 다이아몬드 원석을 판매하면서 드비어스와 경쟁 관계를 만들었다. 거기에 호주, 캐나다 등 신흥 광산들이 카르텔을 거부하면서 시세에 따라 공급 물량을 조절하는 방식으로 손쉽게 차익을 남겼던 드비어스는 어려움을 겪게 된다. 이로 인해 드비어스는 수요를 촉진하는 방향으로 사업 방향을 대대적으로 선회했다. 2011년 오펜하이머가는 드비어스의 지분 40%를 매각함으로써 세계 최대 다이아몬드 회사 드비어스에 대한 경영권을 85년만에 내려 놓았다. 영화에도 나오는 대로 드비어스는 2018년 9월 랩 그로운 다이아몬드 전문 브랜드인 '라이

〈핑크 다이아몬드, 모두 랩 그로운 다이아몬드〉 ⓒ ALOD
(위)〈스퀘어 에메랄드 컷, 페어 컷, 프린세스 컷〉, (아래)〈핑크 다이아몬드 반지〉

트박스'를 출시했다. 천연뿐만 아니라 랩 그로운 다이아몬드 시장에서도 우위를 점하고 있다.

과연 다이아몬드는 가치 있는 보석인가? 다이아몬드가 정말 희귀 한 가? 다이아몬드를 살 것인가? 랩 그로운 다이아몬드를 살 것인가? '영원한 건 없다'에 의하면, 그에 대한 해답은 전문가들마다 다양하다. 어떤 가치를 믿느냐는 소비자의 몫이다.

보석용 랩그로운 다이아몬드는 2000년대 초반 이미 세계 주얼리 시장에서 한바탕 뜨거운 이슈로 등장한 적이 있었다. 광산에서 캐낸 것이 아닌 다이아몬드를 보석으로 인정할 수 있는지에 대한 의견이 분분했다. 지금도 전문가들 사이에선 다양한 관점이 존재한다. 하지만 지난 2018년 미국 연방통상위원회(FTC; Federal Trade Commission)는 "실험실에서 성장했든 땅에서 나왔든 다이아몬드는 다이아몬드"라고 결론 내린

〈나비 브로치〉 ⓒ ALOD
KDT 디아이몬드가 핑크, 브라운, 블루, 옐로우
등 9가지 팬시 컬러 랩 그로운 다이아몬드로 만
든 첫번째 주얼리다.

바 있다. 근래 랩 그로운 다이아몬드 시장이 본격화되면서 다이아몬드 산업은 다른 어떤 때보다 소용돌이치는 급변기를 맞고 있다.

2023년 6월 인도의 모디 총리가 자국을 방문한 바이든 미국 대통령 부부에게 7.5캐럿짜리 랩 그로운 다이아몬드를 선물한 것이 세계적으로 헤드라인 뉴스가 된 적이 있었다. 전세계에서 유통되는 다이아몬드의 90% 이상을 연마하는 인도는 다이아몬드 최강국이다. 모디 총리가 선물한 랩 그로운 다이아몬드는 7.50캐럿, F칼라, VVS2 투명도, Excellent 컷 등급이었다. 이는 시사하는 바가 크다. 랩 그로운 다이아몬드 시장도 인도가 선점하겠다는 의지의 표명 이자 선전포고 와도 같은 것이었다.

여기서 강조하고 싶은 것은 모디 총리가 선물했던 등급 이상의 7캐럿대 랩 그로운 다이아몬드를 만드는 기술을 한국도 보유하고 있다는 사실이다. 보석용 합성 다이아몬드를 만들 수 있는 나라는 지금까지 미국, 인도, 중국, 일본, 싱가포르, 독일, 이스라엘, 단 7개국 뿐이었다.

그러나 지난 2021년 KDT 다이아몬드(대표 강승기)가 서울시립대 신소재공학과 송오성 교수팀과의 산학 협력을 통해 공업용이 아닌 보석용 랩 그로운 다이아몬드 생산에 성공했다. 이로써 대한민국은 세계에서 8번째로 보석용 랩 그로운 다이아몬드 생산국이 되었다. KDT 다이아몬드는 랩 그로운 다이아몬드 전문 브랜드인 ALOD를 출시해 제품을 선보이고 있다. 아직 해외 브랜드에 비해 인지도가 낮지만 우리 기술로 만든 다이아몬드로 펼쳐질 한국 주얼리 시장의 잠재력은 무한하다.

⑰ 랩 그로운 다이아몬드의 새로운 가능성

〈다양한 컷의 랩 그로운 다이아몬드〉ⓒ ALOD

주얼리 애호가의 관점에서 랩 그로운 다이아몬드의 장점은 크게 네 가지다. 첫번째로 천연 다이아몬드와 똑같은 물리적·화학적·광학적 특성으로 인해 다이아몬드 특유의 빼어난 아름다움이 그대로라는 점이다. 다이아몬드는 보석의 황제답게 외관이 다이아몬드처럼 보이는 다양한 모조석까지 폭넓게 유통되고 있다. '시뮬런트', '시뮬럿', '모이싸나이트', '큐빅 지르코니아' 등이 모조석이다. 모조석은 언뜻 겉만 닮은 완전히 다른 물질이다. 그러니 다이아몬드의 아름다움을 찾기 어렵다. 하지만 랩 그로운 다이아몬드는 천연과 같은 광채와 아름다움을 지닌다.

두번째는 가격 경쟁력. 다이아몬드를 사고 싶어도 너무 높은 가격 때문에 구입을 망설이는 것이 현실이다. 랩 그로운 다이아몬드가 가지고 있는 가격 경쟁력은 최대 강점이라 할 수 있다.

세번째는 팬시 컷을 착용할 수 있다는 점이다. 앞서 8장에서 소개했던 '유럽의 4대 다이아몬드'는 -피렌체 다이아몬드(옐로 다이아몬드, 더블

로즈 컷), 호프 다이아몬드(블루 다이아몬드, 앤틱 쿠션 컷), 상시 다이아몬드(옅은 옐로 다이아몬드, 복숭아 씨 모양의 브릴리언트 컷), 리전트 다이아몬드(화이트 다이아몬드, 쿠션 컷)- 모두가 팬시 컷이다. 과거에는 이처럼 다양한 컷이 사랑받았다. 하지만 20세기 초반 경부터 현재까지 거의 획일화 되다시피 다이아몬드 원석에서 최대 중량을 살릴 수 있는 라운드 브릴리언트 컷만 유통되었다고 해도 과언이 아니다.

천연 다이아몬드의 경우, 라운드 브릴리언트 컷 다이아몬드가 대중적으로 수요가 가장 높다. 팬시 컷(p. 187)은 대중적으로 수요가 높지 않아 물건을 구하기조차 힘들다. 그러나 랩 그로운 다이아몬드는 라운드 브릴리언트 컷 외, 에메랄드 컷, 페어 컷, 하트 컷, 마퀴즈 컷, 프린세스 컷, 오벌 컷 등 다양한 팬시 컷을 자유롭게 선택할 수 있다. 이 대목은 오히려 랩 그로운 다이아몬드가 천연 다이아몬드보다 우위에 있다.

마지막으로 팬시 컬러 다이아몬드를 실제로 착용할 수 있다는 점이다. 사실, 일반 소비자에게 팬시 컬러 다이아몬드, 즉 무색이 아닌 색상이 있는 핑크 다이아몬드, 옐로 다이아몬드, 블루 다이아몬드 등은 '그림의 떡'이었다. 하지만 이제는 먹을 수 있는 '식탁 위의 떡'으로 바뀌고 있다. 컬러 다이아몬드를 만드는 핵심 기술도 우리나라가 보유하고 있다.

국내에선 다이아몬드를 비롯한 주얼리가 사치품으로 인식되어 온 게 사실이다. 그러나 이제 다이아몬드는 나만의 개성을 표현하는 수단이다. 랩 그로운 다이아몬드로 인해 특정 계층만이 아닌 누구에게나 친근하게 다가갈 수 있는 보석이 되는 길이 열렸다. 예전처럼 다이아몬드를 장롱 안에 보관만 하던 시대는 마침표를 찍은 듯하다. 매일 착용하는 패션 주얼리로 인식하는 경향이 늘어난 데다, 랩 그로운 다이아몬드의 디자인과 가격 경쟁력이 이를 가속화하고 있다. 주얼리 시장에 새로운 주사위가 던져졌다.

마무리하는 글

서울 아시안게임이 열렸던 1986년 즈음의 어느 날이다. 그녀는 10대 중반의 학생이었다. 어느 날 소녀는 토목업에 종사했던 아버지를 따라 울산광역시 언양에 있는 한 동굴에 가게 되었다. 컴컴한 동굴 안은 고요했다. 이 세상이 아닌 다른 세계에 와 있는 듯 조용했다. 간간이 물방울이 뚝, 뚝, 떨어지는 소리가 들렸다.

동굴 안으로 들어갈수록 무언가가 가득 광채를 내는 신비의 세계가 펼쳐졌다. 검은 암석이 팬 곳에는 조명이 설치되어 있었는데, 조명을 따라 빛을 받은 투명한 돌이 보라색으로 반짝이고 있었다. 아버지는 이 동굴이 '자수정 광산'이라고 설명해 주었다. 자수정은 그냥 돌이 아닌 진귀한 보석이라고도 하셨다. 그곳은 보석이 묻혀 있는 동굴이었던 것이다.

동굴을 나오니 입구 옆에 자수정으로 만든 물건을 살 수 있는 가게가 있었다. 자수정은 동굴 안과는 달리 상상할 수 없던 다른 모습으로 변신해 있었다. 동굴에서는 그저 반짝이는 돌덩이였는데 가게에 진열된 목걸이, 귀걸이가 된 자수정은 별빛처럼 빛나며 동화 속 공주님 물건 같아 보였다. 아버지는 딸에게 광산에 온 기념으로 자수정으로 된 목걸이 하나를 선물해 주었다. 포도 모양의 펜던트가 얇은 체인에 매달린 목걸이였는데 마치 작은 자수정이 포도 알이 되어 주렁주렁 매달린 모양이었다. 목걸이를 건네 주시며 "뭐든 열심히 노력하면 언젠가는 포도 같은 열매를 맺는 날이 온단다"고 말씀하셨다.

소녀는 아버지가 사주신 목걸이를 '어른이 되면 해야지' 생각하고

소중히 간직하게 되었다. 대학생이 되고 직장인이 된 후에도 자수정 포도 목걸이야말로 그녀에게는 유일한 보석이었다. 특별하고 중요한 날에만 착용하는 귀한 물건이었다. 그런데 세월이 지나면서 그녀는 몇 차례 이사하게 되었고 몇 해 전 그 자수정 포도 목걸이를 잃어버렸다는 것을 비로소 깨달았다. 잘 보관한다고 서랍 속에 두었던 목걸이였는데, 수십 년이 지나면서 그만 사라져버린 것이다. 자수정 광산에서 아름다운 빛과 광채에 매료되었던 소녀는 보석과 주얼리 세계에 빠진 주얼리인으로 사회의 일원이 되었다. 어린 시절 경험했던 보랏빛 자수정의 신비함이 이끈 결과일지도 모른다. 그 소녀가 지금 이 글을 쓰고 있는 저자 민은미다.

아버지는 2015년 설 연휴 직후 홀연히 떠나셨다. 서늘했던 자수정 동굴 안에서 딸이 미끄러지지 않게 손을 잡아주었던 아버지의 온기를 이제 더는 느낄 수 없다. 자수정 포도 목걸이도 사라졌다. 하지만 비록 사라졌지만, 용기와 자신감이 필요한 순간마다 목에 걸었던 자수정 포도 목걸이의 보랏빛 추억은 그대로 남아 있다. 포도 알 같은 결실을 보기 위해 노력하라는, 설 연휴 때가 되면 더욱 보고 싶은 아버지 말씀과 자수정 포도 목걸이는 여전히 최고의 보물이다. 그래서 주얼리는 내겐, '반짝이는 사진첩'이다.

이 책을 아버지와, 제게 끈기를 가르쳐 주신 어머니께 바칩니다. 책을 집필하는 동안, 한 챕터가 끝날 때마다 항상 첫 번째 독자가 되어주었던 남편과 묵묵히 응원해준 두 아들과 반려견 파코에게 감사의 말을 전하고 싶습니다. 도움 주신 모든 분들께 감사드립니다.

민은미

참고문헌

보석과 주얼리

문희수, [보석, 보석광물의 세계], 자유아카데미, 2010.

보나 장신구 박물관, [조선 여인의 노리개], 보나장신구박물관, 2006.

송경미, [시크릿 오브 주얼리], 시공사, 2012.

안동연, [보석과 주얼리], 대원사, 2012.

에이자 레이든, 이가영 옮김, [보석 천 개의 유혹: 욕망이 만든 뜻밖의 세계사], 다른, 2016.

원종옥, [그림에서 보석을 읽다], 이다미디어, 2009.

윤성원, [세계를 매혹한 돌], 모요사, 2021.

클레어 필립스, 김숙 옮김, [장신구의 역사:고대에서 현대까지], 시공사, 1999.

Brickell, Francesca Cartier. [The Cartiers: The Untold Story of the Family Behind the Jewelry Empire], Ballantine Books, 2019.

Chadour-Sampson, Beatriz. [The Power of Love: Jewles, Romance and Eternity], Unicorn, 2019.

Gere, Charlotte. Rudoe, Judy. [Jewellery in the Age of Queen Victoria: A Mirror to the World], British Museum, 2010.

Graz, Marie-Christine Autin. [Jewels in Painting], Skira, 1999.

Scarisbrick, Diana. [Diamond Jewelry: 700 Years of Glory and Glamour], Thanes&Hudson, 2019.

Post, Jeffrey Edward. [Unearthed: The Smithsonian National Gem Collection], Abrams, 2021.

Tait, Hugh. [7000 Years of Jewelry], Firefly, 2008.

Volandes, Stellene. [Jewles That Made History: 100 Stones, Myths & Legends], Rizzoli, 2020.

화가와 그림

정유진, [기생 장신구의 미적 특성에 관한 연구], 서울과학기술대학교 산업대학원, 2011년 2월.

김정미, [세계사 여자를 만나다 역사를 움직인 33인의 여성 리더], 아름다운사람들, 2011년.

김진희, [화가의 생애와 예술세계], 네이버 지식백과

박남재, [앵그르], 서문당, 2004.

윤철규, [조선그림과 서양명화], 마로니에북스, 2020.

전원경, [클림트], 아르테, 2018.

정금희, 조명식, 쥬세페 고아, [앵그르], 재원, 2005.

스티븐 파딩 외 6인, 박미훈 옮김. [501 위대한 화가], 마로니에북스, 2009.

를프 스네이더르 외 지음, 김완균 옮김, [세계에서 가장 매혹적인 그림 속의 100여인], 서강 Books,2009.

Moyle, Franny. [The King's Painter: The Life and Times of Hans Holbein], Head of Zeus, 2021.

O'Connor, Anne-Marie. [The Lady in Gold: The Extraordinary Tale of Gustav Klimt's Masterpiece, Bloch-Bauer], Vintage, 2015.

인물과 역사

이정아, [그림 속 드레스 이야기], 제이앤제이제이, 2018.

허인, [이탈리아사] 미래엔, 2005.

정홍숙, [서양복식문화사], 교문사, 1981.

조정육, [조선의 미인을 사랑한 신윤복], 아이세움, 2009.

나카노 교코, 이유라 옮김. [명화로 읽는 함스부르크 역사], 한경 arte, 2022.

마거릿 크로스랜드, 이상준 옮김, [권력과 욕망], 랜덤하우스중앙, 2005.

무라카미 리코, 문성호 옮김. [영국 빅토리아 여왕과 귀족 문화], AKTriviaBook, 2023.

슈테판 츠바이크, 박광자, 전영애 옮김. [마리 앙투아네트 베르사유의 장미], 청미래, 2005.

이은상, [이미지 제국: 건륭제의 문화 프로젝트], 산지니, 2021.

피에르 드 놀라크, 정진국 옮김. [비제 르 브룅], 미술문화, 2012.

Doran, Susan. [The Tudor Chronicles: 1485-1603], Barnes & Noble, 2009.

권현주, 이선홍, [우리나라와 서양 복식에 나타난 계층 표식에 관한 연구], 한국복식학회 학술지 Vol.5, No.4, 2000년 7월.

그림 속
보석
이야기

1판 1쇄 인쇄 2024년 5월 25일
1판 1쇄 발행 2024년 5월 30일

—

지 은 이 민은미
발 행 인 이미옥
발 행 처 J&jj
정　　가 22,000원
등 록 일 2014년 5월 2일
등록번호 220-90-18139
주　　소 (04997) 서울 광진구 능동로 281-1 5층 (군자동 1-4 고려빌딩)
전화번호 (02) 447-3157~8
팩스번호 (02) 447-3159

—

ISBN 979-11-92924-13-7 (03600)
J-24-03
Copyright ⓒ 2024 J&jj Publishing Co., Ltd

J & jj
제이 앤 제이제이